品茗、社交、吃美食，從絲路、大吉嶺到珍奶文化
由英國上流社會帶起的全球飲食風潮

下午茶
征服世界

Helen Saberi
海倫・薩貝里——著

目錄

2 ☕ 歐洲 *Europe*

3 ☕ 美國 *United States of America*

4 ☕ 加拿大、澳洲、紐西蘭和南非
Canada, Australia, New Zealand and South Africa

5 ☕ 印度與印度次大陸 *India and the Subcontinent*

6 ☕ 茶路與絲路 *Tea Roads and Silk Roads*

7 ☕ 中國、日本、韓國和台灣

China, Japan, Korea and Taiwan

8 ☕ 其他地區的下午茶時光

Other Teatimes from Around the World

附錄・食譜 *Recipes*

作者序

　　寫這本書時，我回想起愉快的下午茶回憶。一九五〇與一九六〇年代期間，我在約克郡成長。還記得，放學回家後我又累又餓時，母親會幫我沏茶。那時，茶是我在下午五、六點享用的餐點，我們的午餐算是正餐，這習俗在英格蘭北部盛行很久。如今，有些人還是會在午餐時間聊到晚餐，以及在下午茶時間談論茶。

　　母親通常會先為我做一道開胃菜，我最喜歡吃鮮奶煮的煙燻黑線鱈佐奶油麵包，但我也喜歡吃乳酪吐司、起司通心麵、起司花椰菜、雞蛋培根派等。我們經常在夏季吃沙拉，例如醃製的牛肉沙拉（包含甜菜根、生菜、切片的水煮蛋、番茄及英式沙拉醬）、午餐肉或火腿。母親很喜歡烘焙，所以我可以吃到餐後甜點。她的模具裡有許多蛋糕和餅乾，例如杯子蛋糕、覆盆子麵包、果醬、檸檬塔、椰棗、核桃蛋糕。我們常喝的茶是加了鮮奶和糖的印度紅茶，味道很濃郁。到了冬天，我們有時候會在溫暖的爐邊，吃著塗上奶油的熱騰騰烤麵餅。

　　我也記得，母親經常在特殊場合或招待客人的下午茶時間，拿出她的銀茶壺、鮮奶壺、糖罐、方糖夾和精美的瓷器。慣例是女主人使用手推車，在客廳上茶。三層架的最底層有佐茶三明治，第二層有司康（附上果醬和奶油），最上層有蛋糕，例如蝴蝶蛋糕、幾片馬德拉島蛋糕。有時，母親會烤維多利亞海綿蛋糕（內餡有果醬和奶油）或巧克力蛋糕。

　　至於我能回想到的特別下午茶時光，最近一次是一九七〇年代。那時，我住在阿富汗。有許多嫁給阿富汗人的多元國籍婦女，組成了我們所謂的「外籍人妻品茶圈」。每個月的第一個星期四，我們會輪流舉辦茶聚，這讓我們有機會聚在一起聊天，出席者都會盡力展現家鄉的傳統和特色。舉例來說，德國人會製作美味的咕咕霍夫和德式蛋糕；斯堪地那維亞人會製作開放式三明治（將配料直接擺在麵包片或吐司上）和糕點。至於我們這些英國人，則是會製作司康（搭配奶油和果醬）、巧克力蛋糕及佐茶三明治，而美國人會製作天使蛋糕和草莓奶油蛋糕。

　　我們經常吃到阿富汗的下午茶特色菜，例如烤肉串（先用絞肉、馬鈴薯泥、去皮的豌豆及洋蔥製成炸肉餅，並塑造成長條狀，然後油炸）、波拉尼（經過油煎的鹹餡餅）、炸雜菜（將切片的馬鈴薯或茄子裹上辛辣的麵糊，然後油炸）、酥脆的波斯炸甜麵團（象耳的形狀，表面撒著磨碎的開心果）。這些點心讓我們有機會認識不同的文化。

　　在我們呈現的餐點中，共同之處是都有茶。茶的故事始於很久以前的中國，據說，有些野生的茶葉偶然掉進一壺水裡；傳說中的炎帝喝了幾口茶後，宣稱：「茶能帶來活力，給予心靈滿足及毅力。」他也將這種茶推薦給臣民，而這些葉子來自茶樹。自此之後，在中國歷經幾個朝代，不同的飲茶風格逐漸產生變化。到了八世紀，茶開始向東傳播到日本，流程嚴謹的茶道也因此在日本出現。茶也開始沿著古老的商隊路線傳播到西藏、緬甸、中亞及其他地區。到了十七世紀，茶才傳播到歐洲。當時，葡萄牙和荷蘭的商人將茶視為奢侈品，連同絲綢和香料一併帶入歐洲。接著，飲茶文化從歐洲傳到了美國、印度及其他地方。

　　這本書不只追溯飲茶和下午茶時光的歷史，也探究茶成為繼水之後的世界第二大熱門飲品的原因和過程，並探討飲茶的社交活動，世界各地的不同飲茶方式和搭配的點心。

喝茶不只是為了享受，也是為了解渴、獲得幸福感、維持和諧、愉快及好客的氛圍。茶是一種多功能的飲品。根據茶的種類、地區及個人喜好，有許多不同的備茶方式。茶已經變得國際化；現代人可以在倫敦、漢堡（Hamburg）、巴黎或紐約，輕易地買到來自日本或韓國的稀有茶種，也能買到昂貴的普洱茶或春摘大吉嶺茶，更不用說找到不同風格的茶館或飲茶地點了：日本的喫茶店、香港和中國的華漾（DIM SUM）、中亞的茶館、遠東的茶坊，以及北美洲和歐洲的豪華飯店。

有些茶種和飲用方式與男性有關，而有些與女性有關。比方說，英國的勞工階級男性很喜歡喝加入鮮奶和很多糖的濃茶，並且用堅固的馬克杯喝茶（有時被稱為「建築工人的茶」）。加拿大的縫紉界女性比較喜歡喝淡一點的茶，例如大吉嶺茶，並且用雅致的瓷杯和茶碟端茶。

「下午茶時光」指的是人們享用茶飲提神的時段，可以是上午十點左右或下午三點左右。他們喝茶時，可以搭配零食、餅乾或蛋糕，但這個詞也可以指下午四點或五點的下午茶時段。人們喝茶時，經常搭配美味的三明治和小蛋糕。此外，這個詞還可以指享用豐盛餐點（通常被稱為「傍晚茶點」）的傍晚時段。這頓茶點取代了晚餐，由茶、熱菜、肉、餡餅、乳酪、大蛋糕及奶油麵包組成。

茶也意味著社交活動。喝茶有許多不同的方式，下午茶的慣例也各不相同。在英國、愛爾蘭島和一些大英國協的成員國（包括加拿大、澳洲及紐西蘭），人們通常會把茶當成一頓餐點。當地人用烤模自製家鄉特有的蛋糕和餅乾時，他們感到很自豪。這本書在這些國家的下午茶方面著墨較多，也介紹了荷蘭、德國、法國及愛爾蘭島的下午茶傳統文化。

美國的茶館特色是有提供家常料理（例如雞肉餡餅），而冰茶是熱門的飲品。在英國統治印度的時期，印度的茶有重要的社交功用，至今依然如此——下午茶時光通常融合了東西方的特色，有英式蛋糕搭配辛辣的印度小吃。

　　至於世界的其他地區，往往有與西方不同的下午茶慣例，例如西藏的酥油茶、緬甸的茶葉沙拉。這本書也描述了茶的製作過程和上茶方式；比方說，在俄羅斯和絲路經過的其他國家，泡茶用的水通常是先在茶炊中煮沸；當地人也會用精美的茶杯盛茶。

　　中國、日本、韓國及台灣都有獨特的下午茶傳統。中國是茶文化的發源地，其獨特的下午茶時光稱為「品茗」，通常在上午十一點左右或中午進行。這時，品茶者能吃到美味的小塊廣式點心。在日本，茶道前的餐點稱作「茶懷石料理」。韓國人不只創造出獨特的茶道，還喜歡品嚐各式各樣的花草茶。台灣則是以珍珠奶茶的形式，開創出喝茶的新趨勢。

　　關於下午茶的歷史背景，我的說明涵蓋了世界其他地方的下午茶傳統，例如摩洛哥的薄荷茶、智利的傍晚茶點、巴塔哥尼亞的威爾斯茶。

　　希望你讀這本書時，能創造屬於自己的下午茶回憶。你可以坐在舒適的扶手椅上，一邊喝著你最喜歡的茶，一邊享受著閱讀國際間從古至今的下午茶時光。

英國

一六五〇年代，荷蘭的貿易公司將茶帶到英國後，茶快速地在富裕的上流社會盛行。但到了一八五〇年代，茶的成本降低後，茶變得更容易取得，因而成為不分貴賤的大眾首選飲品。茶變成社會結構的一部分，塑造了英國人的生活方式，也幾乎出現在生活中的各個領域，包括時尚界和裝飾藝術。同時，茶更成為英國人的代表性特色。

英國散文家湯瑪斯・昆西（Thomas De Quincey）寫過知名的《英國鴉片吸食者的自白》（Confessions of an English Opium-eater，一八二一年）。他在書中概述了在英國喝茶的樂趣：

大家都知道冬季的爐邊聚會有多麼有趣——在四點鐘準備蠟燭；在壁爐前鋪上保暖的地毯；拿出茶葉和漂亮的泡茶器；關上百葉窗；窗簾的帷幔垂到地板上；窗外的風雨呼嘯。

小說家赫伯特（A. P. Herbert）於一九三七年寫了下面這首歌〈nice cup of tea〉，由亨利・蘇利文（Henry Sullivan）作曲。後來，這首歌大受歡迎。歌詞概述了「一杯好茶」對英國人而言有多麼重要：

我喜歡在早晨喝一杯好茶

迎接新的一天，

到了十一點半

我的美妙想像

就是一杯好茶。

我喜歡在晚餐時間喝一杯好茶，

用我的茶葉泡出這杯好茶，

就寢時間到了

我還有很多話想說

都是關於一杯好茶。

　　品茶也促成了英式下午茶和「傍晚茶點」特有的傳統。如今，到飯店或茶館喝下午茶，已經變成想體驗英國文化的觀光客必經的重要旅程。

品茗的早期

　　一六五八年，英國的報紙刊登了第一則茶廣告：「這是所有醫生認證的優質中國飲品。中國人稱之為『茶』，其他國家稱之為Tay或Tee。目前在倫敦皇家交易所附近，Sweetings Rents餐廳的Sultaness Head咖啡店有出售茶喔！」

　　雖然當地人把茶當成飲料看待的速度很慢，但後來卻形成了持續喝茶的習慣。

　　十七世紀的歐洲有三種異國的新飲品──可可、茶、咖啡。其中，英國人一開始最喜歡喝咖啡。但新的咖啡館陸續成立後，茶也跟著為大眾所熟知。不久，茶取代了麥芽啤酒，變成家喻戶曉的飲品。艾格妮絲‧雷普利爾（Agnes Repplier）在《思茶》（To Think of Tea!）中提到：

茶就像拯救者，來到了需要脫困的土地。這片土地充斥著牛肉、麥芽啤酒、大吃大喝者、酩酊大醉者、灰暗的天空、凜冽的狂風，還有意志

堅強、目標堅定、思考遲鈍的男性和女性。最重要的是，這片土地有受到庇護的家園及暖和的壁爐——人們在爐邊等候水壺發出沸騰的聲音，以及香氣撲鼻的茶。

知名的日記作者山繆・皮普斯（Samuel Pepys）就是早期的品茗愛好者。他在一六六○年寫道：「我有請人送來一杯茶。這是中國的飲料，我以前沒喝過。」七年後，他在一六六七年六月二十八日記下，他回家後看到妻子在泡茶的情景：「藥劑師佩林先生告訴她，茶能改善她的感冒和流鼻涕問題。」

一六六二年，查理二世迎娶葡萄牙布拉干薩（Braganza）的凱薩琳公主。她也很喜歡喝茶，她的嫁妝裡就有一箱中國茶葉。據說，當她抵達英國海岸後，所做的第一件事就是請人送來一杯茶。

凱瑟琳皇后開創了品茶的潮流。一六六三年，詩人暨政治家埃德蒙・沃勒（Edmund Waller；1606–1687）為她慶祝生日時，寫下讚揚她與「優質香草」的內容：

維納斯有香桃木，福玻斯有月桂樹；茶有這兩種風味，她大力讚揚。美好的皇后，優質的香草；我們要感謝勇於冒險的國家，指引我們發現太陽升起的美好領域。我們應該要珍視茶的豐富風味。茶是繆斯女神的朋友，能幫助我們發揮想像力，擊退腦中的憂鬱氣息，讓靈魂的空間保持安寧。在皇后生日的那天，茶很適合獻給她。

中國的綠茶很貴，在早期是富人的飲品。並不是所有人都知道如何處理這種新的異國原料。據說，蒙茅斯公爵（Monmouth；於一六八五年被處決）的遺孀送了一磅茶葉給蘇格蘭的親戚，但她沒有說明泡茶的方式。於是廚師煮好茶葉，把水倒掉後，把茶葉當成菠菜之類的蔬菜。

廚師將茶葉倒入沒有把手的小茶碗，而這些茶碗是用炻器*或瓷器製成的小茶壺配件。大部分的茶碗是上釉的瓷器，藍白相間，通常稱為陶瓷器，能反映出來源地。

當茶葉連同香料和其他奢侈品一併從中國運往歐洲時，陶瓷器通常被存放在艙底的特製箱子裡。這些箱子構成地板，上面放著茶葉。由於木船經常漏水，即使茶壺和茶碗會被濺濕，卻經得起海水的沖刷而不受損，所以珍貴的茶葉可以保持完好且表面乾燥。

布拉干薩的凱薩琳喝茶時，應該是使用中國的瓷器或炻器製的茶壺。但後來，她可能改用銀製的茶具。英格蘭最早使用的銀茶壺可追溯到一六七〇年，後來銀茶壺送給了東印度公司的委員會。

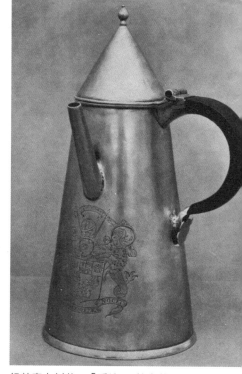

銀茶壺上刻著：「喬治‧柏克萊送銀茶壺給東印度公司的伯爵……可敬的協會成員，一六七〇年」。

直到茶傳入歐洲後的一百年左右，邁森（Meissen）的德國企業才發現瓷器的製造機密。一七一〇年，第一批瓷器在德國生產。不久，瓷器出口至英國。十八世紀中期，這個機密傳到了德國以外的地方。一七四五年，切爾西瓷器廠（Chelsea Porcelain）成為第一家製造瓷器的英國企業，緊接著是伍斯特（Worcester）、明頓（Minton）、斯波德（Spode）、瑋緻活（Wedgwood）。這些企業都生產精美的茶具。

＊ 介於陶器與瓷器之間的陶瓷器。

茶持續在英格蘭和蘇格蘭的皇室中受到歡迎。當時未來的詹姆斯七世（英格蘭的詹姆斯二世）有一位美麗的第二任妻子，也就是摩德納（Modena）的瑪麗。她在一六八一年將品茗引進蘇格蘭後，茶很快就成為一種時尚。

詹姆斯二世在第一次婚姻中，與安妮·海德（Anne Hyde）生下女兒瑪麗。瑪麗與在一七〇二年繼位的妹妹安妮女王（Queen Anne）一樣，都延續了英格蘭的飲茶習俗。在安妮女王時期發展的社交品茗習俗，形成了人們對小型移動式桌椅的需求，以及用來存放昂貴茶具的瓷器櫃的需求；最早的茶具可追溯到她統治的時期。

安妮女王在茶几旁主持朝政，並效仿英格蘭的時髦女性，用小瓷碗啜飲中國茶，然後請人擺放上茶用的新茶几。她很熱衷品茗，甚至為了裝更多茶葉，將小型的中國茶壺換成容量更大的鐘形銀茶壺。

茶具

下頁這幅畫是理查·科林斯（Richard Collins）於一七二七年左右完成的畫作。他描繪出時髦的一家人圍坐在茶几旁，不只畫出他們穿的精美服飾，也畫出他們使用的昂貴茶具，顯示了這個家庭的財富和社會地位。

這一家人用小巧的中國瓷茶碗喝茶，看起來氣質優雅。茶几上有當時的經典銀茶具：糖罐、方糖夾、熱水壺、裝著茶匙的船形盤、茶盂、茶葉罐，還有底下附一盞燈的茶壺，能用來保持茶的溫度。

由於茶葉價格不菲，也很珍貴，因此通常會保存在閨房或客廳裡的中國製罐子或瓶子——稱為茶葉罐或catty（在西馬，重量約為二十一盎司或六百克）。

這些茶葉罐逐漸變成由木頭、玳瑁、混凝紙漿或銀製成的雅致箱子或匣子，附有鎖和鑰匙，通常包含兩個以上的隔層，用來存放不同種類的

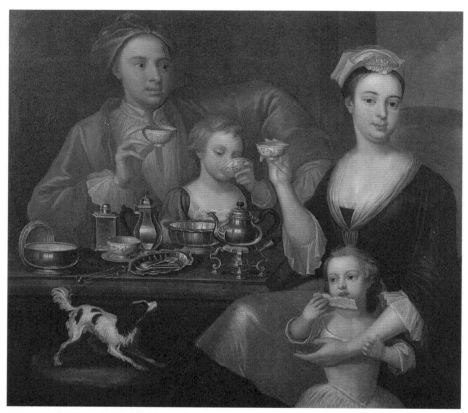

理查 · 科林斯繪，〈品茶的英國家庭〉（An English Family at Tea），約一七二七年，油畫。

茶葉。有些茶葉箱還附有中間的隔層，用來存放糖。

　　將茶葉放入茶壺之前，要用茶葉匙取出適量的茶葉。茶葉一開始進口時，是裝在茶葉箱中，裡頭有扇貝的殼，可用來挖取茶葉；這就是世界上的第一款茶葉匙。不久後，茶罐勺出現了──有比較大的碗狀匙和不太相稱的短柄。茶罐勺由許多不同原料製成，包括骨頭、珍珠、玳瑁和銀。碗狀匙的造型和裝飾風格很多樣化，有普通的造型，也有新穎的外觀，例如葉子、貝殼、鏟子、騎師帽。

裝飾性的精美茶葉箱,由雪松木和橡木製成,鑲飾槭木、染色的槭木、鬱金香木、國王木、緞木、莧紫木、冬青木、染色的冬青木。有兩個裝綠茶葉和紅茶葉的小盒子。中間的隔層應該是用來裝糖,或者有混合茶葉的用途。約一七九〇年。

　　有孔的茶葉匙(mote spoon;mote是古英文單字,指一粒塵埃或雜質,尤其是出現在食物和飲料中)在早期被視為高檔英式茶具的重要配件,最早可追溯到一六九七年,由銀製成。碗狀匙有許多小孔,而且握柄又長又細,尾端是尖的。

　　中國茶葉的早期運送方式沒有分類,大大小小的茶葉混合在一起,不只會在倒出的茶中漂浮,也很容易堵塞茶壺的壺嘴。奉茶的女主人都知道,茶的表面可能

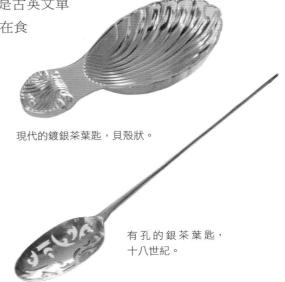

現代的鍍銀茶葉匙,貝殼狀。

有孔的銀茶葉匙,十八世紀。

有一些漂浮的雜質，而有孔的茶葉匙是雅致的配件，可用來清除雜質或漂浮的茶葉，所以她們會用柄狀物或有尖頭的把手，疏通卡在壺嘴的茶葉。

一七九〇年至一八〇五年，人們開始使用濾茶器後，茶匙（teaspoon）終於取代了有孔的茶葉匙，而茶壺的壺嘴底部內側也有濾茶孔。

直到十八世紀中期，茶都是裝在沒有把手的小碗裡。人們經常提到：「喝一碗茶。」大約在一七五〇年，羅伯特・亞當斯（Robert Adams）將把手和茶杯的設計融合起來。雖然茶杯的製作成本比茶碗更高，而且還不能在運送到遙遠的市場前，緊密地包裝在一起，但這種新設計受到英國品茗者的歡迎。因為他們發現茶碗很難使用，也經常燙到手指，而亞當斯設計的茶杯高度比原本的樣式更高，並附有一個茶碟。有些愛喝茶的人喜歡把熱茶倒進茶碟，等茶冷卻後才啜飲。這種習慣也被稱為「喝一碗茶」。

泡茶時，燒開水用的容器是用來重新注滿沖泡用茶壺的燒水壺（kettle）。燃料用的燈油是了一種無味的平價燃料，可以保持水的熱度。對負擔得起的人而言，燒開水用的銀茶壺最適合搭配沖泡用的銀茶壺、鮮奶壺及糖罐。

用炭爐加熱的茶缸在一七六〇年代出現，取代了用酒精爐頭加熱的茶壺。謝菲爾德盤式（Sheffield plate）茶缸則是直到一七八五年才出現。

茶泡好後，就會放在茶几上。茶几是在十七世紀末問世。十八世紀左右，有六千多張上亮漆的茶几進口至英國。到了十八世紀中期，倫敦的家具製造商為著侈品的市場生產了另類的款式──用黃銅鑲嵌的桃花心木裝飾的茶几。

有些茶几有基座；頂端掀起後，有兩個附蓋子的隔層可用來存放茶葉，還有兩個隔層可容納雕花玻璃碗（可用來混合乾燥的茶葉）。這種實用的

茶几也能讓女主人在主導品茶和閒談時，展現她對家具的時尚品味。

雖然僕人會準備需要的用品並協助女主人，但泡茶和為客人上茶是女主人負責的事務。綠茶和紅茶都很受歡迎，偶爾也有人喜歡加糖（糖和茶都是新的進口商品，價格也都很貴）。而且在早期，把鮮奶加到茶裡並不常見。

當男人在嘈雜、充滿菸味的咖啡店喝茶，聊起當天的八卦和政治時，女人做的事情也差不多，只不過是挑在更高雅的環境。

並不是所有人都喜歡喝茶。一七四八年，衛理公會運動的創始人約翰・衛斯理（John Wesley）主張戒茶，理由是茶會導致無數的失調症，尤其是神經系統的疾病。

在蘇格蘭，茶也遭到醫生和神職人員的排斥，被視為「不合適的飲品、昂貴、浪費時間，也可能使人們變得虛弱和喪失男子氣概」。蘇格蘭教會的某些神職人員認為茶比威士忌更有害。蘇格蘭各地甚至展開「杜絕茶葉威脅」的社會運動。不過，即使有各種反對意見，品茗圈還是穩固地建立起來，尤其是女性的圈子。但整體而言，紳士仍然更偏好喝酒。

以紅木製成的茶几，有精雕細琢的基座和膠墊。位於諾福克的費爾布里格大樓（Felbrigg Hall）。約一八二〇年代。

在英格蘭，喬納斯・漢威（Jonas Hanway）於一七五七年撰文表示：「茶對健康有害，阻礙工業發展，還會使國家變得貧困。」另一方面，一七五五年出版的《約翰遜字典》（Dictionary of the English Language）的作者詹森博士（Dr Johnson），大概是所有品茗者當中最知名的一位。據說，他每天都喝二十五杯茶。他為茶辯護，並聲稱：「我是頑固又無恥的品茶人。多年來，我只把這種迷人的植物融入飲食。我的茶壺幾乎沒有降溫過，而且我利用喝茶點綴傍晚的時光，也靠著喝茶撫慰午夜時分。隔天，我迎接早晨的方式就是喝茶。」

詹森博士經常出入倫敦的知名咖啡館。紳士也會去咖啡館討論當時的政治和商業，這些咖啡館都瀰漫著菸味，也很嘈雜。女性不能進去，但也沒有任何淑女願意進去；她們都在家裡喝茶。有些咖啡館會出售散裝的茶葉，讓女性可以在家裡泡茶。

一七〇六年，湯瑪斯・唐寧（Thomas Twining）在河岸街開設了湯姆咖啡館（Tom's Coffee House）。他深知，女性顧客不會冒險踏進咖啡館。因此，他在一七一七年將店名改成金里昂（The Golden Lyon），專門銷售各種優質的茶葉和咖啡豆。

這是倫敦的第一家茶館，女士可以隨意進出。珍・奧斯丁（Jane Austen）曾經在唐寧的茶館買茶葉。一八一四年，她從倫敦寫信給姊姊卡珊卓（Cassandra）：「我聽說茶葉漲價了，真糟糕！我晚一點再付錢給唐寧。也許我們可以訂購新的茶葉。」如果奧斯丁親自到唐寧在河岸街開設的商店，她經過的那扇門應該和現代的樣貌差不多。

直到一七八四年，品茗依然主要是富人的消遣方式，因為茶葉稅很高。走私氾濫，攙假貨也很猖獗。合法的茶葉商人對政府施壓，因為這些商人的利潤受到走私者的嚴重損害。首相小威廉・皮特（William Pitt the Younger）也因此將茶葉稅從119％大幅削減至12.5％，使茶葉變得容易取得，於是非法的走私貿易很快就蕩然無存。

露天茶館

如今，品茗已散播到中產階級，取代了他們在早餐時間喝的麥芽啤酒，也取代了他們在其他時段喝的杜松子酒。茶在英國變成最熱門的飲料。人們在咖啡館喝咖啡的頻率反而降低了。

許多咖啡館變成男人的俱樂部，有些至今還位於帕摩爾街（Pall Mall）或聖詹姆士區（St James's）的附近。男人會參加女人和家人在露天茶館舉辦的聚會。大型的露天茶館有灌木、花朵、水池、噴泉及雕像。出席者可以坐在綠樹成蔭的涼亭，一邊喝茶，一邊吃奶油麵包。

早在一六六一年，倫敦泰晤士河南岸的沃克斯豪爾（Vauxhall）就有

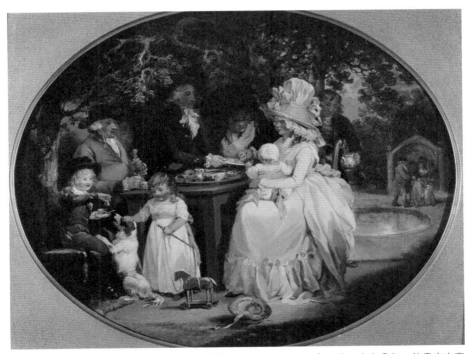

喬治・莫蘭（George Morland），〈露天茶館〉（The Tea Garden），約一七九〇年。他畫出中產階級家庭在萊訥拉格茶館內喝茶的情景。

露天茶館了。一七三二年，露天茶館有進一步的發展，變成令人賞心悅目的地方。攝政王子（後來的喬治四世）就是其中一位常客。霍勒斯‧沃波爾（Horace Walpole）、亨利‧菲爾丁（Henry Fielding）與詹森博士，也經常與文學界的朋友一起造訪露天茶館。後來，倫敦和英國各地的主要城鎮也陸續開設露天茶館，例如萊訥拉格（Ranelagh）、馬里波恩（Marylebone）、庫柏斯（Cuper's）和位於羅瑟希德的聖赫蓮娜（St Helena Gardens）、位於伊斯林頓的羅斯瑪麗（Rosemary Branch）等鮮為人知的茶館。

四月至九月期間，露天茶館為所有階級提供戶外的娛樂活動，活動涵蓋了音樂、魔術師、特技演員、煙火、騎馬活動、保齡球運動，也有提供茶點。馬里波恩的茶館吸引到了許多名人，包括一七五〇年代末的作曲家韓德爾（Handel）。李奧波德（Leopold Mozart，神童莫札特的父親；莫札特抵達倫敦後，當地的音樂愛好者又驚又喜）也記下了他當天造訪萊訥拉格茶館的資訊：「每個人進去後，都要付二先令六便士。付款後，就可以無限地享用奶油麵包、咖啡和茶。」

不幸的是，倫敦的快速發展和動亂最終導致露天茶館倒閉，於是品茗的地點變成只限於家裡。

攝政時代

攝政時代可以指不同的時期。在正規的攝政時期（一八一一年至一八二〇年），國王喬治三世因病被認為不適合執政，所以他的兒子成為攝政王子。他在一八二〇年去世後，喬治四世當上攝政王子。後來，一七九五年至一八三七年經常被視為攝政時代。這段時期的特色是英國建築、文學、時尚等方面的獨特趨勢，並且在維多利亞女王接替威廉四世後結束。

在這段期間，人們會在早餐時間及吃完晚餐後喝茶。英文rout可以指盛

大的晚會,在當時非常流行。但這個單字也可以指餅乾狀的小蛋糕,通常與茶一起奉上。《居家烹飪》(A New System of Domestic Cookery,一八○六年)有瑪麗亞・朗德爾(Maria Rundell)寫的食譜:

將兩磅麵粉、一磅奶油、一磅糖、一磅洗過並晾乾的小葡萄乾混合在一起。接著,在撒著麵粉的錫盤上加入濃稠的麵糊、兩個雞蛋、一大匙橙花水、一大匙玫瑰花水、一大匙甜葡萄酒和一大匙白蘭地酒,然後在短時間內烘烤。

奧斯丁喜歡在早餐時間和吃完晚餐後喝茶。夜晚的此時,男人通常會和女人一起喝茶、吃蛋糕、聊天、玩紙牌及聽音樂。她在書中提及的人物也有喝茶的習慣,例如她在《曼斯菲爾莊園》(Mansfield Park,一八一四年)提到芬妮・普萊斯(Fanny Price)非常愛喝茶。亨利・克勞佛(Henry Crawford)向普萊斯求婚後,她很想逃避;她希望逃到自己的房間,避開不自在的感受,但禮節阻止她,直到喝茶時間到來:

要不是她聽到可以解脫的聲響,不然她根本坐不下去了。她一直在等的就是這個聲響,也在納悶為何遲遲不出現——莊嚴的隊伍端著茶盤、茶缸及蛋糕,為她送來了……克勞佛先生只好離開。

下午茶

生活中,幾乎沒有其他事情比把時間花在下午茶更愉快了。
　　——亨利・詹姆斯,《仕女圖》(The Portrait of a Lady)

雖然下午茶的傳統通常被認為是安娜・瑪麗亞(Anna Maria,第七代貝德福公爵夫人,維多利亞女王的其中一位女官)的功勞,但有證據指出,從一七五○年代開始,就有在下午一邊喝茶、一邊吃麵包和蛋糕的習俗。當時,牛津、巴斯等主要城市的報紙就有刊登廣告,例如下方來

自《巴斯紀事報暨周報》（Bath Chronicle and Weekly Gazette，一七六六年）的廣告：

露天茶館現正迎接夏季，像往常一樣提供早餐和下午茶。每天早上都有熱騰騰的麵包捲和田園蛋糕。營業時間是九點半到十點半，星期日不營業。

不過，奧斯丁於一八一七年過世後，又經過了二十五年，四、五點鐘的下午茶才變成一種常態。此時，英國開始出現巨大的社會變革。晚餐時間已經從中午或下午轉變成傍晚以後，有時候甚至是八、九點鐘，而人們在中午只吃口味清淡的午餐。

據說，貝德福公爵夫人表示，她在午餐和晚餐之間的時段感到飢餓或沮喪，因此她把必備的茶具和食物帶進自己的房間（鬆軟的蛋糕或奶油麵包）。一八四一年，她從溫莎城堡寫信給姊夫：「我忘了提到老朋友埃施特哈齊王子。某天晚上五點，他跟我一起喝茶；他是城堡裡的八位賓客之一。」

這位公爵夫人待在拉特蘭（Rutland）的貝爾沃城堡期間也有喝茶，並邀請其他女士到她的閨房喝茶。女演員芬妮・肯布林（Fanny Kemble）在一八八二年出版的自傳中，回想起她在一八四二年三月造訪貝爾沃城堡的過程：

我第一次接觸下午茶，是在造訪貝爾沃城堡的時候。我好幾次收到貝德福公爵夫人的私人邀約，在走進她的房間後，看到她正與一些篩選過的女賓客忙著泡茶和喝茶；用具包括她的私人茶壺。我認為在英國的文明史上，現在的人所推崇的「五點鐘茶文化」比這種私密的做法更晚出現。

八十年前，一七五八年十月的《紳士雜誌》（The Gentlemen's Magazine）有一篇文章指出，下午茶長久以來有一種神祕感：「對中下

解讀茶葉（Reading the tea leaves）

解讀茶葉也稱作「茶葉占卜」，英文tasseomancy。這個單字來自阿拉伯語的tassa，意思是杯子，以及來自希臘語的mancy，意思是預測。與茶相同的是，茶葉占卜也起源於古代中國，後來漸漸與吉普賽人有關。此後，吉普賽人開始在世界各地推廣這種做法。

十七世紀，用茶葉算命的方法開始在英國散播開來，而茶葉也從中國傳入歐洲。從十九世紀開始，越來越多人把茶葉占卜當成預測未來的方式。茶葉占卜運用的符號和圖像，是由杯子裡的茶葉形成。

如果你要解讀別人的茶葉，必須先用散裝的茶葉泡一壺茶，然後不用濾茶器倒茶，而是讓茶葉落進杯子。你（占卜師）要求詢問者慢慢地啜飲茶，並許下一個願望。詢問者應該要把杯子裡的茶喝到只剩下一茶匙的量，接著用左手握住杯子，以逆時針的方向旋轉杯子三次，然後把杯子倒過來放在茶碟上。過一會兒，他再把杯子倒過來，讓杯口朝上，而杯子的把手要指向他（詢問者）。你則是用雙手捧著杯子，檢視殘餘的茶葉形成什麼符號或圖像。

這就是你發揮想像力的所在，直覺能幫助你解讀茶葉。靠近杯緣的茶葉象徵著即將發生的事件；落在杯底的茶葉象徵

著壞消息或遙遠的未來；靠近杯子把手的茶葉象徵著家裡的
事件。

　　請記住，符號（或圖像）的意義可能會因周遭的其他符號
而有所不同，因此你要將所有的符號結合在一起解讀。象徵
好運氣的符號包括星星、三角形、樹木、花朵、皇冠及圓
圈。象徵壞運氣的符號包括蛇、貓頭鷹、十字形、貓、槍及
籠子。

　　在愛爾蘭、蘇格蘭、加拿大、美國和其他的地方，用茶葉
算命至今還是很流行。不管你信不信，茶葉占卜是一種與朋
友分享茶的娛樂方式。

　　我還記得，在天色昏暗的寒冷冬天，母親曾在下午茶時間
幫我和其他人算命，我們覺得很有趣。她很擅長茶葉占卜，
我們玩得很開心。

　　關於相關的符號和意義。以下是我最喜歡的部分。我寫這
本書時，特地挑選這些符號來預測未來：

錨：航行或成功　　　　書：內幕　　　　雲：疑慮或問題
十字形：苦難　　　　　馬：實現抱負　　階梯：進步
山：艱苦地向前攀登　　星星：幸運　　　棕櫚樹：創造力
輪子：進展　　　　　　風車：透過努力達到成功

〈喝茶的女士〉（Ladies at Tea），湯瑪斯 · 羅蘭森繪，一七九〇年至一七九五年，融合水彩的鋼筆畫。畫中寫著：「您想再喝一杯茶嗎？」

層階級而言，喝下午茶是一種浪費時間和金錢的行為。下午茶的場合也充斥著八卦和誹謗，有時候還涉及陰謀。」在十八世紀和十九世紀，非正式的午後茶會並沒有流言蜚語、中傷或詭計，人們只有專心享用茶、巧克力飲品、蛋糕或三明治。

醜聞和閒聊固然有趣，但十九世紀的茶葉占卜也很有趣。

一八五〇年代中期，下午茶已經在英國的習俗中穩固地建立起來。沒過多久，其他社交場合的女主人陸續沿用下午茶的慣例。後來，有更多人在客廳喝下午茶。喬治娜・西特韋爾（Georgiana Sitwell）寫道：

直到大約一八四九年或一八五〇年……五點鐘，在客廳喝茶已經變成慣例。後來，只有在某些高級的住宅裡，晚餐時間才延到七點半或八點鐘。由於亞歷山大・羅素勛爵的緣故，我的母親是第一個將此慣例引進

茶葉占卜，一八九四年。

〈騎士橋的午後茶會〉（A Kettledrum in Knightsbridge），一八七一年。女士和紳士可以在這些
聚會中談論醜聞。

蘇格蘭的人。羅素與我們待在巴摩拉城堡時，曾向她透露，他的母親貝德福公爵夫人經常在家鄉沃本（Woburn）喝下午茶。

下午茶原本是高雅的社交場合，尤其是女性的圈子，後來變得更精緻。不久後，上流社會喝茶時，開始搭配三明治和蛋糕；份量通常不多，剛好能在吃晚餐前延緩飢餓感。但並不是所有人都熱衷下午茶，亨利‧湯普生（Henry Thompson）爵士在《攝取食物》（Food and Feeding，一九○一年）中寫道：

我們可以把下午茶當成較新的發明，但我們不能把下午茶當作一頓餐點。事實上，參與下午茶是與女主人在家閒聊的好理由，但也可能養成不良的習慣。如果你攝取太多固體食物，有可能會妨礙消化，並影響到下一頓晚餐。在這方面，沒有其他食物比甜膩膩的蛋糕、熱的奶油吐司或瑪芬更有害了，而且這些食物在下午茶中很常見。至於茶，許多人都可以盡量不攝取糖和奶油，因為糖和奶油對胃的壞處比茶更多。我們可以加入一小片檸檬，讓芳香的檸檬皮、淡淡的酸味與好茶的香氣結合在一起。這種風味和傳統添加物的調味作用，截然不同。

不過，味道濃厚的阿薩姆茶、肉桂吐司、熱奶油烤麵餅等熱食，或是氣味濃郁的水果蛋糕，都可能在冬季出現在爐邊。至於夏季，精緻的伯爵茶或美味的錫蘭茶可以搭配三明治，然後再配上口味清淡的維多利亞海綿蛋糕——以維多利亞女王的名字命名，內餡有果醬或奶油。女王很喜歡喝茶配蛋糕，她的宣傳有助於確立下午茶的傳統。其他可能出現的蛋糕有小巴摩拉（Balmoral，用模具烤成波紋狀的半筒形）、馬德拉島蛋糕或撒著種子的糕餅。

從維多利亞時代到第一次世界大戰（以下簡稱一戰），瑪芬也廣受歡迎。在下午茶時間，賣瑪芬的小販會提著一籃用法蘭絨保溫的瑪芬，一

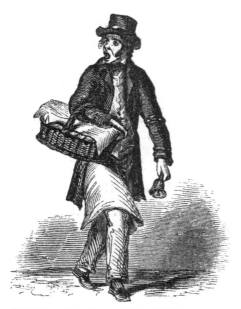

賣瑪芬的小販。他一手提著一籃瑪芬，另一手晃著手搖鈴吸引顧客的注意。一八四一年。

邊晃著手搖鈴，一邊走過大街小巷。瑪芬是由酵母發酵的柔軟麵團製成，添加了鮮奶和奶油，因此有海綿般的輕盈質地。瑪芬通常放在淺鍋上烘烤，最終的樣子是形成頂端和底部平坦且呈淡棕色，而中間的周圍呈現白色的一圈。上菜前，瑪芬通常已經烤好並切成兩半，然後塗上奶油。這兩半合在一起後，有保溫的效果。

維多利亞時代的知名記者亨利・梅休（Henry Mayhew）在《倫敦勞工與倫敦貧民》（London Labour and the London Poor，一八五一年）中引用了瑪芬小販說的話，表示瑪芬賣得最好的地方是在郊區：

瑪芬在哈克尼區、斯托克紐因頓區、達爾斯頓區、球塘區（Balls Pond）和伊斯林頓自治市賣得最好。這些地方有許多在銀行上班的紳士，他們的作息時間很規律──下班後回家喝茶，妻子端出瑪芬迎接他們……

後來，以第四代三明治伯爵約翰・孟塔古（John Montagu）的名字命名的三明治，變成下午茶中的必備點心。據說，一七六二年之前的某個晚上，他忙到沒有時間吃晚餐，於是請人在兩片麵包中間夾一些冷牛肉。通俗的說法是，孟塔古當時在賭博。但還有一種說法是，他身為海軍大

臣，必須坐在辦公桌前忙碌地工作。到了一八四〇年代，三明治已經變得不足為奇。在維多利亞時代早期，三明治通常由火腿、牛舌或牛肉製成，沒有加入當時一般人認為有毒的黃瓜。然而，黃瓜三明治最後還是廣受歡迎，因為人們認為這道點心是組成典型下午茶的要素。

精美的維多利亞式料理夾，可用來夾取三明治和蛋糕。

餅乾也被視為是下午茶的要素。雖然在下午茶出現之初，許多人要麼在家裡自製餅乾，例如奶油酥餅、杏仁餅乾或那不勒斯餅乾，要麼從糖果店買餅乾。到了十九世紀中葉，亨特利－帕默（Huntley & Palmer）等企業開始在工廠生產餅乾。直到一八三〇年代末，這些企業出售了大約二十種不

十九世紀的義大利式濾茶器。

同的餅乾，包括亞伯內西餅乾、奧利弗餅乾、脆餅、馬卡龍、烈酒味餅乾、海綿茶蛋糕。Peek Freans餅乾企業最初是一家茶葉進口公司，卻於一八六一年開始生產加里波底餅乾。此外，工廠製造的餅乾不只節省了家庭主婦花的時間，而且成本更低。

加鮮奶、加糖或奶油

下午茶通常有印度茶和中國茶。印度茶最初於一八三九年出現，而錫蘭茶隨後在一八七九年出現。鮮奶或鮮奶油可以加入茶中，但這種做法在一七二〇年代之前還不普遍。加入鮮奶是為了中和印度濃紅茶的苦味；有時，加糖也是出於同樣的原因。

精美的維多利亞式銀製方糖夾。

關於應該先在杯子裡加鮮奶，還是將鮮奶留到最後加，眾說紛紜。有人建議先將鮮奶倒進精緻的瓷杯，可以防止杯子破裂。維多利亞時代的禮儀則是先將泡好的茶倒進杯子，然後加入鮮奶或鮮奶油。

喬治・歐威爾（George Orwell）是屬於「最後加鮮奶」的陣營。一九四六年一月，他為《旗幟晚報》（Evening Standard）寫了一篇文章叫〈一杯好茶〉：

大家應該先將茶倒進杯子。這是備受爭議的話題。在英國的每個家庭中，大概都針對此話題提出兩種論點。「先加鮮奶派」能夠提出有力的論點，但我還是覺得自己的論點無可辯駁。我認為應該要先倒茶，一邊倒一邊攪拌，然後精確地控制加入鮮奶的量。如果將鮮奶留到最後加，很容易倒進太多鮮奶。

英國各地的意見很紛雜，莫衷一是，爭論顯然會持續下去。

雅致的銀製茶具、骨瓷茶具、蛋糕架、三明治托盤、方糖夾和濾茶器都逐漸登上大雅之堂。茶車也經常被用來展示昂貴的茶具。簡單來說，茶車是一種有小腳輪的手推車，另外還有兩層架子。茶車不只可用來展

示茶具，還能用來上茶、蛋糕及三明治。茶車的風潮一直持續到一九三〇年代。當時，正規的茶點依然是日常生活和消遣的一部分。

桌面上通常鋪著有繡花或有蕾絲的布料，也有附上餐巾。下午茶漸漸變成社交探訪的焦點，也被視為特殊的場合。一八六一年，比頓夫人（Mrs Beeton）在《比頓夫人的家務管理手冊》（Mrs. Beeton's Book of Household Management）中描述了男僕的職責：

> 只要客廳的鈴一響，就代表喝茶的時間到了。這時，男僕要端著事先準備好的托盤走進來，將托盤傳給在座的各位。托盤上有鮮奶油、糖、已倒出的茶和咖啡。同時，另一位侍者要遞上蛋糕、吐司或餅乾。如果是普通的家庭聚會，宴席由女主人準備，但男僕要端著茶缸或茶壺，視情況而定。他還要分發吐司或其他食物，並在大家喝完茶後整理桌面。

五點鐘茶會、居家茶會及茶話會

正式的茶會在維多利亞時代開始流行。邀請的方式通常是口頭告知，或者用非正式的小紙條或卡片通知。受邀者不需要回覆邀約。如果受邀者想參加，只需要在當天出席即可。

關於下午茶的舉行時間，有不同的建議。一八八四年，瑪麗・貝亞德（Marie Bayard）在《禮儀》（Hints on Etiquette）中提到：「合適的時間是四點到七點。」有些人則認為五點整最合適。賓客不需要在下午茶的限定時間持續待著，而是可以隨意進出。大多數人都會待半小時左右，但沒有人待到超過七點整。

富人受到維多利亞女王的習慣啟發後，開始邀請一些人參加規模更大、更正式的下午茶場合，也就是所謂的居家茶會和茶話會。有時，這些聚會可招待多達二百位賓客，通常在下午四點至七點之間舉行。在時間範圍內，賓客可以自由地進出，紳士會引導女士走到放著茶點的桌

位。現場還有更精緻的茶點，通常是自助餐式小三明治（內餡有鵝肝醬、鮭魚或黃瓜）、各種蛋糕和餅乾，例如馬德拉島蛋糕、磅蛋糕、一般小蛋糕、花式小蛋糕、馬卡龍等。侍者會端上冰塊、紅葡萄酒、香檳杯和茶。賓客或主人可以安排娛樂表演，而更富裕的家庭可能會聘請專業的音樂家或歌手。

康斯坦斯・史普萊（Constance Spry）在《來吧，廚師》（Come Into the Garden, Cook，一九四二年）中，回憶起她小時候在大家庭裡遇過的居家茶會：

從許多方面來看，這些聚會不落俗套。有糕點的紙墊、把手紮上緞帶的盤子、分層的蛋糕架，還有助理牧師打造出具創造力的空間，也為這個市場提供收入來源。此外，玩紙牌遊戲的過程有複雜的儀式。白色的羊皮手套是社交禮儀的必備物；女性最引以為榮的身體部位是頭髮，她們無所不用其極地展現頭髮的特色。有光澤的絲製裙子沙沙作響，面紗纏繞成特殊的結，巨大的羽毛圍巾以誘人且女性化的風格襯托著她們的臉蛋。

第二個星期二、第四個星期四或任何神聖的日子，都有不同的特色。你在早晨一下樓，就能辨認當天的日子。廚房裡震天作響；爐火咆哮，烤爐很燙，任何人都不得胡鬧。

……

廚房裡的大人物吃力地走到閣樓，好好洗個澡。他們用黃色的肥皂加水，把臉部洗乾淨，並且把頭髮往後梳，露出眉毛，讓自己看起來更有精神。他們扣上黑色服裝的扣子後，戴上展現品味的帽子。在越重要的場合，他們配戴的飾帶就越長……

客廳裡的團隊需要花更長的時間精心打扮，但我們認為瑪麗戴的帽子最時髦。女士們走下來時，都是頭髮捲曲，穿戴整齊……

潛規則是舉止文雅的訪客不能提早抵達。但時間一到，開門迎客是一

鬍子杯（The Moustache Cup）

在維多利亞時代，英國人發明的鬍子杯很流行。為了保持杯身的美觀和硬度，鬍子杯通常有塗蠟。但問題在於，人們喝著熱氣騰騰的茶時，蒸氣會導致蠟融化，使蠟流進杯子內側，而且鬍子杯也很容易留下污漬。

人們普遍認為，有創新精神的陶藝家哈維・亞當斯（Harvey Adams）於一八六〇年代發明了鬍子杯。杯子的內側有半圓形的壁架，具有防護的作用，能支撐鬍子杯的構造，並保持乾燥。壁架有半月形的開口，能讓液體通過。這項發明傳遍了歐洲各地，許多鬍子杯都是由知名的工廠生產，例如邁森、利摩日等。這項發明也傳到了美國。

收藏於茶博物館的鬍子杯，由瑪黑兄弟（Mariage Frères）企業提供，法國巴黎。

37

件應接不暇的事。我們這些孩子待在樓梯的扶手邊,可以看到賓客的羽飾,也可以聽到絲製裙子發出的沙沙聲;正在進行的聚會充滿了愉快的氛圍。

我看過幾位戴著手套的女人,用手指端著放上茶杯的茶碟,同時保持平衡;解開打結的面紗;輕易地將內餡飽滿的黃瓜三明治從手上送到嘴裡。

精緻布置的食品、精美的茶具和高雅的環境,使這些場合變得很特別。正如史普萊暗示的,這些時髦女士出席居家茶會的穿著也散發著優雅的氣質。

茶會禮服於一八七〇年代出現。雖然服裝的風格後來有一些變化,但持續流行到一九一〇年代。起初,茶會禮服是女士在閨房裡穿的居家服飾,適合用在下午接待賓客。一八九〇年十二月六日,《美麗與時尚》(Beauty and Fashion)雜誌提出一些建議給女主人:

關於下午茶,女主人需要注意的第一件重要事項就是,要挑選合適的禮服。如果女主人穿著做工精巧的薄紗禮服,賓客就會覺得茶的味道更香甜,而茶杯也會看起來更漂亮。高雅的茶會禮服就像飲品本身一樣重要,能大幅提升女主人的幽默感。如果女主人知道自己穿得很漂亮,而且朋友會端詳她身上的精緻蕾絲和柔軟的絲綢,那麼她的言談之間就

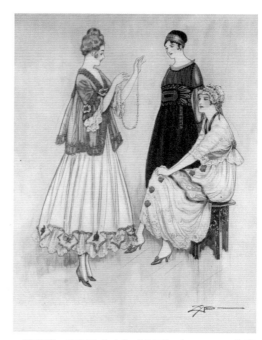

一戰時期,有三位女士為《女王》(The Queen)雜誌的插圖扮模特兒,穿著茶會禮服和居家服。

會流露出迷人的滿足感,而她的舉止也會比平常更和藹可親。

　關於茶會禮服,有一個要點是女士不需要穿束身衣。因此,她們會覺得穿起來比晚禮服或連身裙更舒適且放鬆,因為下襬有傘形支架和蕾絲。茶會禮服介於連身裙和便服之間,介於居家服和晚禮服之間,也介於女性的私生活和上流社會出席的場合之間。茶會禮服通常附有雅致的手套和陽傘,還有漂亮的帽子和小手提包。

　在下午茶的場合,女主人通常不必戴手套。但如果賓客的人數很多,大多數女主人會戴上手套。如果女主人很容易流手汗,戴手套會讓她們感到更自在。

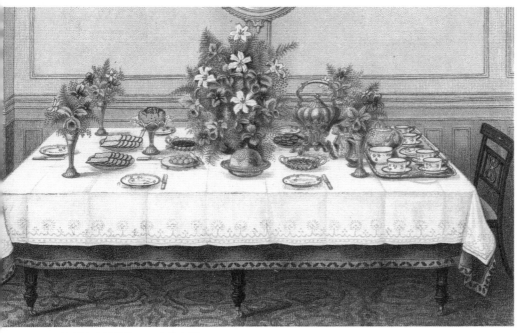

比頓夫人的茶几,一九〇七年。

在下午的舞會上，女士通常要持續戴著禮帽或無邊軟帽。在愛德華七世在位時期，茶會禮服經常稱作teagie，大多數是以打褶的雪紡或絲製的薄紗製成，邊緣有蕾絲或光滑的緞帶，鑲有水晶、煤精或金色的流蘇。寬鬆且女性化的設計，使女士能夠優雅地走動。在鄉間別墅地區的週末下午，茶會禮服漸漸變成女士的必備服飾。

一戰於一九一四年爆發後，愛德華七世在位時的「優雅和放縱的黃金時代」逐漸結束，人們的生活風格產生翻天覆地的變化。茶會禮服慢慢地消失，與下午穿的連身裙或小禮服融為一體。一九三〇年代，比頓夫人在《比頓夫人的烹飪術》（Mrs Beeton's All-about Cookery）中敘述了沒那麼盛大的居家茶會：

茶通常是端到小桌子上。僕人要先把茶放在女主人的旁邊，由她負責分發茶。這種茶不需要茶碟的，僕人察覺到一切都準備就緒後，就要離開現場，再由茶會中的紳士負責侍候大家。

茶具通常是放在銀色的托盤上。小型的銀製茶壺或架子上的瓷壺裡有熱水，茶杯都很小。食物有塗奶油的麵包薄片、三明治、大蛋糕、花式小蛋糕，偶爾也有新鮮的水果。這些食物雅致地陳列在盤子上，下方鋪著蕾絲紙墊。

傍晚茶點

傍晚茶點的傳統與上流社會享受的雅致下午茶不同，前者在中低收入的家庭中很常見。與下午茶相似的是，傍晚茶點是因社會變遷而出現。在十七世紀和十八世紀，大多數人從事農業，經常在中午吃正餐，然後在晚上吃清淡的晚餐。工業革命結束後，吃一頓熱騰騰的中餐是不太方便的事。因此，當工人在礦場或工廠結束了漫長又勞累的輪班，回到家後，他們需要的是吃一頓豐盛的晚餐，外加濃郁的甜奶茶。

一七八四年的折抵法案（Commutation Act）大幅降低了茶葉的稅收，使茶葉變得容易取得。到了十九世紀中期，更便宜的印度紅茶進口至英國。此時，勞工階級的家庭有能力將茶當成常喝的飲品。他們通常在六點左右喝茶，漸漸稱作「傍晚茶點」或「肉食茶點」（meat tea），有時候也簡稱為下午茶，尤其是在有許多礦場和工廠的北方。

那麼，英文high tea傍晚茶點這個詞是怎麼來的呢？食品歷史學家蘿拉・梅森（Laura Mason）表示， high在十七世紀有「豐富」的含義。她說：「也許在最初，傍晚茶點是指比茶更豐富的餐點。」也有人認為傍晚茶點使用的桌子較高，不像下午茶使用矮桌。

比頓夫人在《比頓夫人的家務管理手冊》（一八八〇年的版本）中解釋道：

在早期的用餐時間，家裡會有豐盛的餐點和茶。下午的愜意閒聊，是用餐者的習慣……家庭中的茶點與早餐很相似，只不過多了一些甜糕點。在傍晚茶點中，肉類占據很大的比例。用餐者吃完晚餐後，通常會喝茶……下午茶的特色就是有茶和奶油麵包，還有一些精緻的甜食，例如水果蛋糕。

傍晚茶點的經典菜餚是冷盤肉片（例如火腿配煎蛋），還有熱菜（例如香腸、起司通心麵、威爾斯乾酪、醃魚、餡餅）。傍晚茶點的其他常見食品有乳酪、蛋糕及餅乾。在喜慶的場合、節日或假日，可能會有烤豬肉、魚（通常是鮭魚）、鬆糕、果凍等美食；每個家庭準備的食物都因情況而有所不同。比方說，剛從田地返回的農工，能喝到妻子準備的「農家茶」（farmhouse tea）。

這些家庭聚餐都是以豐盛的食物滿足家人的胃口。空氣中彌漫著烘焙的氣味，餐桌上有許多蛋糕、餅乾、司康及小麵包，還有剛出爐的麵包可以塗上奶油或果醬，以及自製的罐裝魚肉或肉醬。火腿也可能出現在

餐桌上，而傍晚茶點有時候也稱作「火腿茶點」（ham tea）。

另外還有「魚肉茶點」（fish tea）。瑪格麗特・德拉布爾（Margaret Drabble）在《海夫人》（The Sea Lady，二○○六年）中描述了典型的一九五○年代海濱公寓，收費包括早餐和魚肉茶點——可能是指炸魚配薯條，或清蒸魚配馬鈴薯泥和歐芹醬。

至於北部的「鮮蝦茶點」（Shrimp tea），桃樂絲・哈特利（Dorothy Hartley）在《英格蘭的飲食》（Food in England，一九五四年）中寫道：

有一間小屋標示著「鮮蝦茶點」。我們穿越側門，走到鋪著石板的院子……有三張堅固的圓木桌，旁邊靠著十二張堅固的方木椅。餐桌上鋪著白布。你們走到門口後，可以告訴貝琪：「我們來了。」然後，你們可以坐下來等候。

貝琪會端出一壺茶，上面鋪著羊毛製的保溫套。她也會附上糖、鮮奶油、茶杯、茶碟、兩大盤塗奶油的棕白相間麵包薄片、一大盤綠色的水田芥，以及一大盤粉紅色的蝦子。此外，除了盔甲造型的鹽罐和知更鳥，沒有其他東西了。你們可以開動了。

過一會兒，貝琪又出現了。她穿著黑色的長袍，外面加一件白色的大圍裙。她要把茶壺拿進去裝茶，也會問你們是否還需要奶油麵包（你們一定會想吃更多）。你們一邊吃著，一邊漫不經心地聊著（鮮蝦茶點是不錯的話題）。知更鳥在桌子上跳來跳去。

關於威爾斯人享用的「鳥蛤茶點」（cockle teas），賈絲汀娜・伊凡斯（Justina Evans）曾經與食品歷史學家艾倫・戴維森（Alan Davidson）分享童年回憶：

鳥蛤、玉黍螺和貽貝都是下午茶的菜餚。我們在卡馬森城鎮附近的費里賽德（Ferryside）海濱小村莊採鳥蛤，然後將鳥蛤放進琺瑯碗中的鹽水，浸泡一夜。

　隔天，我們用水龍頭的水沖掉鳥蛤上的沙子。接著，把鳥蛤放進鐵製的大型單柄鍋。開火後，用水煮的方式，直到鳥蛤的殼打開。我們將帶殼的鳥蛤裝在碗裡，並準備另一個用來丟殼的碗。溫熱的鳥蛤可以搭配自製的麵包（塗上黃色的威爾斯鹹奶油）。

　至於用鹽、胡椒粉及醋醃製的鳥蛤，則是下午茶的另一道菜餚。我們可以將鳥蛤撒在燕麥粥上，或者與培根一起油煎。

　然後，我們將空的鳥蛤殼洗乾淨、晾乾、壓碎，並用來做為雞的砂礫（大多數家庭都有在後院養雞）。

　連鳥蛤餡餅和鳥蛤炒蛋也廣受歡迎。

　家庭主婦展現烘焙技巧時，我們能了解烘焙食品在下午茶時光有很重要的作用。根據食品歷史學家梅森的說明，許多菜餚的起源可追溯到更早的時期，例如烤餡餅、加了香料的水果麵包、鬆糕、磅蛋糕、撒著種子的糕餅、果醬塔：

　十九世紀出現了更多的烘焙食品，例如瑞士塔、核桃蛋糕、巧克力麵包捲。在種類繁多的自製烘焙食品當中，有蛋糕、餡餅及麵包。這些食物對下午茶和傍晚茶點都很重要，也是家庭主婦展現烘焙能力之處。

　梅森接著說明，由於烘焙的精製麵粉和糖等兩種重要的原料變得更便宜、更容易取得，於是自製糕點在十九世紀受到大力推廣。泡打粉比酵母和蛋液等傳統的蛋糕膨鬆劑更容易操作、更省時，也在十九世紀中葉開始獲得應用。另一個重點則是附有烤爐的鑄鐵爐灶。以煤為燃料，這種爐灶開始普及，甚至出現在當時比較貧窮的家庭中，因此自製糕點變得更大眾化。

　此時，罐頭食品出現了。一八六四年，鮭魚最初在加州被製成罐裝食品。到了十九世紀末，各式各樣的罐裝食品引進了英國。人們認為，鮭

魚罐頭和水蜜桃罐頭很適合當作生日或週日茶會的特殊點心。

蘇格蘭的瑪麗安・麥克尼爾（F. Marian McNeill）在《蘇格蘭人的廚房》（The Scots Kitchen，一九二九年）中提到：「蘇格蘭的茶几達到了與早餐桌一樣的完美境界。」長期以來，這位蘇格蘭家庭主婦以烘焙技巧聞名於世，會的包括班諾克烤餅、司康、厚鬆餅、奶油酥餅、燕麥餅，以及丹地蛋糕、佐茶麵包等用料多的糕點。

在蘇格蘭人的傍晚茶點桌上，亮點不光只有烘焙食品，還有一大壺茶搭配各種美味的菜餚，例如冷盤火腿、餡餅、黑香腸和白香腸（配洋芋片）、培根配蛋、起司炒蛋、馬鈴薯司康、燕麥鯡魚、切片的洛恩方形香腸（配油煎的馬鈴薯）。備用的食物有罐裝沙丁魚，或是特別招待的罐裝鮭魚。主食是塗著果醬的白麵包。

威爾斯人的烘焙技術也很出名。烘焙是威爾斯烹飪的核心。不管是過去或現在，許多麵包、司康及蛋糕仍然是用淺鍋或烘烤板（bakestone）製作。茶几上可能有廣受歡迎的自製麵包，例如烘烤板麵包、水果麵包、威爾斯的傳統茶麵包（含有水果）。起源於凱爾特的燕麥餅也大受歡迎，上面通常會塗上奶油並撒上起司。如果沒有傳統的威爾斯蛋糕，威爾斯人的下午茶時光就不完美了。這種小蛋糕是加了香料的扁平蛋糕，含有葡萄乾，上面撒著一層薄薄的糖；用淺鍋或烘烤板製作，是旅行者經常在抵達旅店後嚐到的點心。

還有一種用烘烤板製作的點心叫銲鍋匠蛋糕（teisennau tincar），歷史可追溯到銲鍋匠走遍威爾斯的時期。他們為了修補鍋子，造訪了許多農場和農舍。這種蛋糕含有磨碎的蘋果，因此口感柔軟又濕潤；原料也包括增添風味的肉桂。銲鍋匠到訪時，可以一邊吃著這種蛋糕，一邊喝茶。當然，他們覺得很美味，喜聞樂見。

此外，威爾斯人會用糖漿、卡爾菲利起司或葡萄乾做出各式各樣的司康。薄煎餅（leicec）與蘇格蘭的厚鬆餅長得很像，差別是比較鬆軟，由

白脫牛奶和小蘇打製成。威爾斯人很喜歡吃這種薄煎餅，並且把它當作慶祝生日的點心。這種薄煎餅有許多不同的種類和名稱；能維持高人氣的原因，除了味道之外，也在於可以在短時間內用烘烤板製作。

　整體而言，用烤爐製作的蛋糕是威爾斯近期形成的傳統。有些蛋糕和小圓麵包與農業的年度有關，包括修剪羊毛的時期（整個社區要一起剪幾千隻綿羊的毛）。如果要在整整兩天內，為大約一百位饑餓的工人和賓客提供飲食，則需要幾天的準備時間。下午茶的餐點很簡單，有自製麵包、奶油、起司及果醬。在某些地區，用葛縷子籽調味的剪羊毛蛋糕（Cacen gneifo）是一種富含酵母的水果蛋糕，而黑醋栗派則被視為是剪羊毛時期的特產。在低地的區域，打穀的人也能吃到類似的點心，例如用白脫牛奶和綜合水果製成的蛋糕、用水果（通常是蘋果）當餡料的豐年蛋糕。

　家庭的聲望，往往也與精心準備的奢華盛宴有關聯。

　阿伯弗勞餅（teisennau Aberffraw）有時也稱作詹姆士餅，是一種氣味濃郁的小奶油酥餅，以安格爾西島南海岸的阿伯弗勞海濱小村莊的名稱命名。傳統上，這種餅乾會切成扇貝外殼的形狀。無論

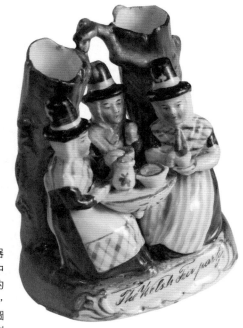

威爾斯茶會造型的瓷器。在維多利亞時代，英國的瓷器裝飾品在市集上會被當成獎品分送，也就是禮品。其中包括「威爾斯茶會」的主題，塑造出穿著威爾斯服裝的女士圍坐在茶几旁。這些人物最早出現於十九世紀中期，大多數是在德國的 Conta & Boehme 企業大規模生產。圖片中的瓷器是為英國市場而設計。這種禮品持續流行到一戰。

是過去或現在，該村莊附近的寬闊海灘上出現的扇貝外殼，並不屬於真正的扇貝，而是比較小的女王鳳凰螺。外殼的一半平坦部分，可用來在奶油酥餅上印出圖案。

其他的烘焙食品可添加香料，例如葛縷子籽蘇打麵包、葛縷子籽蛋糕、肉桂蛋糕。馬鈴薯餅是用肉桂或綜合香料調味，通常會塗上奶油，並趁熱吃。另外還有薑餅、薑味蛋糕、薑味蜂蜜蛋糕、菲什加德薑餅，以及奇特的古威爾斯薑餅——完全不含薑！傳統上，威爾斯鄉村市集上賣的古威爾斯薑餅並不含薑。

並不是所有在英國的茶點都像前文描述的那麼奢華。芙蘿拉・湯普森（Flora Thompson）在自傳《從雲雀村到坎德福鎮》（Lark Rise to *Candleford*，一九四五年）中提到，她在十九世紀末的牛津郡村莊度過童年。她描述了許多勞工階級的家庭，只能靠三種基本食材勉強度日：「那時，每天的一頓熱餐有三種主要食材：用醃製豬肋條做的培根、從菜園摘取的蔬菜、製作果醬蛋糕捲專用的麵粉。」

當時，許多勞工階級的家庭都很喜歡使用Brown Betty茶壺——用紅土製成的圓形茶壺（一六九五

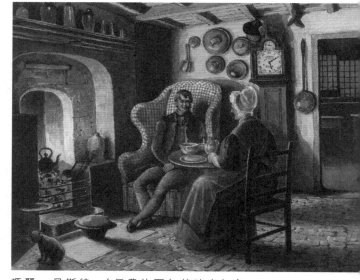

瑪麗・貝斯特，〈佃農的下午茶時光〉（Cottagers at Tea），約克市或約克郡，一八三〇年代。地點是富裕的農舍，時鐘顯示五點十分，茶壺在爐火上，茶几上的大碗可用來裝飲品——節儉的佃農會用同樣的茶葉沖泡至少兩次。

年，有人在斯托克區發現了紅土遺跡）。這種茶壺的表面有獨特的棕色釉，稱作羅金漢釉。沒有人知道此茶壺的名稱由來，只了解茶壺名稱的棕色（Brown），卻不了解為什麼要叫Betty。也許，就像某些人猜測的，Betty（貝蒂）只是女孩或女僕的名字。但我們可以確定的是，Brown Betty茶壺能泡出喉韻極佳的茶。當沸水倒進茶壺中，茶壺的形狀使茶葉能夠輕輕地旋轉，釋放出更多香味，減少苦味。特殊的紅土似乎能有效地保存熱量，維持茶的熱度。

即使有Brown Betty茶壺，壺中的茶葉還是會冷卻，尤其是在冬季，因此人們經常使用保溫套來保持茶的品質和熱度。保溫套由羊毛、布料及蕾絲製成。許多人認為，保溫套最早出現於一八六○年代。當時，下午茶和傍晚茶點都很盛行，而人們也是在這時候第一次提到保溫套。格瓦斯·赫胥黎（Gervas Huxley）在《論茶》（*Talking of Tea*，一九五六年）中指出，保溫套的概念可能來自十九世紀。當時，大型的中國茶壺被帶進英國，而這些茶壺在抵達之前，有時候會被裝在有厚墊的藤籃裡，只留一個開口給壺嘴。

保溫套也是女士在維多利亞時代展現縫紉技巧的媒介。有些女士會用玻璃珠，或以襯著絲綢的方式繡出花紋。這種保溫套經常出現在特殊的場合，像是主人招待客人時，通常會將保溫套應用在優質的銀茶壺或瓷茶壺上。多元風格的縫紉技巧都能派上用場，例如帆布織景繡、絨線繡、刺繡、緞帶繡等。有些保溫套是用鉤針編織或手工編織，成品很像羊毛帽；有些則是在成品上方縫一個小羊毛球。

托兒所的下午茶

孩子們在下課後的愉快時光，就是下午茶，
他們會聚在社交桌，洋溢著歡笑和天真的喜悅。
——索爾比（J. C. Sowerby）與艾默生（H. H. Emmerson），一八八○年

在維多利亞時代和愛德華七世在位時期，兒童在托兒所有獨特的下午茶時光，通常是在四點或五點。他們的生活有許多限制，平時只能跟保母一起外出，或偶爾由父母帶出門。他們吃完午餐後，會先休息一下，然後出去散步。在下午茶時間，他們經常穿得很體面。母親在客廳與一些女士共享下午茶時，這些兒童也能表現得彬彬有禮。他們通常不會待很長的時間，大概在四、五點鐘就會上樓去享用托兒所或教室裡的茶點，由保母在輕鬆的環境中準備。有時，母親會到托兒所參與孩子的下午茶時光。這段寶貴的親子時光，能讓母親專心地關心孩子。孩子可以彈奏樂器或朗誦詩歌，討母親開心。在假日期間，父親也可以加入他們，並且一起玩耍。

托兒所提供的茶點比成人的下午茶更豐盛，而且很像傍晚茶點。畢竟，這是孩子們當天的最後一餐。廚師會製作各式各樣的茶點，尤其是在有人生日或賓客在場的日子。茶几上經常有奶油麵包、果醬、小三明治、小蛋糕、內餡有果醬或奶油霜的海綿蛋糕、精緻的餅乾、瑪芬、烤麵餅等，有時候會配上紅茶鮮奶，也就是所謂的「托兒所茶」或「兒童茶」。這種飲料主要是用熱水、加熱過的鮮奶或鮮奶油製成，有時候會加糖和少量的現泡茶。但孩子也可以喝鮮奶、果汁或可可。有時，茶會中有玩偶；陶器廠的推銷員會將玩偶放在需要兜售的小型瓷製茶具上。

一九二九年，詹姆森夫人（Mrs K. Jameson）在《托兒所的食譜》（*The Nursery Cookery Book*）中提到：「我希望這本書對有小孩的母親有幫助。」描述兒童吃的下午茶餐點並不需要那麼精緻。她反對兒童吃沒有麵包皮的三明治，而是建議：「孩子應該要吃有硬皮的麵包，並淋上蜂蜜或配果凍，不能只吃塗奶油的麵包薄片。麵包上的硬皮能幫助他們訓練咀嚼能力。」她指的麵包應該是用石磨麵粉或全麥麵粉做出的自製麵包。「孩子偶爾要吃奶油燕麥糕、Ryevita麵包商的脆餅或Peek Freans餅乾企業的燕麥餅，因為他們需要訓練咀嚼能力，」她也建議：「有時，可以換一下口味，比方說給孩子吃自製的小蛋糕或海綿蛋糕，

不淋上蜂蜜，也不塗果醬。純蜂蜜是最好的天然甜食，可以配麵包吃，既美味又健康，還能有效地清潔口腔。可以的話，應該要從飼養蜜蜂的地方買蜂蜜，這樣才能確保成分是天然的。」如果沒有茶，也沒有紅茶鮮奶，她建議：「給孩子喝溫熱的原味鮮奶，或者只讓孩子喝一杯阿華田的麥芽飲品或可可。」

作家莫莉‧基恩（Molly Keane；亦稱瑪麗）在《托兒所的廚房》（*Nursery Cooking*，一九八五年）中提到，她在托兒所度過的下午茶時光有著百感交集的回憶：「有一次，開明的女主人沒有說出平常的開場白：『先吃奶油麵包，再吃蛋糕吧！』而是說了一句神奇的話：『現在！大家先吃草莓配鮮奶油吧！』嚴肅的兒童茶會氣氛熱絡了起來。」另一方面，她

〈托兒所的下午茶〉（Tea in the Nursery），龐奇繪，一八五五年。護理長阻止瑪麗小姐用滅燭罩來攪拌茶。

回想起另一次的兒童聚會：「保母站在椅子後面，阻止我用滅燭罩來攪拌茶，並且對提供海綿蛋糕的女主人說：『不用了，謝謝。我們已經準備好食物了，而且我們只吃奶油麵包。』保母隨即對我們說：『要把麵包吃光喔！』」

麥基夫人（Mrs McKee）是女王陛下和已故太后的廚師。她曾提到下午茶的美好回憶。身為瑞典人，她在克拉倫斯宮為繼位的女王和菲利普親王效勞。在《皇家食譜》（*The Royal Cookery Book*，一九六四年）中，她描述了伊莉莎白公主擔任女王時的愜意日子，以及她在下午與查爾斯王子和安妮公主一起在草坪上玩耍的過程：「我們細心地折疊地毯，在喝茶之前收拾玩具。」她寫道：「查爾斯和安妮主持的茶會，經常在充滿陽光的托兒所進行。查爾斯會興奮地聊到當天的活動。氣氛輕鬆愉快。」根據她的說法，查爾斯王子待在托兒所時，很喜歡吃沾了鳳梨醬的米可樂餅。另外，她在書中提供了一

〈皇家別墅的談話〉（Conversation Piece at the Royal Lodge），詹姆斯‧岡恩爵士（James Gunn）繪，溫莎鎮，一九五〇年，油畫。喬治六世國王和伊莉莎白女王（已故的太后）於一九五〇年，與伊莉莎白公主和瑪格麗特公主在溫莎鎮的別墅參與簡單且非正式的家庭茶聚。茶几的擺設很雅致，簡單的食材反映出當時的物資短缺。

些蛋糕的食譜，例如薑味海綿蛋糕、葡萄乾蛋糕、馬德拉島蛋糕、三明治式海綿蛋糕、巧克力咖啡蛋糕、鳳梨蛋糕、杏仁餅乾。不過，對太后和瑪格麗特公主而言，下午茶時光很不一樣。她們會在客廳進行，小桌子上鋪著白布。地板上也鋪著桌巾，也讓幾隻狗在上面喝茶。

麥基夫人想傳達的是，生日茶會中總是有生日蛋糕，例如蛋白霜糕。此外，三明治的內餡有起司粉、生菜絲、火腿碎片、美乃滋、番茄片、水田芥及黃瓜薄片，全部夾進棕色的奶油麵包。以酥皮製成的開胃小點心，可搭配鮮奶油牛角糕和海綿茶蛋糕一起食用。

雖然保母和托兒所的茶會已成為往事，但在許多家庭中，當孩子又累又餓地從學校回到家時，幫孩子準備茶點的慣例仍然存在。如今，三明治、塗奶油或果醬的麵包已經被花生或巧克力口味的三明治、魚柳或小披薩取代了，裝飾精美的杯子蛋糕也取代了傳統的杯子蛋糕。

鄉村的下午茶

到了十九世紀末，下午茶跨越了所有階級的藩籬，在大多數英國家庭中很常見，鄉村也不例外。

湯普森在《從雲雀村到坎德福鎮》中，描述了她與赫林夫人喝茶的情景：「桌面都整理好了……有優質的茶具，每個茶杯的側邊都有一大朵粉玫瑰。那天早上還有生菜、奶油麵包、烤好的酥脆糕點。」她也描述了臨時的茶聚；村裡的女性定期舉辦茶聚的方式；年輕人有時候會聚在農舍，啜飲著不加鮮奶的濃郁甜茶，一起聊天和講八卦。她寫道：「喝茶的時光讓女人聚在一起。」

由於茶葉在威爾斯既昂貴又罕見，很少人在當地喝茶，因此鄉村的婦女成立了品茗俱樂部。此外，由於資金經常短缺，茶、食物及設備都集中在一起。一八九三年，瑪麗・屈維里安（Marie Trevelyan）解釋道：「一個女士帶茶葉，另一個女士帶蛋糕，還有一個女士負責倒杜松子酒

或白蘭地酒。她們會輪流拜訪會員，然後自然地聊起會員感興趣的話題。」她也寫道：「住在山地的威爾斯女性喜歡喝大量的茶……她們經常把茶壺放在爐盤上，不停地喝茶，毫無節制。」

佛羅倫斯・懷特（Florence White）在《英格蘭的美好事物》（*Good Things in England*，一九三二年）中，描寫了鄉村和教室裡的下午茶：

這些話讓人聯想到鄉間別墅的大廳。壁爐的木柴燃燒著，嘶嘶作響。即使討厭下午茶的人也願意在大桌子旁坐下來，在司康上塗抹奶油和自製果醬。茶壺彷彿在哼著歌，吐司很燙，有自製的蛋糕。幾隻狗幸福地躺著取暖；門外傳來熟悉的腳步聲時，牠們便懶得起身。家庭聚會的成

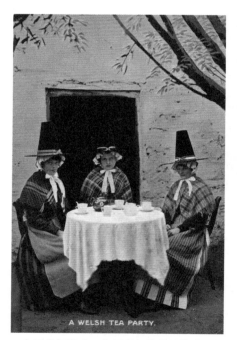

一九二〇年代或一九三〇年代的明信片。有三位威爾斯婦女在喝茶，她們穿著民族服飾，戴著高黑帽。

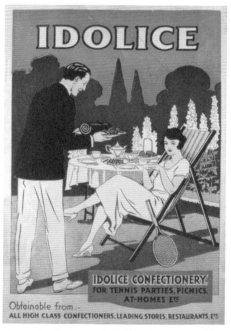

Idolice Confectionery 企業的廣告，二十世紀。上面寫著：「適合網球派對、野餐、家庭等」。男人將一盤巧克力瑞士捲遞給躺椅上的女人，她的身旁有網球拍。

員及其他朋友走進來後，一個接著一個興高采烈，但他們與一群熟識的人去跑步或打獵一整天後，變得疲憊不堪。

在夏季，戶外的長形擱板桌上堆滿了茶杯、茶碟及優質的相關物品，可用來安慰或獎勵相互競爭的板球隊或網球隊。

至於農舍，如果有人在適當的時機去拜訪，就可以喝到好茶。

或許，最棒的部分是城鎮或鄉村的教室裡有美味的吐司，還有讓人吃不膩的豐富糕點。

後來，懷特引用了拉格朗夫人（Lady Raglan）在《三段統治時期的回憶》（*Memories of Three Reigns*）寫的內容。這部分生動地敘述了英格蘭的鄉間別墅在一八七三年進行的下午茶：

喝茶時間到了！在鄉下，這段時光總是令人愉快。我們會聚在燃燒的柴火旁，互相分享當天的消息。我還記得，某個鄉間別墅的下午茶經常在撞球室進行，因為男人喜歡在我們喝茶的時候打撞球。

所有的食物都是自製的，包括麵包、蛋糕、司康。我特別喜歡這裡的精緻感。熱騰騰的薑味餅乾吃起來很酥脆，也有糖漿般的黏稠口感。

懷特不只提到有人在下午茶時間打撞球，也說明了茶會經常為下午的運動增添樂趣，能讓大家在夏季打起精神，例如網球、板球或槌球。我們現在知道的網球運動是在一八六〇年代和一八七〇年代開始流行起來，網球派對則是一種很高雅的活動。派對中的三明治、蛋糕等都配有冰茶、咖啡或「網球飲料」——清涼的解渴飲品，成分通常含有茶；有些含酒精，可以使許多場合的氣氛活躍起來。

冰茶也很受歡迎。馬歇爾夫人（Mrs Marshall）在《華麗的冰茶》（*Fancy Ices*，一八九四年）中提供了加拿大冰茶的食譜。她認為，這種冰茶可以製成網球派對或舞會晚餐中的甜冰品：

用加拿大冰茶製作
含茶的加拿大式冰品

　　將四分之一磅的優質茶葉放進熱的乾燥茶壺後，倒入一夸脫的沸水，浸泡大約五分鐘，然後濾掉液體，放在旁邊冷卻。

　　將六個已用打蛋器打散五分鐘左右的生雞蛋放進盆子後，加入一茶匙香草精、六盎司細砂糖。接著慢慢加入冷茶，同時攪拌。用過濾器過濾後，與一品脫打發過的鮮奶油混合在一起，放進冰箱的冷藏室。

　　冷卻成功後，將混合物放進你喜歡的冰模，接著放在冷凍庫大約一個半小時。冷凍成功後，用一塊乾淨的布來將冰品脫模，然後將冰品放在包裹牛軋糖專用的糯米紙上，或放進紙盒，最後放在甜點盤上。

　　另外還有網球蛋糕，這種小巧的水果蛋糕是為了配合剛出現的網球運動而設計。一段時間過後，網球蛋糕的形狀漸漸從圓形改造成長方形，可裝飾成小型網球場的造型。

　　麥基夫人在《皇家食譜》中列出了網球派對的菜單：黃瓜三明治（將麵包和黃瓜切成薄片；每個三明治都撒上一點鹽和一滴龍蒿醋）、脆餅配冰淇淋、鬆軟的巧克力蛋糕、冰茶及冰咖啡。

　　在一八六〇年代末和一八七〇年代，斯波德公司製造了精美的陶瓷器：網球茶具，由茶杯（或咖啡杯）和長型的茶碟組成。茶碟除了可容

納一個茶杯，還能放上一小塊黃瓜三明治、一兩片蛋糕或一兩塊餅乾。如此一來，就不必多洗一個盤子了。

板球茶會（cricket tea）則是板球慣例的精髓。如果戶外的天氣不錯，陽光明媚，微風拂面，人們可以在躺椅上聽著風吹動柳梢的聲音，欣賞著有點浪漫的景色——尤其是我們這種願意在鄉村的草地或學校操場上，一邊披著毯子，坐著發抖，一邊觀看比賽的人。不過，喝下午茶是一件愉快又廣受歡迎的事。大茶壺總能有許多讓人喝來感到舒服的熱茶，茶甕裡也有滾燙的熱水。

無論天氣是好或壞，板球茶會可能有提供含果肉的果汁，或是成人板球比賽中常見的皮姆一號酒。板球茶會通常是由成員的母親、妻子或女友籌備，她們傾向於安排溫和的競賽活動，例如比較誰泡的咖啡或製作的核桃糕最美味。

在板球茶會的儀式中，草莓和鮮奶油也很重要。伊頓英式甜點（Eton mess）是一種由草莓、蛋白霜及鮮奶油製成的點心，因常年舉辦的伊頓和哈羅板球比賽而聞名。

懷特在《英格蘭的美好事物》中提到了在蒂弗頓的奈特歇爾斯（Knightshayes）舉行的板球茶會。當時，布倫德爾學校（Blundell's School）與其他十一所學校一起比賽。無論結果是贏或輸，該校的男孩都會在許多已塗鮮奶油的麵包片上滴糖漿，這道點心就是他們所謂的「雷電麵包」（thunder and lightning）。

皇家艾伯特（Royal Albert）經典鄉村玫瑰網球茶具，約一九六二年。有時，這組商品也稱作女主人茶具。

在夏季野餐的下午茶是英國文化的一大樂趣。這段時光不必加入任何運動，只要天氣不錯，就可以到戶外享受下午茶。地點可以是花園、樹林、果園或海邊的沙灘。野餐的食物種類很多元。人們可以坐在毯子上，吃一些食材簡單的三明治，或是用料豐富的麵包，並搭配美味的法式布丁塔和沙拉，最後品嚐蛋糕和其他甜食。也許，更有冒險精神的人會想要把烤肉串、香腸或牛排放在便攜式烤架上烘烤。大家也可以把食物放在野餐桌，然後圍坐在野餐椅上，從保溫瓶倒出許多小杯的茶，或者用瓦斯爐燒開水，再用來泡茶。

克勞蒂雅‧羅登（Claudia Roden）在《野餐》（Picnic，一九八二年）中回想起，她在童年時從開羅的教科書上看到插圖：在修剪得很整齊的草坪上，有一張擺設高雅的茶几。鋪著香緹蕾絲布的茶几上有茶葉罐、銀茶壺、鮮奶油罐、鮮奶壺、糖罐、茶盃（附有銀濾茶器）和精美的骨瓷餐具。她認為這些用品象徵著英國人特有的神祕感。

當然，英國的天氣並不是天天都不錯。但喬治娜‧巴蒂斯科姆（Georgina Battiscombe）在《英式野餐》（English Picnics，一九五一年）中表示，參與野餐的英國人通常都能吃苦耐勞，不會受到變幻莫測的天氣影響。對於我們這種會選擇到沙灘享受野餐的人，約翰‧貝傑曼（John Betjeman）還寫了一首相關的懷舊詩叫〈特雷伯塞里克村〉（Trebetherick）：

三明治裡的流沙，茶裡的蜂蜜，
陽光照在我們又濕又重的浴袍，
被踩扁的海草等候著海水到來，
檉柳周圍的跳蚤，早晨的菸蒂。

愉快的時光！

盛大的野餐有隆重的典禮，最早可追溯到一八六〇年代：維多利亞女

〈聖日〉，亦稱〈野餐〉，法國畫家詹姆斯‧迪索（James Tissot）繪，一八七六年。他於一八七一年移居到英國，這幅畫描繪了他在倫敦的聖約翰伍德住宅區看到後花園的野餐情景。畫中的男士戴著紅色、金色、黑色相間的帽子（I Zingari 板球俱樂部送給業餘的精英），因此這場聚會應該不是普通的野餐，而是板球茶會。

王在白金漢宮的花園派對中創造出盛大的傳統儀式。即使舉行的時間是在下午，她招待大家吃「早餐」配茶，還邀請到了外交官、政治家及其他專業人士。

這場社交活動進行得很順利，而女王伊麗莎白二世繼承了此傳統，在每年開放白金漢宮的私人花園，舉辦三場下午茶派對，每次都有八千位賓客出席。

邀請函是發給各行各業的人士。至於穿著規定，男士須穿晨禮服、西裝、制服或民族服飾。女士須穿小禮服或民族服飾，通常還要戴帽子和手套。出席時間是下午三點，他們可以在喝茶之前，到皇家花園散步。到了下午四點，女王和愛丁堡公爵在幾位王室成員的陪同下與賓客會面。接

著，儀式在振奮人心的國歌中展開，兩個軍樂隊在過程中輪流演奏。

位階高的賓客和大人物前往皇家的茶棚喝茶時，其餘的賓客則是留在長型自助餐桌享用下午茶。

這般規模的下午茶有令人印象深刻的規劃和組織。在自助餐當中，有兩萬種不同口味的三明治、五千個麵包捲、九千個奶油厚鬆餅、九千個水果塔、三千個小奶油蛋糕、八千片巧克力蛋糕或檸檬蛋糕、四千五百片丹地蛋糕、四千五百片馬約卡蛋糕、三千五百片巧克力口味或塗果醬的瑞士捲。另外還有二萬七千杯茶、一萬杯冰咖啡，以及二萬杯含果肉的果汁。

自助餐中的茶是一種特殊的調合茶，稱為里昂莊園茶（Maison Lyons），由唐寧企業專門為白金漢宮的花園派對製作。顯然，這種茶是大吉嶺茶和阿薩姆茶混合下的產物，很適合在夏季的茶會中供應。

聖誕下午茶，有火雞肉、蔓越莓三明治、雞尾酒小龍蝦、鮭魚薄餅、肉餡餅、杯子蛋糕、馬卡龍、茶及香檳酒。

村莊派對、學校派對、教會和小禮拜堂的茶會

　　夏季既是村莊和學校舉行派對的時期，也是社區形成凝聚力的好機會。我在一九五〇年代的村莊成長，有許多關於參加村莊派對和學校派對、參加比賽、觀看體育賽事、跳五朔節（歐洲的春季節日）花柱舞的愉快回憶。村莊或教堂大廳裡的長攔板桌上或茶棚中有供應茶。蛋糕、小圓麵包、三明治，以及香腸捲等其他的美味點心都是由女性製作。我認為她們的技術都很專業，因為我最近嘗試從茶缸中取出茶葉並放進又大又重的茶壺裡泡茶，都覺得要很費力才能把茶倒出來。

　　如今，除了三明治可以改用全麥麵包和更複雜的餡料製作，包括法式鹹派、咖哩餃、炸雜菜等點心，其他的茶點在這幾年並沒有太大的變化。這一點反映出我們的社會變得更多元化。雖然有些蛋糕變得更新奇，或成分更健康了（例如紅蘿蔔蛋糕），但維多利亞海綿蛋糕仍然像以前一樣受歡迎。當然，塗果醬、鮮奶油或奶油的司康也很搶手。

　　教會和小禮拜堂也為宗教集會和當地社區舉辦茶會（至今依然如此），目的通常是為慈善事業籌措資金。每年都有定期舉辦的慶祝活動，例如聖靈降臨節、夏季的主日學郊遊、慶祝豐收的活動、盛大的聖誕市集。充分的前置作業必不可少，尤其是餐飲服務。烘焙食品皆是自製；女士必須帶自己拿手的招牌菜，例如杯子蛋糕或巧克力蛋糕，還要準備各式各樣的三明治——通常是用罐裝肉和魚漿製成。她們以團隊的形式執行，要忍受濕熱的環境，包括茶缸裡沸騰所產生的蒸氣。

　　至於聖誕茶會，則很像兒童的生日派對：有果凍、法式奶凍、杯子蛋糕、蝴蝶麵包或生日蛋糕。聖誕節的經典茶點包括肉餡餅、鬆糕、聖誕蛋糕（通常會塗上糖霜，並以聖誕節的主題裝飾）。

　　茶很適合許多場合，包括橋牌派對。伊莉莎白‧克雷格（Elizabeth Craig）在《詢問》（Enquire Within，一九五二年）中提到，即使是在只

吃點心的橋牌派對，喝茶依然是愉快的娛樂方式。或者，人們可以在下午喝茶，晚上喝咖啡和吃三明治。她說明下午茶的時間是從下午三點到六點半。關於茶點，她建議準備各種精緻的蛋糕、閃電泡芙、塗一層薄奶油的核桃葡萄乾麵包，最後端上塗魚子醬或鵝肝醬的小片奶油吐司。她還提到一個重點：「在提供餐點給客人之前，要記得幫客人準備餐巾，以免他們沾到醬料的手指把牌卡弄髒。」另外，無論是俄羅斯茶、美國茶、中國茶、錫蘭茶或印度茶，都應該先準備好，也要記得提供鮮奶油，以免有人需要。

葬禮的茶點

茶在悲傷的場合中也很重要，是儀式中必不可少的要素。舉例來說，葬禮的茶點在紀念生命的結束方面有重要的作用。

在十七世紀和十八世紀，許多人還買不起茶葉時，在葬禮為哀悼者準備的飲品通常是啤酒或葡萄酒，而點心則是蛋糕或餅乾。後來，茶變成大眾化的飲料，葬禮開始有供應茶，但以前供應啤酒、葡萄酒或雪利酒的習俗依然存在。以下的敘述是關於英格蘭北部的慣例：

哀悼者在前往墓地之前，要先準備茶點——給男人的乳酪、香料麵包及啤酒，以及給女人的自製餅乾和葡萄酒。他們回到家裡後，要準備舉辦葬禮的盛宴。這般情景只有在哀悼期間才出現……開銷非常大，以至於不少家庭多年來都一貧如洗。

上述的自製餅乾是手指餅乾，也稱作葬禮餅乾。哈特利在《英格蘭的飲食》中提到：「在某些鄉村地區，手指餅乾的別名是『葬禮手指』，與雪利酒擺在一起，用來歡迎前來哀悼的人。」她也提到阿姨說過的話：「在一八七〇年代的威爾斯，很多人會用薄紙和黑色膠帶把這些餅乾分批捆起來，讓孩子在參加葬禮前的寒冷長途車程中食用。」

食品歷史學家彼得‧布萊爾斯（Peter Brears）在《里茲的滋味》（A Taste of Leeds，一九九八年）中記下：「大家都跟著送葬隊伍前往教堂，只有幾個負責泡茶的人會留下來，他們要準備返回時享用的茶點。」他接著敘述，葬禮中的麵包和麥芽啤酒在十九世紀中期是葬禮茶點的一部分。他寫道：「其餘的茶點包含大量的熟火腿，算是一般家庭能負擔得起的上等食物，但這筆費用可能會導致他們後續要扛起債務。」

關於火腿和葬禮，有一則可怕的經典約克郡故事：「罹患絕症的老人談到廚房裡正在烹調的火腿：『親愛的，火腿聞起來真香。我可以吃一點嗎？』他的妻子回答：『不行！這是葬禮要用的。』」

火腿也出現在威爾斯的許多葬禮茶點中。按照慣例，葬禮結束後，只有男人去墓地，而女人要回家準備茶點。明威爾‧蒂博特（Minwel Tibbott）在《威爾斯的家庭生活》（Domestic Life in Wales，二〇〇二年）中描述了十九世紀下半葉的演變模式：「葬禮結束後，出席者可以到往生者的家中享用奶油麵包、茶、水煮火腿、醃製洋蔥及水果蛋糕。」如今，葬禮茶點也是為家人和朋友而準備，尤其是在鄉村地區。食物禮品可以用來對失去至親的家屬表達慰問，例如自製的蛋糕。在十九世紀，茶葉、糖等昂貴的禮品經常由朋友和鄰居贈送。此舉對喪親者有幫助，也算是對葬禮茶點有貢獻。這種慣例至今仍在威爾斯的鄉村很普遍。

至於烤蛋糕、製作三明治，以及準備提神的茶給從墓地返回的哀悼者喝，都是儀式的一部分。好好地與往生者道別和安排宴席，是很重要的事。

外出喝茶

十九世紀初，人們可以在牛排餐廳、客棧、酒店及咖啡館用餐，但

這些地方不適合文雅的女性。更高級的鐵路飯店在一八六〇年代出現，加上霍本（Holborn）、標準（Criterion）及歡樂〔Gaiety〕等餐廳陸續出現後，女性變成受歡迎的賓客。在一八七〇年代，提供食物和娛樂活動的茶館和咖啡館也開始在倫敦出現，而且通常是由戒酒協會經營。不過，由於管理不善、品質低劣，這些店不久就倒閉了。

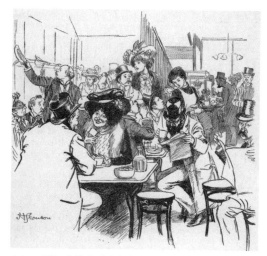

A.B.C. 麵包店的咖啡廳插圖，一九〇二年。

　　一八六四年，A.B.C.麵包企業一位聰明的經理說服了董事在芬喬奇街火車站的庭院中，開放商店後面的房間，為顧客提供茶和點心，而這項計畫進行得很順利。事實證明，女士、店員、上班族及一般消費者都很喜歡這次的安排；第一間茶館就這樣問世了。女性可以在沒人陪伴的情況下，到茶館品嚐點心。她們也可以和朋友約在茶館見面。外出喝茶變成一種新潮流，茶館漸漸在英國各地湧現。

　　到了十九世紀末，該企業至少經營了五十家茶館，並且在一九二〇年代中期達到巔峰——有一百五十多家分店和兩百五十家茶館。直到一九五五年，該企業的獨立經營模式才終止。如今，唯一能找到的相關遺跡是商店上方的褪色標誌，例如在倫敦的河岸街二三二號。

　　一八六四年，倫敦的A.B.C.茶館成立後不久，格拉斯哥市漸漸增添茶館的趣味。一八七五年，史都華・克蘭斯頓（Stuart Cranston）在阿蓋爾街轉角處的皇后街二號，開設了第一家「克蘭斯頓茶館」。他是個有開拓精神的茶葉商人，經營著小型的茶葉零售企業。

鮮奶油茶點

　　十九世紀中期，從鐵路開通以來，以及衍生出觀光熱潮之後，英國西南部持續以鮮奶油茶點（Cream Tea）而聞名。飯店、茶館、咖啡廳及農舍都有提供鮮奶油茶點。康沃爾郡、德文郡、索美塞特郡及多塞特郡都各自聲稱是「鮮奶油茶點」的起源地。

　　根據BBC在二〇〇四年的報導，德文郡西部的塔維斯托克（Tavistock）當地有歷史學家從古代的手稿中發現證據：在十一世紀，塔維斯托克修道院就有吃麵包配鮮奶油和果醬的慣

德文郡的鮮奶油茶點，有自製司康，抹上鮮奶油和果醬。

例（很像「雷電麵包式」鮮奶油茶點）。據説，該修道院在公元九九七年遭到維京人洗劫後，當地的本篤會（Benedictine）修道士準備了麵包配凝脂奶油和草莓果醬，給重建修道院的當地工人吃。雖然這份手稿可能是最早記載塗果醬和鮮奶油的麵包，但康沃爾郡人表示在公元前五百年左右，腓尼基商人（現代的黎巴嫩人和敍利亞人）在尋找康沃爾錫時，就教導他們製作凝脂奶油的方法。

起初，鮮奶油茶點是用切半的小麵包製作（有時候在康沃爾郡或德文郡稱作chudleigh）——以酵母製成的微甜麵包；但這兩個郡在「先塗奶油，還是先塗果醬」的問題方面有不同的意見。在康沃爾郡，人們會先在切半的麵包上塗草莓醬，接著抹上一兩匙凝脂奶油。在德文郡，人們會先在切半的麵包上塗鮮奶油，然後加上果醬。如今，司康可取代切半的麵包，但搭配果醬或鮮奶油的不同做法仍然存在。按照慣例，司康或切半的麵包是熱的（最好是剛烤好）。無論鮮奶油茶點的起源來自哪裡，無論要先加鮮奶油還是果醬，我們可以肯定的是，鮮奶油茶點在家裡或英國各地的許多飯店和茶館中，都能為下午茶增添樂趣。

菸草貿易陷入危機後，茶葉和糖的進口貿易開始在格拉斯哥市發展。然而，貧窮和都市衰敗的後果，對格拉斯哥等工業城市造成嚴重的影響；酗酒在該城市是很嚴重的問題。

由於克蘭斯頓的家人與戒酒運動有密切的關係，他發現勞工在白天需要找個地方進食，再加上他想到「茶是提神的飲品，不會使人喝醉」。

因此，他決定成立茶館，把茶館變成酒吧以外的另一種去處。他遵循著當時的習俗，讓顧客在購買之前可以試喝一杯茶。除了提供茶，他後來也決定一併附上奶油麵包和蛋糕。此外，他考慮到男女顧客都可能想在購買之前，舒適地品嚐茶的滋味。因此，他提供十六個桌位，讓顧客能夠坐在一起。至於宣傳，他的主打商品是一杯加了糖和鮮奶油的中國茶，還有二便士的麵包和蛋糕。

凱特雇用的女服務生穿著制服，戴著粉紅色的珍珠項鏈。位於柳茶館的豪華包廂，約一九○三年。

克蘭斯頓的妹妹凱特（Kate）也發現到茶館的潛力。一八七八年，她在亞皆老街一一四號開設的茶館叫「克蘭斯頓小姐的皇冠茶館」。茶館位於禁酒飯店的一樓，對格拉斯哥市的商業工作者來說很方便。史都華・克蘭斯頓算是第一個在格拉斯哥市開茶館的人，但凱特才是讓人聯想到格拉斯哥茶館的第一個創辦人。許多人說，不管是椅子或瓷器，都可以找到克蘭斯頓的品牌。一八八六年，她準備擴張，並在英格拉姆街二○五號設立新的經營場地。雖然我們通常會把早期的茶館與戴著帽子的女士聯想在一起，但其實茶館最初是為了滿足男性的需求而創立。

一八九七年，凱特委託二十八歲的建築師查爾斯・麥金托什（Charles Rennie Mackintosh）用新藝術風格的壁畫，為她在格拉斯哥市布坎南街開設的第三間茶館裝飾牆壁。一九○三年十一月，在格拉斯哥市的紹基赫爾街開設的知名柳茶館（Willow Tearoom）正式開幕，而這條街上有

許多高檔的新百貨公司。這些商店猶如時尚的典範,主要吸引到了女性和關注時尚的顧客。

在二十年的合作期間,麥金托什為凱特創造出一些令人難忘的室內設計。從一八八七年至一九一七年,他憑著驚人的藝術天賦,設計並重新改造凱特在格拉斯哥市設立的四間茶館,包括壁畫、結構、家具,甚至為女服務生的時髦服裝上添加有粉紅色珠子的貼頸項鍊。他們共同創造了新藝術風格的室內空間,以及所謂的「名師設計」茶館。這段合夥關係使凱特的茶館成為傳奇,享譽國際。

二十世紀初,茶館開始流行起來,而且特別受到支持革新的女性歡迎。除了酒吧之外,她們需要另外找個地方約見面。雖然許多老一輩的男性很排斥茶館的概念,但也有人持不同看法。此外,有許多具有藝術家氣質的年輕市政辦事員,在克蘭斯頓式的氛圍中覺得很自在。凱特不只提供茶給他們,也讓他們有一個可以抽菸、聊天、玩紙牌或多米諾骨牌的空間。最重要的是,凱特雇用漂亮的女服務生,讓他們有交朋友或約會的機會。

一九一一年,在格拉斯哥市舉行的蘇格蘭國家展覽會(Scottish National Exhibition)有克蘭斯頓式菜單,展現出茶館提供的選擇相當廣泛。除了有茶(大杯、小杯、俄羅斯茶或裝在茶壺內),還有咖啡、可可、巧克力鮮奶等飲料,以及麵包、司康、鬆餅(可搭配一罐果醬、果凍或柑橘醬)。菜單上也有各式各樣的三明治、餡餅及點心(例如香腸和洋芋片)。想吃午餐或傍晚茶點的人有諸多選擇:湯、魚、蛋、焗烤餐、熱肉、餡餅、開胃菜、冷食、熱甜食或冷甜食(例如蒸水果布丁蛋糕、卡士達醬、夏洛緹露絲蛋糕)。菜單上還有固定價格的傍晚茶點和一般茶點。以傍晚茶點為例,顧客可以點一杯茶,配上不需要預熱的烤鯡魚和切片的奶油麵包,再點一個九便士的蛋糕或司康。以六便士的一般茶點為例,餐點只包括切片的奶油麵包配蛋糕,或者顧客可以花一先

令買一壺茶，配上切片的奶油麵包、塗奶油的司康及兩塊蛋糕，另附一罐果醬。

凱特的丈夫在一九一七年去世後，她賣掉了茶館。其他支持克蘭斯頓風格的女性則繼續經營著同樣類型的茶館，例如別克小姐和龍巴小姐。另一方面，有些麵包家族企業也開始設立茶館。克雷格家族（Craig）、哈伯德家族（Hubbard）及富勒家族（Fuller）都有頂尖的麵包師傅；他們為茶館帶來了非常高的烘焙標準。富勒家族以閃電泡芙、扁桃仁膏和添加太妃糖的核桃蛋糕而聞名。哈伯德家族擅長製作有方格圖案、有嚼勁又酥脆的方形薑餅，表面有一層硬糖霜。克雷格家族擁有業績最好、最熱門的連鎖麵包店，以利口酒巧克力蛋糕而聞名。他們還引進歐洲大陸的麵包師傅，而城市也因此開始出現了法式蛋糕。

第二次世界大戰（以下簡稱二戰）結束後，茶館經濟成功所仰賴的廉價女性勞動力，變得越來越匱乏；人們的風俗習慣也發生了變化。戰前的世代可能會對漂亮又乾淨的桌巾和耐用的家具感到滿足，但戰後的年輕人想要得到更現代化的東西。老舊的麵包公司被大企業集團接管，只有少數麵包店的茶館留存至今。不過，柳茶館在一九八三年十二月重建，並於一九九七年在布坎南街開幕，位於凱特原本設立的布坎南茶館旁邊；它保留了英格拉姆街原址的白色餐廳和中式餐廳的娛樂活動。

至於倫敦，業績最好且最知名的茶館則是由有活力的餐飲企業家約瑟夫・萊昂斯（Joseph Lyons）創立。一八九四年，他在皮卡迪利街二一三號開設第一間倫敦茶館。到了一八九五年末，他又設立了十四間茶館。這些茶館以室內設計和新藝術風格而聞名，皆有白底金字的招牌，不只講究衛生，提供的便宜食物也很漂亮。一壺茶要價二便士（其他店家的一杯茶要價三便士），小圓麵包要價一便士，鮮奶油蛋白霜要價五便士。此外，迷人的女服務生穿著時尚又舒適的制服。她們的服務效率很高，速度又快，因此有「能幹的小助理」的暱稱。

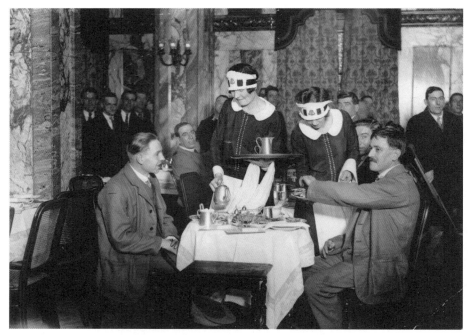

一九二六年，萊昂斯在倫敦的科芬特里街小屋招待一千位有殘疾的士兵，「能幹的小助理」正在奉茶。

　　茶館和茶葉店在倫敦湧現。其中，有許多店是由女性持有和管理。一八九三年，婦女茶葉聯盟（Ladies' Own Tea Association）在龐德街成立。其他店也緊隨其後，包括午後茶館（Kettledrum Tea Room）；迷人的粉紅色和淡黃色裝飾吸引到女性消費者。富勒先生提供了蛋糕和其他佳餚，包括著名的冰核桃蛋糕──南希・米特福德（Nancy Mitford）曾寫進《愛在寒冬》（*Love in a Cold Climate*，一九四九年），而伊夫林・沃（Evelyn Waugh）也曾寫進《重返布萊茲海德莊園》（*Brideshead Revisited*，一九四五年），內容有關查爾斯講述前往牛津，與表親賈斯柏（Jasper）見面的故事：「賈斯柏留下來喝茶，吃了一頓很豐盛的餐點──有蜂蜜麵包、鰻魚吐司及富勒的核桃蛋糕。」

　　一八九二年，富勒的商店在肯辛頓大街開幕。雖然他的店比萊昂斯的更小，卻因為有舒適的凹室、棕櫚樹及獨特的裝飾風格（小桌子上放著茶、餡餅及蛋糕，包含冰核桃蛋糕），而吸引到了許多女性。

　　其他的茶館也相繼開幕，包括高級飯店和百貨公司內的茶館。位於倫敦攝政街的利伯提百貨公司（Liberty's）以東方主題的茶館形式，為消費者提供了充滿異國情調的休息場所。如果他們需要提神，可以去那裡喝茶和吃餅乾。一個人的花費是六便士，兩個人則是九便士。人們可以選擇要喝哪一種異國風味的調和茶，有印度調和茶、蓮花調和茶及陰陽調和茶，去喝茶的女士還可以享有女士衣帽間的便利。

　　肯辛頓的Selfridges、Derry & Toms等百貨公司都設有屋頂花園。有些百貨公司還設有茶園，例如肯辛頓茶園、蒂克斯伯里修道院茶園。在更

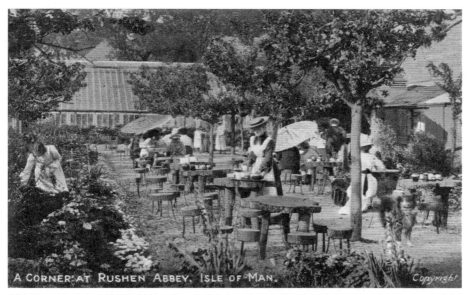

明信片，曼島的拉申修道院茶館，約一九〇七年。這間茶館原本是奧拉夫國王在一一三四年授予的宗教機構，共歷經了僧侶、掠奪者、拆毀、果醬工廠、草莓下午茶舞會的洗禮。

遠的地方，觀光客會聚集在曼島的拉申修道院（Rushen Abbey）；美麗的茶園內有大型的木製舞池，他們可以跳舞，或者一邊欣賞舞蹈、聽樂隊演奏，一邊品嚐草莓風味的鮮奶油茶點。

有些劇院也有開設茶館。大型劇院內有頂樓茶館、露臺茶館及樓廳茶館，讓消費者可以輕易地享用茶。而且除了有平價的精緻小吃，以及下午三點至五點供應的茶點，消費者也可以買得到下一場表演的門票。

後來，茶館在英國各地湧現。在約克郡，最有名的茶館是貝蒂（Bettys）。

一九一九年七月十七日，第一家貝蒂咖啡廳在哈洛蓋特（Harrogate）開幕，經營者是另一位企業家——來自瑞士，原名叫弗里茨・布策（Fritz Bützer）；他後來成為英國公民，改名叫弗雷德里克・貝爾蒙特（Frederick Belmont）。貝蒂咖啡廳布置得很精美，配備有珍貴的木製陳列櫃、

明信片，倫敦劇院的茶館，一九〇四年。

Detail from an original 1920s Bettys Café menu

貝蒂咖啡廳的菜單插圖，一九二〇年代。

鏡子及玻璃牆。隨後，約克郡的其他城鎮出現更多家貝蒂咖啡廳，包括約克市和伊爾克利鎮。如今，貝蒂咖啡廳仍然因其精緻的瑞士糖果、蛋糕、法式糕點與約克郡的特色菜結合而頗負盛名，例如約克郡的檸檬塔、佐茶麵包、英式奶油餅。

外出喝茶對女性的獨立和解放有重要的作用。現在，女性可以找到一個安全又講究禮儀的地方，與朋友約在家外相見。有權參政的女性經常在茶館或餐廳內舉行下午茶會議。皮卡迪利街的標準（Criterion）餐廳深受婦女自由聯盟（Women's Freedom League）成員的喜愛。艾米琳・潘克斯特（Emmeline Pankhurst）在自傳《我的故事》（*My Own Story*，一九一四年）中也提到，這家餐廳是婦女社會政治聯盟（WSPU）多次舉辦早餐會和茶會的地點。此外，梔子花餐廳（Gardenia）獲列《投票指南》（*The Vote Directory*），也列入WFL報社推薦的零售商名單。一九一一年五月六日，期刊也提到這位支持女性有權參政的作者在購物的過程中，曾到梔子花餐廳喝茶：「有一杯芬芳的茶，還有一些用Hovis麵包做的水芹三明治。」

主張女性有權參政的婦女經常光顧的其他茶館，也包括萊昂斯茶館。但除了連鎖店，還有許多鎖定女性的小茶館，而經營者可能只有處理家務的經驗，並沒有接受過任何培訓。這些茶館讓女性有機會經營生意，同時也為女性提供會面和休息的地方。艾倫茶館（Alan's Tea Rooms）的經營者是馬格麗特・莉朵（Marguerite Alan Liddle），也就是海倫・莉朵（Helen Gordon Liddle；WSPU的積極分子）的姊姊。該茶館位於牛津街二六三號的樓上，深受支持女性有權參政的婦女歡迎，為她們提供了低調的會面場所。

茶杯客棧（Teacup Inn）則是另一個受歡迎的聚會場所。一九一〇年一月，該客棧在葡萄牙街開幕，離金斯威（Kingsway）並不遠。在WSPU的報刊《支持女性》（*Votes for Women*）中，該客棧刊登了廣告：「有

平價的精緻午餐、下午茶、家常菜、素食及三明治。員工皆為女性且由女性管理。」

在倫敦以外，主張女性有權參政的婦女經常到類似的茶館或咖啡廳舉行會議，共同討論政治。在新堡，芬威克咖啡廳（Fenwick's café）是首選的場地。在諾丁漢，WSPU選在禁酒的莫利咖啡廳（Morley's Café）舉行會議，而這個場地的原先用途是在酒吧以外之處，提供另一種選擇。在愛丁堡，素食咖啡廳（Café Vegetaria）受到了當地的婦女自由聯盟支持。

下午茶舞會

與上述的隱密集會不同的是，外出喝茶在愛德華七世時期的英國、歐洲大陸及美國蔚為風潮，同時也意味著在下午外出跳舞。下午茶是在高級飯店的休息室和棕櫚庭院內供應，有音樂伴奏。約於一九一三年，探戈舞茶會的新潮流來到了倫敦。

探戈舞是來自阿根廷的外來舞蹈熱潮，在一九一二年左右出現在法國的舞池，而且探戈舞茶會（tango teas）在那裡變成了上流社會的熱門活動。倫敦的某些豪華飯館，則是會在每週都會舉行下午茶舞會（亦稱「茶舞」）。

格拉迪斯‧克羅澤（Gladys Crozier）在社交活動中負責迎賓，也是下午茶舞會中的權威人物。一九一三年，她如此描述茶舞的場景：

在沉悶的冬季下午，大概五點鐘，當拜訪或購物結束後，有什麼事情比走進茶舞俱樂部更愉快呢？這些俱樂部在倫敦西區湧現……在小桌子旁就座……享用精緻又美味的茶點……一邊聽優秀的弦樂隊演奏……參與舞會……

華爾道夫飯店（Waldorf Hotel）是最熱門的場地之一。吸睛的棕櫚庭院內有探戈舞茶會，桌位皆圍繞著舞池且位於上層的觀景廊。賓客可以在不同舞曲之間，坐下來喝茶提神。另一個熱門的地點是薩伏依飯店。蘇珊‧柯恩（Susan Cohen）在《去哪裡喝茶》（Where to Take Tea，二〇〇三年）中描述：「薩伏依飯店的茶舞體驗，在品味、風格及精緻方面達到了極致。下午茶的桌位都布置得很漂亮，桌上鋪著印有飯店標誌的粉紅色桌巾。俄羅斯茶是由俄羅斯專家準備；菜單以法文呈現，保留了上流社會喜愛的歐陸風味。」我附上了一九二八年的菜單，當中列出了俄羅斯茶、格子鬆餅、聖代、三明治、法式糕點、冰淇淋等，參加舞會的人都可以享用許多美食。

THÉ DANSANT 5/-

Thé Café Chocolat
Buns Buttered Toast Gaufres

LES SANDWICHES de
Cresson Tomate Œuf Concombre
Jambon Langue Saumon Fumé
(sur demande)

LA PÂTISSERIE FRANÇAISE.
Gâteau Mascotte Choux à la Crème
Gâteau Monte Carlo Mille Feuilles
La Brioche Parisienne

La Salade de Fruits frais
LES GLACES À LA CRÈME.
Vanille Fraise Chocolat Café

Savoy Fruit Cup
Orangeade Citronnade Café Viennois
Thé Glacé

Les Specialitées
Le THÉ RUSSE
Specially prepared by Russian Expert.

Les GAUFRES SAVOYARDES (chaudes)
(faites à la minute)

STRAWBERRY ICE CREAM.
SAVOY SUNDAE

Les Chocolats de Paris

AMERICAN COFFEE

薩伏依飯店的茶舞菜單，一九二八年。

蘇格蘭也有獨特的下午茶舞會。伊莉莎白・卡西安尼（Elizabeth Casciani）曾提到，舞蹈和下午茶在一九二六年九月納入愛丁堡的廣場舞廳（Plaza Salon de Danse）和咖啡廳的過程。雖然舞廳禁止飲酒，但有提供茶、咖啡、好立克（Horlicks，以麥芽做成的熱飲）、冰鮮奶、熱鮮奶和牛肉汁；食物相當豐盛。一頓傍晚茶點要價二先令九便士。婚禮的費用更高，每人須花八先令六便士。活動中的常見菜單包含了茶、咖啡、佐茶三明治、迷你三明治、瑪芬、蛋糕、切糕、奶油酥餅、各種餡餅、餅乾、巧克力餅乾、水果、葡萄酒果凍、鮮奶油、鬆糕，以及餐後的水果沙拉冰品和檸檬氣泡水。在更盛大的活動中，菜單上有二克朗六便士的套餐，包含了湯品（或葡萄柚）、帶骨肉（或牛肉餡餅）、蔬菜、馬鈴薯、冷盤肉片及沙拉。除了有兩種餐後甜點可供選擇，還有茶、咖啡、起司餅乾、三明治及蛋糕；在冰品之後也有餅乾可以享用。

　　當時，茶會禮服是很時髦的服裝，既女性化又高雅。不過，出席茶舞

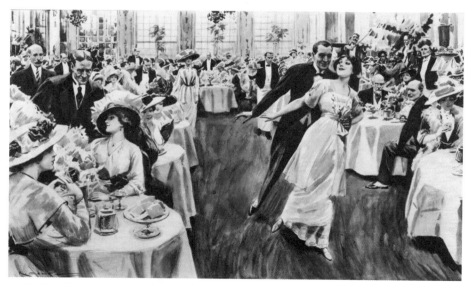

巴黎潮流來到了倫敦。王子餐廳的探戈舞茶會，一九一三年。

時穿的服裝得要能夠更行動自如才是最好。達夫－戈登夫人（亦稱露西爾）是克羅澤夫人最喜歡的設計師之一，她將雪紡、天鵝絨、網、毛皮等奢華的織物，與精湛的設計和藝術技巧互相結合，創造出美麗的連身裙。到了一九一九年，探戈鞋的特色是有十字交叉的鞋帶，可搭配短一點的洋裝──裙襬有一個開口，使跳舞更方便。

探戈舞茶會的潮流一直持續到一九二〇年代初。舞池的其他舞風熱潮不斷改變，例如從探戈舞轉換成火雞舞（turkey trot）；從西迷舞（shimmy）轉換成抖動舞（shake）；從兔抱舞（bunny hug）轉換成黑人扭擺舞（black bottom）；從走步舞（Castle walk）轉換成林迪舞（Lindy hop，以美國飛行員查爾斯・林白的暱稱命名）。一九二五年，倫敦的嘉年華俱樂部舉辦了特別的下午茶舞會，而查爾斯頓舞（Charleston）的初次表演引起了熱烈迴響。後來，這種舞風變成下一波舞蹈熱潮。

然而，對追求時尚的年輕人而言，「雞尾酒取代茶」則是下一個趨勢。華爾道夫飯店的茶舞一直延續到一九三九年。當時，德國的炸彈摧毀了棕櫚庭院的玻璃屋頂後，茶舞之類的娛樂活動就被取消了。

戰爭期間的下午茶時光

下午茶舞會被迫取消了，但即使有兩次世界大戰，也不能阻止英國人喝茶和享受下午茶的時光（只不過頻率降低了）。戰爭在一九一四年爆發時，英國政府發現茶對英國人民的重要性，卻不願意定量配給茶。不過，由於從海外進口食品在戰爭期間有困難，英國的基本糧食在一九一七年的冬季非常匱乏。人們擔心沒有充足的食物，因此開始排隊領取糧食。政府定量配給糖、瑪琪琳（主要由植物油製成的人造奶油）、奶油等，但沒有茶葉。

在艱苦的環境中，喝茶可以幫助在前線作戰的士兵感到溫暖和補充營

養。即使他們在艱困的塹壕戰中泡茶很困難，但他們還是喝了很多茶。除了一般的茶包，他們也領到了茶片——可以在沸水中溶解的小型濃縮茶片。另外還有鮮奶片、罐裝鮮奶、煉乳、脫水鮮奶和餅乾（政府與Huntley & Palmers簽約生產，該企業在一九一四年是國際間最大的餅乾製造商）。餅乾是由鹽、麵粉及水製成。長期歷盡艱苦的軍隊把餅乾比喻成狗吃的乾糧，因為咬起來很硬。如果他們想避免牙齒斷裂，就需要先把餅乾泡在水裡或茶裡。

茶在英國國內也很重要。YMCA在支援軍隊方面發揮了關鍵作用；在火車站附近及軍隊聚集的其他地方設立娛樂中心，不

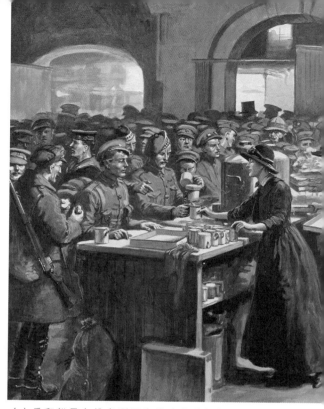

〈士兵和船員在維多利亞車站吃自助餐〉，菲利普・達德（Philip Dadd）繪，收錄於《領域》（The Sphere），一九一五年。這幅畫描繪了一群即將搭火車離開或要到前線的人。志工透過慈善捐款，為他們提供免費的茶、咖啡、三明治及蛋糕。

巴洛茲－魏爾康（Burroughs Wellcome and Co.）生產的兩罐茶片，約一九〇〇年。

只提供休憩的場所，也提供茶、三明治或其他點心。經營紅十字會餐廳的戰場女工，也為休假的疲憊士兵沖泡大量的茶；一杯茶和一份點心就能大幅提升士氣。

對於一戰期間和戰後的家庭而言，通常很難在下午茶時間準備營養均衡的食物。斯普里格（Sprigg）博士在戰爭期間寫過《減少食物浪費》（Food and How to Save It，一九一八年），由食品部（Ministry of Food）出版。關於戰爭時期，他提出了在食物短缺和限量供應的情況下，如何為兒童準備餐點的想法。至於茶點，他建議準備麵包、燕麥餅、瑪琪琳、油脂吐司、葡萄乾麵包、馬鈴薯司康、大麥司康、米糕、薑餅（以燕麥、糖漿及果醬製成）、三明治（以水芹、番茄、生菜及蘿蔔製成）、蔬菜、水果沙拉、冰糖燉水果。

在二戰爆發之前，處境還很艱難的時候，克雷格在《一千五百種日常菜單》（1500 Everyday Menus，約一九四〇年）中提出一些能促進食慾又能省錢的傍晚茶點。她也建議充分利用剩菜，並且在日常菜單中列出一般家庭容易取得，而且負擔得起的食材。例如，在一月的第一個星期日，她建議吃沙丁魚吐司、白麵包、葡萄乾麵包、茶蛋糕、葡萄乾餡餅、巧克力馬卡龍、薑餅或綠葡萄。在六月的第二個星期六，她建議吃豬肉餡餅、番茄洋蔥沙拉、黑麵包、葡萄乾司康、燕麥棒、閃電泡芙、魔鬼蛋糕（濃厚的巧克力千層蛋糕）、核桃夾心酥或糖漬櫻桃。

二戰期間，處境還是很艱難。茶在維持士氣方面有重要的作用，甚至有人聲稱茶對戰爭的結果產生了重大影響。根據溫斯頓‧邱吉爾（Winston Churchill）的說法，茶比彈藥更重要。一九四二年，歷史學家湯姆森（A. A. Thompson）寫道：「他們都知道希特勒的祕密武器是什麼，但英國的祕密武器呢？是茶。茶給我們繼續前進的動力，使陸軍、海軍、婦女協會都能夠堅持下去。讓我們團結在一起的關鍵就是茶。」

不過，茶在一九四〇年七月開始定量供應，但嚴格的管控造成了沉

重的打擊。每位五歲以上的兒童在每週的飲茶量只有二盎司（五十六克），相當於每天只喝二到三杯淡茶。消防員、煉鋼工等擔任重要職務的人則可喝到更多茶。邱吉爾擔任海軍大臣時，曾宣布海軍艦艇上的船員可以盡情地喝茶，沒有上限。從一九四四年開始，七十歲以上的年長者可以喝三盎司的茶。戰爭結束後，茶的配給制度一直延續到一九五二年。

紅十字會為海外的英國戰俘寄送的包裹，在戰爭結束前已累計二千萬件以上，包含了常見的四分之一磅茶葉（由唐寧供應）、可可粉、巧克力棒、加工乳酪、煉乳、雞蛋粉、罐裝沙丁魚、肥皂。

在德國的「閃電戰」轟炸期間，婦女志願服務團（Women's Voluntary Service）在都市的街道上設立了移動式餐廳。志工則是分發茶、咖啡及零食給救援人員和許多受到轟炸波及的人。同時，萊昂斯茶葉店採取的措施是充分利用茶葉：用一磅茶葉泡出一百杯茶，取代了戰前的八十五杯茶。從一九四〇年到一九五四年，英國實施食物配給制，份額不斷改變——在物資最匱乏的情況下，一位成年人每週只領到：

四盎司（113克）培根和火腿
八盎司（226克）糖
二盎司（57克）茶
價值一先令的肉
一盎司（28克）乳酪
四盎司（113克）奶油

除此之外，每個人都會領到烹調油脂和瑪琪琳（每個月還有一些果醬）。

對英國的家庭主婦來說，這些微薄的份量很難做出營養可口的餐點給家人吃，包括傍晚茶點。為了幫助並鼓勵人們充分利用食物，食品部出

端茶小姐和茶車

在某項測試實驗中，端茶小姐必須到戰場服務，目標是要提高工作環境的效率。結果發現，她們對士氣產生很大的正面影響，因此她們漸漸出現於各行各業。到了一九四三年，有一萬多家餐廳讓端茶小姐享有充足的食物和茶，讓她們能在戰爭期間能夠度過漫長的輪班。

在一九五〇年代和一九六〇年代，有越來越多端茶小姐在工廠和辦公室推著茶車，沿著走廊或通道來回服務，展開正規的喝茶時間。茶車內通常有茶歇所需的物品：裝滿熱水的茶缸，或已經泡好的茶，可能還有精選的蛋糕、小圓麵包、餅乾或其他點心。

然而隨著工作模式的改變、固定的茶歇慣例消失，加上自動販賣機或自助餐廳的引進，辦公室的端茶小姐推著茶車的情景，漸漸在一九六〇年代和一九七〇年代消失。

大約從二十世紀初開始，人們在約克、派丁頓、尤斯頓等主要火車站依然看得到茶車。

為乘客提供茶和點心的茶車，尤斯頓車站，一九〇八年。

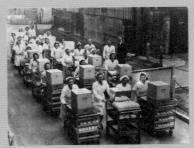

一群端茶小姐推著茶車，要到薩里郡米查姆區的飛利浦燈廠為工人奉茶，一九四〇年代。

版了幾本適用於戰爭時期的烹飪冊子。其中，《第七集：傍晚茶點和晚餐》（No. 7: High Teas and Suppers）列出了許多經典的茶點，例如鮭魚可樂餅配生菜沙拉、麵包配瑪琪琳和果醬、起司通心麵、番茄或水田芥，最後吃果醬塔。

一九四八年，配給制依然生效。家政學院（Good Housekeeping Institute）出版了《早餐和傍晚茶點的一百個點子》

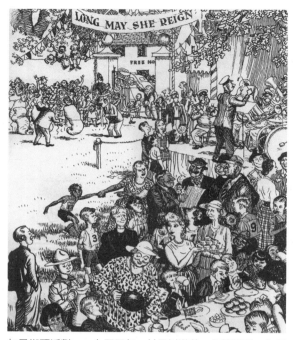

加冕街頭派對，一九五三年。村民以遊戲、銅管樂隊、為兒童準備的歡樂茶會，共同慶祝伊莉莎白二世的加冕典禮。

（100 Ideas for Breakfast and High Tea），宗旨是鼓勵人們準備營養又美味的餐點。書中的食譜很有創意，尤其是豐盛的傍晚茶點，其中包括咖哩義大利麵、砂鍋玉棋（casseroled gnocchi，義式馬鈴薯麵疙瘩）配高麗菜絲。這本書在戰爭時期提出了不少建議。當時的風氣是鼓勵人們在家園種植蔬菜，然後做出營養可口的傍晚茶點，例如菠菜、馬鈴薯圈、花椰菜餡餅、馬鈴薯蔬菜泥（colcannon）。至於肉類，家政學院表示：「肉的配給通常無法滿足一週所需的肉食，因此我們建議傍晚茶點可以包含罐頭肉、沒有配給的肉類，或充分利用絞肉和鹹牛肉。」書中的食譜也包括了鹹牛肉餡餅、辣味香腸。另外，家政學院提到乳酪菜很營養，備料的時間並不長，例如馬鈴薯乳酪吐司、鹹味水果塔（用雞蛋

粉製作）。沙拉則是全年的熱門菜，幾分鐘內就能完成。

戰後有許多街頭茶會，特別是為兒童舉辦，許多人都會穿上體面的衣服出席。三明治裡通常有午餐肉、一般肉類或魚漿。果凍的表面通常有一層卡士達醬，慶祝用的蛋糕也會塗上糖霜。

在一九七七年的週年紀念日、查爾斯王子與黛安娜王妃於一九八一年舉行的婚禮、二○一二年的六十週年紀念日、二○一六年的女王九十歲大壽等大型公共場合中，街頭茶會持續廣受歡迎。

在戰爭期間和一九五○年代以後，外出喝茶的風氣減弱。有關工資和工作條件的法規，使經營茶館變得更昂貴，自助咖啡館也開始流行起來。在大城鎮的豪華飯店喝下午茶，漸漸變成乏味的事，失去了吸引力。

不過，茶依舊是一般家庭喜愛的飲品，並且在一九五○年代隨著茶包的出現，進而贏得一席之地。起初，茶包是由美國紐約市的茶葉進口商湯瑪斯・沙利文（Thomas Sullivan）於一九○八年發明，它不只徹底改變茶葉界，也改變了普遍的飲茶方式。幾個世紀以來的泡茶儀式，變成快速又便利的做法。如今，茶包占據了英國茶葉市場的96％。

差不多在此時，飲食的模式再度發生變化。除了在下午三點左右喝茶、吃餅乾或蛋糕，下午茶時光基本上已蕩然無存。雖然在英國某些地區，有很多勞工階級的人（尤其是北部）仍然在五、六點左右吃傍晚茶點，但工作模式的改變導致許多人很晚才吃這一頓餐，它可說是變成晚餐了。

在一九七○年代，當國民信託（National Trust）開始向觀光客提供傳統的下午茶後，外出喝茶的風氣又開始盛行。如今，英格蘭、威爾斯及北愛爾蘭有一百多家茶館和咖啡廳，專門供應茶和自製點心。

一九八三年，珍・佩蒂格魯（Jane Pettigrew）在克萊姆（Clapham）罪設裝飾風藝術茶館。後來，她的事業很成功且廣受歡迎，漸漸搭上新的潮流。如今，許多茶館在英國各地蓬勃發展。在索美塞特郡，餐廳巴斯的泵房（Pump Room）是一家享用特殊下午茶的有名地點，位於歷史悠久的羅馬浴場（Roman Baths）旁邊。兩個多世紀以來，十八世紀的泵房一直被視為巴斯的社交中心，也是令人印象深刻的新古典主義聚會場所，有高大的窗戶、科林斯風格的柱子、閃閃發光的水晶吊燈，以及用來喝熱泉水的噴泉。下午茶的點心有諸多選擇，包括當地的傳統巴斯圓麵包。在夏季，兒童能吃到「小瘋帽客下午茶」，有兔子薑餅、紅心皇后果醬塔，還有上面寫著「吃掉我」的杯子蛋糕。

在麗茲、薩伏依、華爾道夫、多爾切斯特、蘭斯伯瑞等位於倫敦的飯店，都有提供雅致的下午茶，也有招牌茶點和香檳可供選擇。這些茶點的價格昂貴，只有在特殊的場合，或是有想要體驗英國茶文化的觀光客才會供應。但市場上的競爭很激烈，因此主題式下午茶開始盛行。你可以在倫敦的許多高級場所享用多元的下午茶，差別在於有獨特的主題（例如瘋帽客茶點）、特別的地點（例如在船上），或是有國際化的風味（除了司康和三明治，你可以吃到泰式甜點、壽司、廣式點心或喝到印度拉茶）。各種口味應有盡有，包括越來越流行的紳士茶點（沒有精緻的三明治或蛋糕）；菜單上的菜色看起來很像傍晚茶點，有許多鹹味佳餚能滿足不太喜歡甜味的人。像是雅典娜飯店（Athenaeum）有供應野豬香腸捲、迷你牛排、麥芽啤酒派、培根配切達起司、司康；除了香檳，客人也可以選擇威士忌；傳統的茶還可以與椰棗太妃蛋糕的糖漿一起啜飲。你也可以到聖殿蘇荷飯店（Sanctum Soho），一邊小口品嚐傑克丹尼品牌（Jack Daniel's）的「紳士傑克」，一邊享用兔肉、醃培根餡餅、清蒸牡蠣配上血腥瑪麗（Bloody Mary）。

瘋帽客的茶會

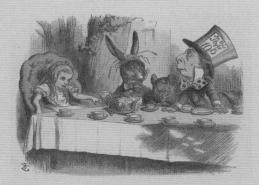

瘋帽客的茶會，約翰 · 譚尼爾（John Tenniel）繪。
來源：《愛麗絲夢遊仙境》，路易斯 · 卡羅著。

　　「瘋帽客的茶會」這個主題在家庭聚會、茶館、飯店等場所中都很常見。一八六五年，路易斯・卡羅（Lewis Carroll）在《愛麗絲夢遊仙境》（Alice's Adventures in Wonderland）中創造了文學史上最著名的茶會。故事內容充滿了謎和荒謬的想法及瘋狂。瘋帽客的世界一直處於下午茶時間，因為他的手錶固定顯示在六點整。

　　「再喝點茶吧！」三月兔（March Hare）誠懇地對愛麗絲說。「我一口茶都還沒喝到，」愛麗絲生氣地回應：「怎麼沒再多喝一點？」「應該是妳沒辦法少喝一點，」瘋帽客說：「既然妳還沒喝茶，那多喝一點就很容易了。」愛麗絲沒有茶喝，桌上只有奶油麵包。

　　在家庭聚會中，可以準備各種陶器、茶杯、茶碟、色彩繽紛的桌巾、餐巾紙、特別的蛋糕及點心，例如棉花糖般的神奇蘑菇、彩虹三明治、紅心皇后果醬塔。

歐洲
Europe

　　雖然大多數歐洲國家的人都很喜歡喝咖啡，然而茶最早卻是在十七世紀初由荷蘭人引進歐洲。即使葡萄牙人在十六世紀率先航行到好望角並壟斷遠東貿易，但他們當時並沒有特別關注茶葉貿易。一六一〇年，他們的競爭對手（荷蘭人）將第一批綠茶從日本運到阿姆斯特丹。後來，荷蘭人將茶葉推銷到其他的國家，例如德國、法國及英格蘭（茶在當地比咖啡更受歡迎）。東歐（包括波蘭）的喝茶傳統，則是在十七世紀經由俄羅斯引進。

荷蘭

　　茶初次出現時，對富人來說是昂貴的舶來品，也被一般人視為藥用飲品，因為有苦味和有益健康的特性。一六五七年，Brontekoë博士（暱稱是好茶先生）曾公開稱讚茶的神奇功效，並建議發高燒的患者每天喝四十到五十杯茶。從一開始，人們就不在正餐時間喝茶。反之，新的餐點出現了。都市人喝茶時，會配上蛋糕、餡餅及餅乾。鄉下人喝茶時，則會配上脆餅或起司麵包。

　　茶會變成了反映財富和社會地位的身分象徵。荷蘭商人也帶來了精美又昂貴的中國瓷製茶具，而這些茶具被視為奉茶和準備配菜所必備的物

品。陶工開始仿照中國的瓷製茶具，做出錫釉土器（亦稱彩陶）。後來，荷蘭藝術家成功地掌握到中國青花瓷的色彩和魅力，做出代爾夫特陶器——命名的由來是陶器在代爾夫特（Delft）及其周邊地區製造。日本和威尼斯也開始製作餐具、金色的湯匙和叉子。

　特殊的房間可用來準備、供應及飲用珍貴的茶。茶中，通常也會添加同樣珍貴的糖。家具包括茶几、椅子、存放茶杯和糖罐的櫃子、存放銀勺子和番紅花罐的櫃子。茶葉和番紅花一併加熱、加糖後，蓋上杯蓋，保持香氣。品茗的禮儀是使用茶碟，特別是文雅的女士。在荷蘭，使用茶碟的做法至今依然在某些農村地區採用。

　為了提供配茶的佳餚，女主人之間有激烈的競爭。果醬有各種形式：用糖煮水果；先將果肉與糖一起煮，然後鋪在薄板上晾乾；將果醬狀的糖膏倒進茶杯或特殊的小模具，等候凝固。

　如今，荷蘭的大部分茶葉都是從印尼（前殖民地）進口，其次是斯里蘭卡。雖然荷蘭人現在傾向於喝更多咖啡，但他們在吃完早餐、午餐及晚餐後，依然喜歡喝茶。

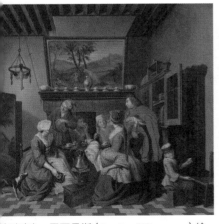

的時光〉，霍爾曼斯（Jan Josef Horemans）繪，
〇年至一八〇〇年。

荷蘭焦糖煎餅配茶。

在荷蘭，上午十點左右通常是喝咖啡的休息時間，而下午三點左右是喝茶的時段——一邊喝茶，一邊吃甜點，例如餅乾、巧克力、裹著糖衣的茴芹。茶喝起來很淡，不加鮮奶。調味茶或水果茶也很受歡迎。另一種下午茶的點心是焦糖煎餅（又薄又脆的格子餅，夾層內有焦糖般的糖漿），最初來自豪達（Gouda），據說是麵包師傅在一七八四年用麵包店的剩餘食材製成。將格子餅放在茶杯的頂端後，熱茶的蒸氣會軟化糖漿，同時散發出肉桂的香氣。至於正規的品茗器具，荷蘭人現在仍然喜歡使用精美的瓷製茶杯和茶碟，也有許多人還保留著具代表性的藍白相間代爾夫特陶器。

荷蘭各地有很多地方適合喝下午茶（通常是傍晚茶點），包括位於代爾夫特的皇家代爾夫特陶器工廠（Royal Delft，上茶的用具是代爾夫特陶器）、阿姆斯特丹的Gartine餐廳（提供各種茶點，附湯、法式鹹派、酥皮泡芙及各種蛋糕）。

德國

一六一〇年左右，第一批茶葉經由荷蘭邊境附近的東菲士蘭（East Frisia）抵達德國。當時，東菲士蘭的船與荷蘭東印度公司簽訂了合約。不到一百年，茶變成了東菲士蘭的首選飲品（茶葉比當地生產的啤酒更便宜）。一七〇九年，德國人也率先在邁森發現製造瓷器的祕密。茶具的設計是以中國茶具的模型為基礎：茶杯很小，沒有把手；茶碟有點高度，很像一個淺碗。此時，中國的物品風靡歐洲。許多歐洲的王子和國王將茶館併入自己的公園和花園，實例包括普魯士的腓特烈二世於一七五六年在波茲坦（Potsdam）的忘憂宮中建造中國樓（Chinese House）。

到了十八世紀末，喝茶已變成日常生活中的一部分，取代了德國人在早晨喝湯的習慣。品茗在文學界也很流行；歌德（Goethe）認為舉辦茶

會是接待朋友的理想方式。詩人海因里希・海涅（Heinrich Heine）也曾經在柏林的Stehelysh茶點店寫下關於茶的著名詩篇，那裡有許多畫家、演員、作家及外交官聚集，並且因喝茶而獲得靈感：

> 他們圍坐在茶几旁喝茶，
> 滔滔不絕地談論愛情；
> 崇尚美學的男士陷入沉思，
> 女士比較重視內心的感受。

雖然現在的德國人經常給人喜歡喝咖啡的印象，但他們卻很認真看待喝茶這件事。東菲士蘭人依然每天喝二到四次茶，除了早餐和晚餐，上午十一點左右和下午三點左右也是他們喝茶的時間。他們經常喝阿薩姆茶與錫蘭茶混合後的茶（味道濃郁、芳香的黑茶）。東菲士蘭人有獨特的泡茶方式：使用冰糖和鮮奶油。做法是先將一塊冰糖放入茶杯或瓷杯，然後將濃郁的黑茶倒在冰糖上（茶碰到冰糖後，會發出爆裂聲）。

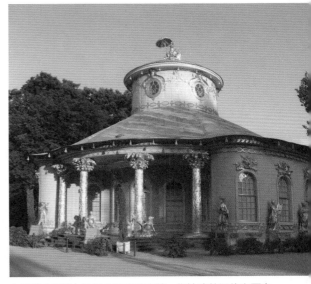

中國樓（茶館）是迷人的異國亭樓，位於波茲坦的忘憂宮。由普魯士的腓特烈二世於一七五四年至一七六四年委託建造，用於裝飾他的花卉和蔬菜園。當時，這座亭樓是依據引人注目且流行的中國風而建造。亭樓的外部陳列著童話般的中國音樂家及品茗的男女人物，與鍍金的棕櫚狀柱子融為一體。

接著，用圓形且有深度的碗狀匙（稱作Rohmlepel的特殊勺子），小心地將濃厚的鮮奶油倒在杯子的內側邊緣，使鮮奶油彷彿在熱茶中形成白雲。由於過程中不攪拌茶，飲茶者會先嚐到鮮奶油的柔和感，接著是熱茶的苦味，最後才是冰糖的甜味。

慣例上，是要喝三杯；賓客沒有喝滿三杯，是一種不禮貌的行為。當

東菲士蘭的茶與鮮奶油，茶具是知名的 Rood Dresmer 茶杯和茶碟（有紅牡丹或玫瑰的圖案）。

你喝完茶，要把勺子放在茶杯裡，代表你已經喝夠了，否則東道主會繼續斟茶。

從一七六四年開始，華倫道夫（Wallendorfer Porzellan）瓷器製造公司開始營運後，東菲士蘭人卻偏好該公司的德勒斯登（Dresdner）茶具相關的茶。當時，有兩種圖案很流行：一種是藍色的圖案，稱作Blau Dresmer；另一種是著名的紅牡丹（或玫瑰）圖案，稱作Rood Dresmer。整套茶具是由鮮奶油罐、茶壺及茶杯組成。

茶在德國的其他地區也很受歡迎。德國是大吉嶺等優質茶的最大消費國；二〇一四年，德國的茶葉進口量創下歷史新高。漢堡（港口城市）是歐洲茶葉批發貿易的中心，並且有興盛的轉口貿易，以加拿大做為主要目的地。布萊梅市的海港（布萊梅港）也對茶葉貿易很重視，並且有許多茶館能滿足需求，包括位於中世紀房屋內的茶館（Teestübchen im Schnoor）。他們供應八十種茶及各種自製的德式蛋糕，茶葉和手工藝品則都在一樓販售。

法國

雖然法國人留給人的印象是比較喜歡喝咖啡，但是茶在十七世紀中葉引進法國後，變成了富人的熱門飲料。後來，下午茶變成中上階級的社交習慣，並且在馬塞爾・普魯斯特（Marcel Proust）寫的小說中有著名的

闡述。現在的法國仍然以精緻的泡茶方法和飲用儀式而聞名，也就是所謂的「法式下午茶」；混合著花果茶，配上精緻的法式糕點、與茶相關的美食，包括有名的茶味果凍。

　　一六三六年，荷蘭東印度公司第一次將茶葉運往法國。起初，茶葉被當作是一種在藥房出售的藥物。關於喝茶的好處，醫學界議論了很長一段時間。法國的知名醫生兼作家蓋伊・帕坦（Gui Patin）形容茶葉是「本世紀的新奇玩意兒」，而且亞歷山大・羅茲（Alexander Rhodes）神父則寫道：「人們應該將茶葉當成珍貴的藥物。喝茶不只能治療神經性頭痛，也能治癒尿砂和痛風。」據說，紅衣主教馬薩林（Mazarin）是

〈靜物：茶具〉，利奧塔德（Jean-Étienne Liotard）繪，油畫，約一七八三年。這幅畫是他描繪瓷製茶具的五幅畫作之一。在這幅紛雜的畫作中，他描繪出下午茶時間的托盤上有六個茶杯和茶碟、一個茶壺、一個糖罐、一個鮮奶壺，還有一個應該是裝茶葉的有蓋罐子；右上方裝著茶杯和茶碟的大碗，應該是茶盂；中間的盤子上有已塗奶油的麵包。

年輕的路易十四（統治期間：一六四三年至一七一五年）身邊的首席部長。他將品茗引進法國宮廷，並透過定期喝茶來緩解自己的痛風症狀。後來，路易十四也為了治療痛風而跟著喝茶。

一六八四年，知名的寫信作家塞維涅夫人（Sévigné）在其中一封信中寫道：「塔蘭托公主每天喝十二杯茶，而伯爵領主先生每天喝四十杯茶。他原本奄奄一息，茶卻救了他。」在更早的時候，塞維涅夫人於一六八〇年寫信給健康狀況不佳的朋友，建議她喝鮮奶，並提醒她避免讓冰鮮奶衝擊到體溫，做法是將鮮奶加到熱茶中。她也提到，薩布利埃夫人（Sablière）近期很喜歡喝茶配鮮奶。

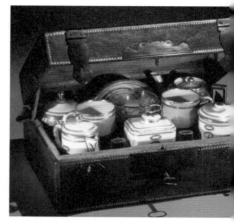

迪爾－格哈德瓷器廠（Dihl et Guerhard）獻給路易－安托萬公爵的旅行專用茶具，巴黎，約一七八八年。

有許多知識分子和社會領袖都熱衷於品茗，包括劇作家保羅・史卡龍（Paul Scarron）和拉辛（Jean Racine）。不過，直到一七〇〇年，第一艘從中國返回的法國船隻安菲屈蒂號（Amphitrite）滿載著茶葉、絲綢、漆器、瓷器等其他的異國物品抵達法國後，茶葉才開始變得容易取得並廣受歡迎。

到了路易十四統治末期，茶變成了上流社會的時尚，後來還被認為是令人感到愉快又適合交際的飲料，甚至是有益健康的飲品。但長期以來，茶仍然比咖啡貴，而且相關的瓷器和銀茶具都很貴，無法與當時流行的新咖啡廳所提供的咖啡媲美。

一七四五年，法國人開始在萬塞訥城堡（Vincennes）製造軟質瓷。一七五六年，工廠搬到了塞夫勒（Sèvres）。一七七二年，有人在利摩日（Limoges）發現高嶺土後，塞夫勒廠開始生產優質的硬質瓷，以高品質

著稱。接著,製作精良的餐具設計出來了。茶具的色彩有深藍色、藍綠色、黃色、蘋果綠及淡粉紅色**。

法國的知名作家歐諾黑‧巴爾札克(一七九九年至一八五〇年)很喜歡喝茶,也曾經將品茗與高雅的生活聯想在一起。他有一小批非常昂貴的茶葉,只在特殊的情況下拿出來泡,而且他只為特別的朋友上茶。他曾經在《巴黎夢想家》(Lost Illusions,一八四三年)和《貝姨》(La Cousine Bette,一八四六年)中,將茶帶入人物的社交生活。

熱愛喝茶的巴爾札克在《巴黎夢想家》中,描述了來自安古蘭市的女人:「她告訴全省的人,都市裡的晚會有冰淇淋、蛋糕及茶。這是偉大的創新,因為茶葉依然在都市裡的藥材商出售,用來治療消化不良的病。」

藝術家克洛德‧莫內(Claude Monet)也喜歡喝茶。一八八三年,他搬到吉維尼(Giverny)的知名住宅後,只要天氣不錯,就會在花園內泡下午茶。雖然莫內的日常生活以繪畫為主,而且他是沉默寡言的人,但他喜歡享受舒適和美食,也很喜歡招待朋友。他有很多朋友都是當時的領導人物,例如政治家克里蒙梭(Clemenceau)、印象派畫家雷諾瓦、畢沙羅、希斯里、竇加與塞尚。其他的常客還包括羅丹、惠斯勒、莫泊桑、瓦勒里。他通常會在菩提樹下、陽臺上或池塘邊泡茶。他也喜歡從Kardomah咖啡店買濃茶;司康、栗子餅乾、肉桂吐司都可能上桌。此外,他特別喜歡的其他茶點包括熱那亞蛋糕、氣味濃郁的水果蛋糕、柳橙蛋糕、瑪德蓮蛋糕、法式土司。下午茶結束後,賓客可以上樓欣賞莫內的私人收藏畫作,例如塞尚、雷諾瓦、畢沙羅、竇加等人的作品。但沒有人受邀享用晚餐,因為莫內很早就上床睡覺,隔天要在黎明起床。

** 龐帕杜夫人玫瑰的顏色,以龐帕杜夫人(Pompadour)的名字命名,她在塞夫勒是十分重要的贊助人

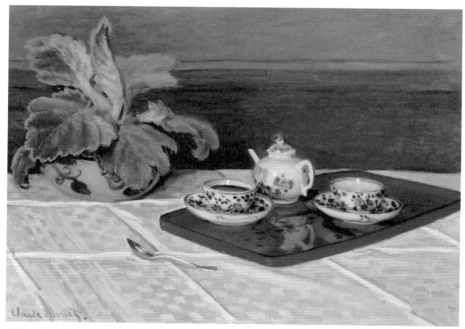

〈茶具〉，克洛德・莫內繪，油畫，一八七二年。顯眼的紅漆托盤和青花瓷，流露出莫內對亞洲藝術品很入迷。

　　十九世紀末，隨著新的中產階級及茶館的出現，品茗才真正深得人心，並且在當時稱為「五點鐘下午茶」。巴黎的第一家茶館於一八八○年代開幕。那時，有兩個姓尼爾（Neal）的英國兄弟開始在自己的文具店和書店供應茶和餅乾，例如里沃利街的協和文具店（Papeterie de la Concorde）。起初，茶和餅乾是在兩張桌子上供應。後來，他們在樓上設置茶館，於是書店改名為W. H. Smith & Sons──以茶館著稱的英國書店。一八九八年，奧古斯特・方尚（Auguste Fauchon）在馬德萊娜廣場（Madeleine）設立了茶點沙龍。為了這次的商業冒險，他聘請了巴黎的優秀廚師和糕點師傅，並共同合作。

　茶點沙龍在巴黎開設後，生意很興隆。不能進入咖啡廳（男性的專屬區域）的女士，可以在購物後與朋友約在茶點沙龍見面，並享用零食和糕點。

　巴黎的拉杜麗（Ladurée）是另一個早期的茶點沙龍，於一八六二年成立。當時，路易・埃內斯特・拉杜麗（Louis Ernest Laduré）在巴黎市中心的皇家路十六號開了一家麵包店。一八七一年發生一場大火後，該麵包店改建成為糕點店。他與妻子珍妮・蘇沙爾（Jeanne Souchard）成功地將巴黎咖啡廳的風格與法國糕點的美味結合起來，創造出了茶館。朱爾斯・舍雷特（Jules Chéret）受委託進行室內裝修後，他在天花板上畫著胖嘟嘟，穿得像糕點師傅的小天使則變成企業的標誌。牆上還掛著許多鏡子，讓顧客可以梳妝打扮。一九三〇年，拉杜麗的孫子皮埃爾・戴斯豐泰（Pierre Desfontaines）想出了把兩片馬卡龍餅乾當外殼和奶油巧

上流社會的聚會，在巴黎的「美好年代」享用五點鐘的茶會。

巴黎的安潔莉娜茶館，約
一九〇三年。

克力醬夾在一起的點子後，拉杜麗的品牌聲名大噪。現在，該品牌以美
味又精緻的馬卡龍著稱，而且有各種顏色和風味。同時，戴斯豐泰也在
糕點店內開設茶館，並且受到許多女士歡迎。她們很喜歡與朋友約在茶
館見面，而不是約在家裡。

　一九〇三年，奧地利糖果商安托萬・魯佩邁爾（Antoine
Rumpelmayer，在法國南部憑著美味的糕點打響名號）在巴黎的里沃利街
二二六號開設茶點沙龍。起初，店名是魯佩邁爾。後來，他為了紀念媳
婦，將店名改成安潔莉娜（Angelina）。這家店的裝潢是由法國建築師尼
爾曼斯（Édouard-Jean Niermans）設計，結合了優雅、迷人又精緻的特
點，很快就吸引到巴黎上流社會的目光，其中包括普魯斯特——他在一
共有七冊的《追憶似水年華》（À La Recherche du temps perdu）中，滔
滔不絕地回憶起茶和瑪德蓮蛋糕的部分很有名。他在第一冊《在斯萬家
那邊》（Swann's Way，一九一三年）中描述了茶點沙龍的特色：

　奧黛特的表情變得很嚴肅、憂慮又不滿，因為她擔心錯過花展，或擔
　心來不及到皇家路的茶館喝茶、吃瑪芬和吐司。她相信，想成為優雅的
　女人，就要經常去那裡……

另外，普魯斯特在品嚐了沾過茶的瑪德蓮蛋糕後，回想起童年的一段往事。他寫道：

她請人去買小巧又飽滿的瑪德蓮蛋糕——看起來像是用扇貝外殼的凹槽當模具。不久，我在沉悶的一天結束後，一想到隔天會是沮喪的日子，就下意識地把泡過一小塊蛋糕的一匙茶放到嘴裡。溫熱的液體和蛋糕屑才剛觸碰到我的上顎，我就不禁打了個寒顫。然後我停下來，專心地思考發生過的特別事件。有一種微妙的快感衝擊到我的感官⋯⋯突然間，記憶浮現了。這種味道曾經出現在孔布賴市鎮的星期日早晨（彌撒結束後，我才前往），我到她的臥室道早安時，萊奧妮阿姨通常會先把

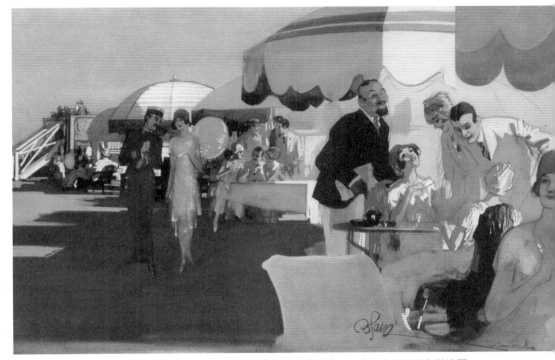

〈五點鐘〉，埃德蒙‧布蘭皮德（Edmund Blampied）繪，多維爾市，一九二六年。下午茶時間的多維爾馬球場，印象派畫作。一戰結束後，喝下午茶已變成歐陸上流社會的時尚。

瑪德蓮蛋糕浸泡在茶裡（有時候是花草茶），然後拿給我吃。直到我現在嚐到味道，才想起當時的情景⋯⋯

以優雅聞名於世的可可・香奈兒（Coco Chanel）經常坐在安潔莉娜店的十號桌。據說，她每天都會去買熱巧克力，桌位就在其中一面鏡子的旁邊。傳記作者提過，她很喜歡鏡子，也會羞怯地利用鏡子觀察周遭的環境。

巴黎也有舉辦下午茶舞會。一九一三年三月二十日，《芝加哥論壇報》（Chicago Daily Tribune）報導了巴黎的茶舞受到上流社會的喜愛：

魯佩邁爾店是里沃利街上的知名茶點沙龍。只要是去過巴黎的芝加哥人，都聽說過這個地方。該店開創了下午茶聚會的新潮流——茶舞，很快就大獲成功。

他們在大樓內安置華麗的管弦樂隊。從三點到七點，樂隊演奏著美國曲調、拉格泰姆、華爾滋、重金屬、二步舞曲和橫跨大西洋的進行曲。大廳周圍的寬闊走廊有供應茶，還有各式各樣的水果餡餅和蛋糕（魯佩邁爾店的招牌茶點）。入場費是五法郎，客人能夠盡情地享用茶和美食，還可以享受音樂和舞池。

「茶點沙龍」的流行習俗傳到了大飯店，例如巴黎的麗茲飯店，但並不是所有人都喜歡。埃斯科菲耶（Escoffier）說過：「一兩個小時後，要怎麼好好享受有果醬、蛋糕和餡餅的晚餐？要怎麼好好品嚐食物、葡萄酒，或欣賞烹調的方式？」在海濱度假勝地的大飯店，人們可以在陽光充足的陽臺或有海景的房間內喝下午茶，例如比亞希茲市的皇宮飯店（Hôtel du Palais）、卡堡市的大飯店。茶點沙龍的裝潢很奢華，有華麗的鏡子、水晶吊燈、有大理石花紋的桌子。另外還有茶舞。

在法國，茶點沙龍與咖啡廳很不一樣。咖啡廳是充滿菸味且屬於男人

的地盤，但茶點沙龍長久以來是女士可以經常出入，不會危及私人名譽的唯一公共場所。此外，法國的咖啡廳通常很嘈雜、氣氛歡樂，並對著街道開放，但典型的茶點沙龍則是位於二樓，遠離了路人的目光，讓鑑賞家可以安靜地品嚐上等茶，同時保有熟悉感。不過，巴黎的女士究竟喝了多少茶，還有待商榷。許多女士都比較喜歡喝咖啡或熱巧克力。

烹飪歷史學家麥可・克隆德（Michael Krondl）在《甜蜜的發明》（Sweet Invention，二〇一一年）中提到，無論是飲料或附加的糕點，都不是法國女性享受休閒的目的。小說家拉佩奇（Jeanne Philomène Laperche；筆名是皮埃爾・庫萊萬）在一九〇三年寫道：

> 過去五年來，茶館如雨後春筍般地湧現，現在變得很常見——在康朋街、里沃利街、聖安娜街，還有在前往羅浮宮、樂蓬馬歇百貨公司的路上都看得到。在這方面，巴黎勝過倫敦。這代表法國女人變得很喜歡喝茶嗎？才不是。她們不會愛上喝茶的，因為她們不懂得如何喝茶、如何準備，也不知道如何泡茶，總是心不在焉地把茶喝光，只不過是灌下去罷了。茶可以刺激她們的神經，但又不會讓她們感到愉悅。她們太愛說話、太愛炫耀了，因此很難注意到沖泡用的茶壺、茶炊、燒開水用的茶壺有哪些特色。她們無法回答相關的問題：是濃茶還是淡茶？要加多少糖？要加鮮奶油還是檸檬汁？當她們提出問題後，卻從不仔細聽答覆。茶館是她們去購物和試穿衣服的愉快休憩站。如果她們不怕顯得太庸俗，通常都會到茶館喝熱巧克力。去茶館可以達成她們的兩個目的：既想與人社交，又想獨自行動。

法國茶點的獨特之處，不只是有高雅的品茗方式和新奇的調和茶，也在於附加的糕點上。這種在十七世紀末形成的法國藝術形式，在馬里－安托萬・卡雷姆（Marie-Antoine Carême，一七八三年至一八三三年）的時代達到了奢侈的巔峰。這位糕點師在十九世紀是法國最有名的主廚，

安潔莉娜店的糕點櫃檯，巴黎。

從那時起，其他的法國糕點師持續創造出精緻的糕點，包含千層酥、蘋果塔、蛋糕（例如聖多諾黑、歐培拉）。下午茶時間也有提供比較不甜膩的瑪德蓮蛋糕、費南雪、可頌、布莉歐、法式巧克力麵包，以及配果醬的瑪芬和吐司。

如今，安潔莉娜店仍然以非洲熱巧克力、糕點（例如蒙布朗）而聞名。拉杜麗的熱門甜點則是焦糖洋梨塔、歐培拉和色彩鮮豔的馬卡龍。

從一九七〇年代開始，有越來越多的茶館開幕。一八五八年，久負盛名的瑪黑兄弟公司（Mariage Frères）在巴黎的布爾－蒂堡街開設了第一家茶葉專賣店和茶點沙龍。瑪黑家族從十七世紀中期開始從事茶葉貿易。一八五四年，亨利‧瑪黑和愛德華‧瑪黑共同創立了現今的瑪黑兄弟茶葉企業。他們在巴黎開設了第一家批發店，成為世界上最高檔的知名茶葉供應商。一百多年後，該公司在一九八三年從批發轉型為零

售公司。泰國的桑曼尼（Kitti Cha Sangmanee）和荷蘭的理查·布埃諾（Richard Bueno）等外行人，為該公司帶來新的契機，並開始在巴黎市中心開設茶館。

一九八七年，另一位愛喝茶的法蘭克·德桑斯（Franck Desains）加入他們的行列。三人共同開發了「法式下午茶」；美食家的品茗方式，包括將煙燻茶和香茶混合在一起。他們也發明了以茶為基底的美食，包括著名的茶香果凍。如今，瑪黑兄弟公司設立了四家茶館，讓喜歡喝茶的顧客可以在充滿異國情調的高雅環境中享用精緻的下午茶。他們可以選擇茶、各種茶葉風味的迷你維也納甜酥麵包（viennoiserie）、三明治、糕點或瑪德蓮蛋糕、費南雪、司康或瑪芬。有65％的法國人會在茶裡加糖，有些法國人則喜歡加熱鮮奶，但大多數法國人選擇加檸檬或什麼都不加。

雖然有些人認為茶點沙龍早已過時，還淪為特定年齡層的女士約見面的地點，或只是為觀光客提供膳食的場所。不過這種形象已迅速轉變，茶點沙龍正在蓬勃發展（尤其是在巴黎），已經變成氣氛悠閒的場所。店內提供的便餐和傳統茶點吸引到了越來越多的年輕顧客。

同時，瑪黑兄弟在一九八〇年代開創的趨勢繼續擴大影響力。法國人漸漸進一步開發精緻的品茗方式，做法是創造出更優質的調和茶，通常以鮮花、水果及香料調味。許多茶都有能喚起回憶又新穎的名稱，例如朋迪榭里、暹羅之王、大篷車、卡薩布蘭加、馬可波羅。其他的茶葉店和相關企業也在擴張，例如茶宮殿（Le Palais du Thé）的連鎖店、蓬蔓兄弟（Dammann Frères）。有些人把這種趨勢稱為法國的無聲茶葉革命，而且法國是少數幾個茶葉銷售量持續增加的國家之一。

居家茶會

法國人、比利時人及瑞士人都有一種傳統的居家下午茶小吃，有時候

稱為「四點鐘茶點」，它主要是為了放學回家的孩子而準備，讓他們可以在晚餐時間之前吃一點零食。這種茶點通常有塗著奶油、果醬或巧克力醬的法式長棍麵包、麵包捲或巧克力麵包，但沒有茶和咖啡。因為法國人認為，這兩種飲品會使人亢奮，並不適合在晚上喝，取而代之的是給孩子喝熱巧克力或柳橙汁。

另一方面，「五點鐘的茶點」通常是在下午五點到七點之間享用，有時候是為了接待賓客的正式場合而準備。如同在優雅的茶點沙龍喝茶，法國人在家裡舉辦的茶會風格也很重要。不只有精心挑選的茶，還有精緻的蛋糕、水果餡餅、水果塔、五顏六色的馬卡龍、餅乾、法式糕點，以及女主人的上等銀器、瓷器或陶器擺放在桌面上。

以前，出席者主要是女性，通常有橋牌、凱納斯特紙牌（canasta）等遊戲。吉賽爾‧達薩伊（Gisèle d'Assailly）在《烹飪藝術》（La Cuisine sonsidérée comme un des beaux-arts，一九五一年）中描述了簡單的上茶方式：

到了下午茶時間，我們一邊喝茶，一邊聊天、玩橋牌或凱納斯特紙牌……私底下，手推車上要放著茶、三明治及蛋糕。有時，茶要放在餐廳，茶壺則是最後才登場。茶壺的旁邊要放著一壺熱水。無論如何，銀器或白鑞器具一定要光

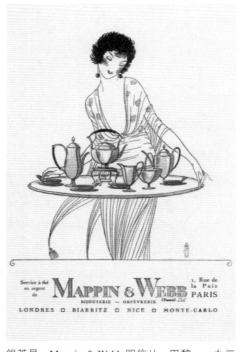

銀茶具，Mappin & Webb 明信片，巴黎，一九二〇年代。

潔明亮。至於餐巾或桌巾，一定要有蕾絲邊的裝飾。

香奈兒在職業生涯的早期，很喜歡到康朋街三十一號的店鋪樓上，在雅致的公寓內舉辦時尚的茶會。她以前經常邀請許多有趣的朋友、記者及合作夥伴，並奉上用朱紅色的茶壺裝的錫蘭茶（她喜歡加檸檬）。除了茶，還有從麗茲飯店訂購的馬卡龍、吐司、果醬、蜂蜜、法式酸奶油。

愛爾蘭

這是一天中的美好時光
我相信你也這麼認為，
就是你用茶壺燒開水
準備四點鐘茶點的時候。

精心擺放的小托盤，
特別為兩個人準備，
有精緻可口的三明治
還有幾塊餅乾。

明亮的圓茶壺正在等候
茶壺吟唱著愉快的曲調，
朋友前來與你共享
一段快樂的下午時光。

愛爾蘭是世界上平均每人喝茶量最大的國家之一。於一九○一年成立的Barry's Tea是愛爾蘭的著名茶葉品牌，該公司聲稱愛爾蘭人平均每天喝六杯茶，而且喜歡喝富含鮮奶的濃茶（先在杯子裡加鮮奶），通常還會

加糖。愛爾蘭有一句俗語說：「一杯好茶的濃度，足以讓老鼠在地上跑起來。」他們喝的茶通常是濃郁的阿薩姆茶與錫蘭茶或非洲茶混合在一起的茶，喝茶的時間是在早餐、上午茶（上午十一點左右）、下午四點左右、傍晚茶點（下午六點左右）。

直到十九世紀，茶葉才大量進口到愛爾蘭。在此之前，茶葉在東印度公司的壟斷下，從英國進口到愛爾蘭時，價格非常昂貴，因此茶可說是富人的飲品。一八三三年，壟斷終止後，商人可以自行安排。來自法國的貴格會（Quaker）成功商人薩繆爾·畢利（Samuel Bewley）的兒子查爾斯·畢利（Charles Bewley）很有創業精神，於一八三五年在希臘號（Hellas）進口了兩千零九十九箱茶葉，貨物量前所未有。據說，這是第一艘從廣州直接運往都柏林（Dublin）的船。幾個月後，曼達林號〔Mandarin）裝載了八千六百二十三箱茶葉，大概占了當時愛爾蘭每年茶葉消費量的40％。茶葉開始直接進口到都柏林、貝爾法斯特、科克。多年來，茶葉一直是畢利家族企業的主要商品。

一八四〇年至一八九〇年，愛爾蘭式飲食產生巨大的變化，茶葉消費量也開始明顯增加。愛爾蘭人的飲食一直都是以鮮奶、麵包、馬鈴薯、雞蛋、奶油、培根為主。在愛爾蘭發生大饑荒期間，馬鈴薯作物歉收後，他們的飲食習慣改變了，並且開始引進新的食物，包括很多人討厭的玉米（煮成玉米粥）。他們在茶裡加糖，搭配白麵包一起食用，而這種飲食方式在大饑荒結束後，迅速在全國各地流行起來。可以確定的是，許多人在貴族的家中當僕人時，耳濡目染之下，漸漸養成了喝茶的習慣。

威克洛鎮的伊莉莎白·史密斯（Elizabeth Smith）與新來的僕人相處時，就遇到了一些問題。她在日記中寫道：「真希望她在吃早餐的時候，也跟其他的女僕一樣喝茶！她幾乎每天都只吃一餐，而且只吃乾巴巴的馬鈴薯。」

戒酒運動有助於宣傳茶葉。在一八九〇年之前，許多人每天喝三到四杯茶。醫生紛紛表示，喝太多長時間燉煮的茶，再加上不良的飲食習慣，會提高精神疾病的發病率。「喝茶變成一種詛咒，」萊特肯尼鎮的摩爾（Moore）博士寫道：「許多人對茶的渴望，就像醉漢對酒的渴望一樣強烈。」

畢利家族進口了茶葉，隨後將業務擴展到咖啡貿易，並於一八九四年在都柏林的喬治街設立了第一家畢利的東方情調咖啡廳。為了刺激市場對鮮為人知的咖啡產生需求，歐內斯特・畢利（Ernest Bewley）在商店的後台示範如何製作咖啡，而他的妻子負責製作司康和小麵包。事實證明，這項冒險計畫大受歡迎，因此畢利成立的獨特商店和咖啡廳，從那時起持續經營至今。兩年後，他於一八九六年在威斯特摩蘭街又開了一家咖啡廳，為商務人士提供開會的地點，也讓購物者可以留下來吃茶點。菜單上有茶、咖啡、各種麵包捲，豐富且精緻的歐陸式蛋糕、焦糖

畢利的咖啡廳，葛拉夫頓街，都柏林，約一九七〇年代。

果仁麵包捲、雞蛋（水煮蛋、水波蛋或炒蛋）。一九二七年，他在艦隊街和葛拉夫頓街又開設了更多家咖啡廳，以高品質的原料著稱，包括天然的糖和奶油，用於烘烤蛋糕和麵包，例如櫻桃蛋糕捲、馬德拉島蛋糕、覆盆子鮮奶油蛋糕、蘋果塔、女士蛋糕（lady cake）、葡萄乾麵包和甜食。

位於葛拉夫頓街的咖啡廳成為傳奇，也變成都柏林的文學、文化、藝術、建築、社交生活的中心。詹姆斯·喬伊斯、派屈克·卡范納、薩繆爾·貝克特、肖恩·奧凱西等知名的愛爾蘭文藝人物經常光顧。該店最著名的資產包含了六扇彩繪玻璃窗（由愛爾蘭的彩繪玻璃藝術家哈里·克拉克所設計；Harry Clarke，一八八九年至一九三一年），位於主要的咖啡廳和茶館——有很高的天花板、枝形吊燈、畫作及雕像，而店名則以他的名字命名。越過一樓正門的咖啡廳，走到大樓的後面，就可以找到克拉克的茶館。此外，葛拉夫頓街的畢利咖啡廳構成了劇院，位置就在該店的「東方館」，以午餐時間的戲劇、晚上的卡巴萊歌舞表演（cabaret）、爵士樂和喜劇而聞名。

不幸的是，畢利的咖啡廳多年來經歷了盛衰榮枯。現在，位於威斯特摩蘭街的咖啡廳已經變成星巴克。二〇一六年，我造訪都柏林時，失望地發現葛拉夫頓街的咖啡廳沒有營業，因為需要裝修。工人告訴我，整棟大樓都要拆掉並重建。

在愛爾蘭，居家下午茶很普遍，時間通常是下午四點左右。他們平常吃得很簡單，奶油麵包、一兩塊餅乾及一杯茶。週末的下午茶比較豐富，有三明治。布莉姬·哈格蒂（Bridget Haggerty）在《下午茶時光的回憶》（Memories of Teatime）中，深情地回想起一九五〇年代的童年下午茶時光：她最喜歡的餐點和一天當中的最後一餐。她還記得，塗上馬麥醬（Marmite）的三明治、水田芥三明治，以及用Shippam's品牌的醬料製作的三明治。她也回想起在艱困的時局，可以用星期日留下的帶骨

肉油脂製作三明治。有時，她的母親會把豆子放在吐司上，或準備半熟的雞蛋，配上切片的烤麵包。在冬季，她們有時候會吃威爾斯乾酪，或是熱麵包配上加糖的鮮奶。烤麵餅是另一種冬季茶點，通常在烤好後裹上奶油。

　　知名的美食作家默特爾‧艾倫（Myrtle Allen）是巴利馬洛餐廳（Ballymaloe）的主廚、經營者、東道主、指導者。她還記得童年的某個炎熱夏季，在科克市海岸布滿岩石的海灣，她曾經在野餐中吃到美食。游泳幾趟後，她渾身濕透還發抖時，母親已經準備好午餐，是馬鈴薯配一大塊奶油，還有雞肉、火腿、醃肉等冷盤及沙拉。她也記得下午四點半的時候，她要找一口井，幫母親打新鮮的泉水煮茶。在水沸騰之前，她們會去泳池游當天的最後一趟。她表示：「喝茶的時候，要配上剛塗奶油的葡萄乾麵包片，也可以吃餅乾和蛋糕。」她也記得有人邀請她去參觀大房子：「下午茶有小司康配新鮮的手工製果醬、濃厚的鮮奶油，不是塗奶油。還有柔軟的大海綿蛋糕。」

　　在某些家庭中，下午茶時間是六點鐘。作家兼電視名人莫妮卡‧謝里丹（Monica Sheridan）回想起茶點是由水煮蛋、培根煎蛋組成，或冷盤肉片和沙拉，而且總是有各種手工製的大麵包、小麵包及蛋糕。佛羅倫斯‧艾爾文（Florence Irwin）是《下廚的女人》（The Cookin' Woman）的作者，她曾經回憶起農村的茶點：

　　我第一次吃的茶點有兩個雞蛋，直接從烤爐裡拿出來的麵包，還有海綿蛋糕、種子糕餅，嚐起來都不錯。小朋友吃完茶點後，會唱著他們在學校學到的歌謠。還有大型的露天泥炭營火，我依然記憶猶新。接著是道地的茶會，有雞肉、火腿、各式各樣的蛋糕、熱食及冷食。餐桌上鋪著阿爾斯特省婦女喜歡的漂亮織錦緞。

　　麵包是愛爾蘭烘焙傳統的基礎，因此麵包在愛爾蘭漸漸形成了許多不

同的類型。蕾吉娜·塞克斯頓的說明如下：

蘇打麵包、蘇打司康、鄉村甜奶油蛋糕、燕麥餅、麥麩麵包、蘋果塔、馬鈴薯餅、馬鈴薯蘋果糕、玉米麵包、白脫牛奶麵包、有硬皮的小麥麵包、薑餅、葛縷子籽蛋糕、李子蛋糕、茶味果仁麵包、葡萄乾麵包、水果蛋糕、鬆餅——無論你有多麼想抗拒，還是會情不自禁地愛上驚人的愛爾蘭烘焙傳統。

司康和餅乾的種類也很豐富。白脫牛奶一直是北部和南部鄉村居民的重要

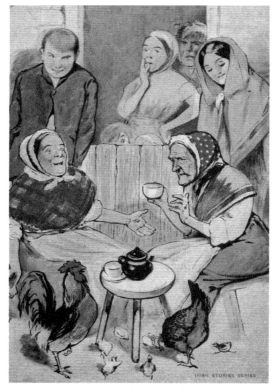

〈愛爾蘭的媒婆〉，約一九〇八年。兩位老婦人一邊喝茶，一邊商量婚事；準新娘和準新郎興致勃勃地旁觀。

主食之一，在愛爾蘭的烘焙領域有重要的作用，尤其是在製作麵包方面（白脫牛奶是攪乳器中的奶油剩餘的液體，有酸味；小蘇打是鹼性，可用來代替酵母）。如今，大部分的鮮奶被送往乳品廠，但白脫牛奶是很匱乏。

愛爾蘭人也非常喜歡吃馬鈴薯。馬鈴薯在他們的飲食中占了很大的比例，因此他們設計了許多烹飪馬鈴薯的方法，包括著名的馬鈴薯麵包、馬鈴薯煎餅、馬鈴薯薄餅、馬鈴薯餃子、馬鈴薯泥、馬鈴薯蔬菜泥。這些菜餚不只是構成他們一天當中的正餐，也是下午茶時間的重要點心。

義大利

愛爾蘭是世界上最大的茶葉消費國之一,而義大利剛好相反。在茶館方面,巴賓頓斯(Babingtons)很有名。

十九世紀末,伊莎貝爾‧卡吉爾(Isabel Cargill)和安妮‧巴賓頓(Anne Marie Babington)等兩位年輕女性將品茗的慣例引進了有喝咖啡文化的羅馬。卡吉爾是紐西蘭人,在十八歲左右離開但尼丁(Dunedin),前往英國。據說,原因是她在婚禮上被未婚夫拋棄了,於是她決定拜訪英國的親戚,在倫敦找工作;她在當地的人力仲介機構遇到了英國籍的巴賓頓。後來,她們決定帶著一百英鎊的存款到羅馬設立茶館。當時,羅馬是歐洲貴族聚集的地方,深受英國觀光客的歡迎。

一八九三年,這家茶館在義大利開幕,並且很快就生意興隆。在此之前,當地人只能在藥局買得到茶葉。次年,聖伯多祿廣場也有新的分店

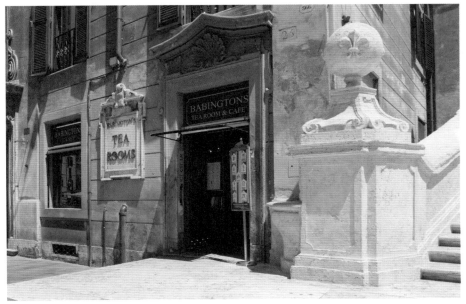

巴賓頓斯茶館,於一八九三年成立,位於羅馬的西班牙廣場。

罪幕。兩年後，由於生意很好，她們決定搬到另一個經營場址，位於西班牙廣場的「西班牙階梯」旁邊。巴賓頓斯茶館成功地結合了義大利風格和英國傳統，店內有從英國進口的鍍銀茶壺，也有Richard Ginori品牌的獨特瓷器。菜單上列出了傳統的英式茶點：三明治、熱奶油司康、瑪芬、茶蛋糕、吐司、李子蛋糕、海綿蛋糕、巧克力蛋糕。

巴賓頓斯茶館經歷了兩次世界大戰、法西斯主義和其他的危機。一九六〇年代，葛雷哥萊·畢克、奧黛麗·赫本等電影明星都曾經到該店喝茶。後來，該店持續在主打咖啡的都市中心發展，猶如迷人的品茗樂園，並且在現代持續吸引到作家、演員、藝術家、政治家、義大利人、觀光客等。

波蘭

雖然波蘭人很常喝咖啡，但他們也喜歡喝紅茶。herbata是紅茶的罕見名稱，源於拉丁文的herba thea，意思是芳草。

喬治亞（Georgia）出產的紅茶是最常見的進口茶。波蘭人喜歡喝濃郁的紅茶，有時候會加檸檬。為了增加茶的甜味，他們有時候會把一匙蜂蜜放進嘴裡，然後啜飲幾口茶。糖漿也可以增添茶的甜味。他們最常用覆盆子提升甜味；盛茶的容器通常是玻璃杯，由於玻璃杯拿起來很燙，因此經常放在有把手的俄羅斯式金銀絲容器裡。

波蘭有咖啡廳，讓人們能夠享用糕點、咖啡和茶。但波蘭也有茶館，讓喜歡喝茶的人聚在一起，具有歷史意義的克拉科夫市有許多茶館，包括吸引人潮的Czajownia茶館（位於大多數重要景點的附近）。華沙市的布里斯托飯店（Bristol）也有提供傳統的英式下午茶，有英式蛋糕、司康和三明治。

美國

United States of America

　　人們通常會將喝咖啡與美國聯想在一起，不過其實早在一六五○年代，茶是由荷蘭人引進到美國叫「新阿姆斯特丹」的貿易站，成為北美十三州最搶手的飲品。因此，荷蘭人帶來了獨特的品茗習俗。

　　美國人通常會將番紅花存放在特殊的罐子，或經常用桃葉來增添茶的風味。富有的女士舉辦茶會時，喜歡使用從中國進口的小茶杯。

　　美國的男人和女人都喜歡喝茶。喬治‧華盛頓（George Washington）很愛喝茶，根據維吉尼亞州維農山莊（Mount Vernon）種植地的早期紀錄，他在一七五七年十二月從英格蘭訂購了六磅（2.7公斤）的優質熙春茶（Hyson）及六磅其他的優質茶。庫存清單顯示，他有許多茶具：茶葉罐、茶几、茶杯、茶碟、茶匙、鍍銀的茶缸。

　　眾所周知，湯瑪斯‧傑佛遜（Thomas Jefferson）對食品和飲料有濃厚的興趣，也非常愛喝茶——從他住在巴黎期間可知（一七八四年至一七八九年）。根據記載，他在一七八○年以高價向里奇蒙市的商人訂購了小種茶和熙春茶，他也很喜歡喝帝國茗茶（imperial tea）。

　　紐約有引人矚目的露天茶館，名稱與倫敦的沃克斯豪爾茶館、萊訥拉格茶館一樣。後來，紐約陸續出現更多家露天茶館。在十八世紀，這座

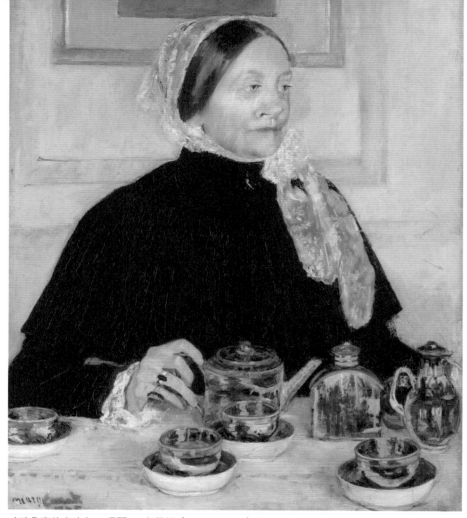

〈茶几旁的女士〉，瑪麗 ‧ 卡薩特（Mary Cassatt）繪，一八八三年至一八八五年，油畫。這幅畫描繪了卡薩特母親的表親瑪麗 ‧ 里德爾（Mary Dickinson Riddle）在主持上流社會女性的日常茶會，她的手放在茶壺的握柄上。這一組藍白相間的鍍金廣州瓷器是她的女兒送給卡薩特家人的禮物，而這幅畫是卡薩特為了回應這份禮物而描繪。

城市有兩百家茶館。其中，露天茶館與倫敦的一樣，也有為公眾提供晚間的娛樂活動。除了煙火表演和音樂會，沃克斯豪爾茶館也有舞蹈。這些茶館一整天都有供應茶、咖啡和熱麵包捲，當然也包括早餐。當時，紐約的水質很差，還有鹹味和噁心的味道，但有人在十八世紀初發現天

然的淡水，聽說很適合用來泡茶，這水還被稱為「茶水泵」。後來，淡水的源頭和周圍地區都被改造成高級的度假勝地，稱作「茶水泵園」。其他的水源地也陸續被發現，促成了繁榮的貿易，許多商販在都市各地兜售著「茶水」。

　　不過，美國殖民地的品茗文化並不順遂。熱門茶飲的重稅導致了一七七三年發生有名的波士頓茶葉事件。當時，愛國者將三百四十二箱茶葉扔到波士頓港，以示抗議。茶葉已經變成令人討厭的壓迫性象徵，而茶葉消費量也大幅下降。愛國者開始喝由千屈菜（野花）的葉子或覆盆子的葉子、洋甘菊、鼠尾草製成的「自由茶」；許多人也開始改喝咖啡。

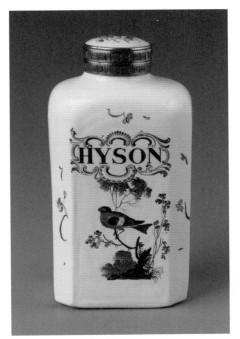

　　美國獨立戰爭（一七七五年至一七八三年）結束後，茶葉的消費量慢慢恢復。喬治・華盛頓和馬莎・華盛頓（Martha Washington）持續用優質的茶葉

用不透光的玻璃和琺瑯裝飾製成的熙春茶葉罐，應該是在英國的布里斯托市製造。一七六〇年代至一七七〇年代。

〈波士頓茶葉事件〉，一七七三年十二月十六日，有三艘船的茶葉被倒到波士頓港。圖畫約於一九〇三年印製。

美國的桃花心木折疊式茶几,派皮的造型,一七六五年。在十八世紀下半葉,這些與泡茶和喝茶有關的茶几是時尚茶會的必備家具。照片中的茶几有一根由三支桌腳支撐的柱子。不需要使用時,茶几可以靠牆放置,因為桌面可以折疊成垂直的角度。

沖泡。其他人也紛紛仿效,就像英國的早期做法,因此品茗漸漸與精英和上流社會有關連。當時,美國人沿用了英國人在吃完晚餐後喝茶的傳統。十九世紀初,他們經常在上午十一點左右或晚上舉辦茶會,做法很像英格蘭攝政時期的茶會。那是拘泥於形式的時代;高背椅排成一圈,賓客都要坐得挺

〈五點鐘茶會〉,麥克漢尼(C. M. McIlhenny)繪,約於一八八八年印製。地點是戶外的花園,正值夏季。桌上看似沒有茶杯,但仔細一看,最後面的女士(應該是女主人)看起來像是負責倒茶。

直，看起來就像為了讓別人畫肖像而顯得僵硬。大家都很安靜，直到一扇門開啟，有人端進茶和蛋糕。他們在喝茶和吃蛋糕時，可以講話，但不能太大聲。接著，女主人坐在鋼琴前彈奏。其他人會跟著吟唱，然後各自回家。

昂貴的精美瓷器、銀茶具及器具，通常是從英國進口。珍貴的茶葉會存放在錫罐或茶葉罐中。十八世紀末的整套茶具包括一個茶壺、十二個沒有把手的茶杯、十二個茶碟、一個鮮奶油罐、一個糖罐和一個用來倒茶渣的茶盂。十九世紀中期，快速發展的新鍍銀產業與有人在內華達州發現新銀礦，促成了許多特製的茶具問世，例如精緻的熱水壺、奶油盤、勺子架、方糖夾、蛋糕籃等。

下午茶和傍晚茶點在十九世紀中期廣為流傳。有時，下午茶也稱為「英式下午茶」，而傍晚茶點經常稱作「晚間茶點」或「晚餐」。這些餐點與英格蘭的模式大致相同，但具有獨特的風格。英式下午茶（low tea）的名稱由來是，茶點經常在客廳裡靠近沙發或椅子的矮桌上供應。至於傍晚茶點（high tea），則是經常在較高的餐桌上供應，這也許是因為需要端上更豐盛的食物（大部分是熱食）。此外，「五點鐘茶會」在美國和英國都是一種習俗。

茶會

下午茶聚會漸漸在私人住宅或公共大廳流行起來，尤其是為中上階級的女性舉辦的活動，通常只持續兩個小時左右，大約在四點鐘舉行。許多女人籌辦茶會，為教堂或其他的慈善機構籌集資金，例如為了整修維農山莊及其他的老舊建築。一八七五年至一八七七年，美國百年紀念慶典對品茗和茶會都有激勵人心的影響。有些是盛大的活動，賓客要穿上精心設計的古裝。還有一些活動屬於「馬莎・華盛頓茶會」。一八七四年十一月二十三日，《紐約時報》宣布了其中一項活動：

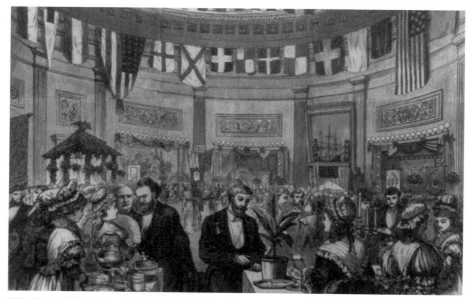

百年紀念茶會的木刻畫。畫中的地點是美國首都華盛頓特區的圓形大廳，於一八七五年十二月刊登在法蘭克 · 萊斯利（Frank Leslie）創辦的《新聞畫報》。

　　如《泰晤士報》已宣布的，為了支持布魯克林的婦產科醫院，「馬莎・華盛頓茶會」將於明天晚上在布魯克林音樂學院舉行。該院的女性贊助者都是來自這座城市的上流家庭，她們已下定決心要讓這場茶會順利地進行。目前，她們的付出都產生了值得表揚的結果。一共有一千五百多張門票，價格是每張五元。在布魯克林，茶會被視為是這個季節的盛大社交活動而備受期待……宗旨是盡量仿照華盛頓共和黨法院的做法。布魯克林的知名女士和男士會扮演華盛頓將軍和他的夫人，當天晚上的服裝是一七七八年的宮廷服裝。舉辦單位希望賓客都盡量穿著宮廷服裝出席……有十三位穿著茶會服裝的女士負責主持。這個場合有一千個古典的瓷杯和瓷碟，有鍍金和上色的裝飾，還有一張馬莎・華盛頓的照片。桌位可容納三百人。晚餐從七點開始供應，直到十二點。康特諾樂隊會在現場演奏〈甜蜜的家庭〉……

菜單如下：

茶和咖啡

炸牡蠣　雞肉沙拉　三明治　佐茶餅乾　各種蛋糕

當時流行的美國雜誌《婦女家庭誌》（Ladies Home Journal），於一八八三年二月十六日首次出版，內文曾提出如何籌辦茶會的建議。一八九二年，該雜誌描述了年輕的紐約社會名流為了紀念祖母，而舉辦傳統的盛大茶會：

賓客都穿著保守的服裝，頭髮上有抹粉，手上拿著傳統的手提袋，臉上戴著一小塊黑色的布（有她們最喜歡的蕾絲邊）。上茶的位置在客廳，桌面上鋪著雪白的織錦緞桌巾，上座有大銀盤，盤子上有整齊擺放的精緻茶杯和茶碟（顏色是金白相間）。兩側的座位都放著有安妮女王圖案的精美銀茶具，茶具上的握把刻著凹槽紋，線條很優美。沒有新奇的紙燈罩，兩個老舊的枝狀大燭台上插著純白色的蠟燭，各放在有花邊的墊子上，位於裝著深紅色大麗花的瓷碗兩側。賓客坐在十號桌，每個座位都有金白相間的盤子。桌面上鋪著折疊得很整齊的織錦緞大餐巾，還有餐刀和雙尖頭叉子（握柄都是白色的象牙）、沉重的銀甜點匙。桌腳下也有金白相間的大淺盤，上面裝著冷的雞肉切片，有金蓮花的葉子裝飾。兩側都是類似的菜餚，有切得很細緻的火腿片和舌肉片。麵包薄片上已塗著奶油，因此不需要附上奶油碟，也不需要再上奶油的菜色。在距離不遠的位置，有幾個裝著糖漬草莓和黑醋栗的白色罐子，還有一罐柑橘醬和一個漂亮的瓷盤（裝著蜂巢的蜂蜜）。許多小盤子上都有美食，旁邊也放著甜點專用的銀匙。鑲著蕾絲邊的銀色淺籃子，裝著金黃色的海綿蛋糕和氣味濃郁的深色水果蛋糕。兩個有花邊的銀色托盤上放著德勒斯登品牌的小瓷杯，杯子內有卡士達醬，上面撒著磨碎的肉豆蔻。熱茶聞起來很香！現場沒有冰水，也沒有冰塊，但一切都看起來很酷、誘人、漂亮……

巴爾的摩夫人蛋糕

一八八九年，《婦女家庭誌》率先在回信專欄中列出巴爾的摩夫人蛋糕的食譜。後來，這種柔軟的白色蛋糕轉變為三層蛋糕，中間夾著一層像蛋白霜的蓬鬆糖霜，內餡有切碎的堅果和糖漬水果。

到底是誰發明了這種蛋糕，依然是爭議的焦點。我最喜歡的説法是，發明者是查爾斯頓市的美女阿麗茜亞・梅伯里（Alicia Rhett Mayberry），她將這種蛋糕端上或送給了知名的愛情小説家歐文・威斯特（Owen Wister）。他非常喜歡這個蛋糕，並且在下一部小説《巴爾的摩夫人》（Lady Baltimore，一九〇六年）中描寫了相關的內容。該書不是在描寫一個人，而是以蛋糕為主題來敍述故事。敍事者在女士交流茶館（Woman's Exchange）聽到倒楣的年輕人為即將到來的婚禮訂購蛋糕後，第一次嚐到巴爾的摩夫人蛋糕。無論此蛋糕的真正起源是什麼，威斯特的描述已經使它變得很有名，許多讀者紛紛尋找此蛋糕的食譜。

佛羅倫斯和妮娜・奧托連基（Nina Ottolengui）在查爾斯頓市經營女士交流茶館。後來，這家茶館靠著小説和熱門蛋糕的人氣，改名為「巴爾的摩夫人茶館」；她們經營該茶館二十五多年。據說，她們每年聖誕節都會送蛋糕給作者，以示感謝。一八八九年八月，《婦女家庭誌》列出了以下的食譜（沒有糖霜）：

K.J.H.太太的巴爾的摩夫人蛋糕

將半杯奶油打發成鮮奶油後，慢慢地加入一杯半的糖，攪拌均勻。加入四分之三杯冷水和兩杯麵粉，攪拌均勻。準備四個雞蛋，先將其中兩個雞蛋的蛋白打散，並加入上述的蛋糕原料。準備一杯英國核桃，切碎後，撒上麵粉，加入蛋糕原料中攪拌，接著加入其餘兩個雞蛋的蛋白和一茶匙泡打粉，攪拌均勻。放進烤箱，設定五十分鐘的烘烤時間。

正式的茶會遵循著嚴謹的禮儀，但也有沒那麼正式的家常茶會。茶几可以輕便地放在客廳、門廊或草坪上。家常茶會也是閒聊或娛樂的場合，有時候稱為「午後茶會」。一八八六年，瑪麗恩・哈蘭德（Marion Harland）如此描述午後茶會：

在這個時代，茶會很流行。憤世嫉俗的人認為，茶對女人來說是一種溫和的麻醉劑，因此她們不容易受到晚餐或黑咖啡的引誘。其他堅守傳統習俗、不接受創新的人則認為，這種女性化的宴會很盛行，是因為她們很懷念過時的居家茶會。「追求時髦的愚蠢行為基本上無害，」批評家諷刺道：「這種行為對金錢和健康造成的危害，大概也比不上一夜情和宵夜吧！」

這次，我們可以對抱怨者說：「阿們。」除了「午後茶會」的名稱很荒謬，其他並沒有讓人反感的部分，而且在美國辦派對的歷史上象徵著充滿希望的時代。

在烹飪書和家庭指南中，也有關於如何泡茶的實用建議。作家兼編輯莎拉・海爾（Sarah Josepha Hale）建議使用拋光過的茶缸，不要使用上漆的茶缸，原因是：與上漆的茶缸相比，拋光過的茶缸可以用更少的燃料來讓水維持在沸騰的狀態。泡茶是否順利，取決於水是否適當地煮沸。另一位作家、烹飪書的作者伊麗莎・萊斯利（Eliza Leslie）則建議，茶應該要濃一點，不要泡成淡茶。茶壺需要用沸水燙洗兩次，而且不該裝太多水：

奇怪的是，許多僕人的做法是掩蓋茶的風味……他們忘了，把水倒在茶葉上的那一刻，茶壺裡的水應該是沸騰的狀態。否則，無論茶葉的品質有多麼好，沖泡出來的茶都是平淡無味。

萊斯利也說明了杯子裡的茶不能滿到杯緣，要留一點空間加鮮奶油和糖。雖然她喜歡喝濃茶，但她建議準備一小壺熱水，讓喜歡喝淡茶的人

可以稀釋茶。她提到了許多關於綠茶和紅茶的優點與缺點，尤其是茶的刺激性。一八九四年，芬妮・法默（Fannie Farmer）成為波士頓烹飪學院的校長，並且因一八九六年出版的《波士頓烹飪學院的食譜》（The Boston Cooking-school Cook Book）而聲名大噪。她建議女主人準備兩樣東西：

第一樣是「保溫套」：起源於英國，有時候可以用來保持茶的熱度。哈蘭德以一貫的詼諧風格，談到了使用保溫套的必要性：

保溫套，約一八七〇年。在帆布上用羊毛、絲線及珠子繡成。

這不是一篇關於飲食的文章，而是關於泡出好茶的配件、宜人的品茗方式，因此值得在美國宣傳。保溫套是一種用鈎針編織精紡毛紗、絲綢、天鵝絨或羊絨，所製成的軟罩子或袋狀物，根據製作者的喜好進行縫紉或刺繡，並在底部拉上一條結實的鬆緊帶。將茶倒進茶壺後，就可以把保溫套蓋在茶壺上，內部的茶溫能維持一個小時以上。

保溫套的適用對象和情況是：經常在空腹或疲倦的情況下喝溫茶後，會感到身體不適或反胃的人，或是賓客和家人習慣等候其他人出現在餐桌，但熱茶已經冷卻，茶的品質也下降了，因此茶需要放回廚房重新加溫。他們很快就會發現，這項簡單的發明有多麼重要，不只可以保持「溫和麻醉劑」的熱度，還可以預防茶托旁邊的女祭司發飆。

另一樣是「糖」：茶通常可以用糖提升甜度。在十九世紀，許多人偏好圓錐形或長條形的白砂糖，因為這種糖最精製，也最甜。圓錐形的糖是用深藍紫色的紙包著。女士可以使用糖鉗子，從圓錐體夾取糖塊並放進糖罐，或者把糖塊搗成糖粉，撒在水果或甜食上。雖然圓錐形的白砂

糖很貴，但只要節約用糖，一個
圓錐體可以使用一年。至於買不
起長條糖的人，可以選擇紅糖，
或是更便宜的楓糖漿或糖蜜。在
一八九〇年代，白砂糖開始變得
容易取得。

圓錐形或長條形的糖，以藍紫色的紙包裹。
照片中的地點是薩里郡里奇蒙鎮的漢姆宮
（Ham House）。

　　關於如何布置茶几？茶可以配
哪些食物？有不少指導資訊。
一八四七年，烹飪書作者克勞恩
（T. J. Crowen）夫人提出了有關
夏季和冬季茶會的明確建議：

　　在夏季，你可以先在茶几上鋪好一塊純白色的布，然後在托盤上鋪著
白色的餐巾，放上早餐的食材和用具，包括糖、鮮奶油、茶盂、茶匙、
茶杯、茶碟……在餐桌上放著需要用到的小盤子，並且在每個小盤子前
面或旁邊附上一把小餐刀。接著，在托盤的另一端放上已成熟，或用冰
糖燉過的水果，並且將大勺子和一堆小碟子放在托盤的前面或旁邊。在
托盤的兩側附近，放上裝著麵包切片的盤子（切片的厚度約為八分之一
英寸；約0.3公分），或者放上已調味過的熱騰騰小麵包、脆餅、佐茶
餅乾。在餐桌的中央放上奶油塊，旁邊附上奶油抹刀。在餐桌的每一邊
放上裝著切成薄片的冷肉、火腿或舌肉片的小盤子（附上叉子），也放
上切片的乳酪、新鮮的軟乾酪。在角落放著一罐冰水，周圍擺放小玻璃
杯、一籃或一盤蛋糕。或者，在上述放水果的位置，放上用玻璃盤裝的
卡士達醬，並且將水果散裝在不同的小碟子，中間撒上白砂糖。如此一
來，餐桌就會看起來很漂亮。或者，你可以在放水果的碟子裡，放上烤
過的卡士達醬（用小杯子裝）。下午茶可搭配切成薄片的煙燻牛肉、波
隆那香腸，也可以附上切片或磨碎的起司。

至於冬季的茶几，你可以準備同樣的用品，再多加一些叉子和一壺咖啡。你可以用醃製的牡蠣代替冷肉片，或者用冰糖燉水果代替一般水果（反之亦然）；也可以準備烤魚、火腿或炸牡蠣，配上熱騰騰的佐茶餅乾、脆餅、小麵包、糖漬水果或各種蛋糕。你還可以準備磨碎的椰子，配上果醬塔、黑醋栗果凍或蔓越莓果醬──將椰子的白色果肉磨碎後，放在扁平的玻璃盤上，然後在中間放上果凍的模具。

克勞恩夫人的菜單建議，很符合典型的「傍晚茶點」。一八九○年一月，《桌邊漫談》（Table Talk）月刊提到傍晚茶點是招待一些朋友的愉快方式，並且建議讀者準備簡單的茶點（出席者都負擔得起）。禮儀也很簡單：

邀請函通常只有註明日期和底下的「傍晚茶點」字樣。某些邀請函有刻字，而有些是非正式的便條紙……照理說，至少要提前三到四天發送邀請函，但是有許多過程順利又愉快的茶會都是臨時舉辦，甚至在前一天才發出邀請函。

該月刊也推薦了一些菜單。在一八九○年一月的版本中，有四種菜單供讀者參考。有趣的是，其中兩種菜單寫著咖啡，而不是茶：

菜單一
炸牡蠣、雞肉沙拉、奶油麵包薄片、夾心酥、馬卡龍、茶。

菜單二
牡蠣餡餅、高麗菜沙拉、雞肉三明治、橄欖、鹹味杏仁、夾心酥、咖啡。

菜單三
雞肉可樂餅、鮮蝦沙拉、奶油麵包薄片、沙丁魚、夾心酥、俄羅斯茶。

菜單四
三明治捲、扇貝佐牡蠣、橄欖、小牛肉可樂餅、椰子球、夾心酥、咖啡。

當年，八月的版本有兩種夏季菜單，其中一種是網球茶點：

網球茶點
糖漬莓果、土耳其式冷舌肉片、蕃茄拌水芹、麵包捲、甜味三明治、檸檬水、冰淇淋。

第二種
冰鎮覆盆子、蟹肉可樂餅、鮮奶油醬、麵包捲、冰淇淋、蛋糕。

　　內文也有列出其他的茶點。有幾種龍蝦和螃蟹的菜餚，例如紐堡龍蝦、魔鬼龍蝦、龍蝦可樂餅、蟹肉丸、扇貝佐蟹肉。其他的菜色包括魚子醬吐司、雞蛋三明治、開胃餅、火腿捲、水晶雞凍、乳酪吐司、乳酪棒、白蘭地風味的乳酪餅乾。

九月的版本則提供了時尚新娘茶會的建議：

在餐桌上鋪著厚重的廣州法蘭絨後，再鋪上純白色的織錦緞桌巾，中間放上一塊有繡花或純白色的亞麻布，或中國絲綢。你也可以將有皺褶的絲綢放在一盆玫瑰花或裝水果的大玻璃盤旁邊；亞麻布的款式不需要太花俏。你可以在中央擺放裝著水果的玻璃盤及一些花朵，底部用絲綢纏繞。兩側放著白色或玻璃製的燭台（盡量準備兩支一組的雙燭台），上面插著白蠟燭和白燈罩；你也可以把燭台放在有皺褶的絲綢上。另外兩端可以擺放漂亮的小玻璃杯，或裝著鹹味杏仁的銀盤子。此外，你可以將小束的胸花、白花或嬌小的花朵放在每個盤子上。除了玻璃杯和水瓶，桌面上不要放其他的裝飾品。由於這種茶會是為新娘的派對而設計，你應該盡量準備適合的新婚茶點、菜餚及裝飾品。可參考菜單：蝦排、鮮奶油醬、派克賓館麵包捲、咖啡、白醬燉雞、法式豌豆、番茄沙拉、夾心酥、布里起司、冰淇淋、天使蛋糕。

傍晚茶點不只是娛樂的場合。許多家庭都有稱為「下午茶」或「傍晚茶點」的晚餐，通常在六點左右進食，而且是當天的最後一餐。餐桌上的菜餚包括炒蛋、龍蝦排、各種沙拉、烤麵餅、瑪芬、吐司、派克賓館麵包捲、蛋糕、新鮮水果、冰糖燉水果、果凍、茶、可可或咖啡。

《一千零九十五種菜單：早餐、晚餐及茶點》（1095 Menus: Breakfast, Dinner, and Tea，一八九一年）列出了各式各樣的菜餚：

冷盤包括：烤牛肉、火腿、羊肉、煙燻舌肉、波隆那香腸、鹹牛肉、五香牛肉、馬鈴薯牛肉沙拉、小牛胸腺肉餅配美乃滋、密封魚醬（potted fish）。

熱食包括：龍蝦排、烘蛋、烤牡蠣、炙烤燻鮭魚、松雞貝殼盤、水煮香腸、煎蛋餅。

　　甜點包括：蛋糕、一般餅乾、吐司、麵包捲、鬆餅、脆餅、甜味的厚餅乾、烤麵餅、夾心酥。另外有水果。

　　哈蘭德在《早餐、午餐及茶點》（Breakfast, Luncheon and Tea，一八八六年）中，回想起傳統的茶點：

　　晚餐通常是這個地方最具社交意義的其中一餐……關於晚上六點的晚餐或茶點……當我看到美國家庭把茶几扔掉時，我覺得很可惜……晚餐和宵夜曾經是一種時尚，在南部的家庭通常沒什麼改變。在夏季，人們經常在人造光源下吃宵夜。在冬季，人們會在晚餐時間把電燈和甜點一併帶到室內。我長大後，才了解這些……「傳統的新英格蘭茶几」。在美妙的假期，我得到了一些資訊：「加鮮奶油的紅茶……一片又一片鬆軟、香甜又新鮮的黑麵包。我們坐下來時，熱的奶油蛋糕看起來堆積如山；我們站起來後，奶油蛋糕看起來變得低矮。大玻璃碗裡，裝著一小時前在後窗下的花園摘取的覆盆子和黑醋栗。一籃有糖霜的蛋糕；一盤粉紅色的火腿，配上一塊削成薄片的牛肉和鼠尾草乳酪！我以前沒吃過。除了在寬敞又涼爽的茶館，我不曾在其他的地方嚐過鼠尾草乳酪的滋味。陽光照耀著葡萄藤，而葡萄藤遮蔽了房子的西側。從對面敞開的窗扉，可以看到波士頓灣的景色——到處都是紫色、玫瑰色及金色，點綴著幾百片白帆。這就是我們當時在老舊的新英格蘭農舍裡見到的一切。波莉是可靠的人，她那時候說的話讓我大吃一驚，比方說『我感到很榮幸』、『甜美的女士』。她本來就沒有義務說這些話，應該是發自內心吧！我並沒有把她當成僕人，但她真的是個好幫手。她煮好開水後，我們開始享用茶點！」

　　關於如何為賓客安排和規劃茶會的建議，在二十世紀初的雜誌和烹飪書中都找得到。《經濟管理烹飪書》（Economy Administration Cook Book）的編輯蘇西・羅茲（Susie Root Rhodes）和葛蕾絲・霍普金斯

（Grace Porter Hopkins）
在一九一三年表示，富裕
的家庭都應該要有茶具；
如果女人想成為理想的女
主人，就應該學習和練習
如何優雅地泡茶和倒茶，
直到熟練；麵包要切得越
薄越好，然後切成需要的
形狀是長條形、菱形、三
角形或圓形；鬆脆的餅乾
總是很搶手。她們也提到
一種英國習俗，那就是把
自己喜歡的一束花和奶

「波莉，快把水燒開，我們一起喝茶吧！」——廣為
流傳的英國兒歌。插圖來自凱特 · 格林威的《鵝媽媽》
（Mother Goose，一八八一年）。

油一併放進密封罐，使花朵添增微妙的味道。花的種類可以是玫瑰或紫
羅蘭。此外，不喜歡喝茶的人也可以選擇熱巧克力、一般可可或有機可
可。可以在茶裡加檸檬，因為檸檬酸能夠抵消茶的單寧酸。

　　喜歡在茶裡加檸檬的人，都愛這樣的組合：在每一杯茶裡加一茶匙的
柑橘醬。攪拌均勻後，喝起來很美味。其他的流行做法是加入一片鳳梨
配一點檸檬，或者在倒茶之前，把丁香放進茶杯，喝起來都很可口。

　　後來，以顏色為主題的茶會漸漸流行起來。這兩位編輯列出了以棕色
與白色為基調的「工作室茶會」菜單：芹菜梗、椰棗三明治、夾餡椰
棗、魔鬼蛋糕、檸檬茶或薑茶。

　　要讓下午茶聚會順利進行，籌劃是很重要的事。賓客可以在某個房間
等候接待的服務，而茶、蛋糕及三明治的準備則在隔壁的房間進行。在
適當的時候，連接兩個房間的門會開啟，女主人或女僕走進後，將茶具

放在銀托盤或桃花心木製的托盤。托盤上除了有燒開水用的茶壺，還有其他的必備用具，例如茶葉罐、沖泡用的茶壺、糖罐、方糖夾、鮮奶油、檸檬片、茶杯、茶碟、茶匙。鋪著紙墊的盤子上要放著三明治、小蛋糕及餅乾。通常會需要用到茶車或三層架。托盤上的茶具要放在茶車的最上層，而三明治、蛋糕、餐巾紙和盤子則是放在下層的架子。

　　有時，三層架也稱作瑪芬架或蛋糕架，最上層的架子通常是用來放麵包或司康，中間的架子用來放三明治，最底層的架子用來放蛋糕。三層架可以在室內輕便地運送，讓賓客方便取得食物。

　　勤奮的女主人會為每位賓客倒茶，根據不同的需求加入糖、鮮奶油或檸檬，然後親自遞給客人。

　　五點鐘茶會受歡迎的原因之一是不複雜，菜餚都很容易準備，賓客也可以挑選愛吃的食物。一九二一年，《好管家》（Good Housekeeping）雜誌提到「午餐結束後，女主人才開始整理餐桌。備菜的大部分前置作業都是在上午完成，因此在賓客抵達的最早時間之前，女主人能夠享有一段悠閒的下午時光。」另外，該雜誌描述了更精緻的下午茶風格：

除了精緻的麵包捲、熱茶及咖啡，菜單基本上是由冷盤組成，包括白麵包、起司、傳統的磅蛋糕或海綿蛋糕、用竹芋或海藻粉製作的精緻法式奶凍、各種鬆糕、漂浮島（法式甜點）、香橼醬、選舉蛋糕。這些茶點都很熱門。每個女主人通常都會端上大受好評的招牌菜，因此菜單從不單調。天氣涼爽時，許多人都喜歡吃牡蠣或炸雞，美味的龍蝦或螃蟹也很搶手。

　　波士頓烹飪學院的露西·艾倫（Lucy G. Allen）在《餐桌服務》（Table Service）中，針對茶會提出了許多建議，例如在夏季的戶外茶會方面，和熱茶比起來，冰茶、冰巧克力飲品或潘趣酒（Punch）更方便，也更吸引人。偶爾有冰淇淋，但許多人更喜歡吃冰沙（有水果風味的混

合物，很像添加乳製品的雪酪，或口味較淡的冷凍鮮奶油）。冰沙是從專用的碗中挖取，裝在專用的玻璃杯。

一九三二年，可口可樂公司出版了艾達·艾倫（Ida Bailey Allen）寫的《招待的祕訣》（When You Entertain: What to Do, and How）。她提到許多茶會仍然拘泥於禮節，並建議讀者如何安排和舉辦不同類型的茶會；正式的下午茶、非正式的下午茶、高檔的工作室茶會、茶話會。在標題為「下午茶的高雅藝術」的章節中，艾倫引導讀者了解正式的茶會——招待許多客人的場合，也許是把女兒介紹給上流社會，或者把新媳婦介紹給家人的朋友，也可能是為了歡迎新鄰居或留宿的賓客：

可以提供茶、咖啡或巧克力飲品，由初次露面的名媛負責斟。其他的名媛負責端上三明治、開胃菜、蛋糕及糖果。

食物的類型不要太複雜，只準備可以用手指夾取的尺寸。

要考量到喜歡喝冷飲的客人。可口可樂的熱帶潘趣酒（Tropical Punch）是新品，喝起來很不錯。

關於這種正式的茶會，艾倫列出了兩種備用的菜單：

迷你總匯沙拉三明治

煙燻鮭魚三明治捲

橄欖　鹹味巴西堅果

檸檬冰　銀白小蛋糕

可口可樂的熱帶潘趣酒　茶

法式奶油霜

或是：

> 開放式龍蝦醬三明治佐橄欖
>
> 配菜
>
> 黃瓜三明治　　歐芹奶油三明治捲
>
> 柳橙冰　　糖霜手指餅乾
>
> 茶
>
> 薄荷糖　　堅果

即使是在感恩節，為年輕人準備的賽後足球茶會也很正式：

在適合的餐桌上擺放黃銅製的燭台，搭配學院色彩的蠟燭，以及一碗顏色鮮豔的水果和月桂葉，可以增添綠意。茶杯和茶碟要與茶炊或茶具一起放在桌上。冰涼的可樂配上細長的玻璃杯和開瓶器，則放在餐桌另一端的托盤上，可以為聚會增添亮點。

三明治可以切成足球的形狀，蛋糕可以用有足球條紋的巧克力蛋裝飾。禮物可以選皮革製的迷你足球，或是用牛皮紙包覆的紙杯（每個杯子的側面都插著小旗幟），而杯子內裝著圓形的巧克力糖。菜單：

> 足球三明治
>
> 開放式雞蛋紅甜椒三明治
>
> 各種茶蛋糕
>
> 冰可樂
>
> 小巧克力糖

冰茶

有無數的飲料，足以淹沒大海；

但我認為在這麼多的飲料中，

最好喝的是冰茶……

冷卻後，加入冰塊，

放進調製器攪拌；

你會看到奶油般的泡沫，

然後成為有福氣的飲者……

在冰塊上擠一小片檸檬

直到增添酸味，好好用你的糖罐調味──

時間靜止了，我的心依然跳動著！

　　《每日花絮》（Daily Picayune），一八九七年

　　十九世紀初，冰茶的食譜開始出現在美國的烹飪書中，起初是以潘趣酒製作的形式呈現。此時，許多家庭都可以輕易取得冰塊。早期的潘趣酒是用綠茶製成，後來才漸漸改用紅茶，並摻入葡萄酒、蘭姆酒或白蘭地等烈酒。

　　索隆‧羅賓森（Solon Robinson）是作家、農學家、印第安納州萊克郡戒酒協會的創辦人，也是《如何過日子》（How to Live）的作者。他在一八六〇年評論道：「去年夏季，我們養成了喝冰茶的習慣。我覺得冰茶比熱茶好喝多了。」許多人認為，第一個冰茶食譜是出現在一八七九年出版的《老維吉尼亞的家務》（Housekeeping in Old Virginia）：「首先，煮好的綠茶要浸泡一整天，接著在酒杯內裝

滿冰塊，放入兩茶匙的白砂糖，然後把茶倒在冰塊和糖上，並用檸檬增添香味。」不過，最早的冰茶屬於藥用。一八六九年，《醫學公報》（Medical Times and Gazette）宣稱：「在炎熱的天氣，最可口又耐放的飲料是加冰塊的濃茶。只有一點甜度，不加鮮奶。第一泡就要加入幾片檸檬調味。」

到了一八七〇年代，飯店和鐵路開始供應冰茶，同時俄羅斯茶也漸漸廣受歡迎。一八八三年，哈蘭德在《鄉間廚房》（The Cottage Kitchen）中提到俄羅斯冰茶的食譜：

　　用一般的方法泡茶後，讓茶葉留在茶裡。等茶冷卻後，濾掉茶葉，把茶倒進水壺。每一夸脫的茶要配上兩到三片去皮的檸檬（切成薄片）。把糖和冰塊放進玻璃杯，再倒入茶。

　　在市集、教堂招待會、野餐中，許多人都喜歡喝這種冰涼的大杯甜飲料。在沒有提供葡萄酒和潘趣酒的晚宴中，冰茶也變成一種時尚。

哈蘭德在《早餐、午餐及茶點》中建議，把一杯香檳加入冰茶，也就是俄式潘趣酒。

一九〇四年，在聖路易斯市的世界貿易博覽會上，負責東印度館的英國茶葉商理查‧布萊辛登（Richard Blechynden）發現，很難在炎熱的天氣向參展者推銷熱茶，於是他開始推廣冰茶。他把熱茶倒在杯子內的冰塊上後，消費者很快就圍過來喝這種清涼又提神的飲料。冰茶越來越受歡迎，不久就傳遍了美國各地。在一九二〇年代的禁酒時期，許多人開始尋找葡萄酒、啤酒及其他含酒精飲料的替

代品時，冰茶的消費量隨之提高。

　　如今，冰茶大約占美國茶葉消費量的80％，在南部特別受歡迎。南部人喜歡在加冰塊之前，在茶裡加糖；他們喝冰茶是以加侖為單位。冰茶不只是一種夏季飲料，在一整年的大多數餐點中都有供應。在電影《鋼木蘭》（Steel Magnolias，一九八九年）中，桃莉・巴頓（Dolly Parton）飾演的角色把甜茶稱為「南部的招牌酒」。南部的文化也改善了將冰茶倒入特製高腳杯的做法；長湯匙和檸檬叉也是他們常用的器具。這種習俗流傳開來後，到了一戰結束時，全國各地都在用透明的高腳杯或玻璃杯喝冰茶。

　　許多人在南部的餐廳點茶時，多半會喝到甜的冰茶。至於美國的其他地方，你點茶時，很可能會喝到無糖的冰茶。所謂的「熱茶」，就是把冰茶加熱。如今，冰茶也有以罐裝和瓶裝的形式出售。

　　對那些到美國旅遊且喜歡喝茶的英國人來說，喝濃茶是一種折磨。因為這種茶通常是用茶包沖泡，裝在紙杯內，口感很差，而且經常加熱鮮奶，不是加冰鮮奶。

冰茶

外出喝茶：茶館、百貨公司、飯店和下午茶舞會

二十世紀初，下午茶時光延伸到茶館、百貨公司及飯店。餐廳是男人的專屬領地。茶館則是女性聚會、閒聊及購物後的提神場所。

茶館

美國的茶館熱潮是由三種社會現象引起：汽車的興起、禁酒令、女性的參政權運動。長期以來，女性受到約束，因此渴望獨立、自由旅行，過著更有冒險性的生活。汽車的出現讓她們有開車到茶館的機會，她們甚至可以經營茶館，大多數的茶館都是女性經營者專為女人開設。許多飯店和餐廳都倒閉了，原因是太過依賴賣酒的收入，而茶館提供了另一種選擇。

美國茶館的發展路線與英國不一樣。在早期，女性在週末開啟家門的那一刻起，許多茶館就開始營業，為路過的旅行者提供廉價又簡單的家常餐點。從紐約的波西米亞式格林威治村，到芝加哥的上流社會茶館，美國各地的城市出現了許多茶館。這些茶館最吸引人的特色是古雅的居家氛圍，尤其是對女性而言。當時，很多餐廳和用餐場所都屬於男性的地盤。許多人（尤其是年輕人）更喜歡在輕鬆的氛圍中享用美味的小吃，其次才是在飯店吃昂貴的五星級大餐。比起典型的英式下午茶（有熱茶、精緻的三明治、司康配果醬），咖啡和冰茶通常更熱門。許多人也偏好有益健康的美味菜餚，例如芝加哥的艾利斯小姐茶館（Miss Ellis Tea Shop）菜單上的雞肉派。《在芝加哥用餐》（Dining in Chicago，一九三一年）中的芝加哥記者約翰·德魯里（John Drury）就表示：「大家都應該吃吃看雞肉派。」他觀察到：「經常光顧這家茶館的人，都是穿得很時髦的女士，還有特地去看禮服的女士。店內的菜餚很不錯，菜單上的許多傳統家常菜也很誘人。」他還提到東橡樹街的南方茶館（Southern Tea Shop）：「這是一間安靜又迷人的茶館……價格很合理。」那裡的招牌菜有南方炸雞、椰棗蛋糕、熱的南方餅乾。

女性參政權

在美國女性的參政權運動中，茶有很重要的作用。波士頓茶葉事件大概是茶葉叛亂中最有名的故事，不過一八四八年七月九日，美國女性參政權運動的五位主要成員在紐約的滑鐵盧鎮舉辦簡單的茶會後，在這場運動的歷史中產生了非常重要的影響。女士一邊喝茶，一邊討論改革的點子，促成了西方第一次的女性權利會議：塞內卡瀑布大會（Seneca Falls Convention）。半個多世紀後，當時的知名女招待阿爾瓦・貝爾蒙特（Alva Vanderbilt Belmont）在自己的宅邸建造了一座中國式茶館，她可以在那裡舉辦籌款茶會，有利於她的新愛好——爭取女性參政權。在兩場活動中，賓客收到了標示著「女性有投票權」字樣的茶杯和茶碟等小禮物。隨著塞內卡瀑布大會的召開，以及許多熱心女士的投入，這場運動最終在一九二〇年實現目標：女性有投票權（第十九條修正案）。

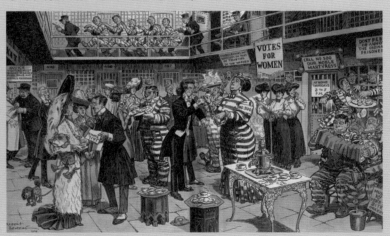

〈下午茶〉諷刺畫，艾伯特・勒維林（Albert Levering）繪，《帕克》雜誌，一九一〇年。他描繪了社會名流（第 500 號囚犯）因涉及女性參政權的志業而入獄。她在牢房外面與上流社會的朋友舉辦茶會，而她的牢房標示著「第 500 號牢房，高貴的女烈士」。

一九二〇年代，美國人著迷於色彩，尤其是明亮的顏色。原本是黑色、白色或淺褐色的東西，都變得五彩繽紛，包括服飾、家具、汽車、室內裝潢、茶館的餐具和制服，都有許多鮮豔的顏色混合搭配。

食品歷史學家賈恩・惠特克（Jan Whitaker）在具啟發性的《藍燈籠客棧的茶點》（Tea at the Blue Lantern Inn，二〇〇二年）中，分享了一九二〇年代早期的詩〈茶館〉。這首詩描述的是不同色調：

> 那些菜餚的顏色很不搭：
> 杯子是黃色的，而盤子
> 像草一樣綠；切開的檸檬片
> 在塗著紅漆的盤子上發亮；
> 黃色的鮮奶油待在黑罐子，
> 占用著古怪的空間；
> 而糖，裝在橙色的碗裡。

色彩也影響到許多茶館的名稱。最受歡迎的顏色似乎是藍色，例如藍燈籠、藍茶壺等茶館。蘿拉・柴爾斯（Laura Childs）筆下的虛構靛藍色茶館（Indigo Tea Shop）位於查爾斯頓市，是一系列神祕茶館故事的背景。女主角西奧多西亞・布朗寧（Theodosia Browning）有一隻叫格雷伯爵的狗。

在波西米亞風的格林威治村，色彩在不落俗套的茶館中有重要的作用，通常是不同的顏色互相搭配。有些茶館和禮品店一起出售彩色的蠟染服裝、手繪珠子項鍊、圍巾、帽子、手提袋、雕刻品、陶器或藝術版畫。

在一戰爆發前，有許多職業婦女住在村莊，擔任社工、教師或改革者。她們也是社會反叛者，嘗試擺脫維多利亞時代的生活限制。一九一〇年左右，某些藝術家也加入她們的行列，有男有女。他們很喜歡茶館的氛圍，同時也善用低廉的租金。於是，茶館變成他們聚在一起聊天的

場所——喝著茶或咖啡，品嚐簡便的食物。

　　瑪麗‧阿萊塔（Mary Alletta）和年邁的母親共同經營的Crumperie茶館，以居家風格的裝潢吸引到了藝術家和演員。她們在一九一七年開設第一家Crumperie。隨著租金上漲，她們幾年來屢次搬家，但顧客仍會來享用豌豆湯、烤麵餅、炒蛋、花生三明治、茶或咖啡，也會找朋友一起下棋或聊天。

　　同時，格林威治村在一九一〇年代也吸引到了來自巴黎的移民，他們逃離了歐洲戰爭的威脅。在這些人當中，有許多作家、激進分子和女權主義者，他們形成了不落俗套的活躍文化。許多茶館的設計都是仿照巴黎的拉丁區（Latin Quarter），很適合人們聚會。

　　吉普賽人瑪麗（Romany Marie's）是格林威治村的另一家知名茶館，也是酒館。一九一二年，瑪麗‧馬錢德（Marie Marchand）開設該店，她是在一九〇一年從羅馬尼亞移居到美國，當時還是個青少年。她的酒館是仿照母親在祖國為吉普賽人設立的客棧，差別在於她不提供含酒精的飲料，而且她經常打扮成吉普賽人，有時候也會玩茶葉占卜。

　　「吉普賽人」變成許多茶館的流行名稱。有些茶館也有提供算命的服務，例如吉普賽人瑪麗茶館。十九世紀中期，有些吉普賽人從英格蘭移居到美國。後來有些吉普賽人從塞爾維亞、俄羅斯和奧匈帝國移居到美國。許多吉普賽女性都在城市靠著算命賺錢，但此舉不受歡迎，也有人透過禁止付款的方式去限制她們。不過茶館可以免費提供算命的服務，而且算命師能夠收取顧客給的小費。所以即使這些茶館不是憑著食物打知名度，卻在紐約、波士頓、克里夫蘭、堪薩斯城、洛杉磯、芝加哥等城市蓬勃發展。其中，西門羅街的吉普賽人茶館（Gypsy Tea Shop）是西門羅市的第一家算命茶館。某些茶館的名稱有一點東方的異國風情，例如波斯茶館（Persian Tearoom）、芝加哥的尚吉巴花園（Garden of Zanzibar）。在經濟大蕭條時期，物價下跌後，許多茶館為了招攬生

意，開始推出免費的茶葉占卜。正如鮑伯‧克羅斯比（Bob Crosby）在〈小小的吉普賽茶館〉（In a Little Gypsy Tea Room，一九三五年）的歌詞中描述道：

〈小小的吉普賽茶館〉，樂譜的封面，紐約，一九三五年。

在小小的吉普賽茶館裡
我覺得很憂鬱，
在小小的吉普賽茶館裡
我初次見到妳；
吉普賽人做茶葉占卜
我覺得很開心，
她說茶館裡有一個人
偷走了我的心。

有些茶館會舉辦下午茶舞會，例如芝加哥的艾爾後宮（El Harem）。哈伯氣泡管、華麗的土耳其吊燈，以及端上的土耳其菜餚，都散發著蘇丹後宮的異國情調。克拉倫斯‧瓊斯（Clarence Jones）和管弦樂隊也為舞蹈作曲和伴奏。

儘管茶館很難經營，但仍有一位勇敢的女士決定冒險。在經濟大蕭條最嚴重的時期，法蘭西斯‧惠特克（Frances Virginia Whitaker）在亞特蘭大市（美國南方腹地的農業中心）開設了法蘭西斯茶館（Frances Virginia Tea Room）。該店的生意興隆，很適合朋友聚在一起享受美食，包括雪利酒雪紡派、鬆軟的葡萄酒醬薑餅、雪利酒鮮奶油南瓜派等甜食。在二戰期間，這家茶館的業績蒸蒸日上，每天供應兩千多項餐點。

百貨公司

百貨公司內也有設置茶館，只不過與居家風格的舒適茶館、格林威治村的波西米亞式茶館、有算命服務的吉普賽茶館大不相同。在這裡，女士經常戴著帽子和手套，維持著端莊穩重的舉止。一八九〇年，芝加哥的馬歇爾·菲爾德百貨公司（Marshall Field's）率先設置茶館。經理哈利·塞爾福里奇（Harry Gordon Selfridge；後來是倫敦的塞爾福里奇百貨公司的創辦人）做出特殊的決定：請中產階級的婦女在百貨公司內設計一間茶館。她的名字叫莎拉·哈林（Sarah Haring），職務是招募一些懂得煮出美味菜餚的女人，而且她們願意每天備菜，並且將菜餚運送到百貨公司。雖然這間茶館位於毛皮部門的角落，只有十五張桌子，菜單上的品項也很少，但生意卻很好，後來也吸引到了有權勢的富裕人妻和女兒。

開幕當天，大約有六十人從手工刺繡的菜單上點餐。橙味潘趣酒有菝裝飾，裝在橙色的小酒杯，還有玫瑰潘趣酒配冰淇淋，盤子上有醬汁和玫瑰花。三明治裝在籃子裡，以緞帶綑綁。剛開始，團隊成員哈莉特·布蘭納德（Harriet Tilden Brainard）負責提供薑餅和雞肉沙拉。後來，她改成提供克里夫蘭奶油燉雞；這道菜漸漸變成茶館內最熱門的料理之一。其他婦女則負責準備鱈魚餅和波士頓焗豆，醃製的牛肉雜燴也大受歡迎。這項冒險計畫很順利，讓百貨公司內增加了更多間茶館。

一九〇七年，南方茶館（South Tearoom）正式開幕。該店有美麗的索卡西亞胡桃木鑲板，因此又稱為胡桃屋。到了一九三七年，店名正式改為胡桃屋，如今廣受歡迎的雞肉餡餅仍是菜單上的亮點。截至一九二〇年代，馬歇爾·菲爾德百貨公司有七間茶館，每天供應大約五千項餐點。顧客可以在水仙噴泉室（Narcissus Fountain Room）吃到三角形的肉桂吐司，塗著鮮奶油乳酪的各種圓麵包，內餡有胡椒、碎堅果、鳳梨及紅甜椒。一九二二年的茶點菜單則列出了十四種口味的三明治、十一種

醃漬食品、三十七種沙拉、七十二種即食熱菜。菜單上還是有橙味潘趣酒，但沒有玫瑰潘趣酒了。馬鈴薯粉瑪芬是戰時的備用食品，後來變得炙手可熱，依然留在菜單上。

後來，德魯里描寫了馬歇爾・菲爾德百貨公司的茶館：「最有名的高雅茶館是七樓的水仙噴泉室。店內的裝潢、氛圍、服務及食物，都與密西根大街或黃金海岸的高級飯店餐廳不相上下。在下午三點到五點之間，疲憊的購物者可以一邊聽著室內播放的音樂，一邊吃著美味的三明治、沙拉、飲料及甜點。」他還提到：「在這種環境待上半個小時，吃完精緻的清淡小吃後，你就會覺得精神煥發，準備再去逛一圈。」他大力讚揚有名的馬鈴薯粉瑪芬：「你在其他的地方找不到這種瑪芬。這已經是頂級的享受了！」

全國各地的百貨公司都設置了茶館。例如，一九〇四年，梅西百貨公司在紐約引進了日式茶館。一九一〇年左右，洛杉磯的大和市集（Yamato Bazaar）有一間裝飾著蕨類植物、紫藤及燈籠的日式露天茶館，店內有供應免費的茶和蛋糕。

百貨公司內的茶館菜單上有獨特的菜色。為了吸引顧客，經理們經常尋找新的菜餚和組合。在費城的Strawbridge & Clothier百貨公司，總匯三明治中的

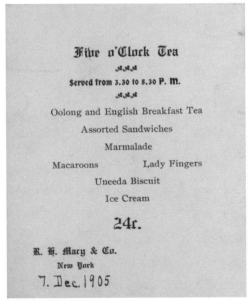

五點鐘茶點的菜單，紐約梅西百貨公司，一九〇五年。Uneeda 是餅乾的品牌。

137

雞肉改以炸牡蠣取代後，菜名改叫「洛克威總匯三明治」。雞肉派在許多百貨公司內都很搶手；在內布拉斯加州的林肯市，Miller & Paine茶館製作的雞肉派有雙層派皮，令人印象深刻。在波士頓的Filene's百貨公司，最熱門的餐點是雞皇飯、什錦雜炒、楓糖派。有些百貨公司會提供各種昂貴的茶。一九二〇年，Lasalle & Koch's百貨公司的菜單上有售價二十美分的一壺明代茶（最貴的茶葉）。同時，芝加哥的曼德爾兄弟企業（Mandel Brothers）為品茗者提供烏龍茶、英式早餐茶、無色的日本茶、雨前茶、錫蘭橙黃白毫茶、珠茶等。

飯店和下午茶舞會

二十世紀初，許多新的豪華大飯店在大城市開業，例如舊金山的費爾蒙飯店（一九〇六年）、紐約的廣場飯店（一九〇七年）、芝加哥的德瑞克飯店（一九二〇年）、波士頓的麗思卡爾頓飯店（一九二七年）。這些飯店為皇室、富人、名人及旅行家提供了雅致又時尚的茶點，周圍有許多呈現脈紋狀的大理石柱子，以及閃閃發光的玻璃吊燈，經常伴隨著管弦樂隊演奏的悅耳音樂。在這些迷人的環境中，人們可以享受到來自歐洲的流行下午茶舞會。

一九一三年六月一日，X夫人在《芝加哥論壇報》將這種新熱潮形容為「下午的愉快消遣」：

芝加哥應該要充滿生機！紐約是快樂的大都市，遠遠領先我們。我多次在專欄中提到，紐約的下午茶舞會是確立已久的習俗，也受到大力贊助。

在目前和過去的世代回憶裡，沒有任何事情比人們對舞蹈的熱情更特別和值得注意了。這種熱情已散播到各行各業的人……

去年冬季，紐約飯店的下午茶舞會讓我們了解到，這種熱情能以適當且有序的方式呈現。茶館的營業權租給了南方女人，每天從四點半到七點，她會在這個舞廳維護場地。室內的兩側都有柱子。柱子和窗戶之

間有茶几。另一端是管弦樂隊的舞臺。大廳的中央清空了,可用來跳舞……

在入口的位置,老闆娘坐在小桌子前,以每人一元的價格出售門票。票價包括茶、蛋糕、三明治、與熟人跳舞的優惠……沒有販賣酒類,禁止飲酒……只提供不含酒精的飲料,可以將不受歡迎的人拒之門外,否則他們可能會破壞氣氛。

下午茶舞會就像早年的露天茶館,皆為年輕男女提供了社交的機會,但不會損害他們的名譽。這些舞會通常是為了初次露面的名媛,或者為慈善機構籌措資金而舉辦。但有些人不贊同;他們認為下午茶舞會並不單純。一九一三年四月五日,《紐約時報》有一篇〈詆毀茶舞〉的文章寫道:

在紐約,下午茶舞會算是很新的娛樂活動,目前大概流行了兩個季節,起源地是一些藝術家的工作室。朋友受邀喝茶,幾個音樂家躲在蕨類植物和棕櫚樹後面。華爾滋舞曲響起後,一些客人被迫跳舞,接著是茶舞。過了一會兒,到飯店和餐廳喝茶的購物者和顧客也參與茶舞。目前為止,公共的下午茶舞會並沒有發生糟糕的事情。即使是在晚上有卡巴萊歌舞表演的餐廳,下午的非正式舞蹈表演也維持著良好的秩序。當然,如果女孩在這些地方與陌生男子跳舞,她們就不算是好女孩。不過目前還沒有普遍的證據表明,茶舞是撒旦的誘惑……至於威士忌和雞尾酒,跟茶舞一點關係也沒有。有酒的地方,就沒有茶舞。

關於女性想參加下午茶舞會,許多人認為有其他的原因,包括莉蓮・羅素(Lillian Russell)。一九一四年二月十三日,羅素在《芝加哥論壇報》寫下這段話,幸好是以正面的語氣作結:

這種遍及宇宙的新潮流是什麼?下午茶有什麼樣的吸引力?純粹是對跳舞的狂熱嗎?我真希望所有人都喜歡跳舞,但我擔心現代的許多女人

只是把跳舞當成一種藉口，用來掩蓋她們經常參加茶舞或到餐廳的真正動機……

當然，從許多方面來看，下午茶舞會的熱潮也有優點……有些人誤以為去舞廳的女人都會喝高球（highball）、雞尾酒等，還會抽菸。有些女人確實會做這些事……但她們也買得到優質的茶、巧克力飲料或提神的汽水……

女人把下午的時間花在跳舞，比在她們可能買不起的橋牌桌上賭博好多了……現在，她們可以找朋友一起參加下午茶舞會。等到她們的丈夫下班後，就能約在那裡見面。他們跳了一兩支舞後，再一起回家，心滿意足地度過一天。

茶舞持續順利發展，尤其是在禁酒時期，包括新的舞蹈熱潮，例如火雞舞、麥克西舞（maxie）、兔抱舞、查爾斯頓舞。

其中一種舞是西迷舞。齊格菲歌舞團（Ziegfield Follies）的明星伯特・威廉斯（Bert Williams）不贊成用茶代替酒精飲料。他曾經在歌曲〈茶和西迷舞不配〉中表示抗議。但是喝茶的人跳西迷舞時，確實可以成功做出搖擺的動作！

在經濟大蕭條和一九三〇年代的禁酒時期結束後，茶館和茶舞逐漸沒落。郊區都市化、全國連鎖店的所有權變更、更快的生活步調等，也在這段衰退期產生影響力。茶館的特色在二十世紀初大受歡迎，現在卻過時了。在百貨公司，營利是一種遊戲。樓層的占地面積要應用在步調快速的餐飲服務上；家具不再是居家風格。一九四九年，某家百貨公司的經理說：

對任何餐飲事業而言，利潤和不舒適的椅子之間有微妙的關係。顧客坐在凳子上，吃完三明治後，自然就會把座位讓給下一位顧客。但如果顧客處在舒服的環境中，坐在舒適的椅子上，那麼他們就會待一整個下午。

　　菜單上的品項減少了，下午茶也消失了，取而代之的是午間快餐。在一九五〇年代和一九六〇年代，格林威治村的波西米亞式茶館在「墮落的一代」咖啡館運動中遭取代了。

　　不過，茶館在這幾年又流行起來了。有些人認為茶是取代咖啡或汽水的健康飲品，也有很多人對現代的各種茶感興趣。許多城市都有獨特的茶館，菜單上也有來自世界各地的異國佳餚。

　　在舊金山的著名日式茶園內，就有一家茶館。該茶園位於舊金山金門公園的中心，讓觀光客有機會體驗自然美景，並感受日式茶園中的寧靜氛圍。最初，該茶園的設立用途是為了一八九四年的加州仲冬國際博覽會中的日式村莊展。博覽會的活動結束後，萩原真（Makoto Hagiwara）獲准建造並維護這一座常駐日式茶園。

　　該茶園的特色是有經典的要素，例如拱形的太鼓橋、寶塔、石燈籠、墊腳石路徑、日本的植物、寧靜的錦鯉池塘、禪園。在三月和四月，人們可以欣賞到盛開的櫻花樹。在茶館內，觀光客可以選擇各

寧靜又美麗的日式茶園，位於舊金山金門公園的中心。

種茶：煎茶、玄米茶、焙茶、茉莉花茶和冰綠茶。有佐茶三明治，也有湯、綠茶起司蛋糕、銅鑼燒、甜米糕、米菓和幸運餅乾；美國最早出現的幸運餅乾與這間茶園有關。萩原真的後代表示，他在一八九〇年代將這種特殊的餅乾從日本引進了美國（早在一八七八年起源於日本）。剛開始，純手工的幸運餅乾是用特殊的鐵模製作。隨著需求的增加，萩原真請舊金山糖果製造商Benkyodo大量生產幸運餅乾。最早在日本製造的幸運餅乾是鹹味，不是甜味。據說，Benkyodo開發了一種用香草精調味的食譜，使幸運餅乾變得更符合西方人的口味。現在鹹味的幸運餅乾在美國熱銷，如今該茶園仍然有供應幸運餅乾。茶館內出售的每一碗日式米餅或米菓裡，都會塞一個幸運餅乾。

舊金山還有一間更傳統的茶館叫祕密花園（Secret Garden）。店內有供應沙拉、佐茶三明治、茶味司康、各式各樣的糕點、甜食，以及許多迎合不同口味的下午茶：貝德福茶、伯爵茶、午後時光茶、夢幻花園茶、王子與公主茶（適合十二歲以下的兒童）、勛爵與夫人的鮮奶油茶點。

在客人享用下午茶時，紐約廣場飯店的知名棕櫚廳同步播放音樂。各種茶點包括：紐約客假日茶，配三明治和經典甜品（例如萊姆塔、紐約式起司蛋糕）；香檳茶，配比基托蟹肉沙拉、布包鵝肝、龍蝦捲、白蘿蔔佐球芽甘藍、奶油布莉歐麵包捲等開胃菜。甜點包括：巧克力榛果餅、大溪地香草泡芙。還有各種異國茶。兒童可以選擇伊洛伊斯香料茶，附餐是有機花生果醬三明治、薄荷棉花糖。解渴的飲品有熱茶（例如博士茶）及冷飲（例如粉紅檸檬水或香草冰茶）。

芝加哥的德瑞克飯店依然是社交的熱門地點，黛安娜王妃、伊莉莎白女王及日本皇后都光顧過這家飯店的棕櫚廳。現在，有豎琴師演奏著悅耳的旋律，因此顧客還是可以在這裡一邊聽音樂，一邊享用下午茶。

加拿大、澳洲、
紐西蘭和南非

Canada, Australia, New Zealand
and South Africa

☕

　　下午茶時光的傳統延伸到了加拿大、澳洲、紐西蘭、南非等英國的殖民地。早期的英國定居者來到充滿挑戰的新土地後，急著保有過去的生活，同時也帶來了各種習俗和飲食方式，包括烘焙技巧和下午茶傳統。來自亞洲的移民，則帶來獨特的飲食文化。

加拿大

　　加拿大是西半球最重要的品茗國家，該國的飲茶傳統反映出居民的多元背景。原住民有屬於自己的傳統，例如因努伊特人的文化和他們在北部擁有的花草茶。英國、愛爾蘭及法國的移民將下午茶文化帶到了加拿大，反映在不同的烘焙傳統，例如英屬哥倫比亞省維多利亞市的英式茶館、魁北克省蒙特婁市的茶點沙龍文化。移居到加拿大的新移民也帶來獨特的茶文化，包括廣式點心。在加拿大，大約有一百五十萬名華人（占總人口的4.5％），主要集中在多倫多市、溫哥華市和蒙特婁市。

這些城市的傳統唐人街可追溯到十九世紀，大多數人都是來自香港、廣東等會講廣東話的人。在他們出生的地方，廣式點心象徵著一種生活方式，城市裡也有許多供應廣式點心的餐廳。

雖然加拿大有很多愛喝咖啡的人，但是品茗者通常會在早餐和一天當中的幾個時段喝茶。與冰茶相比，他們比較喜歡喝熱茶，但在美國，冰茶才是最熱門的茶。茶包廣為使用，尤其是在茶館和餐廳。二〇〇七年左右，加拿大人提姆·霍頓（Tim Horton）的甜甜圈連鎖店和咖啡店為泡茶進行大規模的全國廣告宣傳，使加拿大人了解到連鎖店目前使用的是散裝茶葉，以及泡茶的方式由來已久。綠茶、白茶、調味茶或花草茶也都很受歡迎。

根據哈德遜灣公司的紀錄，第一批運送到加拿大的茶葉是在一七一五年六月七日。當時，在船長約瑟·戴維斯（Joseph Davis）的指示下，有三罐武夷茶葉運送到了哈德遜灣附近的巡防艦。不幸的是，由於天氣惡劣，巡防艦無法到達海灣，不得不返回英格蘭。倒楣的船長戴維斯被解雇了。直到次年，同樣的三個茶葉罐才在另一個船長的指揮下到達目的地。

看來，武夷茶並不是世界上最優質的茶，而且遭描述成為「品質最低劣的紅茶，混合著灰塵、大量且走味的褐色茶葉及棕綠色茶葉；這種茶是很深的棕紅色，經常在杯子內留下黑色的沉澱物」。即便如此，茶還是受到捕獵者和原住民的歡迎。此外，因努伊特人仍然喜歡喝濃茶，不加鮮奶或糖，並且把茶當成珍貴的飲料。

在一九五〇年代之前，拉布拉多省的Sheshatsiu因紐族遷徙時，行經狩獵場，而且每個人都被指望得負荷一些物品。在兒童攜帶的娃娃內部，塞著大約二磅（900克）的散裝茶葉。他們建立營地後，需要用娃娃裡的茶葉泡出暖身的茶。然後，娃娃可以用草或樹葉重新填充。

早期的移民經常期待物資的到來，包括茶葉。無論茶葉的品質如何，

他們只能將就著喝。冬季的暴風雪、海洋風暴和內地的運輸不順利，都對茶葉的儲備狀況有不利的影響。在十九世紀中期之前，大多數的定居者都有開拓性的生活方式，並且勉強使用舊鐵鍋泡茶。茶葉加滿沸水後，茶的味道漸漸變得非常濃，喝起來不盡理想。在這段期間，由於路途遙遠、行走艱辛，朋友或陌生人的拜訪都變得非常難得。許多人過著與世隔絕的生活，卻很渴望社交的機會。茶則象徵著溫暖和好客。作家法蘭西斯·霍夫曼（Frances Hoffman）在《泡茶的傳統》中敘述一則故事：

在一八六〇年代，探險家查爾斯·霍爾（Charles Francis Hall）待在諾森伯蘭灣時，女主人為他倒了一杯茶，讓他印象深刻。他說：「等我回過神來，圖庫里托已經把茶壺放在煤油燈的旁邊，水也已經沸騰了。她問我是否喜歡喝茶？我很驚訝！因為這個疑問是來自住在帳篷裡的愛斯基摩人！我回答：『我喜歡喝茶，但是妳這裡沒有茶吧？』她把手伸進小錫罐，取出氣味宜人的紅茶葉，然後問：『你喜歡喝濃茶嗎？』我當時想著，在這個遠離文明的地方，不該讓她浪費這麼珍貴的東西，於是我回答：『如果妳願意，我就喝淡一點的茶吧！』不久，她將一杯熱茶端到我的面前。這是上等的茶，而且她泡茶的技巧極佳。我從口袋裡掏出一塊從船上拿來當晚餐的壓縮餅乾，與她分著吃。我注意到她只喝一杯茶，所以我說服她把剩餘的茶分給我喝。在那裡，北部的大雪紛飛，但是愛斯基摩人的帳篷裡充滿了好客的氛圍。有他們的陪伴，我才能初次品嚐到撫慰人心、振奮精神，象徵著文明的茶。」

漸漸地，茶葉的運輸量增加了，而且茶葉的配給量也變得更穩定。有些早期的定居者也帶來了精緻的茶具和瓷器，隨著茶葉運輸量的增加，與茶相關的配備進口量也隨之增加。

新布藍茲維省的聖約翰市有豐富的茶葉遺產。加拿大的「紅玫瑰」、

「科爾國王」等知名的茶葉品牌，就是在這座城市發展。一八六七年，科爾國王的調和茶是由巴伯爾公司（G. E. Barbour Company）於聖約翰市創造。紅玫瑰的調和茶則是由西奧多‧埃斯塔布魯克斯（Theodore Harding Estabrooks）創造，是一種由印度茶和錫蘭茶混合後的特殊茶。一八九九年，這種調和茶以紅玫瑰的名義推出。從那時起，這種茶就在加拿大廣受歡迎。西奧多也提出

紅玫瑰茶包的雜誌廣告，由諾曼‧洛克威爾（Norman Rockwell）設計，一九五九年。

了製作一盒高品質調和茶的點子，並且讓每一杯茶的品質保持一致。在此之前，茶葉都是散裝出售，品質也參差不齊。起初，紅玫瑰的茶主要在加拿大的大西洋省份出售。不久，銷售量擴展到加拿大的其他地區和美國。一九二九年，紅玫瑰品牌首次推出了茶包。

居家下午茶和傍晚茶點

在一八六〇年代，安大略省開始形成下午茶的娛樂傳統。此時，拜訪或接待客人屬於很正式的場合，同時與奉茶有關，通常也與社交禮儀有

關，有相配的茶具、茶壺等。舉例來說，如果有商業目的要應酬，該不該喝茶就是個問題。懂禮數的女主人在親自沏茶之前，要確保已經理解對方前來拜訪的目的。一旦她上完茶，而所有的客人都留下了名片，她就應該找時間去拜訪他們。

與英國相似的是，在這些場合該穿什麼服裝也是一大問題。家境富裕的女士都會密切關注當時的時尚潮流，她們可以選擇穿馬車禮服（只有在坐馬車的時候）、晨禮服、外出禮服或拜訪禮服（步行到府）。一般女士可能會穿上適合下午茶的長禮服──簡單又優雅的連身裙，適用於日間拜訪的行程。

有時，僕人也會製造麻煩。人力充足是件很重要的事，他們必須勝任職位，否則就會出現問題。不過，茶會在社交網絡中變得根深蒂固。許多女主人舉辦居家茶會時，喜歡邀請許多訪客，並提供精心製作的食物。女主人的女兒通常會幫忙倒茶、咖啡或可可，或者幫忙上菜。如果女主人沒有女兒，也許會請「迷人」的已婚婦女來幫忙。有人負責接待客人，還要有人負責補充三明治、蛋糕及茶壺。

有關適合女主人和客人的建議，可以在一八七七年出版的《居家食譜》（The Home Cook Book）中找得到。這本書是十九世紀最暢銷的加拿大食譜，也是加拿大的第一本社區型食譜（平均每六個家庭中，就有一個家庭擁有一本）。該書是由多倫多市的女士和加拿大其他城鎮的女士匯編的食譜，為說英語的加拿大女士提供了運用食譜的範例，並且對公益事業有幫助，例如醫院、教堂、慈善機構、婦女機構等組織，這種傳統一直延續到現代。以下是該書針對居家下午茶所提出的建議：

客人大約在整點的前五分鐘或五分鐘後抵達。端茶的時間要準時，放在女主人的桌子（位於角落）。桌面上有適合客人口味的紅茶、綠茶、俄羅斯茶的茶葉罐，還有一籃夾心酥、精緻的雞肉三明治、切成薄片的肉，以及一籃精選的蛋糕。如果女主人採用英式風格，她會將茶杯放在

托盤上，然後端到客人面前，並在客人觸手可及的地方放一張小桌子，用來放置茶杯。

從一八六〇年代到一九六〇年代，各種茶會漸漸流行起來。在維多利亞時代，維多利亞海綿蛋糕開始盛行，司康也大受歡迎。募款用的茶會是由教會委員會安排。在這個時代，禁酒茶會則為女性提供了正派體面的場所。頂針茶會通常在農村地區舉行；在那裡，經常有公共的縫紉專案。住在卡加利市的諾琳‧霍華德（Noreen Howard）告訴我，她目前仍然會舉辦或參加頂針茶會，並且把握機會選購優質的茶具。

與這些嚴肅的茶會相比，午後茶會充滿了閒聊、噪音及笑聲。在新婚夫婦度完蜜月返回時，或在婚禮前，嫁妝茶會通常是由新娘的母親籌辦。在這些簡單又高雅的活動中，奶油麵包薄片、小三明治、簡單的蛋糕或切糕在某個房間中陳列，而結婚禮物會集中在另一個房間。此外，還有由教會、婦女機構，設有家政學科系的學校等籌辦的母女茶會。

截至一九二〇年代，許多家庭都有雅致的茶車。茶車通常有小型的側邊台，可以打開充當桌子，鋪上漂亮的小桌巾。茶車的最上層可以放茶壺、茶杯、茶碟、糖、鮮奶油、茶匙和茶盂；下層可以放盤子、餐巾紙、精緻的三明治及蛋糕。當時，茶車或茶几上經常出現的點心是中式硬糖，旁邊還有帝國餅乾、奶油酥餅、胡桃雪球餅乾。這種有嚼勁的點心是如何得到名氣的，有點神祕。但在此時，許多中國人到加拿大定居，其中有不少人曾經來協助修建橫跨加拿大的鐵路，而他們的家人也一起來定居了。他們在小鎮上開設小型的中式餐廳，其中有些菜結合了中國菜和加拿大菜的特色。中式硬糖的異國成分（例如核桃和椰棗）也可以與東方有關連；一九一七年，六月號的《好管家》雜誌初次刊登的食譜在報紙上廣泛轉載：

中式硬糖（2600卡路里）

一杯切碎的椰棗

一杯切碎的英國核桃

一杯糖

四分之三杯低筋麵粉

一茶匙泡打粉

兩個雞蛋

四分之一茶匙的鹽

　　將所有的乾食材混合在一起，放入椰棗和堅果，再放入蛋液攪拌。烘烤時，要盡量鋪得薄一點。烤好後，切成小方塊，在白砂糖中滾動。　　——普拉特夫人（L. G. Platt），北灣市

　　（請注意：該食譜沒有註明烤箱的溫度和時間，但我建議用攝氏160度／華氏325度，烤25分鐘左右。）

　　後來，該食譜有一些變化。有些版本的成分包括薑糖、胡桃（取代核桃）。即使現代的版本含有椰子和巧克力脆片，但是中式硬糖已經沒那麼流行了。

　　雖然下午茶時光依然是女人聚在一起互相支持的重要儀式，但是兩次世界大戰改變了人們的生活方式。許多女人現在都外出工作，沒什麼空檔參加茶會，也沒那麼需要舉辦茶會了。此外，越來越多的年輕人改喝「時尚」咖啡，如同美國人的習慣。然而，儘管社交方式產生了變化，許多加拿大人仍然堅持在下午喝茶。住在安大略省南部的艾德納・麥肯（Edna McCann）在《加拿大傳統食譜》（The Canadian Heritage

Cookbook）中，回想起她在一九三○年代如何備茶：

　　我剛結婚時，與喬治一起搬到農業社區的教區。為了迎接新教區居民，我們在教堂的地下室（會議室）舉行小型招待會。為了留下好印象，我製作了幾十種口味的三明治——用三角形或方形的小麵包配上飾有橄欖花的雞蛋沙拉，或者把火腿沙拉放進捲著泡菜的小麵包條。當時，這些食物在東部沿海城市的上流家庭中，是很新潮的點心。在我聽到某位農夫跟妻子說的話之前，我一直以自己的小三明治托盤感到自豪。他說：「瑪莎，看在上帝的份上，也許我們應該針對新部長的薪水問題開會討論。妳看看他那可憐的年輕老婆做的三明治有多麼小！」我很快就了解到，又大又多的美食，是該社區的辛勤工作者所期待的，是否高雅並不重要。

　　懸疑小說作家蓋爾・鮑文（Gail Bowen）曾經與我分享，她在一九四○年代晚期於多倫多市喝下午茶的回憶：

　　我們住在西端區的普雷斯科特大道。當時，這裡是英國的飛地。附近有豬肉店，專賣美味的血腸和豬肉餡餅，也有兩家麵包店，專門製作下午茶相關的點心。但讓我印象最深刻的，還是祖母最喜歡的法式蛋塔和葡萄乾餡餅。我放學後，通常會跟她一起前往聖克萊爾大道，挑選配茶的佳餚。祖母每週都會邀請一次朋友來家裡喝茶。她們喝茶時，總是戴著帽子。雖然她們已經互相認識幾十年了，卻總是稱呼彼此奧勒倫紹夫人、巴多羅買夫人、埃克斯頓夫人等。

　　那時，下午茶仍是很正式的場合。不過，鮑文接著表示，她們在其他的見面場合都是直呼彼此的名字：妮絲、希爾達、艾德納等。她也提到，家人在晚上六點吃的晚餐並不是傍晚茶點。可能沒有茶，但還是有傍晚茶點類型的菜餚，例如英式菜肉薯餅、魚、肝臟、炸魚配薯條。

納奈莫條，深受加拿大人喜愛的茶點，在許多加拿大家庭的錫罐中可以找得到。

霍華德還記得一九六五年，她在蒙特婁市的岳父母家喝下午茶的情景。每天下午四點鐘，他們都會泡茶，並搭配餅乾或方塊狀的點心，例如納奈莫條（Nanaimo bar，加拿大人最喜歡的茶點之一）。加拿大的家庭主婦很重視這些食物和錫罐，許多加拿大人都熱愛烘焙。一八五四年，凱瑟琳・特雷爾（Catharine Parr Traill）在《女性移民的指南》（The Female Emigrant's Guide）中寫道：「加拿大是蛋糕之國。」

當時的烹飪書都有列出這些食物的食譜。我之前提到的《居家食譜》不只有不錯的建議，也有許多關於麵包、餅乾、蛋糕的食譜，例如配茶的黑麥蛋糕、茶蛋糕、薑餅、甜甜圈、瑪芬、杯子蛋糕、奶油蛋糕、高山蛋糕、白山菜燕糕、絲絨蛋糕。許多食譜都需要用到泡打粉，當時泡打粉對廚師和麵包師而言，是一種很新的「輔助工具」。另一本暢銷書是《新高爾特食譜》（The New Galt Cook Book: A Book of Tried and Test Recipes；一八九八年修訂版），內容涵蓋了麵包、捲餅、瑪芬、小圓麵包、餅乾（例如肚臍餅、佐茶餅乾、薑餅）和司康的食譜。還有許多蛋糕，包括一些不太有名的明尼哈哈蛋糕、菜燕糕、五月公主號巧克力蛋糕、西班牙圓麵包、越橘蛋糕。另外，有一個章節是關於三明治。其中，某些三明治是用有點特別的食材製成，例如肉餡、椰棗、金蓮花

（具辛辣味的新潮食材）、凝脂奶油。

《五玫瑰食譜》（The Five Roses Cookbook）於一九一三年首次出版，而一九一五年的版本銷售了九十五萬本。平均每兩個加拿大家庭中，就有一個家庭擁有一本。書中的食譜幾乎都是關於甜的烘焙食品和麵包，而且蛋糕比布丁和餡餅更多，甚至比使用五玫瑰品牌的麵粉製作的餅乾更多。其中，備受推崇的食譜包括奶油塔。許多人認為，奶油塔是少數幾種來自加拿大的食譜之一。

烘焙在紐芬蘭與拉布拉多省很重要。許多移民聲稱自己有英格蘭、蘇格蘭或愛爾蘭的血統，並且與悠久的烘焙傳統有關。茶味餐包很受歡迎，算是介於蛋糕和司康之間的混合物，而且有多種變化。幾乎每個家庭都有獨特的食譜；當孩子放學回家，肚子餓時，通常能吃到茶味餐包。傍晚茶點也包含了這種麵包，是加入葡萄乾後（通常先浸泡在蘭姆酒中），就變成葡萄乾麵包了。蘭姆酒則是從加勒比海地區傳入紐芬蘭；當商人把鹹鱈魚運送到加勒比海地區進行交易時，可以換到蘭姆酒。據說，最優質的葡萄乾麵包是用無糖的煉乳製成，但是也可以用鮮奶製作。許多紐芬蘭人吃葡萄乾麵包時，喜歡配上福塞爾（Fussell）品牌的罐裝高脂鮮奶油。

鹹鱈魚也可以用來換取糖漿。紐芬蘭與拉布拉多省的許多傳統食譜，都可以追溯到將糖漿當作原料的起源。糖漿是廚房裡的常見原料，可以塗在麵包上，或當成淋布丁的醬汁、淋鬆餅的糖蜜，也可以當作茶味麵包、薑餅、餅乾、水果蛋糕、布丁、餐包的甜味劑，例如風味獨特、有甜味且含香料的拉西餐包（Lassy bun）。與茶味餐包相同的是，拉西餐包也可以加入葡萄乾。另外，也可以添加一點奶油或一匙果醬。鬆軟的甜餅乾也稱作曲奇餅乾（Fat Archies，切塊的厚片，亦稱「布雷頓角島上的馴鹿獵人」），其成分含有糖漿，很適合搭配茶。

此外，糖漿可以配上不包餡的煎餅（touton，紐芬蘭的特色菜）。這種

煎餅的製作方法是將奶油或豬油放進平底鍋，然後煎麵團（通常是利用剩餘的麵團），最後加上奶油、黑糖蜜、楓糖漿或金黃糖漿。雖然這種煎餅經常在早餐或早午餐的時段供應，有時候也會在下午茶時間供應。

與英國相似的是，傍晚茶點也是在傍晚時分食用的餐點，而不是稍晚吃的正餐。許多烹飪書都有針對茶點列出建議和食譜，以下是一八七七年出版的《居家食譜》列出的兩種茶點：

茶點一

茶　　咖啡　　巧克力餅乾

牡蠣三明治　　雞肉沙拉

冷舌肉片

蛋糕和果醬

傍晚以後的冰淇淋和蛋糕

茶點二

茶　　咖啡　　巧克力

烤牡蠣或炸牡蠣

瑪芬

火雞切片和火腿切片

冰餅乾

沙丁魚佐檸檬片

麵包捲薄片

壓縮肉切片

多種蛋糕

一九〇四年，莎拉・洛維爾（Sara Lovell）出版的另一本書是《年輕管家的料理指南》（Meals of the Day: A Guide to the Young Housekeeper），她列出了一些配茶的食譜。鹹味菜餡包括煎蛋餅、水煮蛋、煎蛋、炒蛋、填料蛋等有雞蛋的菜色。另有通心麵配魚、肉、番茄、肉汁或起司。馬鈴薯菜餡包括薯餅、夾心焗烤餅（含雞肉、牡蠣或魚）、沙拉（含魚、雞肉或龍蝦）。三明治包括火腿、舌肉、生菜和皇后（Queen's）。

皇后三明治

準備十六條沙丁魚、四個煮熟的雞蛋、塗上奶油的黑麵包、切好的生菜。

挑掉沙丁魚的刺後，各切成兩半。將黑麵包切成薄片。將雞蛋切碎後，鋪在麵包上。陸續鋪上沙丁魚、生菜。修飾一下麵包的輪廓，可以裁成圓形或條狀。

此外，還有煎蛋麵包、麵包煎餅、鑲有番茄片的冷肉片、肉凍、醃製鮭魚、白魚、煙燻緋魚（經過加工且已加熱）、乳酪吐司、威爾斯乾酪和特別的餅乾英國猴子（English monkey）。

英國猴子

準備一杯麵包屑、一杯鮮奶、一茶匙奶油、半杯切成小塊的鮮奶乾酪、一個雞蛋、二分之一茶匙的鹽、一點辣椒粉。

將麵包屑浸泡在鮮奶中十五分鐘。將融化後的奶油、起司、麵包屑、蛋液、調味料混合在一起。

烤三分鐘後，你就可以吃到烤餅乾。

甜食包括水果（罐裝、糖漬或用冰糖燉過），有時候會配上奶油蛋糕，或是裹上糖水、凝乳或鮮奶油的新鮮黑醋栗。

在第三版《烹飪的里程碑》（Culinary Landmarks; or, Half-hours with Sault Ste Marie Housewives，一九〇九年出版，初版是一八九八年）中，有關早餐、午餐、茶會的章節中列出了一些有趣的茶點食譜。婦女附屬機構的總裁安妮・里德（Annie M. Reid）在序言中明確指出，這些食譜並不是隨便收集，而是集結了聖路克婦女附屬機構的成員及其朋友的重要經驗。

食譜包括煎蛋餅（原味，含蝦和牡蠣）、咖哩蛋、魔鬼蛋吐司、雞蛋肉餅、水波蛋、炒蛋。起司菜餚包括起司通心麵、舒芙蕾、起司火鍋、卡士達、扇貝、威爾斯乾酪、起司泡芙、乳酪棒。可樂餅是用馬鈴薯、火腿或米飯製成，另有鹹鬆餅和甜鬆餅。佐茶甜點包括蘋果餡餅、米餡餅、雪花餡餅、鐘形餡餅（搭配洋基糖蜜：由蛋液、白砂糖和香草精製成）。還有四種奶油蛋糕的食譜，其中兩種是草莓口味，另外兩種則是桃子和柳橙口味。麵包的食譜包括麻花麵包（美味又漂亮的佐茶麵包）。

露天茶會

露天茶會在安大略省很盛行。這些盛大的場合是由多倫多的政府所在地籌備，也就是安大略省的早期省督的家園。知名的加拿大人和多倫多的上流社會人士，都會受邀拜訪皇室和大人物，而社交地點是在寬敞的露天平臺和修剪整齊的草坪。許多活動都有五百多人參加，並且由湯瑪斯・萊默（Thomas Lymer）指揮。他曾經擔任安大略省十一位省督的管家和總管，舉辦茶會的成功原則之一是，食物不能太黏稠或易碎。他說：「拿著茶杯的客人，並不希望拿取黏糊糊且易碎的蛋糕。他們比較喜歡吃清淡又結實的海綿蛋糕和多樣化的三明治，主要成分有雞肉、番茄或水芹。」他認為在宴會結束時，應該要讓客人感覺如同一開始般地優雅。

一九〇一年，康瓦爾和約克的公爵與公爵夫人（後來成為喬治五世國王和瑪麗皇后）參訪時，政府所在地正在舉辦盛大的露天茶會。安大略省的所有名人都出席了，那天的天氣很好，這是一個很有名的場合。

當然，盛大的露天茶會並不多。天氣不錯的時候，許多加拿大家庭都喜歡在自家花園裡悠閒地喝茶。在維多利亞時代晚期，非正式的茶會可能有三明治、精緻蛋糕、糖果，當然還有茶。在比較正式的茶會中，飲品可能包括清湯（熱或冷）、咖啡、巧克力飲料、俄羅斯茶、冰茶、潘趣酒。冰品和冰沙也很受歡迎。

外出喝茶

一九〇一年，維多利亞女王去世後，耀眼的愛德華七世和美麗的妻子亞歷珊德拉女王繼位。新的時代來臨，而英國和聯邦也迎來了新的潮流和時尚。加拿大已經從開創性國家發展成工業與商業國家，人口增加了，人民也變得更富裕，有越來越多的娛樂活動傾向於非正式，人們經常在五點鐘前往時尚的飯店喝茶。鐵路的擴張確保了人們可以更方便地抵達城市，許多鐵路飯店也漸漸成立。

安大略省的第一家大型鐵路飯店是於一九一二年建成的洛里埃堡（Chateau Laurier），位於渥太華市。該飯店曾經風光一時，讓賓客可以在高雅舒適的環境中品茗。在一九二〇年代和一九三〇年代之前，幾乎每個人都養成了外出喝茶的習慣，有錢人經常在這些豪華的飯店裡舉辦奢華的茶會。誘人的下午茶舞會開始流行起來，通常在四點到六點之間舉行。在樂團的伴奏下，出席者一邊啜飲著茶，一邊小口品嚐精緻的三明治。這種場合的氣氛通常很輕鬆，女士穿著適合下午茶的長禮服，披著大衣，並且將手套放在一旁。不過，她們持續戴著帽子。舞會很有趣，讓許多人可以相聚，也是異性互相認識的理想場所。

在十九世紀末和二十世紀初，北美洲百貨公司的發展促成了新型的餐廳出現。女士在下午經過忙碌的購物後，可以到高雅的環境中享用午餐，或放鬆地喝茶。伊頓百貨在加拿大各地開設了幾家餐廳，包括一九〇五年位於溫尼伯市的燒烤館，以及一九二四年位於多倫多市的喬治館。

有活力的伊頓夫人負責監督十幾家伊頓餐廳的建築、裝潢、人員安排及菜單。女士蜂擁而至，因為內部有迷人的裝潢、高品質的食物，還有實惠的價格；其中，某些餐廳每天接待多達五千名顧客。隨著時間過去，喬治館供應的許多菜餚都爆紅了。紅絲絨蛋糕是一種含有巧克力夾層的蛋糕，顏色有暗紅、鮮紅或棕紅（使用甜菜根或紅色的食用色素），餡料為鮮奶油乳酪，或淋上奶油炒麵糊的糖霜。這道甜點已成為伊頓餐廳的主打商品，凡是知道紅絲絨蛋糕食譜的員工，都曾經發誓保密，因為這款蛋糕的用料是伊頓餐廳的獨家配方。許多人都誤以為伊頓夫人發明了紅絲絨蛋糕。

伊頓百貨的喬治亞館，位於多倫多市，一九三九年。該百貨公司以紅絲絨蛋糕和伊莉莎白女王蛋糕而聞名。

伊頓餐廳另一種流行的蛋糕是伊莉莎白女王蛋糕，這種蛋糕不只是著名的甜點，也很適合在下午茶時間食用。它的起源有一些爭議；有些人認為是為了喬治六世國王和伊莉莎白女王在一九三七年的加冕典禮而發明此蛋糕，也有人認為它的起源與伊莉莎白二世女王的一九五三年加冕典禮有關。還有一些人認為，這款蛋糕的配方在二戰期間以十五美分的價格出售，用途是募款。由於伊莉莎白女王（太后）在加拿大受到人民愛戴，此蛋糕可能是以她的名字命名。顯然，在一九四〇年代的戰時烹飪書中出現過的食譜，於伊莉莎白女王二世的一九五三年加冕典禮期間，都再次出現在加拿大的烹飪書中。無論起源是什麼，這種濕潤的蛋糕含有大量的椰棗和堅果，因此氣味很濃郁。上層塗著奶油、糖、椰子和鮮奶油的混合物，最後放回烤箱，使糖霜呈現淺棕色。

在英屬哥倫比亞省的維多利亞市，茶文化與這座城市的歷史一樣根深蒂固。當英國人移民到維多利亞市時，他們帶來了下午茶的慣例。從那時起，這種光榮的傳統在這座城市的許多茶館裡持續盛行。幾十年來，最有名的茶館是皇后飯店的維多利亞廳（Empress Hotel，以印度皇后維多利亞的名字命名）；從一九〇八年開始供應茶，可說是維多利亞時代階級的典範。據說，該飯店提供的下午茶點比倫敦的大多數飯店還多，每天都有八百人到一千人前來享用茶點。在高雅的環境中（根據歷史，皇后飯店接待過國王、女王和名人），傳統的英式下午茶是先上新鮮的當令莓果和鮮奶油，接著是小三明治、司康、烤麵餅、糕點、水果塔；此慣例延續至今。可惜的是，茶是以茶包的形式呈現。皇后飯店的獨特調和茶是由中國紅茶、錫蘭茶和默奇（Murchie's）公司生產的大吉嶺茶混合而成。

默奇是英屬哥倫比亞省以茶葉聞名的百年企業，除了茶葉很有名，默奇也是很適合享用下午茶的地方。那裡有許多美味的開胃菜、蛋糕及餡餅。一八九四年，從蘇格蘭移居到加拿大的約翰·默奇（John Murchie）創立了默奇公司後，該公司持續販售茶葉。默奇還年輕時，曾經為蘇格

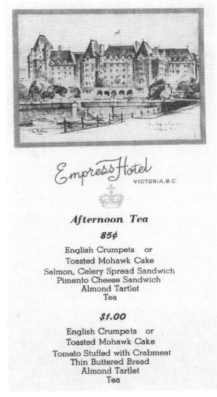

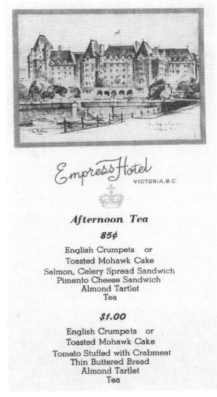

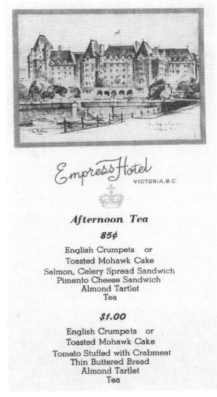

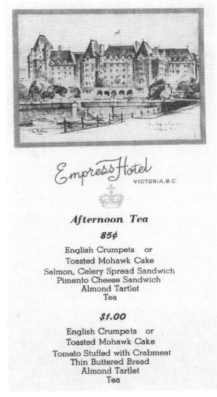

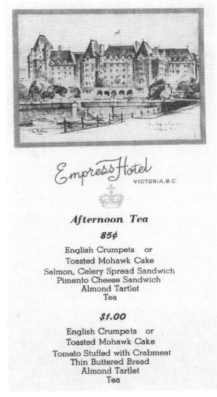

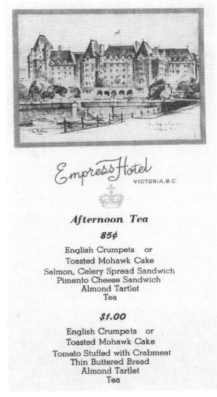

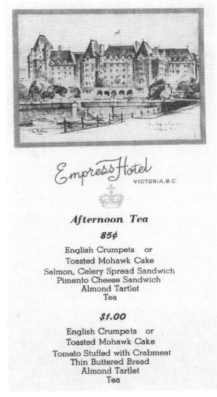

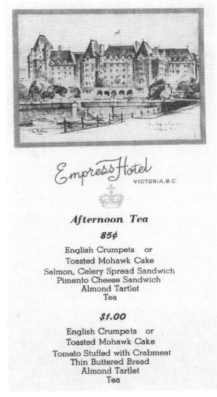

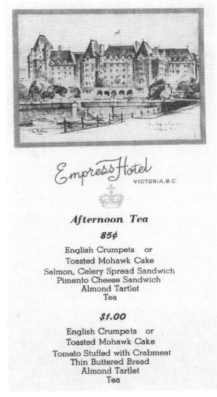

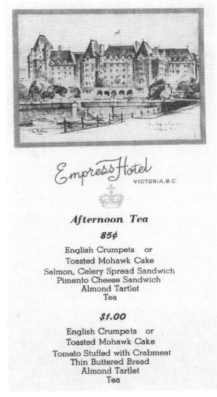

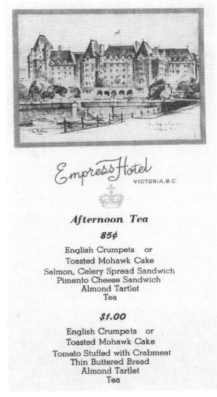

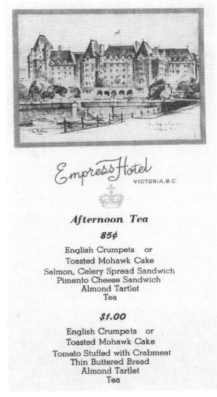

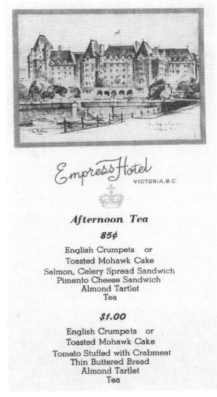

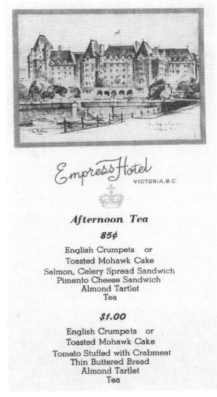

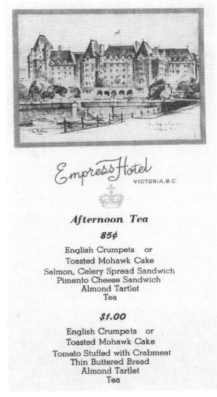

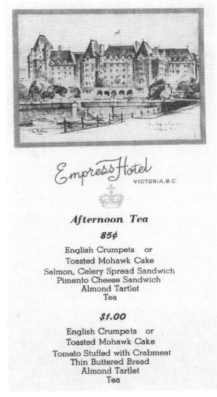

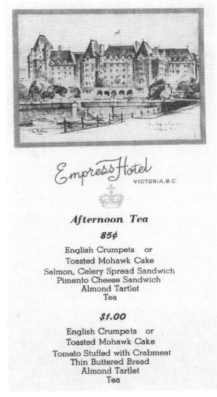

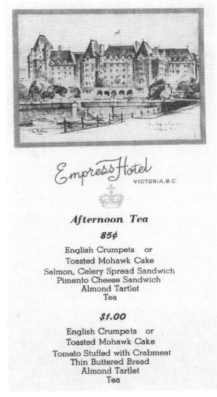

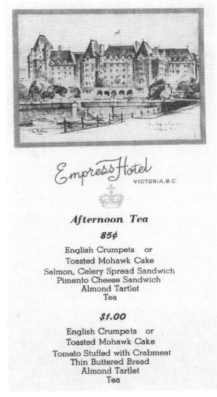

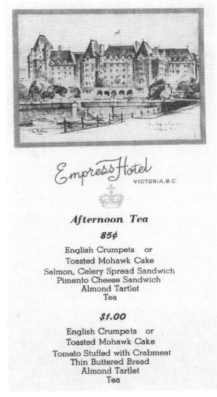

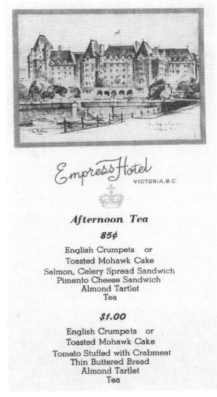

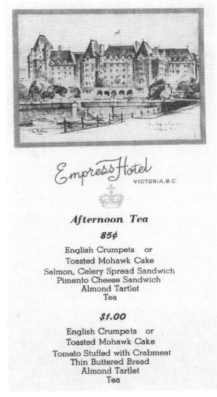

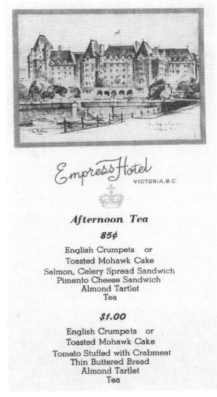

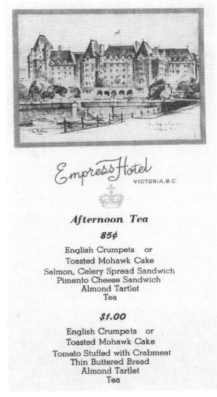

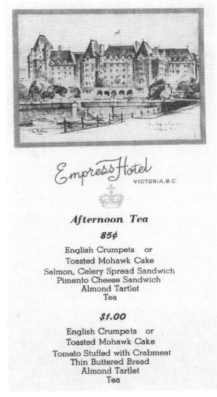

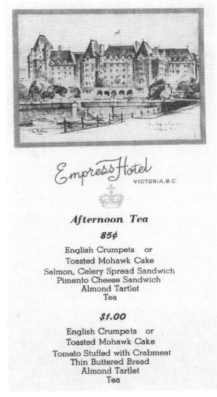

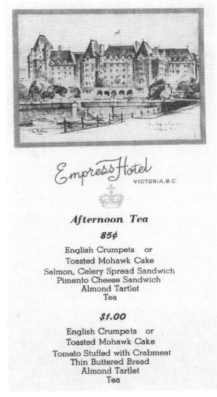

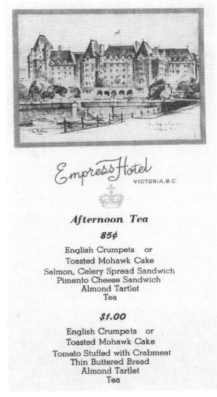

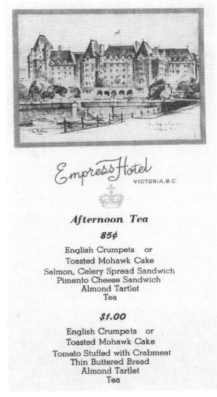

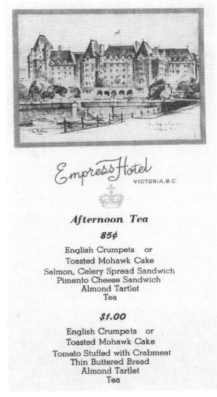

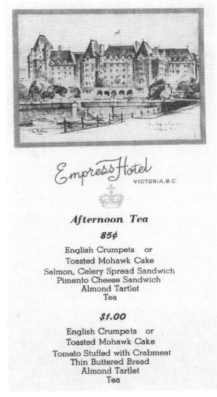

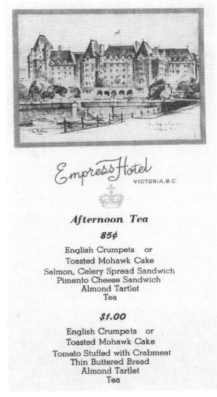

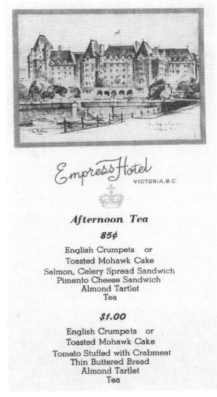

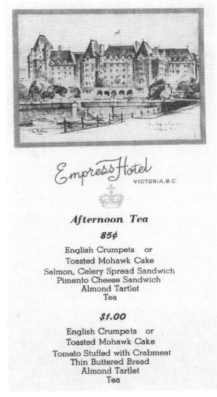

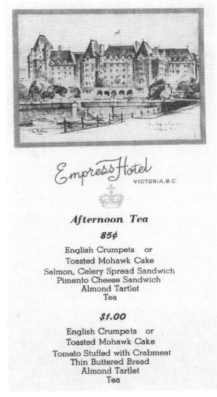

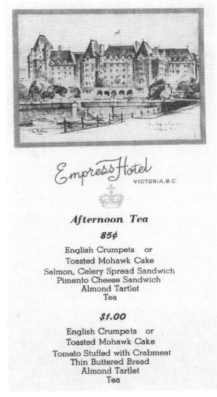

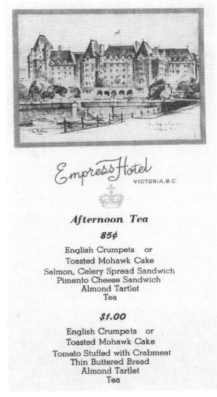

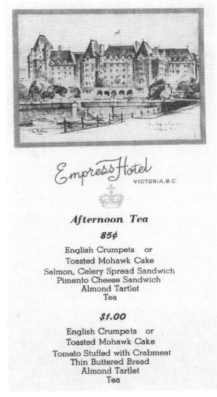

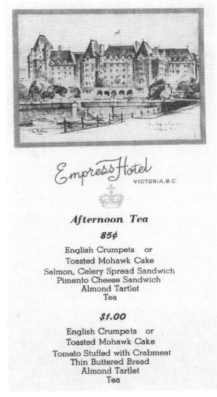

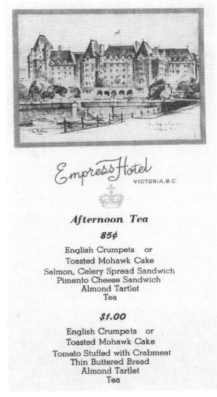

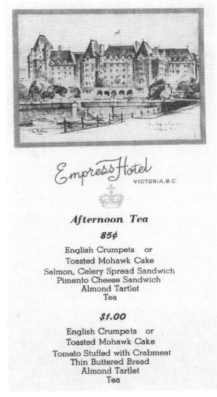

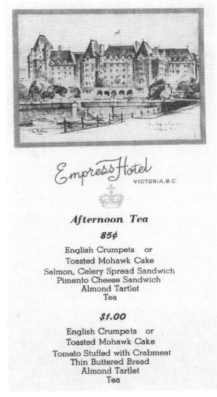

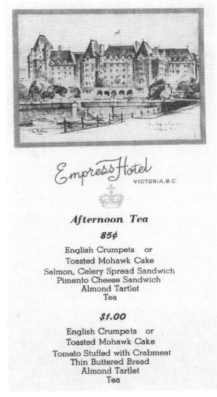

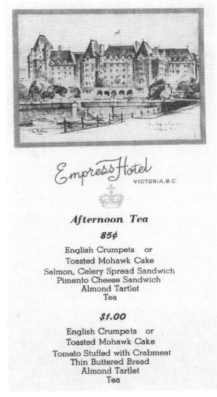

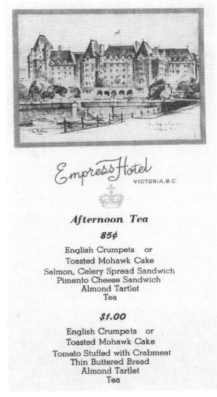

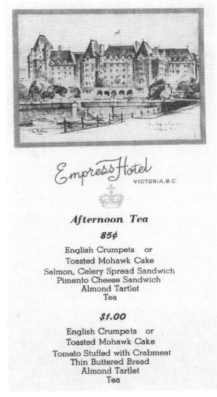

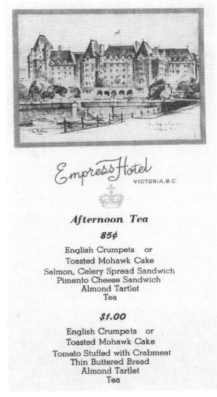

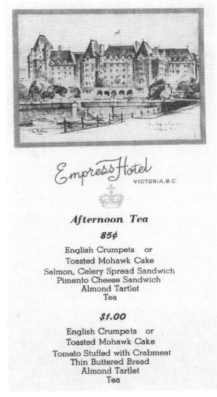

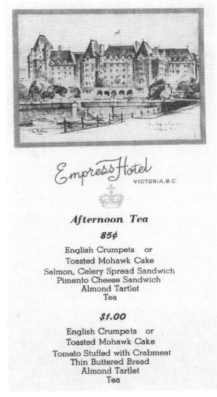

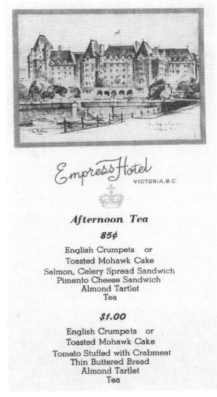

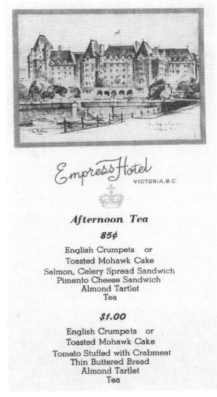

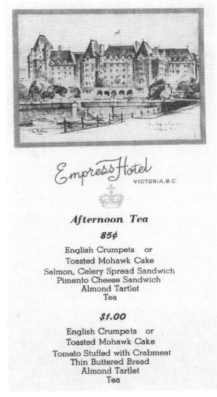

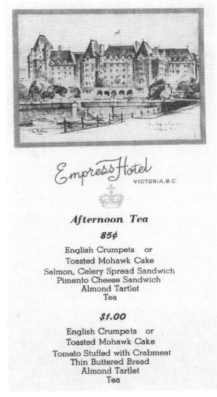

乎隨處可見。現在，加拿大各地的許多飯店都有供應下午茶，包括費爾蒙飯店的連鎖店。在溫哥華的連鎖飯店內，兒童可以品嚐到特別的花生醬珍珠奶茶、小果凍三明治，並且能夠打扮成自己最喜歡的童話人物。女王在二〇〇五年待過愛德蒙頓市的麥克唐納飯店；該飯店有供應皇家茶點，包括雪利酒、香檳酒和參觀皇家套房的行程。

在加拿大太平洋鐵路的發展期間，從太平洋到大西洋沿岸的加拿大各地陸續出現許多飯店。鐵路公司發現，乘客在長途旅行中需要停留和休息的地方。其中一家飯店是於一八九〇年建在亞伯達省落磯山脈的路易斯湖城堡（Chateau Lake Louise）。旅客可以在飯店內喝下午茶，一邊欣賞路易斯湖和維多利亞冰川的壯麗景色。同時，兒童可以參加泰迪熊野餐；先製作泰迪熊，然後與泰迪熊一起野餐。食物則有冰茶和小三明治。特定期間，還有「弓谷熊」的專程探訪。

艾格尼絲湖茶館，位於加拿大落磯山脈的同名湖對面。

路易斯湖附近的艾格尼絲湖是以加拿大首任總理的夫人艾格尼絲・麥克唐納（Agnes MacDonald）的名字命名。她在一八八六年參觀艾格尼絲湖後，愛上了田園詩般的美麗湖泊及其坐落的懸谷。艾格尼絲湖的茶館位於清澈湖水岸邊的山谷，是由加拿大太平洋鐵路公司在路易斯湖城堡成立後的十一年內建成，並於一九〇五年開始供應茶。該茶館的建造用途是，在這個偏遠地區充當旅客和健行者的休息站。最初的原木建築在一九八一年被替換，但為了保留茶館的鄉村風格，原本的窗戶、桌子和椅子都保留了下來。這種家族經營式的茶館提供了自製湯品、三明治、現做的烤麵包和糕點，還有來自世界各地的一百多種精選散裝茶葉。

其他著名的下午茶地點包括多倫多市的愛德華國王飯店。該飯店在一百多年的歷史中接待過許多名人和大人物，並提供多倫多市最優質的茶。菜色和茶的種類繁多，反映出多倫多市的文化多樣性，尤其是有各種異國調和茶，例如茉莉雪龍茶、佛手柑玫瑰茶、馬拉喀什薄荷茶。「貝德福公爵夫人的茶點」包括印度奶茶風味的紅蘿蔔蛋糕、楓糖水果塔佐威士忌風味的葡萄乾和甜胡桃（與最初的烤吐司、奶油麵包、小蛋糕的版本不一樣）。「三明治伯爵的茶點」很適合喜歡吃小三明治的人，食物包括威靈頓牛柳、五香蔥油雞肉。另外還有適合兒童的「春季茶點」、「花園茶點」、「小丑茶點」（包括果凍捲棒棒糖、香蕉麵包積木、甜皇冠餅乾），但是兒童餐沒有茶，飲品只有熱可可配棉花糖、蘋果酒或鮮奶。

夏洛特敦市是愛德華王子島省的港口城市，具有重要的茶文化背景，茶葉曾經從此處進口和分銷。遺憾的是，最初的茶葉商都沒有倖存下來，其中一家是刊登於一九三〇年出版的《弗林夫人的食譜》（Mrs Flynn's Cookbook）的米爾頓茶館；這本書也推廣了由希格斯企業調配和銷售的道地婆羅門茶。

愛德華王子島省是《清秀佳人》（Anne of Green Gables）的作者露

西‧蒙哥馬利（Lucy Maud Montgomery）的故鄉。這部小說是她在一九〇八年撰寫，講述的是十一歲的孤兒安‧雪莉（Anne Shirley）的冒險經歷。這個女孩被人誤送到馬修和瑪麗拉‧庫斯伯特（Marilla Cuthbert）的家。他們是一對中年兄妹，本來打算領養一個男孩，以便協助他們在愛德華王子島省的農場工作。這則故事講述了安和庫斯伯特兄妹在小鎮上的生活，以及女孩在學校的生活。某天，瑪麗拉在外出之前告訴安，她可以邀請朋友黛安娜來家裡喝茶。安又驚又喜地說：「太好了，一定會很氣派！」然後，她請求使用有玫瑰花蕾圖案的頂級茶具。

「不行！我只有在牧師或艾德一家人來訪的時候，才會拿出那一組玫瑰花蕾茶具。妳可以使用棕色的舊茶具，妳也可以拿出裝著糖漬櫻桃的黃色小罐子。差不多該拿出來吃了吧！妳還可以切幾片水果蛋糕，準備一些餅乾。」

「我可以想像自己坐在上座倒茶的情景，」安興奮地閉上眼睛，說著：「然後，我問黛安娜要不要加糖！我知道她不想加糖，但是我會裝作不知道的樣子問她。接著，我會逼她再吃一塊水果蛋糕和多吃一點糖漬櫻桃。」

讓安更高興的是，瑪麗拉告訴她：

「有一瓶半滿的覆盆子酒，是我們前幾天晚上在教堂聚會喝剩的，放在客廳櫥櫃的第二層架子上。妳和黛安娜想喝的話，就拿去喝吧！妳們可以在下午配餅乾吃。」

黛安娜抵達時，安從上層的架子上找到了那瓶酒，而不是第二層架子。黛安娜覺得喝起來很美味，稱讚道：「安，覆盆子酒真好喝。」身為表現得體的小女主人，安回答：「知道妳喜歡，我很高興。妳盡情地喝吧！」黛安娜喝了三杯後，開始感到不舒服，也吃不下任何食物，搖搖晃晃地走

著。隔天，有人發現那瓶所謂的覆盆子酒其實是黑醋栗酒——禁酒協會的教會女士絕對禁喝，包括黛安娜的母親。在故事的後半部，安前往主日學校的老師家裡喝茶時，她的表現好多了。她說：「我們享用了雅致的茶點。我認為自己有好好遵守禮儀規則！」她告訴瑪麗拉：「如果我每天都受邀喝茶，我相信自己能成為模範生！」

目前，遊客可以在夏洛特敦市的三角洲愛德華王子飯店（Delta Prince Edward Hotel）參加「清秀佳人茶會」，享用覆盆子酒、磅蛋糕和各種甜食。現場的音樂表演中有模仿安的演員，茶會快結束時，也有音樂表演。在服裝秀的時段，賓客有機會與飾演安的演員合照。他們也可以扮演安，戴上假髮和帽子。此外，他們可以在島上參加「安的野玫瑰茶會」，行程包括參觀博物館，製作花帽，用蒙哥馬利家庭品牌的瓷器喝下午茶。

近年來，夏洛特敦市的殖民茶歷史也增添了一些反映其他茶葉傳統文化的茶館。其中一家是福爾摩沙茶館，專門提供來自台灣的茶葉和道地小吃，該市也出現了其他幾家具有亞洲風格的茶館。

法國人對品茗的影響，反映在魁北克和蒙特婁的茶點沙龍，但他們似乎更專注於銷售或提供大量的異國茶和調和茶，而不是像法國那樣一併供應茶和精緻糕點。不過，茶樹茶館（Camellia Sinensis）有供應少數幾種異國甜點和茶。

加拿大的許多茶館就像美國南部邊境一樣，都是樸實無華的風格。雖然許多茶館提供一百到兩百種茶葉，但也有許多茶館專門供應午餐和晚餐，並附上美味的菜餚和甜點，而不是茶和蛋糕；有些茶館甚至附設禮品店或工藝品店。

澳洲

儘管澳洲後來成為愛喝咖啡的國家，但是從英國殖民以來，茶一直是他們的傳統熱飲。一七八八年，第一艦隊從英格蘭抵達澳洲的海岸時，他們攜帶的主食和醫療用品是以當時海軍裝載糧食的標準為基礎，主要是鹹肉、麵粉、米、乾豌豆。茶和糖沒有列入政府的配給當中，但實際上，當時的茶已經在英國文化中根深蒂固。許多人認為茶不再是奢侈品，而是必需品。某些有更多特權的人，的確能攜帶自己的奢侈品和必需品（包括茶）。

在茶的替代品當中，有一種是墨西哥菝葜（Smilax glyciphylla），殖民者稱之為「甜茶葉」。這種替代品不只能滿足人們需要的「慰藉」，也被視為有助於恢復健康。墨西哥菝葜變成普遍的飲品，其甜味很適合充當茶或糖。

至少從一七九二年開始，雪梨就開始販售茶葉了，包括從中國進口的各種綠茶和紅茶，例如熙春茶、武夷茶。雖然這兩種茶並不是最優質的茶，但是味道很濃郁，價格也不貴，能滿足定居者對茶的渴望。從一八〇三年第一期的《雪梨公報與新南威爾斯州廣告報》（The Sydney Gazette and the New South Wales Advertiser）開始，這些茶都有定期的廣告刊登出售。

十九世紀下半葉，印度茶葉的商業種植迅速發展。到了一八八〇年代，印度紅茶開始進口，把鮮奶加進茶的做法持續受到歡迎。隨著乳製品加工業的擴展，加鮮奶和糖的茶漸漸變成國民飲料。

截至二十世紀初，澳洲是印度茶和錫蘭茶的主要市場。從二十世紀的多數時期至今，澳洲的許多茶葉品牌家喻戶曉，例如打著「從一八八三年開始供應」的Bushells和立頓。雖然綠茶現在又有利基市場了，加上很多澳洲人都喜歡喝咖啡，但是加鮮奶和糖的濃茶仍然是許多澳洲人熱愛

的飲品。

　過去在澳洲內地，艱苦又充滿挑戰的生活中有品茗的儀式。具有代表性的畫面是家畜商或流浪漢圍坐在營火旁，用鍋子煮茶，旁邊還有一些硬麵包在餘火中烤著。他們使用的鍋子是一種有金屬絲把手的錫鍋，生火的工具通常是用桉樹的樹枝和用來懸掛鍋子的三腳架。鍋子裡的水沸騰後，會加入茶葉和桉樹的葉子。營火冒出的煙味很香，添加的樹葉則為茶帶來一種特別的風味，而且茶泡得很濃。泡完茶之後，為了讓茶葉在底部沉澱，他們會大幅搖晃鍋子，或將鍋子旋轉三次，還得小心翼翼地做。接著，他們將茶葉倒進錫杯，用煉乳（從一八九〇年代開始取得）增加甜味，而不是鮮奶。

　前往澳洲的冒險家歐內斯特（G. Earnest）於一八七〇年寫下他在內地的經歷。他津津樂道地描述硬麵包：

　我猜想，很多人都知道硬麵包是什麼。但是，我認為沒嚐過剛從餘火烤好的硬麵包的人，不能了解有多麼美味，尤其是在空腹長達十到十二個小時後，吃到的第一樣食物是這種硬麵包。

　硬麵包很容易製作。原料是小麥粉和水，再加一點鹽和發酵用的小蘇打，並利用篝火的餘燼烘烤。最初，硬麵包是由長期在偏遠地區移動的牧場主發明。他們只有麵粉、糖、茶等基本糧食，有時還會補充一些乾的或煮熟後的肉，或者加一點金黃糖漿，這也是他們所謂的樂趣。

　十九世紀中期，造訪澳洲的礦物勘測員法蘭西斯・蘭斯洛特（Francis Lancelott）在一首詩中，詼諧地描述內地牧羊人的每週菜單有多麼單調：

　你可以談論巴黎的名菜，
　　也可以聊聊倫敦的名菜，

如果你喜歡的種類繁多，
那就離開這兩個都市吧！
來到叢林地帶換換口味。
星期一，我們吃羊肉，
搭配硬麵包和茶；
星期二，我們喝茶，
搭配硬麵包和羊肉；
我相信所有人都認同
這些菜色很適合貴族、農民或老饕。
星期三，我們吃硬麵包，
搭配羊肉和茶；

〈茶與硬麵包〉，木刻畫，埃布斯沃思（A. M. Ebsworth）繪，一八八三年。四個男人圍著灌木叢
中的營火，一邊吃硬麵包，一邊喝茶。

星期四，我們喝茶，

搭配羊肉和硬麵包；

星期五，我們吃羊肉，

搭配茶和硬麵包；同時

帶著羊群翻山越嶺，東奔西跑。

星期六，我們吃的大餐很特別，

有硬麵包、茶和上等的羊肉。

以上是我列出的各種變化，

在叢林地帶有美好的膳食。

請放心，下一份美味大餐

將在某天為所有人準備好，

住在叢林地帶的人都確信

能在週日見到所有的菜餚。

　　另一種早期定居者的小吃是炸司康，介於硬麵包和司康之間。與硬麵包相同的是，在澳洲內地露營的人可以輕易地製作炸司康，這種食物是臨時的代用麵包。殖民初期，在麵包店製作的一般麵包算是都市裡的奢侈品，因此探險家、旅行者、牧羊人與早期定居者都靠這種臨時麵包維持生命。不過，與硬麵包不同的是，家庭主婦和在灌木叢中露營的人都喜歡吃炸司康。炸司康是由麵粉、鹽、奶油與鮮奶製成，以傳統的方式油炸，不管是鹹味或甜味都很合適，而且可以趁熱的時候搭配奶油、果醬、蜂蜜或金黃糖漿，或者與烤番茄、培根及肉汁一起食用。

　　以下是新南威爾斯州的《馬尼拉快報》在一九〇四年十月十五日列出的食譜：

炸司康

二分之一磅自發麵粉、一又二分之一基爾*鮮奶、鹽。

做法：將麵粉和鹽過篩後，與鮮奶混合成濕潤的麵團，然後放在撒著麵粉的木板上。輕輕地揉捏後，用擀麵棍滾成半英寸的厚度。用圓形的切模壓出小圓塊後，用大量的熱油煎成兩面金黃色。放在吸油紙上一會兒。趁熱塗上果醬、糖漿、蜂蜜或糖。

* 一基爾相當於四分之一品脫。

澳洲內地基本上是男人的領地，他們需要靠肉類撐過漫長又艱苦的工作日，女人與男人一起外出的情形很罕見。當男人在內地的營火旁吃著硬麵包（或炸司康）、羊肉和喝茶時，女人則是在家裡吃蛋糕和餅乾（男人不認為這些是「正餐」）。能享受下午茶時光的家，才是女人的領地。與英國女性相似的是，澳洲女性在十九世紀末很快就適應了下午茶的慣例。茶葉不只可以讓女主人有機會展示漂亮的瓷器，還可以展現她的烘焙技能。澳洲女性很擅長製作巴摩拉水果塔（一九五○年代，在澳洲爆紅過）和班伯里蛋糕，她們還會製作其他的美食，例如司康、倫敦餐包、燕麥蛋糕、岩石餅、鮮奶油泡芙、白蘭地脆餅、種子糕餅、香料蛋糕、海綿蛋糕等，這些食物的起源都來自英國。

食品歷史學家芭芭拉・桑蒂奇（Barbara Santich）認為，海綿蛋糕比其他蛋糕更具有澳洲的特色，其製作的技藝甚至在澳洲堪稱一絕。她說的也許沒錯，因為接下來她詳細地描述，澳洲家庭主婦為了給家人或客人留下深刻的印象，會製作各種不同的海綿蛋糕。例如「大風吹海綿」（blowaway sponge）的質地很鬆軟，讓人覺得隨時會被風吹走；還有一

種是「不失敗海綿」（neverfail sponge）有多少人願意製作這種蛋糕？因為需要花非常久的時間打發加入糖的雞蛋。食譜中有一些建議和提示：選用鴨蛋、存放一天後的雞蛋、將麵粉過篩三次等。整個過程簡直是在考驗家庭主婦的技能。

讓澳洲人覺得海綿蛋糕很特別的關鍵是：餡料和配料。不管有沒有加入打發過的鮮奶油或奶油霜，果醬和糖粉一律要薄薄地呈現在蛋糕的最上層，蛋糕的底部通常也有漂亮的紙墊。有時，蛋糕的頂端有巧克力或百香果口味的糖霜。桑蒂奇繼續說明，一九三〇年代的海綿蛋糕本身已融入調味的香氣：「巧克力、咖啡、肉桂、薑和檸檬的口味都很熱門。」有時，海綿蛋糕會包裹在很長的紙張中，烘烤後，塗上果醬並捲起來，撒上糖，看起來就像瑞士捲。

另一方面，萊明頓蛋糕和澳紐軍團餅乾是澳洲的兩種著名茶點，皆於二十世紀初在澳洲發明。據說，萊明頓蛋糕是以萊明頓勛爵的名字命名（於一八九五年至一九〇一年擔任昆士蘭州的州長），但有些人認為萊明頓蛋糕是在昆士蘭州政府所在地的廚房內發明，並且以州長妻子的名字命名。許多人認為，萊明頓蛋糕的發明是為了消耗已經不新鮮的海綿蛋糕。不過，桑蒂奇表示：「一九〇二年的早期食譜建議廚師，先學會製作普通的奶油海綿蛋糕。」

萊明頓蛋糕的製作方法是把海綿蛋糕切開，然後在夾層塗上奶油霜。將蛋糕切成小方塊後，浸入巧克力混合液，接著裹上椰子粉。

後來，萊明頓蛋糕大受歡迎，變成許多澳洲人的童年回憶。雖然這款蛋糕漸漸退流行了，卻依然會為了募款活動而製作。某些學校、青年團體和教堂甚至籌辦了萊明頓運動。這款蛋糕是在社區內下訂單，在萊明頓運動的當天，商用麵包店提供切開的大塊海綿蛋糕、沾巧克力液、裹上椰子粉後，由志工團隊裝在托盤上；它在公益事業帶來了豐厚的利潤。

澳紐軍團餅乾（亦稱澳紐軍團磚餅或威化餅）也具有慈善用途，現在仍然是為了幫助士兵和退伍軍人的募款活動而製作。這款餅乾的起源很複雜，長期以來讓人聯想到一戰時期建立的澳紐軍團（ANZAC）。起初，澳紐軍團餅乾吃起來非常硬，很容易保存。這是一種用麵粉、水和鹽製成的麵包替代品，就像船員吃的餅乾。由於這種餅乾的口感太硬了，需要先浸泡在茶或其他的液體中才能軟化。

我們現在熟悉的澳紐軍團餅乾有甜味，由燕麥片、麵粉、糖、奶油、金黃糖漿、小蘇打、沸水和脫水過的椰肉製成。據說，在國外服役的士兵會收到妻子寄來的這種餅乾。不過與許多人的看法不同的是，歐洲的加里波利半島並沒有澳紐軍團餅乾。即使有證據表明，送往西部戰線軍隊的是燕麥餅乾，但這種說法並不普遍。因此，澳紐軍團餅乾的歷史細節依然不明確。

事實上，大多數的燕麥餅乾都有在國內的派對、盛宴、遊行和其他的公共活動中出售或食用，主要是為戰爭籌措資金。正是這種關聯使人們將燕麥餅乾稱作「士兵餅乾」。由於戰爭吸引到了鄉村婦女協會（Country Women's Association）等眾多團體的支援，教會委員會、學校和其他的婦女團體也跟著投入大量的時間製作燕麥餅乾。

根據桑蒂奇的說法，這些食譜可以追溯到戰爭結束後。一九一九年，有讀者寫信問《每週時報》（Weekly Times）：「誰能提供澳紐軍團餅

萊明頓蛋糕。

在澳紐軍團日吃的「紐軍團餅乾」。

乾的食譜給我？這是一種很新潮的餅乾。」一九二○年，《阿加斯》（Argus）刊登了澳紐軍團餅乾的食譜，並指定使用約翰牛（John Bull）品牌的燕麥片。其他的原料包括麵粉、金黃糖漿、糖、小蘇打、少許鹽、沸水、融化的奶油。最初的版本沒有椰子，是後來才加入。然而，食品歷史學家珍妮特・克拉克森（Janet Clarkson）認為，可能是紐西蘭但尼丁市的婦女發明了我們現在知道的澳紐軍團餅乾。燕麥餅乾屬於蘇格蘭的傳統，而但尼丁市是一座有著很深的蘇格蘭淵源的城市。燕麥餅乾的樣式已經存在一段很長的時間，通常稱作金黃脆餅或金黃糖漿餅。在戰爭期間，有人做出一批燕麥餅乾後，變成了大家熟悉的澳紐軍團餅乾。

這些食譜受到嚴謹的保護，尤其是在當地教堂的派對或農業展覽中的烘焙比賽。競賽非常激烈，要比誰能做出最優質、最鬆軟的海綿蛋糕，或者比誰能做出氣味最濃郁、口感最濕潤的水果蛋糕。一八五二年才出現商用泡打粉，一九五三年才出現自發麵粉。在此之前，廚師必須自行設計膨鬆劑，做法是將小蘇打和塔塔粉混合，也可以使用醋、酸乳或檸檬汁。麵粉需要經過精細的過篩（尤其是要做出鬆軟的海綿蛋糕），而雞蛋需要費力地靠手工打發。

水果乾是搭配許多烘焙食品、下午茶開胃菜的重要點心，例如葡萄乾（無籽或有籽）和黑醋栗。一九三○年代出版的宣傳手冊《新陽光食譜》（The New Sunshine Cookery Book；初版的《陽光食譜》於一八八六年發行）鼓勵人們多吃水果乾，宗旨是為澳洲家庭主婦提供食譜、烹飪建議，以及運用營養水果乾的新方法。書中有許多關於下午茶的食譜和建議，包括適合娛樂場合的食品數量。蛋糕的食譜包括肉桂咖啡蛋糕、葡萄乾茶蛋糕、五點鐘水果蛋糕、葡萄乾籃蛋糕，以及適合生日和聖誕節的節慶水果蛋糕。在關於餅乾的章節，有「有餡的猴子」等有趣食譜——用水果乾和果皮混合製成的含餡料糕點，還有葡萄乾奶油

酥餅、冰黑醋栗餅乾等。此外，作者也列出了可口的三明治食譜，例如雞蛋生菜三明治、雞蛋咖哩三明治、起司芹菜三明治，以及精緻的彩虹三明治、少見的甜三明治（含有切碎的水果乾）。

此外，還有迷你司康（gem scone，不是真正的司康，而是用鑄鐵烤盤烘烤的小蛋糕）、葡萄乾司康的食譜，但是沒有南瓜司康的食譜（澳洲的著名司康）。雖然南瓜司康是在二十世紀初被發明，但卻在約翰・比耶克－彼得森（Joh Bjelke-Petersen）爵士於一九六八年至一九八七年擔任昆士蘭州的總理期間變得有名氣。這要歸功於他的妻子弗羅拉夫人（Lady Flo），她也是政治家，而且她在一九九三年之前擔任了十二年的昆士蘭州國家黨參議員。關於她的有名事件是，她慷慨地在金格羅伊鎮的房子裡為客人提供自製的南瓜司康。

南瓜司康的成分有提升口感和風味的冷南瓜泥。雖然南瓜司康在昆士蘭州比其他州更有人氣，但也許是因為澳洲北海岸有充足的南瓜，人們對南瓜司康的喜愛在一九二〇年代迅速傳播開來，所以不久就出現在鄉村表演的烹飪比賽中。為了充分利用這種多產卻受到輕視的食材，許多廚師都很樂意製作南瓜司康。在接下來的幾十年，直到一九五〇年代，幾乎所有的澳洲烹飪書中都有南瓜司康的食譜。

以下是《紀事報與北海岸廣告報》（The Chronicle and North Coast Advertiser）於一九一六年七月二十八日刊登的食譜：

南瓜司康

由於福賽斯先生（Forsyth M.L.A.）在卡布丘秀（Caboalture Show）大力推薦，所以我們找到了這個食譜。我們要感謝貝爾先生（Cr. A Bell）的妻子：貝爾夫人提供以下的食譜。編輯的孩子已成功地試驗過了。他們都不喜歡吃南瓜，卻很喜歡吃南瓜司康。

做法：準備半杯糖、二又四分之三杯麵粉、一大匙奶油、一個打發的雞蛋、一杯煮熟的南瓜泥、一茶匙小蘇打、二茶匙塔塔粉。先把糖和奶

油打發成鮮奶油，然後陸續加入雞蛋、南瓜、麵粉、塔塔粉、小蘇打、鹽，混合並過篩，最後加一點鮮奶。用烤箱快速烘烤。

在澳洲，星期六通常是烘焙的日子。不過，也有很多人在星期日烘烤食物，例如用烤箱製作晚餐，以便節省燃料。哈爾・波特（Hal Porter）在《鑄鐵陽臺的觀察者》（The Watcher on the Cast-iron Balcony，一九六三年）回想起一九二〇年代的烘焙日子和週日茶會：

星期六的下午是烘焙時光，有兩種特色：準備一週的佳餚（當時的澳洲家庭主婦認為要營養均衡，例如每天要吃兩份肉，晚餐要有四種蔬菜，早餐要有粥、雞蛋和吐司，並且喝好幾杯茶）。空的餅乾桶和蛋糕模具，就像早上十一點之前還沒整理床鋪般不可思議。因此，母親製作了很大的水果蛋糕，還有一堆岩石餅、班伯里蛋糕、女王蛋糕、椰棗捲和薑餅。她讓傳統的食材凝固後，開始施展天賦；做事總有一套夢幻般的流程，在精緻的食物上花了不少錢，就像週日茶几上的萱草一樣，裝飾的效果只是曇花一現。有三層的海綿蛋糕塗著芳香的鮮奶油，而誘人的糖霜含有核桃、銀色的潤喉糖、糖漬櫻桃、草莓、柳橙片、歐白芷。鮮奶油泡芙和閃電泡芙的存在非常短暫，既不是以備不時之需的囤積，也不是為了在社交圈中炫耀。至於星期日的茶會，則像一週當中微不足道的華麗王冠，留給人的印象是「花錢如流水」。奢華只是一種氛圍，而不是事實。最重要的是，我的父母喜歡在週日的茶會對彼此和孩子們說：「生活本身得來不易，這一切是合理的富足。」我注視著所謂的富足，也就是我注視著母親——生活的本質很現實，也象徵著衝動。

澳洲人和某些英國人一樣，都把晚餐稱為茶點。這項傳統可追溯到移民的早期階段。基本的食物有麵包、牛肉、羊肉、豬肉、鮮奶、雞蛋、水果和蔬菜，飲料有茶和酒。工人的早餐可能包括排骨或牛排，午餐可能是在咖啡館（亦稱廉價餐館）進食。六點鐘的時候，工人會喝大量的

《新陽光食譜》的封面，約於一九三八年。

《新陽光食譜》的封底。圖案分別是水果蛋糕、葡萄乾籃蛋糕、葡萄乾餡餅、甜餡蛋糕捲、葡萄乾派、西米黑醋栗布丁。

茶，吃冷肉或熱肉。他們在每一餐都會喝二到三杯茶。餐點通常是先上湯品（肉湯），接著上肉餡餅、炸肉餅、砂鍋燉菜、咖哩、燉煮的菜餚或烤肉配蔬菜。至於西米布丁、木薯布丁、奶油麵包、果醬蛋糕捲或水果派，通常會配上卡士達醬，做為餐點的收尾。如今，這種餐點經常被稱作晚餐，而不是茶點。由於社會的變化和工作模式改變，這頓餐的享用時間變得更晚了。

同時，有些人可能會誤解「茶點」的含義。例如客人受邀喝茶後，在比較晚的時間到訪，卻滿心期待吃一頓豐盛的晚餐。尷尬的客人看到餐桌後，很快就能猜到自己誤會了。下午茶是高雅的場合，桌面上有優質的瓷器、三明治、蛋糕和精緻的茶點。相比之下，傍晚茶點比較簡單，有豐盛的食物和從大茶壺倒出的濃茶。

截至二十世紀初，澳洲人可說是世界上最喜歡喝紅茶的民族。他們每天都會喝好幾次茶（通常是濃郁的紅茶加鮮奶），包括早餐和下午茶的時間。在工作日，他們的茶歇或茶會是指喝早餐茶或下午茶的時光。有時，下午茶稱作arvo tea（在澳洲的俚語中，arvo是指下午）。有時，下午茶稱作smoko，或是早晨和下午的smoko（商人或建商經常用這個詞表達「茶歇」）。這段時間有茶和香菸，可能還有甜味或鹹味的零食或餅乾。二戰期間，配給的制度嚴重限制了茶葉的消費量，使熱衷品茗的人非常不滿。

如今，居家的下午茶已經沒那麼常見了，但還是有一杯茶配餅乾的吃法。舉例來說，澳洲的熱門餅乾品牌Tim Tam是由澳洲食品公司Arnott's生產餅乾，最早於一九六四年出售。與英國的企鵝品牌餅乾類似的是，Tim Tam餅乾也是由兩層巧克力麥芽餅乾組成，夾層中有薄薄的巧克力鮮奶油，外部是裹上有紋理的巧克力薄層。這款餅乾已經促成了獨特的下午茶吃法，且入口即化法。做法是先在Tim Tam的對角兩邊各吃掉一小塊，然後把其中一端放進茶裡，而另一端含在嘴裡，慢慢地吸吮，讓茶漸漸融入餅乾（把Tim Tam當成吸管）。當酥脆的餅乾內部軟化後，巧克力的薄層也會開始融化。在Tim Tam整個軟掉之前，要盡快吃完，而有些人會用這種黏糊糊的巧克力餅乾製作Tim Tam蛋糕。

野餐茶會

澳洲人熱愛戶外活動，也將野餐提升到新的層次。在十九世紀早期，對叢林旅行者而言，缺乏相關設施的這件事，使野餐變成了必要的活動。此外，許多人喜歡野餐，因為可以在工作之餘外出放鬆、接觸新鮮的空氣和換個環境。野餐也是上流社會的社交娛樂形式，通常是很奢華的場合，桌巾上擺滿了各式各樣的食物，不只有三明治，還有冷肉、餡餅、水果、各種飲料等。野餐的類型有很多種：午間野餐、假日野餐、海灘野餐、野餐茶會。

在某些熱門的野餐地點，茶館主打的野餐基本必需品包括三明治、糕點、水果和茶。十九世紀的三明治成分以肉為主，但是沙丁魚、雞蛋和沙拉也很受歡迎。後來，三明治在二十世紀變得更新奇，多元的餡料組合有鮭魚、芹菜配美乃滋、蘋果配黃瓜、橄欖配鮮奶油乳酪、雞蛋配綠辣椒。還有一些能直接用手拿取的方便食物。邦尼森（Bonython）夫人回想起二十世紀初的童年野餐：

有一大堆塗上奶油的法國麵包。我們會敲一敲煮熟的雞蛋並剝殼，也會直接用手拿雞腿或雞翅，啃著美味的冷肉。至於飲料，我們喝檸檬汁或茶。

她還記得，母親帶了一個可以讓茶保持滾燙的中國茶壺，裝在有襯墊的中式籃子裡，而籃子內有足夠的空間放壺嘴和握把。

茶無疑是野餐時最受歡迎的飲品。不過，含酒精的飲料或汽水也很常出現。傳統上，野餐中的茶是用鍋子煮：

幾個女孩在草地上鋪了一塊雪白色的桌巾，並且在盤子上放一些蕨菜和綠色的棕櫚葉。桌上還有許多玫瑰色的蘋果、金色的柳橙、新鮮的香蕉，自製的小蛋糕和切得很精緻的三明治。海倫分發了她帶來的雅致餐巾，還擺放所有的茶杯。

「男生，去生火，然後在鍋子裡裝滿煮茶用的水。艾莉森，去把鮮奶拿過來，船上有兩個瓶子。」她說。

野餐的食物變得更精緻。到了一九三〇年代晚期，羊肉派、康沃爾餡餅、舌肉凍、香腸捲、蘇格蘭蛋、雞蛋培根派、小鮭魚丸等都可以用牙籤插著吃。

茶館

一八九五年四月，《澳洲星報》（Australian Star）報導：「對商務男士來說，沒有其他場所比這家茶館更適合吃午餐了。對在鎮上購物的女士來說，這家茶館是最適合喝下午茶的地點。在中午和晚上，該茶館經常擠滿了都市人、商人、代理商和許多國會議員。」該報指的是位於國王街一三七號的龍山茶館（Loong Shan Tea House）——由中國籍移民、白手起家的企業家梅光達（Quong Tart）經營，是連鎖茶館中最大且最壯觀的建築。

這些茶館在維多利亞時代的雪梨非常流行，而且裝飾得很奢華，有手繪的日本藝術品、中國木雕、高雅的金色鏡子、大理石池塘（有豐腴的金色鯉魚）。雪梨的名流在梅光達的茶館裡聚在一起，品嚐著中國進口的上等茶。當女士想放鬆一下疲憊又沾染塵土的雙腳時，可以在一樓的閱覽室翻閱雜誌，一邊吃著糕點、司康和餡餅。對胃口很好的男士而言，菜單上有豐盛的菜餚，例如兔肉佐波特酒醬、羊肩肉。

梅光達的遺孀記述了他不平凡的一生。英格蘭利物浦市的瑪格麗特・史嘉蕾（Margaret Scarlett）於一八八六年嫁給他，後來生下六個孩子。一八五九年，梅光達從廣州來到澳洲時只有九歲，由新南威爾斯州布雷德伍德鎮（Braidwood）的蘇格蘭辛普森（Simpson）家庭撫養，並信奉基督教。由於辛普森先生激發他對擁有黃金產生興趣，他漸漸變得富裕，便下定決心在雪梨成為茶葉與絲綢進口商。

一八八一年，他到中國探望家人後，回到澳洲的雪梨創辦茶葉公司。他在雪梨商場（Sydney Arcade）出售進口茶葉，並且以打廣告的形式分發試喝杯。他的生意很好，因此他改找更大的營業場地，並開始收取茶和司康的費用；他的茶館也因此打開了知名度。截至一八八五年，他已經成立了四家茶館，然後將生意擴展到國王街的皇家拱廊商場（Royal Arcade），有一位女士甚至當場向他索取一杯茶並要求合照；他也在動

物園的竹亭開設Han Pan茶館。一年後，他在喬治街777號開設了幾家茶館。一八八九年，他在國王街成立了龍山茶館。不久，龍山茶館變得有名氣，州長和總理都經常光顧。一八九八年，他在維多利亞女王大廈設立了豪華的精英閣（Elite Hall）茶館和餐廳，可容納五百人。

他擅長挑選茶葉，且舉世聞名。其中，有許多茶葉是從中國進口。他用漂亮的中國瓷茶壺倒茶，再用精美的瓷杯上茶。這些茶館提供豐盛的餐

梅光達的油畫肖像，約於一八八〇年代。

點，主要是豬肉香腸、鹹牛肉佐紅蘿蔔、羊排、李子布丁、蘋果派等英國食物。菜單上還有咖哩、牡蠣和龍蝦。不過，這些茶館最有名的食物是以奶油、糖和泡打粉製成的司康（趁熱淋上奶油）。

梅光達的茶館也在女權運動中發揮作用。以前，這座城市沒有體面的女士聚會場所，也沒有公共廁所。他的茶館都有適當的會議場所和化妝室，許多女士紛紛湧入他的新茶館。梅班克・安德森（Maybanke Anderson）和一些主張女性有權參政的婦女也經常在國王街的龍山茶館聚集。詩人亨利・勞森（Henry Lawson）的母親路易莎・勞森（Louisa Lawson）在澳洲籌劃女性參政權運動時，也曾經在龍山茶館內品茗。

這些茶館之所以大受歡迎，不只是因為有高品質的茶、美味的食物、新潮的家具，也因為有梅光達這個人。他打扮得像歐洲人，平常對勞工

和政治家一視同仁。他是偉大的慈善家，為慈善事業付出了不少貢獻。他是慷慨的雇主，也對白手起家的人感興趣；他的熱情甚至延伸到「經常為雪梨的報童說好話」。

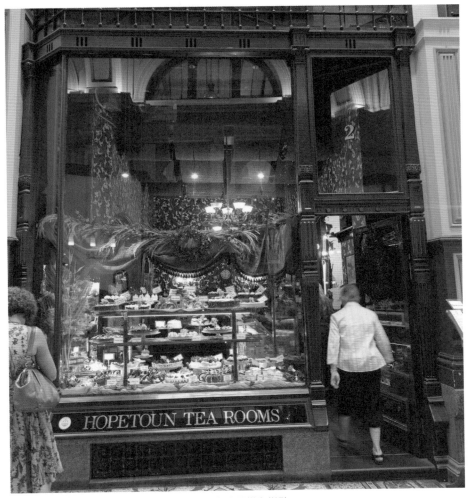

墨爾本的霍普敦茶館，櫥窗陳列著一系列漂亮的蛋糕和糕點。

麥可・西蒙斯（Michael Symons）曾提到，梅光達在一八九三年十二月的週六下午，邀請了二百五十名雪梨報童到他的茶館：

這些少年先在都市的街道上遊行，由克羅伊登學校的軍官樂隊帶領。他們舉著寫上報刊名稱的旗幟，最後坐在五張長桌子旁。只要他們把茶喝完了，女服務員就會來斟茶，直到他們喝不下為止。後來，都市裡的重要人物發表了具啟發意義的演講，讓這些少年在離開之前更了解茶和相關的建議。

遺憾的是，梅光達的成功事業和人生以悲劇收場。一九〇二年，他在維多利亞女王市場（Queen Victoria Market）的商店遭到搶劫，歹徒殘忍地毆打他，使他在次年因胸膜炎而去世。

澳洲的其他城市也有茶館。十九世紀末和二十世紀初，家庭主婦協會（Housewives' Associations）和不同的鄉村婦女協會相繼成立，這些婦女去購物或與朋友見面時，都需要吃茶點；墨爾本的巴克利納恩（Buckley & Nunn）百貨公司有提供這項服務的巴克利茶館。在一九二〇年代，這些茶館變成了女士的時尚聚會場所。一九一九年，《阿加斯墨爾本報》（Argus Melbourne）為這些茶館打廣告：

巴克利茶館的魅力吸引著品味高雅的人。我們提供的午餐（熱或冷）、早餐茶或下午茶的品質都很高，價格也很合理。歡迎來電或來信預約座位，不另外收費。

巴克利茶館，二樓
巴克利納恩股份有限公司
布爾克街，墨爾本

當時，墨爾本的另一家茶館是位於街區商場（Block Arcade）的霍普敦茶館（Hopetoun Tearooms），是一八九二年在街區商場6號開幕，後來茶館在一八九三年搬到了12號和13號。這些都是滴酒不沾的女士領地，讓

女性購物者可以在時尚的場所享用午餐或下午茶。直到一九〇七年，這些茶館由維多利亞婦女就職協會（Victorian Ladies' Work Association）經營，接著搬到了現在的位置（1號和2號的商店），並以該協會的創辦人霍普敦夫人的名字命名（維多利亞州的首任州長霍普敦勳爵的妻子），稱為霍普敦茶館。這些茶館持續蓬勃發展，同時維持著東方的迷人古雅氛圍。館內依然供應所謂的傍晚茶點，保留著以三層架上茶的下午茶風格，最上層放著開胃菜，第二層放著各種花式小點心，第三層放著新鮮的當令熱帶水果。館內出售的茶都是有機的，種類繁多，有佛手柑茶、濃烏龍茶、香料茶等。

紐西蘭

紐西蘭人和澳洲人一樣都愛喝茶，他們吃完早餐、午餐和晚餐後都會喝茶（合稱主餐佐茶），上午和下午也有茶歇。直到最近，對體力勞動者而言，如果要在工作日維持精力，茶歇中的茶搭配上餅乾或司康是十分重要的吃法。紐西蘭和澳洲有很多相似的品茗傳統，包括下午茶中的許多蛋糕和餅乾。

紐西蘭的最大茶葉供應國是斯里蘭卡，主要是紅茶。有時，普通的紅茶稱為橡膠靴茶（gumboot tea），相當於英國的建築工人茶（builder's tea）。橡膠靴茶這個詞是最近才出現的（第一次的引用是在一九九七年），大概是在更多的異國調和茶開始流行時才出現。

初期

移民在十九世紀抵達後，盡可能地維持家鄉的傳統和食材，尤其是英格蘭和蘇格蘭。茶葉是他們帶到紐西蘭的主食之一，後來茶變成了國民飲料。與蘭姆酒、糖相同的是，茶葉也被用作獵捕海豹和捕鯨團的款項之一。當茶葉不夠的時候，麥蘆卡樹的葉子可當成替代品。英國探險家詹姆士·庫克（James Cook）船長和船員都是第一批喝麥蘆卡茶的歐洲人。

茶葉（茶樹的葉子）在十九世紀變得更便宜。紐西蘭的人口增加時，富人和窮人都很喜歡喝茶，包括上流社會的女士和住在叢林地的人，品茗也得到了當地禁酒運動追隨者的支持。

露天茶館也稱作娛樂茶園，在十九世紀中後期開始盛行，並仿照英格蘭的露天茶館設計。但尼丁市的沃克斯豪爾茶館於一八六二年開幕，比倫敦的同名茶館晚了一百三十年左右。娛樂活動大同小異，有煙火、錦標賽等。與倫敦的娛樂茶園相似的是，在紐西蘭茶館內品茗的概念給人很文雅的感覺，而且但尼丁市的沃克斯豪爾茶館也很快打響名號，該市的公民也認為茶館不是只供應茶。

沃克斯豪爾茶館只是紐西蘭各地開放的眾多露天茶館之一，受到了熱愛戶外活動的紐西蘭人熱烈歡迎。娛樂的種類很多樣化，例如威靈頓市的威爾金森茶館是一個欣賞樹木、玫瑰園和喝茶的好地方。你還可以品嚐到凝乳、鮮奶油、薑汁啤酒、花式麵包、伯恩斯蛋糕（Burns' cake）、當季水果。赫特谷（Hutt Valley）的柏衛茶館有農場、廚房和展示花園，也提供佐茶的熱司康、自製奶油、果醬、水果蛋糕和種子糕餅。大家可以

〈草坪上的茶會〉，
萊斯利・阿德金攝，
一九一二年。

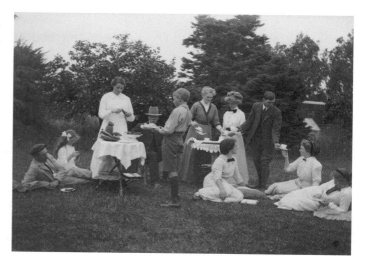

在唐納德茶館內野餐，也可以從蔬果農場購買農產品。新布萊頓（New Brighton）的布萊茶館為遊客提供熱水，讓他們能一邊欣賞鳥舍、蕨類植物、鮮花、樹木與令人印象深刻的長葡萄園或散步，一邊泡茶。現場還有板球、網球、射箭、射擊和釣魚的活動。基督城（Christchurch）的許多露天茶館都有多元的娛樂活動，經營方面成敗參半。

然而，截至一九二〇年代，露天茶館的潮流基本上已經結束了，女性的解放是一部分的原因。隨著電影院陸續出現，娛樂活動也產生了變化。

下午茶和居家茶會

在十九世紀末和二十世紀初，下午茶的聚會通常是很正式的場合，保留著維多利亞時代的社交準則，有一些禮儀指南可供參考，重視禮節的程度取決於聚會的規模。一九二〇年的《女性禮儀指南》（Etiquette for Women）提到，如果賓客少於十人，上茶的位置應該在客廳：

做法是在房間一端的桌上準備茶，由女僕負責斟茶，並端茶給出席的客人。托盤上放著鮮奶和糖，讓客人自行取用。接著，女主人分發蛋糕、奶油麵包等。或者，女主人坐在自己的茶几旁斟茶，而客人可以自行拿取陳列在盤子上的蛋糕之類。茶几上有銀色的蛋糕盤，或是有特製的三層或四層蛋糕架。

食品歷史學家海倫・利奇（Helen Leach）曾提到諾琳・湯姆森（Noeline Thomson）寫給她的一封信，信中描述了下午茶的正式名片。一九九八年，九十歲湯姆森的來信讓利奇想起了客人在一九三〇年代出席時，出示名片依然是很常見的禮節：

說到紐西蘭的下午茶……我的早期回憶包括精美的名片，有時候是裝在特別的卡片盒裡，上面印著捲曲狀的大寫字母。我的母親在大廳的架

子上放了一個特別的碗，用來裝名片。如果女訪客已婚，她會留下丈夫的兩張名片：一張是向我的父親致意，另一張是給女主人，也就是我的母親。如果女主人未婚，她會收到兩張名片，一張來自女訪客，另一張來自女訪客的丈夫。我不確定未婚女士拜訪另一位未婚女士的流程是什麼，但是書架上的禮儀指南中應該有說明吧！

接著，諾琳描述了一頓像樣的下午茶所需要的物品：

母親使用雅致的蛋糕叉（握柄上有姓名的首字母T）、銀茶具、鮮奶油罐、糖盅、銀色的方糖夾、有蕾絲邊的繡花桌巾、小餐巾、有三層的銀色蛋糕架（最上層放三明治，中間放小蛋糕，最下層放鮮奶油海綿蛋糕或其他的大蛋糕）。銀色的架子上有銀熱水壺，而且有一個小燈（燃料是變性乙醇），能保持水的熱度；她還有一個用來裝熱水的銀罐子。我還記得一九三〇年代，來自奧馬魯鎮的朋友有一個漂亮的大銀茶缸（傳家寶），底部的前面有開關。茶缸放在茶車上。茶碟上的茶杯依序放在開關的下方時，很像在舉行小型的儀式。另一個朋友有漂亮的茶葉罐（應該是日本製），幾個隔層可以用來放置不同的茶葉，並附上鎖和鑰匙。這個茶葉罐看起來很舊了。我認為出於某種原因，三層蛋糕架才被稱為瑪芬架……

茶館的派對

紐西蘭人很喜歡在戶外參加茶館的派對。在一八六八年左右，維多利亞女王將這個慣例引進英國。當時，她開始在白金漢宮的茶館內舉行下午辦招待會。在紐西蘭，總督是王室的代表，負責邀請客人到威靈頓市參加政府所在地的茶會。一九五四年，最令人難忘的茶會是，伊莉莎白二世女王和菲利普親王到紐西蘭進行外交訪問。這是在位君主第一次造訪紐西蘭，有四千名客人受邀喝下午茶。根據報導，伊莉莎白女王和菲利普親王在鮮花點綴的皇家亭子裡喝茶，並簡短地提到草莓冰、覆盆子

冰、冷飲、茶和蛋糕。為了應對飢腸轆轆的眾多支持者，他們另外訂購了二萬打雞蛋和二萬五千磅（一萬一千三百公斤）奶油。塔拉納基街上有大型的自助餐廳，營業時間是從早上九點到晚上十一點。大概有一萬名遊客到自助餐廳，總共吃掉了兩萬個三明治、三萬個蛋糕、一萬個餡餅、一萬杯以上的茶。為了向伊莉莎白女王和菲利普親王致敬，其他的城市也舉行規模較小的茶會，包括在奧克蘭市的政府所在地、基督城、但尼丁市。報導中沒有詳細說明人們在這些場合吃了哪些食物，或喝了哪些飲品，而是多著墨在關於場合、打扮和情景的部分。

烘焙技巧和食譜

紐西蘭的好客文化和烘焙文化深植於殖民時期，家庭主婦對自己製作的蛋糕和餅乾感到非常自豪，下午茶時光是她們展現烘焙技能的機會。早期的食譜在默多克（Murdoch）夫人寫的書《美味》（Dainties; or, How to Please Our Lords and Masters，一八八八年）中可以找到，該書提供了二十一種不同的大蛋糕和小蛋糕、兩種餅乾、三種小圓麵包、兩種薑餅的食譜。截至一九二一年，但尼丁市的《聖安德魯的食譜》（St Andrew's Cookery Book）第九版包含了五十六種大蛋糕、二十六種小蛋糕、二十四種司康和麵包、十三種不含雞蛋的蛋糕、二十二種不同餅乾的食譜。該書提到，紐西蘭的家庭主婦都有裝得滿滿的錫罐：

> 我剛剛把錫罐裝滿了。老公很喜歡這樣做，但是我試著不這樣做，因為我發現自從我們來到這個地方後，我變得有點胖……但是他會自己泡茶。他經常泡茶，還會去買小圓麵包，順便檢查一下錫罐。

幾乎所有的紐西蘭家庭都有一本破舊的《埃德蒙茲烹飪指南》（Edmonds Cookery Book），該書首次於一九〇八年出版，每年的銷售量仍然超過兩萬冊。食譜的範圍很廣泛，但主要是關於烘焙，最常使用的原料是埃德蒙茲泡打粉。這本烹飪大全是人們尋找蛋糕、餅乾和甜點

食譜的首選書籍，其中包含了許多紐西蘭精選茶點的食譜，例如香蕉蛋糕、生薑脆餅、阿富汗巧克力餅乾、尼尼什塔（Neenish tart）、路易斯蛋糕（薄薄的蛋糕層或餅乾層塗上果醬，通常是覆盆子果醬，頂端有椰子蛋白霜，用烘烤的方式製作）、薄

紐西蘭埃德蒙茲泡打粉的廣告，出自一九〇七年的戲劇節目，特色是著名的口號「東山再起」，品牌形象是冉冉升起的太陽。

烤餅、澳紐軍團餅乾、司康、聖誕節餅乾、溜溜球蛋糕、花生布朗尼、檸檬蛋白霜派、棉花糖奶油蛋糕、比利時餅乾、Hokey Pokey餅乾。同樣熱門的食品，包括椰棗麵包或椰棗蛋糕（含有糖漬椰棗，通常會塗上厚厚的奶油層）、生薑夾心餅乾（兩塊薑餅夾著鮮奶油餡料）、萊明頓蛋糕、網球餅乾。

尼尼什塔在澳洲也很熱門——派皮內充滿了甜味的凝固吉利丁和鮮奶油，上面覆蓋著兩種顏色的糖霜，各占一半。典型的顏色組合是白色和棕色、白色和粉紅色、粉紅色和棕色。尼尼什塔的名稱有點神祕，而且有不同的拼寫方式，例如nenische和nienich都是暗示起源於德國。最流行的說法是，大約在一九一三年，澳洲新南威爾斯州的格龍鎮（Grong Grong）有一位名叫露比·尼尼什（Ruby Neenish）的人率先製作了尼尼什塔。據說，她的可可粉不夠用了，於是用一半巧克力、一半白糖霜做出尼尼什塔。至於阿富汗巧克力餅乾的起源也是一個謎，讓人有各種猜測。

網球蛋糕並不是《埃德蒙茲烹飪指南》的焦點，但似乎在二十世紀初

大受歡迎。這款蛋糕是維
多利亞時代的鬆軟水果蛋
糕,是為了配合新發明的
草地網球(lawn tennis)
而製作。這項運動在十九
世紀後期開始流行,尤其
受到女性喜愛。起初,網
球蛋糕是圓形的,後來漸
漸變成長方形,很像網球
場的形狀。裝飾方面也改

阿富汗巧克力餅乾,上面有巧克力糖霜和核桃。

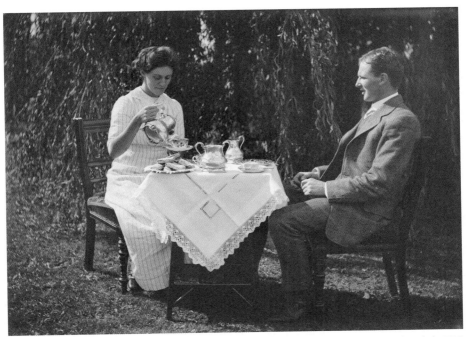

〈下午茶〉,莫德 · 赫德(Maud Herd)的照片。她的丈夫萊斯利 · 阿德金於一九一七年三月
在草坪上喝茶,小桌子上擺著上過漿的白色桌巾,周圍鑲著蕾絲邊。赫德將銀茶壺中的茶倒進精
美的瓷杯,而她的丈夫期待地看著,他們準備喝茶配烤司康。

變了，變得非常精緻，猶如迷你網球場。一九一〇年十二月三十日，早期的食譜出現於《懷拉拉帕每日時報》（Wairarapa Daily Times）：

> 網球和茶密不可分。大家都喜歡吃美味的蛋糕。以下的食譜……一定能讓經常去網球場的人感到滿意：需準備一磅奶油、一又四分之一磅細砂糖、十二個雞蛋、一又四分之一磅麵粉、四分之三磅磨碎的杏仁、二分之一磅葡萄乾、四盎司黑醋栗、四盎司果皮、四盎司切碎的櫻桃、香草精。將奶油和糖拌勻後，加入兩個雞蛋，接著加入香草精和麵粉。攪拌後，加入水果、切碎的果皮和櫻桃。將這些食材混合成蛋糕的麵糊後，放在鋪著烘焙紙的烤盤上，並放進烤箱，以中溫烘烤。烤好後，放著冷卻。然後在蛋糕的頂層鋪上杏仁醬，以及任何顏色的翻糖糖霜。帝國企業（Empire Company）的天龍調和茶，很適合搭配這款蛋糕……

戰爭時期

茶和餅乾能讓士兵在戰爭期間維持體力。一九一六年至一九一七年，有一位名叫諾曼・格雷（Norman Gray）的紐西蘭士兵曾在西部戰線打仗。他在日記中提到了一杯茶和幾塊餅乾，能讓疲憊不堪的士兵感到寬慰：

> 已經下了兩天半，卻依然是傾盆大雨。對大多數人來說，爬到上坡後就差不多沒力了。我們連續工作六十個小時，渾身濕漉漉，簡直累壞了。為了不撲倒在泥地上，也為了不被敵方擊中，我們竭盡全力。在山脊上，就在我們到達基地之前，Y.M.C.A.餐廳迎接我們，並且為每個人準備了一杯茶和兩包餅乾。

在二戰期間和此後的一段時間內，有限量配給制。茶的分配量是每人每週二盎司或五十七克。其他的基本烘焙原料也是限量供應，例如雞蛋、奶油和糖；官方不提供鮮奶油。下午茶的烘焙方面對廚師而言是一

大挑戰！當時，許多烹飪書都有列出不含雞蛋的蛋糕和布丁的食譜。

大戰之間和戰爭結束後

在一九三〇年代的經濟大蕭條時期，時局也很艱困，但許多人仍然製作蛋糕，尤其是海綿蛋糕。利奇解釋，在不景氣的時期，價格較低的食品對薪資沒有減少的家庭有利。許多家庭依然在花園後面設置雞舍，以便取得雞蛋。

她接著說，紐西蘭農夫聯盟（New Zealand Farmers' Union）的婦女部發行了第二版的國民烹飪書，內文有蛋糕的食譜。在蛋糕的章節中，有許多可供廚師選擇的下午茶食譜；三十種水果蛋糕、十三種海綿蛋糕和其他三十三種蛋糕，包括經典的種子蛋糕、卡其蛋糕（Khaki Cake）、史密斯小姐蛋糕（Ladysmith Cake）、大理石蛋糕、馬德拉島蛋糕、粉紅椰子三明治、鳳梨蛋糕、馬鈴薯焦糖蛋糕，還有六種巧克力蛋糕。不過有些人無法輕易取得雞蛋，因此某些蛋糕的食譜中沒有雞蛋的成分，例如薑餅、核桃蛋糕、椰棗蛋糕和三種水果蛋糕。

一九五〇年，對紐西蘭人來說象徵著全新、更加繁榮的半個世紀開端。配給制終於結束了。新的器具出現在商店裡，例如Neeco品牌的電爐和Kenwood品牌的食物攪拌機。有了這些新工具，居家烘焙變得更容易了，錫罐也不再空蕩蕩。但是時代變了，有越來越多的婦女外出工作，加上商業化的餅乾種類繁多，因此居家烘焙的需求漸漸減少。使用銀器、精美瓷器和白色亞麻布的正式下午茶逐漸過時，取而代之的是有娛樂性質的晚宴和自助晚餐。

不過，有些紐西蘭人認為烘焙帶來的自豪感仍然存在。西比爾·艾克羅德（Sybille Ecroyd）回想起一九八〇年代，她在奧克蘭的婆婆家度過下午茶時光。那時，蛋糕模和餅乾罐很少是空的：

有很多食物都可以配Edglets或Bell品牌的茶。無論你喜歡喝哪一種

茶，都會覺得自己喝到高品質的飲料……但是，在約翰母親的家，佐茶的配料是一磅、兩磅或三磅奶油，更不用說每週在蛋糕、餅乾和麵包切片裡加糖了！自製的食物包括聖誕節餅乾、椰棗司康（用脫水的椰棗製作）、無數的薄片（例如生薑脆餅、路易斯蛋糕）……芭芭拉會製作各式各樣的點心，而且餅乾罐從來都不是空的，我們很少到商店買現成的餅乾。

除了大量的奶油和糖，金黃糖漿和甜煉乳在許多茶點中都很常見。她還記得有俄羅斯軟糖、焦糖餅乾、焦糖手指餅乾、巧克力焦糖方塊酥、葡萄乾麵包、胡蘿蔔蛋糕。

茶館

並不是所有的女人都喜歡烘焙，也不是每個人都擅長烘焙。有些人比較喜歡去茶館，對十九世紀的女人而言，茶館象徵著自由，因為這個地方能讓她們在公共場合社交，並且在購物後可以休息一下，吃點提神的便餐。對財力有限的人而言，到茶館享受生日是理想的活動。茶館通常位於百貨公司的頂樓，人們可以搭乘籠子般的電梯抵達茶館。在電梯升降的過程中，有戴著白色手套的服務員負責告知顧客關於每一層樓的商品類型，例如：「樓上是都會仕女館，專賣女性服飾」。

這些茶館都很時尚，很重視禮節。典型的環境畫面是有很高的天花板、藤製家具、棕櫚樹、銀器、白色的桌巾，還有穿著黑白制服的女服務生。茶、三明治、司康、蛋糕都一併放在銀色的分層架子上。

在紐西蘭最古老的百貨公司，有時尚的Kirkcaldie & Stains茶館——一八六三年，由兩個年輕的移民（蘇格蘭人和英國人）在威靈頓市的蘭姆頓商業中心（Lambton Quay）創立。該店生意興隆，並在一八九八年拓展店面，包括華麗的門面、高雅的設備、女士專用的盥洗室和首都最大的茶館。這些茶館都在一樓，顧客可以欣賞到哥德式拱門、壯觀的雙

層玻璃門、大鋼琴發出的悅耳音色。女服務生穿著有白色領子的黑色連身裙，頭上戴著白色的帽子，身上繫著白色的圍裙。這些茶館吸引到了許多顧客，他們來這裡不只是為了吃茶點和蛋糕，或許更重要的是為了在店內自由地消費。

但該茶館開幕後，不久就發生意想不到的戲劇化事件。傍晚時分，茶館裡擠滿了來喝下午茶的顧客。店經理艾倫・迪克（Ellen Dick）走出廚房後，有一位名叫安妮・麥克威廉（Annie McWilliam）的顧客掏出一把口徑為0.45的六發式左輪手槍，朝著經理開了三槍。艾倫轉過身，快速衝進廚房。神奇的是，兩顆子彈都沒有擊中她，而另一顆子彈在她的束身衣下襬轉向了。她只受到輕微的瘀傷和衝擊，而她穿的束身衣救了她一命。顧客紛紛逃離茶館，接著麥克威廉夫人冷靜地走下樓，但百貨經理和錫德・柯科迪（Sid Kirkcaldie）成功地使她放下了戒心。據說，她表示：「請給我一杯茶。我來這裡就是為了喝茶。」該茶館的受歡迎程度，並沒有受到這次事件的影響，生意反而變得比以前更好。但遺憾的是，該茶館在二〇一六年一月停止營業。

紐西蘭有許多百貨公司設置茶館。茶葉權威威廉・烏克斯（William Ukers）在一九三五年寫道：「所有重要的建築物都有一間茶館。」他引用了巴蘭坦企業（J. Ballantyne & Co.）的茶館、奧克蘭的Milne & Choyce百貨公司頂樓的都鐸茶館等例子。都鐸茶館不只使用一人、二人或四人的鍍鎳茶壺為顧客上茶，也有測量儀能用來分配準確的茶葉量。他們還有特殊的熱水鍋爐，可以確保每一次沖泡的茶葉都在合適的溫度條件下浸泡。

另一家百貨公司是基督城的比思企業（Beath & Co.），內部有屋頂花園和茶館。茶館裡有管弦樂隊的高臺、鑲木地板、翠綠色的牆壁、金色的裝飾線條、青銅烤架。位於奧克蘭的約翰考特百貨公司有寬敞的屋頂茶館和屋頂花園，可以俯瞰該城市、兒童遊樂場、懷特瑪塔港

（Waitemata Harbour）的美景。該茶館因早餐茶而聲名鵲起；多年來，「我們約在約翰考特百貨公司見面」變成了該茶館的廣告標語。

在威靈頓市，D.I.C.商店的茶館被視為整座城市裡最優質、最時尚的茶館。一九五四年，在伊莉莎白女王和愛丁堡公爵造訪紐西蘭的期間，他們曾經到這裡參加宴會。

但並不是所有的女人都有空閒，前往茶館悠閒地喝茶和吃蛋糕。許多女人在商店或工廠工作，或者做奴僕的工作，也有一些女人從事商業。一九〇六年，梅丁斯（Meddings）小姐獲列為基督城紐西蘭國際展覽（New Zealand International Exhibition）裡，一樓櫻桃茶館（Cherry Tearoom）的成功投標者。該茶館除了供應茶，也供應小蛋糕、積木蛋糕、司康、小圓麵包、餡餅和冰淇淋。支持梅丁斯小姐的力量是負責談判這筆交易的強大律師埃塞爾·班傑明（Ethel Benjamin）——紐西蘭的第一位女律師，協議的內容是「所有的努力都是為了使茶館更具有吸引力，同時不惜代價地吸引客人光顧」。店家訂購了優質的奶油，也租下了一百張核桃色的奧地利藤椅。店家訂購的優質茶葉是來自弗萊徹—漢弗萊斯股份有限公司（Fletcher Humphreys & Co. Ltd），也就是位於基督城的批發茶葉進口商和早期茶葉包裝商。為期六個月的展覽令人印象深刻，梅丁斯小姐和班傑明持續為顧客提供茶和蛋糕，並在聖誕節期間贈送幾塊蜂窩狀的太妃糖（裡頭夾著友善的訊息）。但展覽結束後，櫻桃茶館便停業了。

在早期的茶館貿易中，另一位同樣勤奮、適應力強的女性是安·克萊蘭德（Ann Cleland）。一九〇〇年，她租下了咖啡宮（Coffee Palace）、茶館、牡蠣餐廳、麵包店，並將公司名稱改為ACM企業。她的事業很成功，一九一一年，她租下了聯邦茶館（Federal Tearoom），內部有商店和多功能廳。兩家茶館、商店、麵包店和燒烤室的生意都保持興隆。一戰期間，當某些原料變得稀缺，而且需要豐富的資源時，

ACM企業開始提供小型的佐茶麵包。當地的麵包製造商為了報復，不願意為這些茶館提供三明治專用的麵包。不過，ACM企業並沒有退縮，反而展開了自己的麵包製造產業，而且越做越成功。

羅托路亞市的藍浴場（Blue Baths）茶館是紐西蘭的另一家經典茶館，從華麗的正門樓上，可以俯瞰藍浴場和另一邊的政府花園（Government Gardens），那裡還有槌球場和保齡球場。藍浴場是國家觀光發展計畫的一部分，也屬於開放的綜合設施一部分。藍浴場在初期於一九三一年開放，而後期於一九三三年開放。設計師是約翰・梅爾（John Mair）——政府建築師，在美國接受過訓練，在歐洲有過工作經歷，因風格脫離傳統而聞名。他設計的藍浴場結合了羅馬澡堂的對稱佈局和異國的裝飾藝術，融合了西班牙大使館和地中海地區的風格，因此創造出一九三〇年代的時尚建築。

這裡的浴場非常受歡迎，不久就變成人們待在游泳池、到樓上喝下午茶的地點。雅致的茶館內有盆栽、高背椅、方形的木桌，上過漿的桌布鋪在閃閃發光的玻璃檯面下方。總共有四位女服務生負責上茶，她們穿著有腰帶的碎花A字裙和白色鞋子。其中，有兩位女服務生負責泡茶和擺放木製的三層蛋糕架。架子的頂層有三明治，第二層有塗著果醬和鮮奶油的司康，底層有薄烤餅。另外兩位女服務生負責從手推車上為客人（大部分是觀光客）提供下午茶，上層有蛋糕，下層有茶杯、茶碟和茶壺。上茶的器具有鍍鉻的茶壺和糖罐。茶、鮮奶油蛋糕、起司蛋糕和果醬塔的組合要價九便士，而茶和三明治的組合要價一先令。

一九四〇年，茶館在二戰期間遭到紐西蘭皇家空軍的牙科部門霸占，其中一間游泳池也關閉了。空軍離開後，艾薇・道森（Ivy Dawson）重新經營茶館。一九四六年，康妮・哈格特（Connie Haggart）和羅伊・哈格特（Roy Haggart）接管了茶館。戰爭結束後，大家都在慶祝。此時，正值該茶館的鼎盛時期。桌几、棕櫚樹的盆栽、深藍色的窗簾依舊還留

藍浴場，一九三〇年代的西班牙裝飾風藝術建築，羅托路亞市。

在茶館內。鍍鉻的小茶壺和大型瓷壺一併應用在更大量的訂單上。茶館內可容納八十人，經常高朋滿座。在夏季，有十三位受雇的女服務生穿著白色的圍裙，不再是穿制服。有兩位廚師負責製作原味、巧克力及咖啡口味的海綿蛋糕，還有萊明頓蛋糕、鮮奶油泡芙、巧克力閃電泡芙。康妮製作的檸檬塔漸漸有名氣，在她和丈夫經營茶館的五年內，她已經做出了上百個檸檬塔。

但是時代變了。在一九六〇年代晚期，著名的藍浴場出現了虧損，便與茶館一併在一九八二年停止營業。此後，藍浴場年久失修。然而在一九九九年的合夥關係人的介入下，除了被改造成草坪的主要游泳池之外，這些建築物都恢復了昔日的輝煌。茶館重新開放了！顧客可以再度欣賞到水磨石樓梯、景觀、一九三〇年代的氛圍，同時享受下午茶時光。

若是特殊的場合，位於但尼丁市的薩沃伊飯店也可以享用得到頂級的下午茶。在全盛時期，薩沃伊飯店是城鎮上的社交生活中心。許多市民還記得，小時候到那裡喝茶、坐在彩繪玻璃窗旁邊、享用著蛋糕架

上的各種點心（尤其是蝴蝶蛋糕）有多麼興奮。多虧了南部遺產信託（Southern Heritage Trust），下午茶的習俗才得以恢復。舊薩沃伊飯店原本的瓷器早已不見，但是地下室布滿灰塵的紙箱內有一些銀茶壺、牛奶罐和糖罐，都回到了原位。下午茶時光也有正式的餐具、鋼琴伴奏，偶爾還有爵士樂隊伴奏的茶舞。

最近在紐西蘭出現了一種咖啡文化。與茶相比，紐西蘭人更喜歡喝咖啡。然而在一九九〇年代之前，許多熱門的茶館都有供應傳統的鮮奶油茶點、鮮奶油司康、黃瓜三明治、瑪芬和卡士達方塊酥，但這些茶館漸漸消失了。不過，許多新的咖啡館都在重塑紐西蘭人的經典下午茶點，例如阿富汗巧克力餅乾、澳紐軍團餅乾、紅蘿蔔蛋糕和萊明頓蛋糕。

鐵路茶點

紐西蘭鐵路（New Zealand Railways）一直是茶館的忠實支持者，並且將茶館稱為點心室。在蒸汽火車的鼎盛時期，早期的茶館設立在火車站並租用一個空間。火車頭需要定期澆水，乘客也需要暫時休息。這些車站曾經有服務顧客的基本設施，包括廁所。大衛·伯頓（David Burton）在《二百年的紐西蘭食品暨烹飪》（200 Years of New Zealand Food and Cookery；一九八二年）中回想起，人們從一九六〇年代開始用混凝土製的茶杯上茶，還有許多人瘋狂地湧向茶館買蛋糕、三明治和餡餅。

一八九九年，火車上的餐車引進後，茶館供應的餐點包括早餐茶和下午茶，也附上奶油麵包、餅乾和三明治。但事實證明，經營成本太高，於是餐車在一九一七年退出經營。

傍晚茶點

在紐西蘭，當天的主餐仍然稱為茶點，但現在有很多人稱之為晚餐。這一餐通常是在傍晚食用。後來，用餐時間漸漸變得更晚。這頓餐點的形式與組合因家庭而異，但基本上與英國的傍晚茶點差不多。各式各樣的肉餡餅特別受歡迎，香腸捲也很搶手。雖然餐點可能是從零開始製作，但許多家庭廚師在某種程度上得仰賴預先準備好的食材（例如即溶湯和混合的醬料）。炸魚薯條、中式餐點或披薩等外賣食物越來越熱門。不過，蛋糕還是以自製的居多。

南非

南非經常被稱為「彩虹之國」，起因是幾次的殖民和移民浪潮促成了多元文化和種族多樣性。在十七世紀，荷蘭東印度公司在開普敦建立定居點，並開始與原住民進行交易。來自歐洲的農夫（荷蘭人、法國的胡格諾派教徒與德國人）獲准建立永久定居點，正是這些人和他們的繼承者（後來被稱為阿非利卡人）從東南亞引進在農場和廚房工作的奴隸勞工；這些人被稱為開普馬來人，他們和後代為開普馬來菜餚奠定了基礎。十九世紀初，英國人掌控著好望角，並從印度各地引進在甘蔗、香蕉、茶葉和咖啡種植地工作的契約勞工，因而促成了種族融合。十九世紀後期，又有一波來自古加拉特邦（Gujarat）的印度移民，以商人居多，融合的結果促成了豐富又有趣的菜餚，除了辣咖哩和烤肉串受到開普馬來人和印度人的影響，早期的歐洲定居者也帶來了烘焙技術。在下午茶相關的各種烘焙食品中，這一點是顯而易見的。

希爾德岡達‧達克特（Hildagonda Duckitt）是第一個收集經典南非食譜的人。她在教堂的市集很有名，不只是因為她製作的果醬和酸辣醬，也因為她會烤出鬆軟的蛋糕。她還邀請過布爾戰爭的病人和護士喝茶、吃司康和蛋糕。一八九一年，她寫的《希爾達食譜》（Hilda's 'Where

is it?' of Recipes）首次出版後，還推出許多版本。該食譜反映出烘焙的多樣性，包括各種佐茶餅乾、奶油酥餅、五點鐘下午茶的司康、荷蘭或德國的蛋塔，還有希爾達（Hilda's）、紛雜（Jumbles）、甜滋滋（Soetkoekies；傳統的非洲餅乾，香料味很重，有嚼勁）等茶點。她在食譜中形容後者是一種古老的荷蘭點心，最初的設計者是范德里（Van der Riet）夫人。

希爾達‧葛柏（Hilda Gerber）編纂的《開普馬來人的傳統食譜》（Traditional Cookery of the Cape Malays，一九五七年）也列出了許多適合下午茶的蛋糕和餅乾。根據她的說法，這些食物的起源幾乎都和歐洲定居者有關：「泡芙、酥皮、海綿蛋糕等都是開普馬來人做的，就像歐洲家庭主婦做的一樣。」這些食譜包括蘋果塔（熱的適合配甜點，冷的適合配茶）、蘋果餡餅、椰子餡餅、椰子塔、椰子餅乾（coconutscrap這個單字的scrap應該是從可麗餅演變而來，以前用來表示薄麵糊或烤餅乾）、豆蔻餅乾、奶油餅乾、甜餅乾、葡萄乾麵包、葡萄乾餡餅、地瓜蛋糕。鮮奶塔的甜酥皮含有肉桂風味的鮮奶油餡，人氣很高。鮮奶油蛋糕分成兩層烘烤，並塗上果醬、奶油糖霜或生奶油。

開普馬來人喜歡把食物做得很明亮，因此糖霜的色彩很俗麗，例如頂端是紅色，底部是淡紫色，而糖霜是綠色。Donker鮮奶油則是一種添加可可粉的深色海綿蛋糕。這種蛋糕的餡料含有果醬、奶油糖霜或生奶油。糖霜通常是白色或鮮豔的粉紅色，並覆蓋著大量的椰子乾。

希爾達還列出了辣餃子的三種食譜（koesister這個單字是從荷蘭語的koekje衍生而來）。辣餃子是一種炸餡餅，有點像甜甜圈，可沾上糖漿，口感是外部酥脆又黏膩，內部濕軟又甜膩，是一種美味的下午茶小吃。有兩種熱門的造型，阿非利卡人的辮狀，以及開普馬來人的扭曲狀（吃起來沒那麼甜，也沒那麼辣，表面撒著椰絲）。葛柏建議，如果有需要為很多人奉茶，那麼就不必用茶壺上茶，可以用白色的茶桶泡茶：

用白色的Wit Emmer茶桶泡茶

　　將茶葉放進茶包，並倒入你需要的沸水量。在茶中加一些糖。等茶葉泡出夠深的茶色後，取出茶包。如果你喜歡，可以加入一些搗碎的豆蔻籽、乾薑和鮮奶。用茶杯盛茶。

　　在南非定居的印第安人對當地的飲食和文化產生了很大的影響，包括下午茶時光。在祖萊卡‧馬亞特（Zuleikha Mayat）編纂的《印度美食》（Indian Delights: A Book of Recipes by the Women's Cultural Group；一九六一年）中，有一篇章節是關於佐茶的甜點，包括banana puri（不含香蕉的炸薄餅）、印度甜甜圈，以及各種甜食（例如鮮奶糕、咖哩餃、椰子糕、印度甜球、鮮奶湯圓）、香料酥餅，還有其他的甜品（例如冰淇淋）。

　　該書也列出了自助茶點的菜單，包括鹹味的菜餚：鷹嘴豆佐羅望子醬（含有白腰豆、番茄、洋蔥、椰肉、薑黃、孜然、生薑和大蒜）、肉餡餅、魚排（以香草、大蒜和辣椒調味），含香料的菠菜餡餅（南非人通常是用山藥的葉子製作）。菠菜餡餅的做法是將鷹嘴豆粉、香料和羅望子混合在一起，然後鋪上已蒸過且捲成圓柱形的菠菜。冷卻後，將餡餅切成片狀，用油炸的方式烹調。關於自助茶點的其他建議有印度醃菜（配酸辣醬和檸檬）、印度香酥脆（由米片、米香、鷹嘴豆、去皮豌豆、花生、切片的洋蔥、綠辣椒、新鮮的薄椰肉片、腰果和香料混合而成，作者稱之為茶會的必備點心）、各種印度甜點、冰淇淋和sookh mookh（用新鮮的椰肉、杏仁、芫荽籽、芝麻和茴香製成的開胃菜）。飲料有新鮮的果汁、汽水和茶。

　　南非的果醬餡餅也很有名，以赫爾佐格（Hertzog）將軍的名字命名。一九二四年至一九三九年，他擔任南非的總理。據說，他很喜歡在下午茶時光吃這種鬆軟的餡餅。內餡有杏桃醬，上面撒著椰子蛋白霜。赫爾

佐格將軍是揚・史末資
（Jan Smuts）將軍的對
手，後者的支持者很快
就開發出小型蛋塔（內
餡有杏桃，配料是蛋糕
狀的混合物，不含椰子
蛋白霜）。

果醬餡餅。

另一種起源於南非的
熱門茶點是網球餅乾，
由南非的領尖烘焙製造
商生產。這款餅乾呈方形，口感酥脆，含有一點椰肉。早期的設計有網
球拍的壓紋，許多兒童都習慣沿著餅乾的邊緣啃食，直到只剩下網球拍
的拍頭部分。遺憾的是，一九五二年左右開始，餅乾不再有壓紋了。

南非的茶會與世界其他地區的茶會有大致相同的運作模式。在開普
敦、德班、普利托利亞、約翰尼斯堡等城市，有一些飯店和茶館提供各
種下午茶或傍晚茶點。在開普敦，人們可以在貝爾蒙德山納爾遜飯店
（Belmond Mount Nelson Hotel）享用南非的點心，例如鮮奶塔、司康、
檸檬塔、法式鹹派、三明治等搭配不同的茶。至於品嘗印度風味，德班
的吉拉飯店（Jeera）有提供孟買茶或印度拉茶，還有玫瑰馬卡龍、鮮奶
糕、肉桂閃電泡芙，以及煙燻鮭魚貝果佐印度乳酪、黃瓜孜然三明治等
開胃菜，而約翰尼斯堡的銀茶匙飯店（Silver Teaspoon）則是以維多利亞
時代的風格供應茶點。在約翰尼斯堡的伯爵夫人飯店（Contessa），人們
可以品茗或單純享用傍晚茶點，現場也有各式各樣的茶可供選擇，包括
椰香雪花茶、熱帶微風茶、印度拉茶等調味茶。

印度與印度次大陸

India and the Subcontinent

　　早在十七世紀初，印度的英國人就很熟悉茶葉了，當時甚至在茶葉運到英格蘭之前，他們在蘇拉特和孟買設有貿易站。荷蘭商人先將綠茶葉從中國運到蘇拉特，就在這個時候，茶葉被當作一種藥用飲料。艾伯特・曼德爾斯洛（Albert Mandelslo）是霍爾斯坦宮廷的紳士。他在一六三八年造訪蘇拉特時，注意到：「我們平常見面時，只帶了東印度群島很常見的茶……做為一種藥物，能解膩和幫助消化。」

　　蘇拉特的牧師約翰・奧文頓（John Ovington）是早期的茶迷。一六八九年，他在印度遊記《一六八九年的蘇拉特之旅》（A Voyage to Surat in the Year 1689）中寫道：「印度的荷蘭商人把茶當作常備的娛樂管道，因此他們很少讓茶壺遠離火爐或擱置不用。」那時，他們喝的茶都不加鮮奶，但有時候會添加糖和各種香料。

　　但是，茶葉很昂貴。早在一七七四年，英國人就在尋找突破中國壟斷的方法，並探索到在印度種植茶葉的可能性。他們在東北部發現了野生茶葉，也發現到山地部落正在製作一種發酵茶。

　　不過，隨著阿薩姆茶園在一八三〇年代的發展，英國人在十九世紀中葉才開始在印度喝茶。後來，茶葉的種植在一八六〇年代擴展到喜馬拉雅山

脈的大吉嶺茶區、南部的尼爾吉里丘陵、斯里蘭卡的錫蘭茶區,也一直到一八七〇年代,印度的茶業才穩定下來,漸漸開始生產高品質的茶。

英國統治印度的時期

直到十八世紀晚期,依舊很少有英國女人願意到印度冒險。那裡是男人占主導地位的社會,女人只有輔助作用。此時,英國人和統治者之間經常互動。有很多職員採用了印度人的生活方式,並穿著印度服裝,也吃辛辣的當地菜餚,多半與印度商人建立商業的合夥關係。有些人與當地女人發生關係後,決定結婚生子。

但這種融合並沒有持續很久。不只是維多利亞時期的價值觀傳入印度,還有兩大重要事件改變了這一切,其中一件是一八五七年的暴動,通常稱為印度民族起義,也就是第一次的印度獨立戰爭或大叛亂。一八五八年,英國王室在印度確立統治地位,結束了東印度公司長達一個世紀的控制,展開英國統治印度的時期。在接下來的幾年,幾乎沒有友誼或婚姻跨越嚴格管制的種族和宗教界限。

第二件事是一八六九年埃及的蘇伊士運河開通。原本得搭乘蒸汽船繞到好望角的航行時間,從三或四個月縮短到幾週,人們不只可以回訪英國,妻子和家人也可以到印度與丈夫相聚;姊妹、阿姨和單身女士也可以去印度旅行。

在統治印度的鼎盛時期,許多聰明的年輕男性到印度擔任行政人員、士兵和商人。由於英國缺乏合適的男性人才,所以年輕女性也可加入前往印度的行列,並尋覓未來的丈夫。許多女兒在完成英語教育後回國,或是受邀到住印度的親戚家或朋友家住。這種社會現象稱為「漁船隊」（Fishing Fleet）。年輕的女士可以期待在舞蹈、茶會、派對、野餐、下午茶、網球比賽、賽車活動等忙碌的社交生活中度過美好的時光,戀

情的進展往往很快速，許多女士都能順利找到丈夫（無法坐船回到英國的不幸者，被稱為「無用的空殼」）。然而蜜月結束後，「漁船隊」女孩的生活可能會發生很大的變化。她們通常很快被帶到偏遠的基地，那裡幾乎沒有歐洲人的影子。這與她們原先期望的生活截然不同，炎熱的氣候常常讓她們難以忍受。許多人感到無聊和無精打采，整天躺在暗房裡的沙發上，甚至需要返回英國治療疾病。一八九五年，瑪麗・比林頓（Mary Frances Billington）在《印度女人》（Woman in India）中寫道：「只有意志堅定的人，才不會在炎熱、昏昏欲睡和受到僕人的影響下變得懶散……墮落的初步跡象是，當女人的裝扮忽略了束身衣，而且開始穿著髒兮兮的茶會禮服，懶洋洋地躺著。」

許多居家烹飪書都是在當地出版，旨在幫助剛到印度的女士面對複雜的印度生活，包括要和許多家僕相處、在髒亂的環境中生活、廚房外部的限制、不熟悉的食品等。這些書還解釋了招待賓客的準則，包括複雜的社交原則，例如正式晚宴、下午茶。許多年輕女士帶來的這項傳統，漸漸在殖民生活中盛行和根深蒂固。

下午茶通常是在午餐後的下午供應（tiffin在印度的某些地區是指午

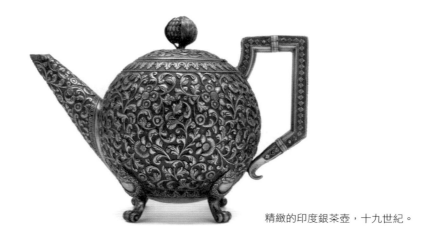

精緻的印度銀茶壺，十九世紀。

202

〈廚師的空間〉，阿特金森（G. F. Atkinson）繪。這幅畫是一八五九年，關於他在印度基地度過的社交生活。

餐，但也可以指中午或晚餐前的小吃）。與現代英國人同樣的是，當時的品茗方式也有添加鮮奶和糖（印度人使用粗糖或椰棗糖）。有些人很喜歡在茶裡加香料，有時候也會加入其他的成分。舉例來說，碧翠絲・維埃拉（Beatrice Vieyra）製作Cutchee茶的食譜不只包括鮮奶和糖，也包括了杏仁、西米、豆蔻莢和薔薇水。

在招待賓客方面，茶會被視為奢侈晚宴的實惠替代品。在夏季的社交季節，下午茶聚會在山上的花園舉行，而冬季則是在平原舉行。三明治的食材可能是傳統的英式風格，例如雞蛋、雞肉、番茄、水芹或黃瓜（也許還會撒上一點辣椒粉），但這種傳統食物經常與當地的印度菜結合在一起，形成複合的混合體，比方說德里三明治是一種用鰻魚、沙丁

魚和酸辣醬製成的咖哩三明
治。關於如何準備三明治，做
事效率高的肯尼－赫爾伯特
（Kenney-Herbert）上校的建
議如下：

在麵包上塗抹植物性奶油或
高級奶油。內餡有切碎的沙丁
魚和些許泡菜，或是雞肉、舌
肉片、生菜和一點美乃滋。

將罐裝肉與奶油、胡椒、一
點芥末和酸辣醬混合在一起。

牛肉火腿三明治裡的芥末應
該會讓你覺得刺鼻。如果能
加點肥肉，奶油就可以放少一
點。

將一片起司搗碎後，加一點
新鮮的奶油、一茶匙芥末醬、

女士和男士在印度喝下午茶。這幅畫出自《畫報》
（The Graphic），倫敦，一八八〇年。

一點黑胡椒和鹽。擦掉鰻魚表面的油脂（如果油脂太濃稠，可以塗抹一
點奶油），然後撒上尼泊爾胡椒粉，鋪在麵包上。

鰻魚可以配上橄欖片，裹上煮熟並搗碎的雞蛋和奶油，並撒上少許的
尼泊爾胡椒粉。你完成了美味的三明治囉！

英國統治印度時期的蛋糕也對印度產生很大的影響。含有當地水果和
香料的水果蛋糕很受歡迎，印度薑餅也很熱門。巴特利（Bartley）夫人
在《印度食譜大全》（Indian Cookery General，一九四六年）中列出的
茶碟蛋糕（Saucy Kate；Saucer Cake）就是不錯的例子：

將一磅精緻麵粉、三盎司糖粉、少許鹽和三盎司融化的奶油混合在一起，接著與鮮奶一併揉成麵團。

將兩個椰子的白色果肉削成薄片，與一湯匙杏仁片、二湯匙白梅、二湯匙黑醋栗、半磅糖、六個搗碎的豆蔻籽混合在一起。

將麵團擀成薄片後，鋪在烤盤上，並撒上一點甜食。重複這個流程，直到有七層為止。用刀子在麵糊上劃十字，但是只劃二英寸的深度，不完全切開。將大約四盎司的奶油塊鋪在表面，烤成淺棕色。

在英屬印度，烤蛋糕或餅乾對廚師來說是一種挑戰。當時的烤爐只有基本功能，而且缺乏精緻麵粉、優質的奶油和酵母。高品質的罐裝奶油和其他烹飪原料，通常須從陸軍和海軍的商店訂購。英國統治印度時期的烹飪書充滿了自製酵母的食譜，使用的原料也很多樣化，包括馬鈴薯、啤酒花、香蕉、大麥、棕櫚酒、水果花（mowha）。在高海拔地區，烘焙則是另一個問題。儘管困難重重，女主人之間的競爭還是很激烈，許多已婚婦女都在嘗試烘焙。伊澤貝爾・阿博特（Isobel Abbott）在《印度休息時間》（Indian Interval，一九六〇年）中提過，許多印度廚師都很擅長烤蛋糕，身邊也有助手：

每當我們舉辦茶會，巴希爾總是興高采烈。他製作的各種蛋糕、司康、圓麵包、泡芙和甜點都讓人眼前一亮。

他的烤爐是用煤油錫罐製成，放在明火上，利用上層的一些煤塊產生均勻的熱度；只有行家才能讓火保持在恰當的溫度。在聚會的日子，當別人看到他的廚房，就會信任他的能力。麵團慢慢地變大和膨脹，甚至越過了桌角。濃巧克力在另一個桌角冷卻，桌面下堆著一疊報紙，天花板上還有一層粉紅色糖霜般的裝飾。另一方面，裝飾精美的千層蛋糕經常放在廚房的凳子上。粉碎的蛋殼就像五月花瓣一樣落在泥地上，若是要避開攪拌盆、洗乾淨且晾乾的水果盤、地板中央的大水茶，那會是一大壯舉。起初，我對混亂的場面感到震驚，而且我發現自己利用明火、

餐桌和凳子竟沒什麼效果。加上木材很新又潮濕,除了擦眼睛和咳嗽,我根本什麼事也做不了。

下午茶的蛋糕被賦予印度風格的名稱,例如金卡納蛋糕和午餐糕點(tiffin cake)。有些蛋糕是以地點的名稱命名,例如Tirhoot茶蛋糕;Ferozepore蛋糕則是以旁遮普邦的古鎮名稱命名,含有杏仁、開心果和青檸檬。食品歷史學家大衛·伯頓(David Burton)將諾奧爾馬哈爾蛋糕(Nurmahal cake)描述為「有很多層的創作品,以三種不同口味的果醬黏在一起,中間有卡士達醬,而糖霜是以蛋白和糖製成。」

有興趣品嚐這款蛋糕的人,可以參考波因特(E. S. Poynter)於一九〇四年寫的食譜:

諾奧爾馬哈爾蛋糕

先切四片大約一英寸厚的橢圓形海綿蛋糕,每一片的尺寸都不一樣。在最大的那一片塗上厚厚的杏桃醬,然後放上第二大片,塗上另一種果醬,再放上第三大片,塗上第三種果醬,最後放上最小的那一片。用手輕輕按壓頂部,接著用鋒利的刀切掉中間的部分,留下一個洞。將切下的部分搗碎,加上濃郁的卡士達醬後,放回蛋糕的中央。將兩個雞蛋的蛋白攪拌成濃稠的泡沫後,倒在整個蛋糕上,並在中央堆上最多的泡沫,最後撒上過篩的糖。放進烤箱,直到糖霜凝固。底部的周圍放上一些果醬,當作裝飾。這款蛋糕可以塗上糖霜或用裝飾品點綴。

其他的熱門下午茶點包括庫爾甜捲（kul kul）——有許多不同的製作方法，但通常是用粗粒小麥粉（米或麵粉）、椰奶、雞蛋製成。至於形狀，則是將一小塊麵團捲到塗著奶油的叉子上。烹調方式是先油炸，然後裹上糖漿。

巴特利夫人也提供了其他甜食的食譜，包括用杏仁、薔薇水風味的糖漿製作的菱形杏仁糖（加入幾滴胭脂蟲的紅色素，形成粉紅色）；她還列出了扁桃仁膏的食譜。

工廠製造的餅乾也可輕易購得。肯尼—赫爾伯特上校在《甜點》（Sweet Dishes，一八八四年）中寫道：「感謝皮克先生、弗雷恩企業、

Huntley & Palmer 餅乾製造商，位於印度的貿易卡宣傳，約於一八八〇年代。大象在印度河（Indus）的要塞運送英國人喜歡吃的餅乾。若仔細檢視，就會發現這批餅乾包括閨房餅、俱樂部餅、艾伯特餅和瑞士餅。

亨特利餅乾製造商等，讓高品質的罐裝餅乾變得容易取得。」但他接著表示，有些餅乾最好還是自製，也提供了一些餅乾的食譜，例如修道院餅乾、椰子岩皮餅、薑餅等。

許多已婚婦女會參考《印度管家和烹飪大全》（The Complete Indian Housekeeper and Cook）中的建議。最初，這本書由弗洛拉・史蒂爾（Flora Annie Steel）和葛蕾絲・加德納（Grace Gardiner）於一八八八年合著，後來發行了許多版本。她們都是勇敢的女士，曾前往印度旅行，還嫁給了印度公務員，與家人住在印度，也在印度旅行了二十多年。對住在印度的英國女性而言，該書很珍貴。書中不只有實用的建議，也有關於家務和殖民生活的指引，例如管理廚房或舉辦派對的辦法。

網球派對很熱門，關於如何安排這種聚會，史蒂爾夫人寫下了一些祕訣：

下午茶比網球派對還遜色，後者是適合大多數財力有限者的娛樂活動。關於所需的茶點，我可以列出一些祕訣。不過，印度現在的一切都迅速地西化，大部分的大型車站附近都有餐飲企業（通常是瑞士企業）提供茶點、晚餐等，向每位客人收取固定的價格。

但節儉的史蒂爾夫人表示，這樣做只能減少麻煩，卻無法降低成本。她進一步建議：

最好先準備兩個茶壺，裡頭的茶葉都不要放超過三茶匙。如果為了沖淡而在濃茶裡加水，味道肯定很平淡。也要先準備好糖塊和鮮奶油，切勿將鮮奶煮沸，即使是在炎熱的天氣下，鮮奶也可以放在廣口瓶，保存十二個小時。廣口瓶可以放在陶製的盛水容器中，而且水中可以加一點小蘇打或硼酸。

另外，可以準備咖啡。在炎熱的天氣，人們喜歡喝冷飲或潘趣酒，例

如紅葡萄酒、白葡萄酒和蘋果酒。不少人為了解渴，會選擇吃冰沙或雪酪（將紅葡萄酒和白葡萄酒冷凍成半液態，或者用水製成蘇玳葡萄酒）。史蒂爾夫人建議：

不必調成烈酒。喝過的人都會覺得，冰鎮後的四分之一杯鮮奶加入一瓶蘇打水，簡直是世界上最好喝的網球飲料。在寒冷的天氣，可以準備薑酒、櫻桃白蘭地、鮮奶潘趣酒和其他的利口酒。

她補充道：

說到食物，一般的奶油麵包很常見。許多人都不喜歡吃蛋糕，但還是會配著喝一杯茶或咖啡。黑麵包和凝脂奶油是熱門的組合，而新鮮的奶油司康也很適合配雞蛋或一點鮮奶油。適合網球派對的蛋糕和糖果很多樣化，挑選的時候通常要注意避開太黏或怪異的特徵。畢竟，你咬一口蛋糕時，並不會希望利口酒或鮮奶油滴到服裝上吧！

放茶點的桌子應該要保持整潔，可以用鮮花裝飾。托盤上可以鋪著有繡花的布料，並放上許多精美的器具。為了讓客人方便，也要準備幾張鋪著布料的小茶几。在小型車站的一般網球派對上，會有兩張放著托盤的薩瑟蘭桌子，一張用於放咖啡，另一張用於放茶，那麼女主人就可以選擇端茶或端咖啡，不需要請男僕協助。或者，客人可以自己拿取茶或咖啡，非常方便。另外，桌面上應該要有可以放一盤奶油麵包和蛋糕的空間。

不過，史蒂爾夫人似乎不喜歡吃三明治，因為她在建議的結尾寫道：「在下午茶時段吃各種三明治的時尚，最近在英格蘭很流行，但這也代表人們不重視晚餐了。美食家絕對不會鼓勵這種風氣！」

米爾德里德・平卡姆（Mildred Worth Pinkham）在《印度的平房》（Bungalow in India，一九二八年）中描述了前院草坪的芒果樹下有一場

男僕

在英印語中khitmutgar是「男僕」的意思，通常指伊斯蘭教徒。所有的男僕都穿著精心設計的制服，紅色的寬腰帶和高高的包頭巾讓人留下深刻的印象，他們通常有一些幫手，餐桌上的擺設也很整齊，包括下午茶的餐點。他們負責上菜，例如茶、咖啡、雞蛋、鮮奶、吐司、奶油等。根據史蒂爾的説法，他們不該在午餐和下午茶之間的時段（通常不規律）離開屋子，而是該待用在這段悠閒的銀器時光裡：

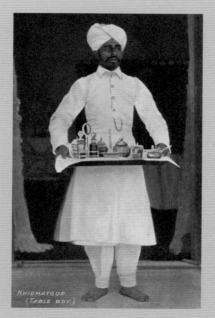

餐桌服務生阿巴斯・汗（Abbas Khan）端著放置茶具的托盤。明信片，來自印度的安巴拉，約於一九〇五年。

這些銀器不需要他們太費力搬運。男僕可以隨時為客人上茶，以免來訪的客人比約定的時間還早或更晚來。陽臺上，如果炭盆上茶壺裡的水沸騰了，機靈的男僕應該要在客人點餐後的五分鐘內，端著托盤出現，而托盤上有吐司、蛋糕等。在印度，並不是所有的訪客都能夠耐心地等候，因此男僕應該要盡快上茶。

聚會，某位不速之客注意到了聚會中的佳餚：

誘人的糕點出現在瓊的眼前；她絕對不會去訂購這種調製品。一切都平靜地進行著，直到發生了一件讓男孩吃驚的事情。夫人和瓊的客人在喝茶時，有一隻大禿鷹飛到桌面上，牠啣起美味的椰子塔後，飛往遠處的樹上。

喬塔‧薩希卜在《營地食譜》（*Camp Recipes for Camp People*，一八九〇年）中列出了「總統蛋糕」的食譜：

將大椰子的果肉磨碎。用一點水溶解一杯糖後，加入椰肉。一邊煮，一邊攪拌，直到水沸騰。放在一旁冷卻後，加入四個打散的蛋黃。放在烤盤上，頂端鋪上一層薄薄的麵糊，接著放進烤箱。總統蛋糕冷熱皆宜。

其他的體育活動中也有茶點，例如賽車活動和慈善派對（在兩次世界大戰期間，這種活動越來越多）。茶棚內的特色通常是有草莓佐鮮奶油。

當炎熱的天氣讓人難以忍受，不適合進行任何比賽或運動時，許多人會遠離酷暑，前往涼爽的山區度假勝地，例如默哈伯萊什沃爾鎮。在那裡，人們可以整天打高爾夫球，享用草莓佐鮮奶油和茶，如同這首詩所描述的：

默哈伯萊什沃爾鎮的女士
一邊喝茶，一邊吃草莓，
若說到鮮奶油和糖
她們加得非常多；
但，在浦那市！
她們的心似乎都要碎了

因為奶油漸漸融化

蒼蠅把蛋糕吃光了。

野餐的聚會也很流行，而且通常經過周密的策畫。在適合十二人的野餐茶會中，我們可以從清單中看出這一點。

美食作家珍妮弗·布倫南（Jennifer Brennan）在《咖哩與號角》（Curries and Bugles，一九九二年）中回想起一九四〇年代，在印度享月下午茶的童年時光：

傍晚的陽光在陽台的柱子上勾勒出寬闊的線條，也在水泥地板的草席上照射出光線。在有蕾絲的茶車上，陽光在銀茶壺和熱水壺上閃閃發光。從花園飄來了剛澆水的青草香味，還有康乃馨的送人香氣……三明治依序排列在鋪著紙墊的盤子上。蛋糕和司康在銀色的蛋糕架上一層層地往上放，牛奶罐上的網蓋邊緣有著藍色的小玻璃珠。我的母親把網蓋取下來後，將等量的鮮奶倒進杯子時，珠子會叮噹作響。

帕特·查普曼（Pat Chapman）在《印度美食》（Taste of the Raj，一九九七年）中介紹了祖母的食譜。他寫下一種叫俏南西

49

PIC-NIC TEA AND LUNCHEON BASKET FOR 12 PERSONS.

4 Nice sized Pomfrets Soused.
1 Good Pigeon (or game) pie.
1 Ox-tongue, pressed (or tinned).
2 lbs. Nice cold Ham.
Cold Roast Turkey
6 lbs. Cold Beef (boiled, pressed or roast).
6 Nice Lettuce for Salad.
1 Tin Apricots.
1 Tin Pine-apple.
2 Fruit Tarts.
1 Cake, good size, Plum.
1 „ „ Plain
A few Jam Puffs.
1 lb. Tin Mixed Chocolates.
1 doz. Dinner Rolls.
6 Half Loaves
1 Tin Cheese Biscuits.
The Cruet-stand well filled and packed in box.
1 Bottle Mixed Pickles,
1 „ Walnut „
1 Pot French Mustard.
1 Bottle Salad Oil.
Salt.
1 Bottle of Cream (boiled) for Tarts, Fruits etc.
1 Jar of Butter.
1 Bottle Coffee Essence.
1 lb. Nice Cheese.
1 Tin Tea.
1 „ Sugar.
1 Bottle Milk (boiled).
The Matches.

康斯坦絲·高登（Constance Eveline Gordon）在《英印料理》（Khana Kitab: The Anglo-Indian Cuisine，一九〇四年）中列出了野餐茶籃的清單。

212

（Fancy Nancy）的鹹餅乾食譜：傳統的備用食品，可取代印度烤餅。他也描述了自己以前在頭上頂著印度烤餅，而烤餅上放著大錫罐，裡頭裝著熱騰騰又新鮮的英格蘭麵包和餅乾：「有一種特別的點心很受歡迎。每天供應兩次的鮮奶，在被喝掉之前要煮沸。鮮奶冷卻後，會形成一層厚厚的鮮奶油。以前，孩子經常在下午茶時光輪流把這一層鮮奶油塗在麵包上，然後沾著果醬吃。」當地的印度薄餅也可以塗上果醬或奶油，然後撒上糖。查普曼也提供了喬治布朗餅乾（含香料，冷熱皆宜，可搭配奶油）和肉桂吐司（常見的印度下午茶點）的食譜。

俱樂部茶會

在十九世紀早期，不分晝夜的隨意拜訪習慣消失了。大約在此時，小酒館和咖啡館也退流行了。一八三五年之後的某段時間，從美國船隻進口的冰塊重振了萎靡不振的貿易。咖啡館內供應的冰塊和雪利酒（水果風味的甜冷飲）變得風靡一時。同時，紳士俱樂部也在這個階段興起。英國人在加爾各答、孟買、德里和山區度假勝地，陸續設立了高級俱樂部，仿照英格蘭在十九世紀中期創辦的機構。孟加拉俱樂部（Bengal Club）是印度的第一家俱樂部，一八二七年在加爾各答成立。位於馬德拉斯的馬德拉斯俱樂部（Madras Club）是第二家古老的俱樂部，於一八三二年開幕，至於拜庫拉俱樂部（Byculla Club）則是在一八三三年於孟買開幕。直到印度民族起義結束後，有些俱樂部才出現在更偏遠的基地。一九一三年，在德里開幕的金卡納俱樂部（Gymkhana Club）比較晚出現。有些茶農也設立了俱樂部，例如位於大吉嶺的大吉嶺俱樂部（Darjeeling Club）和位於慕那爾的高山俱樂部（High Range Club）。

俱樂部是英國統治精英的聚集地；起初，商人和印度人都無法進入。俱樂部為服役的人提供舒適和娛樂的環境，也讓他們的家人感到愉快，因此變成了社交生活的焦點。雖然女性不具有官員的地位，也沒列入官

方成員的名單上，但她們從俱樂部的環境中獲益最多；就像以前，公共集會的地點變成在當地樂隊的圓形大廳，晚上有表演。

下午茶的地點是在鑲木板的房間、陰涼的陽臺或修剪整齊的草坪，現場有傳統的英印美食，例如總匯三明治、大蒜風味的烤吐司、撒上起司粉的綠辣椒、辛辣的炸雜菜、印度咖哩餃、英式蛋糕。

俱樂部的焦點是運動（例如板球、跑馬拔樁賽、賽車、網球等）、酒

茶販守著攤位，加爾各答。

吧和餐廳；俱樂部也變成了許多體育活動結束後舉辦派對的場所。布倫南解釋：「除非是大型活動或重要的場合，餐飲服務由拉哈爾市的尼多斯、菲萊蒂斯或拉蘭斯負責，否則固定的茶點都是由成員輪流提供。每位廚師都能展現自己的技能。」這些茶點包括小型的橋牌錦標賽三明治、味道濃厚的自助餐、水果酒和潘趣酒。有些潘趣酒含有濃郁的印度芥，例如薩戈達俱樂部的網球酒。

英印下午茶時光

在十九世紀早期到中期，Anglo-Indian一詞是指僑居印度的英國人，但後來指的是英國男性和印度女性之間正式或非正式結合的後代。大多數

英印混血兒屬於不同教派的基督徒；他們說英語、穿歐洲服裝，並且在所屬社區內結婚。他們也有獨特的菜餚，融合了次大陸各地、英國和葡萄牙的食物。有些人稱之為第一種泛印度菜。下午茶變成了構成傳統文化的重要元素，涵蓋了印度已婚婦女的品茗儀式，融合不同文化的特色和多元的糕點，例如種子糕餅、電報蛋糕（快速烘烤的蛋糕）、椰子蛋糕、糖蜜麵包、茶蛋糕、熱司康、檸檬蛋糕、三明治，還有辛辣的印度美食，例如咖哩餃、炸雜菜、鷹嘴豆粉小吃。在英印行事曆當中，聖誕節是非常重要的時期，有許多特製的蛋糕和餅乾，例如聖誕蛋糕、庫爾甜捲、玫瑰花餅等精緻又酥脆的甜餡餅。

英國統治印度後期的茶

品茗與印度的英國居民有密切的關係，但印度人是過了一段時間後才開始喝茶。早期的茶葉太貴了！雖然行銷活動漸漸出現，但直到一戰爆

賣甜食的攤位，沃林達文鎮，北方邦。

215

發後，茶產業才有一點成功的跡象。工廠、煤礦場和棉紡織廠都設立了茶攤。更重要的是，工人可以在休息時間喝茶。在印度鐵路方面，茶葉協會為小型承包商配備了茶壺、茶杯和茶包，並安排他們在主要的鐵路樞紐工作。大城鎮和大都市也設立了茶館，但直到一九五〇年代，茶才變成大眾喜歡的飲料。如今，茶在印度是日常生活的一部分，泡茶的地點有火車站、公車站、市集、辦公室，由茶販負責銷售。他們通常會將茶、鮮奶和糖一起煮沸，然後倒進一次性使用的陶杯。

這種「鐵路茶」是印度最常見的茶。印度拉茶（Masala chai）含有香料，在旁遮普、哈里亞納和印度北部和中部特別受歡迎。住在印度東部（西孟加拉和阿薩姆）的人喝茶通常不加香料，他們經常會買一些可口的街頭小吃配茶，例如咖哩餃、印度爆米花。在加爾各答，有一種叫辣米香（jhal muri）的必備茶點可以從美食廣場購得；jhal是指辣味，而muri是指米香。除了米香，這道美味小吃的原料還包括番茄、小黃瓜、鷹嘴豆、煮熟的切片馬鈴薯，並且以香菜、椰肉片、綠辣椒、香料、鹽、芥子油和羅望子水調味，全部放在金屬鍋裡混合，然後在食用之前用報紙包裹。

茶也是在家裡飲用。住在印度的英國人有所謂的chota hazri習俗，意思是「小型早餐」。在涼爽的清晨，僕人會為準備去工作的雇主準備一杯加鮮奶和糖的茶，也許還有一些水果或餅乾。早餐大約在九點或十點準備好。該習俗留存下來後，很多印度人稱之為「床前茶點」（bed tea）。在印度的許多地區，當孩子放學回家，或勞工下班返家時，傍晚的點心或下午茶也很常見。這頓餐可能包含了簡單的油炸點心和茶（或是給兒童喝的鮮奶），或者更精緻的多種口味英式三明治、油炸鹹味點心，例如炸雜菜、咖哩餃，還有西式蛋糕、西式餡餅、印度甜點（通常是從外面的攤販購得）。這是重要的膳食，尤其是在西孟加拉邦和其他地方，例如坦米爾那都邦、北方邦和古加拉特邦。

　西孟加拉邦仍然有英屬印度的下午茶點，包括黃瓜三明治、蛋糕、鹹味小吃、不含香料的英式茶。孟加拉人以愛吃甜點而聞名，並且把下午茶時間當成享用各種甜點的好機會。甜點的製作過程很複雜，因此他們通常會向當地的甜點製造商購買。大多數甜點都是用糖和凝乳製成，成分包括印度方糖、鮮奶豆腐湯圓、炸奶球、甜奶球。Ladikanee是另一種甜點，由麵粉、糖和凝乳製成，作法是先將混合的原料揉成小球狀，然後用熱糖漿煎。十九世紀中葉，著名的甜點製造商比姆・納格（Bhim Chandra Nag）為當時的印度總督夫人坎寧（Canning）的生日設計出這種甜點。

　在印度南部，雖然茶的熱門程度僅次於咖啡已經有很長一段時間了，但零食佐茶的簡單午餐，在安得拉邦和坦米爾那都邦特別受歡迎。最早出現於英屬印度的午餐（兩餐之間的便餐），目前在印度各地很流行，尤其是在孟買——隨時且到處可購得印度南部盛行的午餐。「如果沒有午餐，也沒有午餐和晚餐之間的下午點心，這一天就不算是完美。馬德拉斯的每條街上都有移動式推車、咖啡店、糖果店和咖啡館（不只賣咖啡），販賣著糖果、點心、咖啡和茶。」

　按照習俗，當你拜訪坦米爾人時，他們會出於禮貌而招待你吃午餐。他們很重視待客之道，不接受他們提供的午餐是一種侮辱行為，這代表你認為主人的款待不夠周到。因此，客人在作客之前，應該要先留一點胃口給零食和菜餚。這些食物可能包括印度南部的特色菜：香料捲餅（用米漿和黑扁豆製作的發酵煎餅）、香料米餅（用粗粒小麥粉和豆子製作的小吃）、姆魯古圈餅（用鷹嘴豆粉和在來米粉製作的酥脆小吃，名稱來自坦米爾語，意思是扭曲的形狀。另有許多不同的名稱，包括在古加拉特邦很普遍的chakali或chakli）。當然，還有熱門的咖哩餃和炸雜菜。不過，客人不應該吃光主人招待的所有食物，因為主人可能會覺得有義務準備更多。

在古加拉特邦和馬哈什特拉邦，下午茶時光是享用美味小吃（farsan）的好機會。有些是從街頭小販或商店購得，但大部分是在家裡製作。這種小吃有不同的類型：有些是油炸後，風乾並儲存，而有些是蒸過的或者趁新鮮食用。蒸糕（dhokla）是古加拉特邦的經典菜，是一種用發酵米和鷹嘴豆製作的清蒸菜。另外還有香酥脆（英國人稱之為：孟買綜合零嘴）、休閒點心（ganthiya，用調味過的鷹嘴豆醬製作的酥脆油炸小吃）、印度小吃（fafda，用鷹嘴豆粉製作的傳統辣味零食，口感酥脆）、康德維捲（用鷹嘴豆粉、凝乳和香料製作的捲曲點心，各捲成一口大小）、油炸的馬鈴薯餡餅、炸豆餅（分為不同類型的餡餅）、印度圓餅（拉賈斯坦邦的特產，是一種鹹味的薄片餅乾）、薄脆餅（用鳥頭葉豇豆、

印度的零食（香酥脆）佐茶。

小麥粉、油和香料製作的薄脆餅乾）、印度點心（bakarwadi，含有辛辣餡料的麵團捲起來油炸）和著名又熱門的咖哩餃和巴哈吉餅。古加拉特邦以甜點著稱，其甜點在下午茶時光很常見。有些甜點是以鮮奶當基底（例如鮮奶糕），有些則是用豆子製成，例如含甜扁豆餡的炸薄餅、用鷹嘴豆粉製作的哈爾瓦酥糖。

帕西人的下午茶時光

帕西人是祆教徒的後裔。在公元八世紀到十世紀之間，祆教徒為了逃離穆斯林入侵者對波斯的宗教迫害，從波斯移居到印度，並且在古加拉特邦定居下來。他們很快就融入印度人的生活，將自己的文化與印度人的文化結合起來，形成了獨特的菜餚，其中包含波斯、印度和英印美食的元素。

帕西人的茶點融合了古加拉特邦、馬哈拉什特拉邦和歐洲的菜餚，以及他們的傳統菜餚，既有甜味也有鹹味。烘焙和銷售蛋糕是帕西女士的興旺事業，尤其是在孟買。此外，香料曲奇餅如同味道濃郁的奶油酥餅，在孟買的下午茶時光特別流行，很多人的吃法是將餅乾浸泡在含香料的甜茶中。

蘇拉特、瑙薩里、浦那等城市以餅乾著稱。蘇拉特有鹹味的薄餅乾（khari pur ni biscot），也有用孜然調味的酥脆圓餅（batasa，甜味或鹹味）。根據比庫・馬內克肖（Bhicoo Manekshaw）在《帕西人的美食與習俗》（Parsi Food and Customs，一九九六年）中所述，如果到浦那市沒有買著名的士魯斯柏立（Shrewsbury）生薑奶油餅乾，也沒有將又鹹又辣的馬鈴薯脆餅（以炸馬鈴薯條、乾椰肉和堅果製成）帶回家，那麼這趟旅程就不夠完美。另一種熱門的脆餅是用米片製成；其他的高人氣點心可以配茶食用，例如鷹嘴豆粉小吃（古加拉特邦和馬哈拉什特拉邦的經典點心）。印度爆米花，含有米香、炸扁豆和切碎的洋蔥，是一種又薄又脆的油炸麵團，也是帕西人最喜歡在下午茶時光享用的小吃。另一種經典的帕西下午茶點心，是裝在小籃子裡的軟質乳酪。

糖果和甜點通常在下午茶時間供應。許多帕西人都會先準備充裕的甜食，以便在一天當中的任何時段（包括下午茶）迎接客人。許多印度甜食的作法都很耗時，印度各地都有稱為halvais（在孟加拉稱為moiras）的專業甜食製造商，許多家庭經常從他們那裡購買甜食，而不是在家裡製作。典型的帕西甜點包括用杏仁、腰果和果仁蜜餅（起源於波斯）製作的圓形馬卡龍，但餡料不是花生，而是玫瑰風味的鮮奶油，作法是油煎後沾上糖漿。

有些下午茶零食是居家自製。芋頭捲的作法是在芋頭葉上塗抹酸甜的辣醬，然後捲起來油炸或蒸熟。人們會製作各式各樣的餡餅，例如用酵母或棕櫚酒醬製成的煎圓餅、用香蕉製成的香蕉糕、用粗粒小麥粉或地

瓜製成的地瓜餅。此外，印度烤餅是一種用堅果製成的煎餅。小圓糕（bhakras）是用杏仁和開心果製成，並且加一點豆蔻、肉豆蔻和葛縷子籽調味，通常也含有棕櫚酒。Sadhnas則是另一種用在來米粉和棕櫚酒製成的特產。至於甜點，包括用豆蔻、扁豆、堅果、椰棗、杏仁的meethi papdi。其他的下午茶甜食包括用碎小麥和堅果製成的haiso、含有磨碎椰肉的餃子、含有椰子水的粗粒小麥粉蛋糕。

開胃小吃包括速食型餃子（將煮熟的馬鈴薯搗碎後，加入綠辣椒、生薑、大蒜、萊姆汁、薑黃和新鮮的香菜，然後裹上鷹嘴豆粉漿；油煎後，可與印度薄荷青醬或炸過的綠辣椒一起食用）、粗粒小麥點心、米片和米餅。

帕西人也效仿了古加拉特邦和馬哈拉什特拉邦的菜餚，其中一種是炸雜菜（將馬鈴薯和菠菜裹上麵糊，油炸後配上薄荷或酸甜的辣醬）。

咖哩餃在下午茶時段很熱門，但孟買和海德拉巴的帕西人也有獨特的道地餃子，內餡有蔬菜或羊絞肉，也可能加入各種配料，包括濃稠的起司白醬。帕西人通常不會在正餐時間吃含有餡料的炸薄餅（例如馬鈴薯餅），而是當作下午茶的點心。

伊朗咖啡館

在十九世紀末和二十世紀初，第二波祆教移民從波斯來到孟買。與帕西人相似的是，他們也在波斯因宗教而遭受迫害，並尋求更好的生活環境。他們來自波斯的小村莊，例如亞茲德（Yezd），而不是來自富饒的城市，同時被稱為伊朗人，也像帕西人一樣帶來獨特的飲食傳統，包括茶文化，並將自己的口味與印度的風味融合在一起。伊朗人很擅長經商，他們很快就發現不錯的商機，為孟買的工作者提供清爽的茶和街邊小攤的各種小吃。後來，他們轉戰到伊朗咖啡館，通常是待在街角。伊朗人受益於印度商業競爭對手的迷信——把商店設置在街角並不吉利

的說法；但這一點其實是一大優勢，因為咖啡館的可見度較高，自然光充足，能吸引到許多顧客。咖啡館內有大理石桌子和曲木椅，牆上掛著瑣羅亞斯德的肖像畫，也有全身鏡。除了牆面，後方的洗手槽上方也有寫著「行為準則」的告示，比如「不吸菸」、「不打架」、「不大聲喧嘩」、「不隨地吐痰」、「不討價還價」、「不行騙」、「不賭博」、「不梳頭」。

伊朗咖啡館的菜單並不複雜，也很適合客人閱讀報紙或觀察過客，館內的著名餐點是味道濃郁的甜奶茶搭配奶油麵包。另外，孟買特有的麵包外脆內軟，切片上通常塗著大量的奶油。有些人會在麵包上撒糖，然後浸泡在茶中。至於甜味或鹹味的餅乾，有奧斯馬尼亞餅、香料曲奇餅和鹹點心。馬瓦蛋糕（Mawa）是一種用脫水後的固體鮮奶製作的豆蔻風味奶油蛋糕。伊朗咖啡館也以辣小吃而聞名，例如咖哩肉醬，其他還有帕西特色菜，包括辣炒蛋。

伊朗咖啡館在孟買和後來的海德拉巴都很有名，但不幸的是，一九五〇年代的三百五十家咖啡館現在只剩二十家。不過，凱康莉（Kyani）、梅爾旺（Merwan）等咖啡館似乎都重新開張了。

外出喝下午茶

除了伊朗咖啡館的茶和小吃，印度的許多飯店和餐廳仍然能讓人想起英屬印度的下午茶。以下是幾個值得注意的例子：

大吉嶺是喜馬拉雅山脈東部中心地帶的山區度假勝地，遠處有白雪皚皚的山脈。陡峭的山坡和綠色的山谷風景如畫，茶樹綿延不絕。大吉嶺以口味細膩的茶著稱，喝起來有點像麝香葡萄酒，也經常被稱為「茶界的香檳」，是公認的國際上等茶。傑夫・寇勒（Jeff Koehler）在二〇一五年出版的《大吉嶺》中提及溫德米爾飯店和埃爾金飯店的下午茶。前者於一八八〇年代成立，用途是為英格蘭和蘇格蘭的未婚茶農提供舒

Dishoom 餐廳的佈告欄，位於倫敦的伊朗咖啡館。

一名男性在古老的伊朗咖啡館享用印度奶茶和奶油麵包；位於 Kyani & Co 餐廳，Fort 商業區，孟買南部。

適的寄宿公寓，並於一九三九年改建為飯店。每天下午四點，黛西音樂室（Daisy's Music Room）都有供應下午茶。

始於七十五年前，溫德米爾的傳統是仿照英國潮流，此後幾乎沒什麼變化。服務生穿著有蕾絲邊的無袖連衫裙，戴著白手套，從銀茶壺倒出茶後，端上一盤接著一盤的馬卡龍、圓環蛋糕（有糖漬櫻桃）、司康（等一會兒會切開，並且在柔軟的表面塗上大量的奶油和凝脂奶油）。銀色的盤子上有一層層整齊堆疊的小三明治，內餡有黃瓜、水煮蛋或起司，而麵包皮已經用長鋸齒刀削去。

埃爾金飯店的下午茶菜單也包含三明治。起初，該飯店是為科奇比哈爾鎮的土邦主而建立，當作他的夏季宮殿。科勒如此描述周圍的環境：

舒適的室內環境裝飾著蝕刻畫和石版畫，有來自緬甸的柚木家具、用橡木鑲的地板，還有附上許多抱枕的紅色沙發、在冬天劈啪作響

的壁爐……埃爾金飯店的服務生穿的服裝並沒有蕾絲邊，而是戴著包頭巾，穿著軍服，在鑲著珍珠母貝的光亮木製邊桌奉上下午茶。在有字母圖案的茶杯、茶碟和覆蓋著薄紗的銀器當中，服務生放下了疊放的茶托（在愛德華七世統治時期稱為三層架），獻上有三個環支撐的一盤盤佳餚，架子頂端還有一個環型把手可方便運送。

他接著說：

溫德米爾飯店會準備口感更濕潤的司康，以及可以讓勺子直立的凝脂奶油，而埃爾金飯店會端上剛炸好的雜菜餡餅（原料有洋蔥、蔬菜或水煮蛋），搭配精選的甜食、開胃菜和一系列優質的大吉嶺茶，包括瑪格莉特的希望（Margaret's Hope）、巴拉松（Balasun）、普特邦（Puttabong）——芳香的印度奶茶，調味趨近完美。

加爾各答被視為印度的文化暨知識都市。但這裡也是充滿反差的城市。例如，除了窮人之外，富有的孟加拉貴族仍然經常光顧紳士俱樂部，讓人不禁想起英屬印度，以及在著名Flurys等茶館的品茗情景。J. Flurys夫婦於一九二七年創立Flurys後，該茶館很快就變成各個年齡階層的流行聚會場所。富裕的英國人和印度人都只光顧這家茶館——以正宗的瑞士美食和國際美食著稱。後來，該茶館經過改造，讓人聯想到一九三〇年代的風格和裝潢。菜單上仍然有異國蛋糕、奶油糕點和瑞士巧克力。同時，某些開胃菜反映出東西方口味合為一體，例如泡芙、餡餅、奶茶、炒蛋、烤豆子吐司（以新鮮的碎辣椒和洋蔥調味）。茶也融合了西方茶和東方茶，包括大吉嶺茶、綠茶、伯爵茶、印度奶茶、檸檬茶和冰鎮檸檬茶。

另一方面，Dolly's是位於加爾各答的小型古雅茶館，深受學生和購物者的歡迎。茶葉箱充當桌面，還有柚木鑲板和藤椅。這家茶館很適合許多人的口味，並提供各式各樣的冰茶或熱茶，包括夏莉瑪茶、喀什米爾

卡瓦茶等「Dolly's招牌茶」。鹹味小吃包括一般三明治，例如黃瓜三明治、起司三明治、總匯三明治，皆可用烘烤的方式製作。對喜歡喝茶配甜點的人而言，可以點巧克力蛋糕、柳橙蛋糕或冰淇淋。

查謨和喀什米爾

在印度北部和巴基斯坦，查謨和喀什米爾是備受爭議的土地。這裡最知名的是風景如畫、白雪皚皚的山脈、寧靜的湖泊和茶文化。喀什米爾人用喝茶展開一天的生活，直到下午四點左右，他們再把茶當成一頓餐。

喀什米爾人泡茶和品茗的方式有三種。卡瓦茶最熱門，由一種叫bambay的綠茶（從孟買進口）製成。傳統上，卡瓦茶是先在茶炊中沖泡，然後倒進一種叫khos的小金屬杯。甜味是以糖或蜂蜜調整，並且以豆蔻和杏仁片調味。卡瓦茶是婚禮和節日的招牌飲品，有時候茶裡會放一些玫瑰花瓣，或當地的番紅花瓣。雙茶（dabal）也是用綠茶製成，並以糖增加甜味，以豆蔻和杏仁調味，差別只是有加鮮奶。粉紅香料茶（sheer；gulabi；noon）也很熱門，作法是先在火爐上沖泡綠茶或烏龍茶，然後加一點鹽、小蘇打和鮮奶，最後呈現出有泡沫、味道濃郁的粉紅色飲料。調味料包含豆蔻，有時候也可以用開心果等堅果裝飾。在冬季的幾個月期間，你可以在許多售貨亭買到這種茶。

還有多樣化的薄麵餅可以配茶食用，通常是從麵包店購得。一塊塊發酵的圓麵包（bakirkhani）有酥脆的外皮和層次，上面撒著芝麻。半發酵的麵餅（kulcha）上撒著罌粟籽，可以撕下來泡在茶裡。甜甜圈形狀的柔軟圓麵包（czochworu）也可以泡在茶裡，底部有酥脆的麵包皮，而頂部撒著芝麻或罌粟籽；最好趁熱食用，塗上奶油或果醬後，味道特別鮮美。即使是常見的點心，一旦塗上奶油或果醬，也會變成可口的下午茶點心，例如烤餅和未經發酵的扁平圓麵包。大餅（sheermal）也是用酵

母發酵的薄片麵包，含有鮮奶和糖，以番紅花調味；有時，頂部會刷上一點加入番紅花的溫熱鮮奶，使其呈現金黃色，然後撒上芝麻。另外有一種非常甜、入口即化的甜麵餅，也包括香料曲奇餅。

喀什米爾的粉紅香料茶。

巴基斯坦

在巴基斯坦，綠茶和紅茶都很暢銷。紅茶通常會加鮮奶和糖，最初的紅茶是在英國統治印度的時期引入並普及化。巴基斯坦的不同地區有獨特的風味和品茗方式。在喀拉蚩（Karachi），移民的美食襯托了印度奶茶的熱門程度。在旁遮普，奶茶（doodh pati chai；字面意思是鮮奶和茶葉）大受歡迎，當地人會將加了糖的茶和鮮奶一起煮，然後放在茶館出售。在巴基斯坦和俾路支省的普什圖地區，人們將綠茶稱為卡瓦茶。至於契特拉的北部地區和吉爾吉特，人們經常喝加了奶油的鹹味西藏茶。他們整天都在喝茶，包括早餐、午休和晚上回到家後。他們的下午茶小吃通常與印度小吃非常相似，不只包括蛋糕、各種甜餅乾和鹹餅乾，還包括辣味小吃，例如辣雜菜、辣咖哩餃、辣馬鈴薯條、辣檳榔（由檳榔葉和檳榔果混合而成的興奮劑，有時候會添加菸草；在吐出來或吞下去之前要充分咀嚼）。

傍晚茶點在飯店和餐廳很常見，通常是包含輕便零食的自助式餐點，總匯三明治也是該國許多餐廳的共同亮點。比起下午茶時光，位於拉哈爾（茶文化在二十世紀中期最活躍的城市之一）的帕克茶館（Pak Tea House）更為人所知的是傑出的藝術家和知識分子經常光顧。

孟加拉

孟加拉是重要的茶葉生產國。雖然孟加拉在二〇〇二年是世界上最大的茶葉出口國之一，但後來因國內需求的增加和生產停滯，該國目前幾乎沒有出口任何茶葉。其茶業可追溯到一八四〇年，當時的歐洲商人在吉大港建立了露天茶館。一八五〇年中期，錫爾赫特的馬爾尼切拉（Malnicherra）茶莊開始接觸茶葉的商業化種植，而錫爾赫特地區也成為茶葉種植的中心。

孟加拉人是很喜歡喝茶的民族，他們經常在全國各地的小茶攤喝茶配小吃，茶裡幾乎都有加煉乳和糖。有一種著名的「七層茶」，只有在斯里曼加爾以外的尼爾坎塔茶屋（Nilkantha Tea Cabin）才能購得。這款茶的配方是祕密，但我們可以知道成分含有三種紅茶和一種綠茶，煉乳和香料（肉桂、丁香等），以及少量的檸檬汁和阿魏草根粉，構成了其他幾層。

甜點在下午茶時光特別受歡迎。達卡是孟加拉的首都，與西孟加拉邦相鄰。與加爾各答相同的是，達卡的甜點製造商也生產印度方糖、鮮奶豆腐湯圓、皮塔餃（先用在來米粉、脫水後的固體鮮奶和片糖製作小蛋糕，然後油煎或蒸熟）等點心。

斯里蘭卡

斯里蘭卡（以前稱作錫蘭）是距離印度大陸只三十英里的熱帶島嶼，其出產的茶仍然稱為錫蘭茶（優質茶的代名詞），然而咖啡一直是島上的主要作物。直到一八六九年，一種稱為咖啡駝孢銹菌（Hemileia vastatrix）的咖啡銹病真菌攻擊咖啡樹，摧毀了咖啡產業。

詹姆斯·泰勒（James Taylor）是很愛冒險的蘇格蘭人。一八五二年，他來到斯里蘭卡種咖啡。一八六七年，盧勒康德拉（Loolecondera）莊園

的主人邀請他在十九英畝的土地上嘗試種植一些茶籽，他的開拓精神和毅力，促使他對該國茶葉事業的成功付出不少貢獻。

茶業在一八七〇年代和一八八〇年代迅速擴張，有些英國大公司在接管許多小茶園方面很感興趣。一八九〇年，湯瑪斯・利普頓（Thomas Lipton）買下四處茶園。這位貧窮的愛爾蘭移民的兒子，從小在格拉斯哥的貧民窟成長，後來成為事業有成的商人，他銷售的雜貨包括茶葉。在斯里蘭卡，他開始包裝茶葉，並以低成本將茶葉運送到歐洲和美國，省略了中間商。他是第一個使用色彩鮮豔的包裝出售茶葉的人，包裝上印著「從茶園直達茶壺」的詼諧標語。

在斯里蘭卡，人們經常在聚會和節日（例如聖誕節和生日）為客人奉茶，並附上當地的蛋糕和甜食，以便紀念葡萄牙、荷蘭和英格蘭的傳統。因為斯里蘭卡先後受到葡萄牙人、荷蘭人和英國人殖民，

聖代茶館（Sundae Tearooms）的菜單卡，約於一九三〇年。卡羅・威爾遜（Carol Wilson）於一九四四年抵達錫蘭後，在寫給父母的信件中興奮地描述茶館：「這裡的水果沙拉有鳳梨、香蕉和西瓜，很好吃喔！這裡還有好喝的果汁，例如萊姆汁、柳橙汁、百香果汁，都有加大冰塊，好豐富啊！」

他們都在斯里蘭卡的菜餚留下了印記。這些食譜代代相傳，蛋糕、蛋塔、餅乾等烘焙食品的原料包括小麥粉、糖和雞蛋，反映出歐洲產生的影響。當地的甜點含有椰肉、大米和棕櫚，則反映出殖民之前的古老傳統。

「愛的蛋糕」（Love cake）大概是斯里蘭卡最熱門的蛋糕，也是斯里蘭卡的傳統生日蛋糕，但似乎沒有人知道這款不尋常的蛋糕名稱的由

來。目前已知的是，該蛋糕可追溯到十五世紀，起源是葡萄牙。其傳統食材包含糖漬南瓜，顯然是取自葡萄牙當地的南瓜醬。斯里蘭卡人製作這種異國蛋糕時，會融合歐洲檸檬和蜂蜜的風味，然後加入東方香料、腰果和薔薇水。這是一種味道濃郁的甜蛋糕，最好先切成小方塊再食用，斯里蘭卡人通常都會用它來熱情地慶祝生日。

除了「愛的蛋糕」，含肉餡的鹹咖哩糕點也是聚會的必備食品。斯里蘭卡人會在咖哩糕點中加入椰奶，做出新花樣。另一種高人氣的鹹味小吃是經過酵母發酵的咖哩肉包，幾乎每家茶葉精品店都有販售。薄餅（hoppers）是斯里蘭卡版的煎餅或可麗餅，也是英國茶農特別喜歡吃的點心。原料包括在來米粉、椰奶、糖、鹽和酵母，食用前塗上果醬；這款薄餅是熱門的下午茶點心。

其他口味濃郁的蛋糕有椰子蛋糕（用香料調味）、傳統的聖誕蛋糕、荷蘭的酵母蛋糕（適用於聖誕節和新年）和千層蛋糕（深受荷蘭和葡萄牙市民的後裔喜愛）。水果蛋糕（bibikkan）是由粗粒小麥粉、在來米粉、糖漿、椰肉、葡萄乾和香料製成。油炸的酥皮糕點（foguette）含有鳳梨醬或甜瓜醬，以及腰果和葡萄乾混合在一起的內餡。下午茶時光的甜點通常是用大米或在來米粉製成，例如油炸的香料甜糕（athirasa）是由椰肉和片糖製成，有酥脆的外皮；甜糕（kalu dodol）是由椰肉和片糖製成；炸絲餅（arsmi）是由蜂蜜製成；甜味烤飯糰（aggala）是由糖漿和黑胡椒製成，在村莊的下午茶時間很常見。

儘管斯里蘭卡有殖民的歷史，但外出喝茶是很不一樣的體驗，主要是為了接待觀光客。有許多提供下午茶或傍晚茶點的地方，也都有各式各樣的茶和美食。舉個例子，可倫坡市的加勒菲斯飯店（Galle Face Hotel）是亞洲的古老飯店，仍然保留著東半球殖民時期的特色。該飯店的茶點包括西式三明治、司康和鮮奶油，另外還有「愛的蛋糕」和薄餅。

茶路與絲路

Tea Roads and Silk Roads

在唐朝（六一八年至九〇七年）期間，品茗的習俗是從中國開始傳播開來。當時，亞洲之間的貿易蓬勃發展，而茶葉貿易擴大了規模。從中國出發的主要路線有兩條：一條是古老的茶馬古道，路徑是從中國西南部通往西藏、緬甸和其他地區；另一條絲路是從北方的大都市長安（現在的西安）開始，猶如通往中亞、中東和地中海地區的高速公路。在十七世紀晚期，開通的茶路是另一條行經西伯利亞，通往俄羅斯的貿易路線。

茶葉經常以茶磚的形式運輸（茶葉壓成磚形，表面通常印著圖案）。在十九世紀之前的亞洲，許多人在貿易中更偏好茶磚，因為茶磚比散裝的茶葉更緊密，保存的效果更佳，也更容易攜帶，在陸路運輸的過程中更不容易損壞。茶磚可以用縫線固定在犛牛皮上，還能抵禦撞擊和惡劣的天氣。在許多地區，茶磚的普遍性使其具有貨幣的功能，幾乎可以換取任何東西。

在這些貿易路線上的許多地方，都有根深蒂固的品茗傳統。一般而言，品茗可以在一天當中的不同時間點進行，但通常不是像西方那樣搭配點心或正餐的形式。每一種貿易路線都有獨特的下午茶傳統，包括西藏（將茶葉搗碎後，製成湯品）、緬甸（有獨特的發酵茶）、阿富汗（下午茶和鮮奶油茶點）和俄羅斯（高級的茶炊）。

茶磚有不同的形狀和尺寸。圖中的茶磚有一面是裝飾性的圖案,另一面則是標誌。
人們可以取下一部分煮茶或當作貨幣來用。

茶馬古道

有時,茶馬古道也稱為南絲路。這並不是單一的路徑,而是縱橫交錯
的山路和叢林小徑。有兩條主要的路線通往尼泊爾和印度,行經拉薩

（西藏的首都）。其中一條從雲南省開始，另一條從四川省開始。其他的路線連接中國和緬甸，通往印度、寮國和越南，包括通往北京的路線。在唐朝和宋朝的時期，這些路線的貿易十分熱絡，而且貿易延續到二十世紀，但隨著馬匹不再具有重要的軍事用途，加上鋪設了道路提高運輸的效率，貿易就漸漸地衰退。但是歷史悠久的路徑現在煥然一新，變成了促進觀光業發展的重要環節，稱為茶馬古道。

茶葉和馬是很重要的貿易商品。由於西藏的氣候嚴酷，冬季寒冷，不利於茶葉種植，因此商人要長途跋涉到中國取得物資，非常艱辛。中國人則需要強壯的馬，而西藏可以提供這些馬，讓他們在北部和西部與敵對的部落作戰。

據說，茶葉是在公元六四一年首次傳入西藏。當時，中國的文成公主嫁給了西藏國王松贊干布。西藏人很歡迎新的飲食方式，食物主要包括肉類和乳製品，但蔬菜並不多，因為蔬菜在惡劣的氣候下很難生長。西藏人並沒有遵循中國人的品茗方式，而是設計出獨特的泡茶方式，更注重營養——酥油茶，很像一種湯品。拉達克是印度北部與西藏接壤的地區，當地人也是以類似的方法製作酥油茶。

酥油茶有很多種作法，通常是用茶磚製作。將茶磚剝幾塊下來，放在火爐上烘烤後，可以消滅黴菌或驅趕昆蟲。茶在水中煮沸後，直到顏色變深、味道變濃，就可以用木製或竹製的攪茶器過濾，加入氂牛奶、酥油和鹽後，要用力攪拌。拌勻後，將茶倒進茶壺，然後裝在木製的茶碗中。在喝茶之前，要把浮在茶表面的酥油吹到另一邊。如此一來，茶喝完後，就可以將一些糌粑（烤過的麵粉，通常是大麥）和留存的酥油混在一起食用。里京・多傑（Rinjing Dorje）解釋：「每個人早上至少要喝三到五碗茶。在喝茶之前，我們都會向神禱告。」

在西藏，每個人都喝茶，僧侶也不例外。佛寺一直都是最大的茶葉消費地之一。在誦經期間的空檔，服務員會將大銅壺或銅罐中的茶倒進矮

桌上的各個茶碗。一天喝四十碗是很常見的事。他們的禮儀準則是，客人的茶碗不可以是空的。如果客人喝夠了，可以把手放在茶碗上。

西藏、拉達克和不丹地區的品茗儀式延續至今。雖然現代的陶瓷或玻璃容器可用來代替木製茶杯，但流程依然包括煮茶和攪拌。此外，由於保溫瓶引進後可以保持茶的熱度，火盆和茶壺就漸漸被取代了。流亡於印度的西藏人（尤其是年輕人）也開始喝印度茶（原料有茶、鮮奶和水，通常會加糖），但酥油茶仍然在節慶活動中備受喜愛。

主要用於儀式的西藏式茶壺，有華麗的銀飾和精心製作的龍形把手；可能出自十九世紀的喀什米爾或拉達克。

茶馬古道的其中一條路線連接了中國和緬甸。緬甸是少數幾個食用茶葉和喝茶的國家之一，以獨特的發酵茶葉而聞名。傳統的慣例是食用發酵茶葉時，也要喝一杯熱茶，尤其是在吃完豐盛的餐點後，可以淨化味蕾。在文化方面，發酵茶葉有重要的作用，也是緬甸的傳統民族食物，這一點反映在傳統的詩中：

用茶葉製作發酵茶葉，肉類可以選用雞肉，水果可以選用芒果。

根據歷史學家的說法，發酵茶葉的歷史可追溯到古代的緬族國王（一〇四四年至一二八七年）。緬族是東亞人的後裔，於九世紀初定居在伊洛瓦底江的上游。自古以來，他們就有在悲傷或歡樂的社交場合中，互相發送邀請函的習俗。記者蘇・阿諾德（Sue Arnold）還記得，緬甸母親在發出傳統的派對邀請函時，會附上一部分象徵性的發酵茶葉（將乾

燥的茶葉、大蒜和鹽一起搗碎，用茉莉花的葉子包裹，然後用丁香固定）。在緬族的民間傳說中，準新郎會帶著一盤醃製的茶葉沙拉到新娘的家進行訂婚。不過，新娘可以拒收這個禮物。在守靈、婚禮或品茗的場合中，人們認為發酵茶葉是美味的興奮劑。

關於發酵茶葉的作法，要先將茶葉蒸熟，然後將茶葉緊密地壓入陶製容器或大型的竹莖中。這些容器需要存放在地下，最好靠近河床，才能確保潮濕和恆溫的條件。當地人在食用發酵茶葉之前，通常會拌入一點鹽和芝麻油，直到茶葉變得柔軟細緻。發酵茶葉有各種配菜，傳統上都是裝在特殊的漆盒（有些是精心製作，專供宮廷使用）。盒子內有一些隔層，可用來裝發酵茶葉、乾蝦米、炸蒜片、烤芝麻、蠶豆酥、烤花生、豌豆酥和鹽。

發酵茶葉的吃法是，用三根手指的指尖夾起一撮茶葉和二到三種配菜。每次進食時，都要把手指擦乾淨並喝幾口茶。最後有洗指碗可用來清潔手指。有時，配菜和發酵茶葉混合在一起製成的沙拉會裝在盤子上。後來，這種沙拉衍生不同的類型，成分因地區而異。例如，有些地方會加入熟番茄、高麗菜絲、切碎的木瓜葉、水煮蛋或熟玉米。有些人會用魚露、芝麻油或花生油取代鹽，並擠一點萊姆汁或檸檬汁，加入一些辣椒。也有些人喜歡配白飯一起吃。

發酵茶葉沙拉特別受女性歡迎，有時候會出現在一些茶館的菜單上。許多緬甸人去茶館，不只是為了品茗和吃點心，也是為了社交。茶館內有矮桌和塑膠凳子，這裡本

現代緬甸的發酵茶葉漆盤；中間的隔層放著發酵茶葉，其餘的隔層放著傳統的配料。

來是男人談論政治和新聞的地盤，但現在經常有女人光顧。客人可以在這裡點綠茶、紅茶或熱門的甜茶（濃稠且氣味濃郁，以煉乳製成），也可以選擇「微甜」、「微甜的濃茶」、「甜膩」或「甜膩的濃茶」。印度移民當初經營的攤販也有販售甜茶。在茶館內，客人可以吃到各種小吃，例如中式饅頭、炒麵、印度麵包、炸薄餅、麵餅、咖哩餃，還有湯品（尤其是魚湯麵——印度的國菜，作法是將米粉放進辛辣的魚湯，並加入一些配料；有些配料經過油炸）。

如今，你到越南旅行時，很有可能看到許多人喝咖啡，但品茗已經有悠久的歷史，在當地仍然是構成文化的要素。雖然品茗的活動已歷經了幾個世紀，但是從一八八〇年代開始，法國殖民者建立茶園後，茶葉才在國內生產。越南人偏好口味清淡的茶，他們最喜歡喝不加調味料的綠茶。不過花茶也很熱門，包括荷花茶（傳統的作法是將綠茶葉封在荷花內）、茉莉花茶和菊花茶。

雖然這裡的茶道不像日本那樣昇華到宗教層次，但是備茶、奉茶和品茗都具有重要的社交意義，也是慶祝活動的重要儀式。按照習俗，在訂婚的宴會上，茶和幾種食物要一併獻給新娘的家人。茶通常是作為禮物，用漂亮的袋子包裝後，放進上漆的圓形容器，然後在婚禮或葬禮上使用。據說，大家一起喝茶是一種讓親朋好友團結起來，向逝者的家屬表達哀悼的方式。在商務會議開始時，也可以上茶。茶是日常生活中的必要部分，當地人都經常在家裡喝茶。

茶館的客人很多，風格多樣化，包括中國風、日本風和傳統的越南風。許多茶館都有典型南亞風的大桌子和許多椅子，能容納很多群團體。茶的種類包括傳統的綠茶、芳香的花草茶和異國的進口茶。人們經常在臨時逗留的茶館內品茗，館內也有販售蛋糕和糖果。

許多越南人很喜歡在公車終點站、火車站、學校、辦公室等附近的路邊商店，享用熱茶或冰茶（通常會附上花生糖）。另一種位於大都市的

茶館，有提供由花瓣、糖、蜂蜜或鮮奶、碎冰組成的茶香雞尾酒（將茶混合後，搖晃直到起泡沫）。另一個受年輕人歡迎的新趨勢是，約在茶館與朋友見面，一起喝檸檬茶，偶爾搭配一小盤烤葵花籽。很多人都喜歡喝檸檬茶，並賦予它「打發時間」的意義。

絲路和中亞

絲路是重要貿易路線網絡的名稱，穿越了山脈和沙漠，將中國與遠東、中亞、印度、中東和地中海地區連接起來。顧名思義，絲綢是這些路線上最重要的貿易商品，但也有其他的珍貴商品進行交換，例如翡翠和青金石。動物、蔬菜、水果、香料和茶葉也是貿易商品。烹飪的傳統也有進行交流，包括品茗儀式。

現代的迷人裝飾品，展現出四個烏茲別克男子在茶館享用茶、麵包和蘋果；為觀光客製作，於一九九〇年代在烏茲別克的費爾干納（Fergana）買下。

在東部地區，許多商隊帶著珍貴的貨物出發，通往大都市長安（現在的西安）。貨物通常放在雙峰駱駝（經常被稱為沙漠之船）的背上運送，商隊會在重要的大旅館停留。在那裡，疲憊的商人和旅行者可以休息和喝茶提神。最後，商隊抵達喀什市等大城市，然後繼續前往喀什米爾或阿富汗，接著前往撒馬爾罕、巴格達和君士坦丁堡（現在的伊斯坦堡）等著名的城市。

然而，茶葉似乎並沒有大量擴散到中亞的西部地區，阿富汗北部的巴爾赫古城看似是茶葉貿易的西部終點站。在伊朗西部和中東地區，當地人比較喜歡喝咖啡；他們後來才漸漸喝茶，因為茶葉是經由其他的路徑傳入。

絲路上的許多地區都有共同的品茗習俗。很多人大量飲茶，因此茶葉在待客和商業交易中有重要的作用。在許多地方，人們會把糖塊放在舌頭上，然後啜飲茶。茶館是男人坐下來放鬆，或喝茶討論當天政治的熱鬧場所（茶館是男人的地盤；女人都在家裡喝茶）。茶通常是從煮沸的茶炊倒進各個茶壺，然後再倒入中式小瓷碗或玻璃杯。在許多地方，瓷茶壺和瓷碗都是來自俄羅斯的加德納工廠（Gardner Factory），尤其是有花卉圖案的茶具。一七六六年，英國人法蘭西斯‧加德納（Francis Gardner）在莫斯科附近的韋爾比爾基鎮創立了該工廠。

喀什市是絲路的重要樞紐，也是重要的貿易中心。商人都會留在這裡休息和進行交易，並為接下來的艱辛行程帶去新鮮的物資。喀什市也位於維吾爾世界的中心，維吾爾人屬於古老的突厥人，很久以前就沿著絲路定居了，尤其是現在的新疆省。他們喝的茶包括綠茶和紅茶，製茶

阿富汗茶館的明信片；有大茶炊和許多茶壺，約於一九七〇年代。

的方式也不一樣：用鹽、鮮奶（鮮奶油或酸奶油）製作，並且在大碗的茶中加奶油。紅茶通常以香料調味，例如豆蔻、肉桂、番紅花或玫瑰花瓣。在費爾干納谷（Ferghana Valley）生活的維吾爾人比較喜歡喝綠茶。他們會在端上正餐之前為客人奉茶，並附上水果乾、堅果或撒著黑孜然籽的麵包等點心。客人吃完豐盛的正餐後，主人也會供應茶和糖果。

從一八九〇年到一九一八年，住在喀什市的馬加爾尼（Macartney）夫人是英國領

事的妻子。她在《突厥斯坦的英國女士》（An English Lady in Chinese Turkestan，一九三一年首次出版）中，引人入勝地陳述自己的生活，並如此描述茶館：

　當然，茶館隨處可見。客人坐下來喝茶，同時聽著樂隊演奏美妙的本土音樂。樂隊有一兩個能發出柔和音樂的長琵琶狀樂器，還有一個小鼓。客人也可以聽專業的人講故事……我猜，《一千零一夜》的浪漫故事當初就是像這樣傳開的。

　阿富汗位於中亞的中心和絲路的十字路口，因此茶館在阿富汗人的生活中有重要的功能。全國各地都有茶館，包括偏僻的地區，因此疲憊的旅行者可以在漫長的旅程結束後，吃一些提神的茶點。茶館也是當地男性相聚、交流情報和聊八卦的場所。阿富汗茶館的規模和價格各不相同。有些茶館只提供基本的服務，供應的茶只有綠茶或紅茶。但也有規模較大的茶館具備桌子和椅子，而不是讓客人坐在傳統的毯子和坐墊上。有時，茶館很嘈雜，經常播放已錄好的阿富汗音樂和印度音樂。備茶的用具通常是獨特的茶壺、小玻璃杯、茶碗和裝茶渣的碗。茶端上來後，顧客會先用熱茶沖洗小玻璃杯，然後在杯子裡加糖（額外收費，但他們通常會加很多糖），接著倒茶。第一杯茶很甜，但頻繁地往杯子倒茶後，甜度就會下降，而最後一杯茶通常有苦味。甜杏仁等甜食往往與茶一併供應，在某些規模較大的茶館中，還有煎蛋、烤肉串、抓飯、麵包配湯等更豐盛的食物。

　如同在茶館，當地人在家裡喝茶時也不加鮮奶，但通常會加糖，有時候還會用豆蔻調味。他們幾乎一整天喝茶，包括早餐、午餐後、晚餐後，以及吃點心的下午茶時光等其他的時段。對富裕的家庭而言，下午茶意味著豐盛的餐點，尤其是有客人在場的特殊場合。

　有時，他們為客人端上的茶是用小玻璃杯或沒有握柄的小瓷碗盛裝，

就像中國的茶碗。他們偶爾使用西式茶杯，尤其是在都市。第一杯茶通常會加入大量的糖——糖越多，代表越有威望。另一種阿富汗習俗是，先讓客人喝第一杯甜茶，接著喝一杯不加糖的茶。

主人會不斷地幫客人斟茶，如果客人喝夠了，要記得把杯子倒放，否則主人會繼續倒茶。有時，茶裝在不同的茶壺裡，客人可以按照自己的需要倒出適量的茶；還有一個小碗可用來裝茶渣。

甜食和鹹味小吃通常與茶一併供應，甜杏仁、開心果和甜鷹嘴豆都是典型的零食。其中，甜杏仁最受歡迎。有時，主人也會端上綜合堅果（核桃、杏仁等）和水果乾（綠葡萄乾、紅葡萄乾等）。蛋糕和餅乾也可以配茶，但這些食物多半不是自製的，因為大部分的家庭都沒有烤箱。市集有販售各式各樣的蛋糕和餅乾，包括入口即化的酥脆類型。不過，也有一些居家自製的餅乾和糕點。在特殊場合，賓客可以吃到炸得酥脆的象耳酥。窗型的玫瑰花餅乾上撒著糖粉，也受到很多人的喜愛。

客人小口喝茶、小口品嚐點心的時候，家裡的年長女性和女孩都忙著準備食物。她們可能也要製作波拉尼（有內餡的油炸餡餅）——常見的餡料包含韭菜，或青蔥佐馬鈴薯泥。其他的熱門下午茶點心有炸雜菜（將切片的馬鈴薯或茄子裹上辛辣的麵糊，然後油炸）、咖哩餃（經過油炸，內餡是辣味的絞肉，或是甜味的哈爾瓦酥糖或水果乾）。烤肉串（用絞肉、馬鈴薯、洋蔥、去皮的豌豆製成炸肉餅後，塑造成長條狀，然後油炸）和羊肉串（用洋蔥、優格和香料在平底鍋慢慢烹煮羊肉，直到羊肉變得柔軟多汁）都是很常見的美食。這些開胃

阿富汗的銅茶炊（俄羅斯製）；旁邊有加德納茶壺，裝著茶的小瓷碗和一碗甜杏仁。

的菜餚都會配上自製酸辣醬和新鮮的麵包，主人還會附上青蔥、檸檬片、生菜或香草。

客人通常會在特殊的品茗場合出席，例如開齋節等宗教節日、納吾肉孜節（三月二十一日；春分）。米餅是傳統的點心，其他的甜餡餅和蛋糕包括巴拉瓦餅、圓煎餅、椰棗糕（有點像甜甜圈）。在慶祝嬰兒出生時，阿富汗乳脂軟糖（用鮮奶和糖製成的濃郁甜食）通常會與茶一起食用。又圓又扁的甜麵包（roht）也是傳統上為了慶祝新生兒出生後第四十天而製作。訂婚派對往往在下午茶時段舉行，糖果、餅乾和甜點都很適合佐茶。有時，主人會製作不常見的烤肉串（用打散的雞蛋和熱油讓肉質變得柔軟後，將肉捲起來，淋上糖漿和撒上磨碎的開心果）。

在這些場合，賓客經常可以喝到凝脂奶油茶——以綠茶製成；在通風和添加小蘇打的過程中，茶漸漸變成深紅色。加入鮮奶和糖後，茶就會變成略帶紫色的粉紅色，喝起來既濃郁又醇厚，而且表層有凝脂奶油。

已故的前任君主查希爾（Zahir，一九三三年至一九七三年在位）經常在宮殿裡以茶招待傑出的阿富汗人或來訪的貴賓。雖然他過著富裕的生活，但據說他的品味很樸實。萊拉・諾爾（Laila Noor）還記得曾經與他的長女拜萊蓋絲（Bilqis）公主在王宮喝茶的情景。客人們先喝了醇厚的凝脂奶油茶，然後享用烤肉串、波拉尼餅、鹹味白乾酪（含薄荷）等美味的小吃，並搭配麵包和酸辣醬。隨後還有原味海綿蛋糕、甜麵包、一系列餅乾（包括kulcha namaki鹹餅乾和kulcha-e-jawari，用玉米粉製作，吃起來很像麵包）、鮮奶油捲（酥皮糕點，含有生奶油，塗上糖霜和撒上磨碎的開心果）和茶。

茶路

一六八九年，俄羅斯和中國簽訂《尼布楚條約》後，開闢了所謂的茶路（有時候被稱為「大茶路」或「西伯利亞之路」）。這條路始於中國

北部的張家口市，越過蒙古和戈壁沙漠，然後繼續向西穿越西伯利亞的針葉林，最終到達俄羅斯帝國的大都市中心。路途漫長且艱苦，需要花一年多的時間，但這條路很快就變成重要的貿易路線。駱駝商隊將毛皮和其他的貨物運往中國，以換取絲綢、藥用植物（尤其是大黃）、茶等中國的貴重物質。

　　據說在一六一六年，一位名叫秋明涅茨（Tyumenets）的哥薩克人從到達蒙古的外交使團中，將中國茶葉的第一批樣品帶到俄羅斯。根據他的說法，他的任務是「喝下加了奶油的熱鮮奶，裡頭有不明的葉子」。兩年後，即一六一八年，中國大使館贈送幾箱茶葉給莫斯科的俄羅斯朝廷。一六三八年，蒙古的可汗透過俄羅斯大使瓦西里・斯塔

玻璃杯中的俄羅斯茶裝在金屬製的支架，旁邊有糖塊和巧克力。

科夫（Vassily Starkov）贈送二百包茶葉給沙皇米哈伊爾·費多羅維奇（Mikhail Fedorovich），做為珍貴的禮物。於是茶葉在宮廷中流行起來，但當時的俄羅斯人對中國和茶葉知之甚少。

進口到俄羅斯的茶葉量逐漸增加。在十八世紀，尤其是在凱薩琳二世統治時期（一七六三年至一七九六年），茶葉在俄羅斯貴族中變成一種時尚，但直到十九世紀才變得普及。俄羅斯人塑造了獨特的飲茶習俗，其中最重要的是使用茶炊。

過去和現在，俄羅斯人都會鼓勵兒童用茶碟喝茶，以免燙傷嘴唇。如今，人們通常在餐廳和咖啡館內用玻璃杯喝茶，但在家裡則是用茶杯喝茶。在公開表演的場合中，也有茶可以喝。芭蕾舞者塔瑪拉·卡薩維娜（Tamara Karsavina）在一八九六年寫過一篇關於午後場表演的文章。她提到聖彼得堡的某個寒冷日子，有提供接待賓客的茶：「舞臺的門外有熱氣騰騰的大茶炊……在休息時間，幾間休息室裡都有茶點。服務生都穿著印有帝國鷹徽的紅色制服。」

俄羅斯人最常喝紅茶，其中，最頂級的紅茶出自喬治亞和亞塞拜然的山坡。大部分的茶葉都是以散裝或袋裝的形式出售，但偶爾也有茶磚。他們每天早上做的第一件事就是喝茶、吃奶油麵包或起司麵包。最後，他們也以喝茶做為一天的尾聲，大概是在吃完晚餐後。他們將一天當中的最後一餐稱為「晚間茶點」。

俄羅斯茶炊，約於十九世紀，來自阿富汗。

此外，俄羅斯人經常在喝茶的時候放一片檸檬（有時候放蘋果片），不常加鮮奶，但他們很喜歡在濃紅茶中加糖，因為他們認為糖可以帶出茶葉的風味。有些人喜歡在喝茶的同時含著一塊方糖，讓茶流經溶化的方糖。「狂喜的感覺，」普希金（Pushkin）寫過：「就像人的嘴裡含著一塊糖後，喝下一杯斟滿的茶。」俄羅斯人很愛吃甜點，甚至會在喝茶的時候加入果醬。他們吃的果醬通常很濃稠，含有大塊的水果。果醬裝在一種叫玫瑰花結（rozetki）的扁平水晶盤上。他們可以用小湯匙挖取食用，或者將果醬拌入茶，讓茶增添水果的香氣和風味。

茶几上也有一些餅乾，例如俄羅斯的佐茶餅乾——原味餅乾上塗著果醬，頂端有蛋白霜和堅果。蘇沃洛夫（Souvorov）餅乾是以俄羅斯的知名軍事指揮官的名字命名；有兩塊餅乾夾在一起，中間是一層厚厚的果醬，整體撒上糖粉。還有酥脆的杏仁圈餅乾和榛果脆餅，糕點則包括核桃可頌，內餡有糖和堅果。在下午茶時段，麵包、蛋糕、德式糕點和蛋塔也很受歡迎，例如葡萄乾麵包、布勃利克（甜味圓麵包）、檸檬蛋糕、蘋果蛋糕、水果塔（含有凝乳起司）、杏桃塔、精緻的罌粟籽蛋糕或香濃的俄羅斯焦糖蛋糕。愛吃甜食的俄羅斯人，也很喜歡在喝茶的時候吃甜食，比如水果糖（輕盈的蛋白霜泡芙，含有杏仁焦糖，並帶有微妙的蘋果風味）。

在戶外也喝得到茶。根據食品學者達拉・戈爾茨坦（Darra Goldstein）的說法：

大多數都市和城鎮都設有茶館（茶館的名稱幾乎都有「茶飲」或「俄羅斯茶」的字眼），館內往往呈現傳統的裝飾風格，天花板漆著鮮豔的色彩，桌面上鋪著有繡花的桌巾。此外，茶館通常有一兩個大茶炊，大約幾英尺高。茶炊上有球形的保溫套，彷彿俄羅斯農婦露出友善的表情。在茶炊的後方，有一些身材豐腴的中年婦女站著斟茶。

茶炊

茶炊（The samovar）通常被視為是俄羅斯專有，但其實中亞國家、伊朗、阿富汗、喀什米爾、土耳其和其他的斯拉夫國家也有使用茶炊。至今，茶炊的起源依然備受爭議。有些人認為起源是東亞，也認為用來加熱食物的中國容器和韓國容器是茶炊的前身。其他人的說法則包括，茶炊的原型是一種放在黃銅炭爐上的中國茶壺，或是與之相似的蒙古火盆。

在俄語中，茶炊有「自動鍋爐」的含義，也就是一種便攜式熱水器，傳統上是黃銅製（但有些是銀製或金製）。據說，凱薩琳二世的三駕馬車在仲冬時節從聖彼得堡前往莫斯科時，馬車上有漂亮的大型銀茶炊。路途上，茶炊一直處於煮沸狀態，可以為女王禦寒。馬車的後座鋪著貂皮和狐皮，也是為了禦寒。

然而，茶炊不曾受限於富人的家裡。即使是最低階的農民小屋，屋內也有茶炊——應該是鍍錫，不是黃銅製；或者不是在圖拉（Tula）製造，該市是製造中心，以其精心製作的茶炊聞名於俄羅斯各地。如今，在俄羅斯依然可以找到茶炊，但更常見的是電動茶炊取代了原本的木炭加熱甕。跨西伯利亞鐵路有提供茶炊，旅客可以自行帶茶葉。火車站也有提供熱水，讓旅客能用大茶壺泡茶。

愛喝茶的俄羅斯人發現茶炊的效率很高，到了十八世紀末，茶炊便應用在日常生活，變成俄羅斯人生活中的重要物件。茶炊持續煮沸，讓客人可以隨時喝一杯提神的熱茶。許多偉大的

俄羅斯作家都寫過茶炊帶來的溫馨感，例如杜斯妥也夫斯基、托爾斯泰、高爾基。

與普遍看法不同的是，茶並不是在茶炊中製成。茶炊只有把水加熱和維持熱度的功能。水倒入茶炊的容器之後，中央有漏斗的部分能放置松果或木炭把水加熱。水煮沸後，茶炊就可以放在餐桌上。茶葉在小茶壺裡單獨沖泡後，形成濃縮茶，可放在茶炊上保溫。接著，將少量的濃縮茶倒入茶杯或玻璃杯，然後開啟茶炊的水龍頭，讓熱水稀釋濃縮茶。如此一來，茶的濃烈度可以依據飲用者的口味來調整。

俄羅斯人招待客人時，茶炊是必備物品，經常擺放在女主人旁邊的餐桌上。她會為女士將茶倒入瓷杯，也為男士將茶倒入玻璃杯。玻璃杯可放在金屬架或漂亮的金銀絲杯座，以便客人端著熱茶。高貴的家庭通常有特殊的杯架設計，有些是黃金製，並以寶石裝飾。

客人坐下來喝完茶後，可以挑選餐桌上的各種甜食。

茶炊和品茗方式傳播到了伊朗、中東和土耳其，但許多人仍然最愛喝咖啡。直到十六世紀，伊朗人偏好喝咖啡的事實為人所知（尤其是在咖啡館），並持續幾個世紀。雖然上流階級在十九世紀初喜愛喝茶，但茶葉依然是一種用來招待貴賓的奢侈品。直到二十世紀，茶葉才開始變得普及。

〈在茶几旁〉，康斯坦丁·柯羅文（Konstantin Korovin）繪，一八八八年，油畫。家人和朋友圍坐在茶几旁，愉快地閒聊和討論當天的事情。桌面上有茶炊、裝進支架的茶杯、果醬、水果，以及俄羅斯人經常用來喝熱茶的茶碟。

明信片，約於一九〇六年。俄羅斯村民和兩名婦女一邊用茶碟喝茶，一邊聆聽年輕人彈奏手風琴。

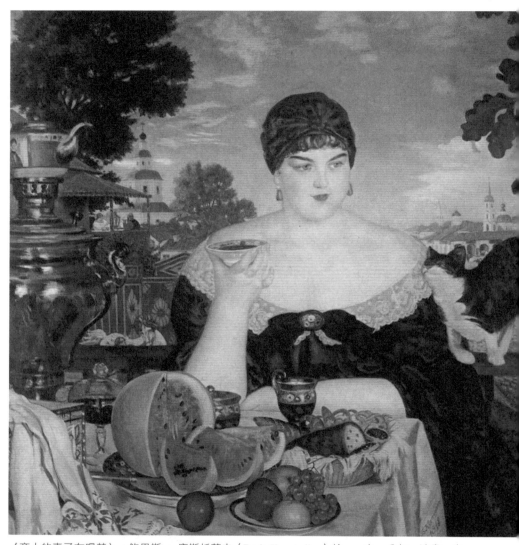

〈商人的妻子在喝茶〉，鮑里斯 · 庫斯托蒂夫（Boris Koustodiev）繪，一九一八年，油畫。夫人的衣著講究，她享用著豐盛的水果大餐，包括罌粟籽捲、庫利奇麵包，含有乾果和杏仁的酵母蛋糕。閃亮的茶炊和精緻的瓷茶具，襯托出她的富裕生活。她先把茶倒進茶碟，等冷卻後再小口品嚐。

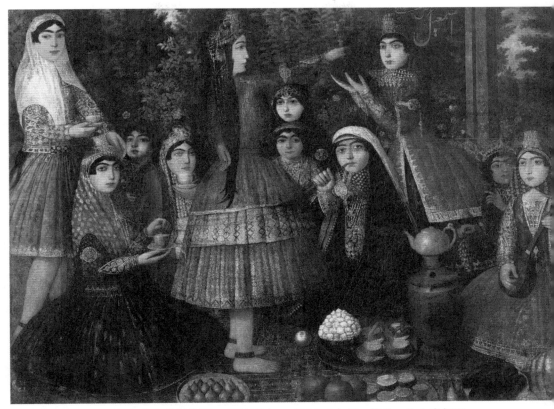

〈茶炊旁的女士〉，伊朗畫家艾斯梅爾‧賈拉耶（Isma'il Jalayir）繪，約於一八六〇年至一八七五年，油畫。這幅畫描繪了一群妻妾在演奏音樂和品茗，地毯上有精選的新鮮水果、泡茶所需的茶炊和茶壺，還有一碗糖塊或甜杏仁。

　　不同的伊朗政府都頻繁地質疑咖啡館助長了墮落和異議分子。在一九二〇年代，前任君主的父親決定阻礙咖啡館的發展，並試著說服人們改喝茶。他促進了伊朗的茶業，甚至從中國引進新的茶葉，還派了大約五十個中國家庭來監督茶葉生產。最後，他的目標實現了。咖啡已降級成哀悼用的飲品，而茶變成了國民最喜歡喝的飲料。

　　他們在吃早餐時、吃完正餐後、正餐之間的時段以及在晚上做的最後

一件事都是喝茶。市集、商店和辦公室都找得到茶。如果沒有茶，任何正經的交易都無法順利進行。茶裝在小玻璃杯，不加鮮奶和糖，但他們有時候會把糖塊放在舌頭上，小口喝茶。不過，他們經常用甜食、甜糕點、甜杏仁、水果乾或水果糖漿代替糖。客人抵達現場後，往往都能喝到茶。在正式的娛樂場合中，茶有時候是以肉桂或玫瑰花瓣調味。

土耳其經常讓人聯想到喝咖啡，但其實土耳其人也很愛喝茶。一般人認為早在十二世紀，茶就傳播到了安納托力亞半島。但在一六三一年，著名的土耳其旅遊作家埃夫利亞‧切萊比（Evliya Çelebi）是最早在土耳其文學中提到茶的人。他提到，伊斯坦堡的海關辦事處派人為來訪的帝國官員提供來自葉門的咖啡、蘭莖粉和茶。十九世紀，茶在土耳其人的日常生活中變得越來越重要。蘇丹阿卜杜勒－哈米德二世（一八七六年至一九〇九年）很愛喝咖啡，但他也很喜歡喝茶，並意識到茶具有經濟價值。因此，他從俄羅斯購入茶籽和樹苗。雖然他買到的是中國茶，但後來卻被稱為莫斯科茶。茶葉的栽培經歷了起起伏伏，但土耳其最後實現了自給自足，幾乎所有的茶葉都出自黑海沿岸的里澤市。

茶炊是從俄羅斯傳到土耳其的。現在，許多的茶館、露天茶園和家庭依然使用茶炊備茶。至於沒有茶炊的人，可以使用燒開水專用的茶壺將水煮沸，然後將茶葉倒進沖泡專用的茶壺。接著，將後者放在前者的上方，完成煮茶的程序。根據口味的不同，茶分為淡茶和濃茶。大多數土耳其人認為，理想的茶有濃烈的味道，顏色呈清澈的猩紅色。他們會從茶壺倒一點茶到鬱金香形狀的玻璃杯（偶爾倒進瓷杯），然後依據所需的濃度，用茶壺裡的沸水稀釋茶。為了不讓熱茶燙到手指，他們拿取茶杯的方式是抓住杯緣。茶裡通常有加糖，偶爾還有一小片檸檬，但沒有加鮮奶。

講究的品茗者會去茶館，而那裡的茶炊總是處於沸騰狀態。在眾多的露天茶館中，食物通常都不會與茶一併供應。這些茶館也是土耳其人參

與社交的重要場所。伊斯坦堡就有許多茶館，讓人們可以一邊品茗，一邊欣賞博斯普魯斯海峽或馬爾馬拉海的壯麗景色。

另一方面，居家下午茶通常會配上鹹味或甜味的食物。美食作家艾拉・阿爾加（Ayla Algar）提到了一些獨特的下午茶點和熱門食物。她表示，有些人喜歡一邊喝下午茶，一邊吃鹹食，而有些人比較喜歡吃微甜的蛋糕或餅乾。鹹食和甜食通常是一起上的，例如含有起司或肉的鹹糕點、起司捲、芝麻葛縷子棒、榛果優格蛋糕、杏桃餅乾、杏仁可頌和糖霜餅乾。其他適合佐茶的甜食，包括巴拉瓦餅、土耳其軟糖、卡達耶夫餅。

精美的伊朗茶杯和甜杏仁。

土耳其茶裝在傳統的鬱金香玻璃杯內，搭配香甜的巴拉瓦餅。

中國、日本、韓國和台灣

China, Japan, Korea and Taiwan

☕

中國、日本、韓國和台灣的豐富品茗文化，形成了各種獨特的飲茶儀式和傳統。中國茶的歷史和飲茶故事可追溯到幾千年前；早在唐朝（公元六一八年至九〇七年）就有公共茶館的傳統，並由此衍生了品茗和吃茶點的習俗。日本漸漸發展出精心設計的茶道和茶懷石料理。韓國和台灣也有獨特的茶道和下午茶儀式。此外，台灣人對茶的熱愛促成了現今在全球流行的「珍珠奶茶」。

中國

中國以品茗和吃茶點的形式發展出獨特的下午茶傳統。品茗的習俗包括提供美味的一口大小點心，茶通常會倒進小瓷杯。「點心」很難翻譯成英文，因此衍生了不同的英文名稱，例如touch the heart、light of the heart、heart warmers、dot heart、heart's delight——意思就是能夠滿足食慾的茶點。品茗和茶點有密切的關係，因此許多人習慣交互使用這兩個詞。

但是，這種飲食傳統是如何開始的呢？

根據傳說，品茗在很久以前始於炎帝。茶樹上的一些葉子被吹進他正在煮的一壺水，他嚐了幾口後，便愛上了茶的味道，然後宣稱：「茶能帶來活力，給予心靈滿足及毅力。」

四川省可能是最早種植茶葉和喝茶的地方，而且歷代都有不同的品茗風格。起初，未經加工的新鮮葉子只是在水中煮沸，然後清蒸和壓製成糕點。

到了八世紀，中國人對茶葉十分熱衷。茶葉在貿易中十分重要，因此茶商委託詩人兼學者陸羽撰寫第一部關於茶的專著《茶經》；他寫的內容不只涵蓋了泡茶的方法、用具、用水、品茗方式等實用又詳細的資訊，也包含了茶葉呈現各種形狀等富有詩意的描述：「茶葉可以像胡人的靴子一樣收縮和捲曲，或者看起來像野牛的下垂皮膚。」他也提到泡茶的水應該像什麼樣子：「水沸騰的時候，看起來像魚的眼睛，而且只發出一點聲音。水的泡沫停留在邊緣時，會發出湧泉般的聲音，看起來就像許多珍珠串在一起。」

在此期間，品質更好的茶出現了，漸漸被上流社會、學者和牧師當成提神醒腦的飲料。公共茶館的傳統也在此時出現，而品茗和吃點心的傳統也隨之出現。

品茗和吃點心

在唐朝時期，茶館開始沿著古絲路湧現，為疲憊的旅行者提供了放鬆和提神的場所。西安（唐朝的都城長安）位於絲路的東端，有大型商隊帶著絲綢、玉石和其他商品（包括茶葉）等珍貴的貨物從這裡出發。

茶點的製作藝術發展了幾個世紀。傳統上，中國的茶館不供應佐茶的零食。在早期的品茗傳統中，有些人表示茶不應該和其他食物一起食用，以免體重大幅增加。然而，越來越多人知道喝茶有助於消化後，茶館紛紛開始提供佐茶的點心。有些人認為，這種趨勢來自茶館的經營者

為顧客準備一些點心後，顧客覺得很美味，因此漸漸有這方面的需求。此後，附近的茶館爭相仿效，甚至做出更可口的小吃來吸引顧客。

在長安的歷史記載中，應該有提到這類點心。舉例來說，餛飩很像餃子，當初是由蘇氏製作，在某個街角販售；長安有兩個銷售芝麻餅（酥脆又香，用烤箱製作）的大市場；虞氏將糯米裝進竹子。各種糕點都在市場上找得到，包括櫻桃餡餅；小販們在長安的其他地方兜售糕餅，包含煎餅和蒸糕。未經發酵的燒餅算是很常見的點心，是一種呈圓形或橢圓形的薄麵餅，內餡或表皮上有烤芝麻。顯然，點心和茶之間有密切的關係。

到了宋朝時期（公元九六〇年至一二七九年），東方的杭州市變成中國的首都時，正值藝術在中國歷史上最興盛的時期，因此品茗文化和茶館漸漸出現，也有各式各樣的小吃。經過發酵的包子（有多樣化的餡料，例如蟹肉或蝦肉）、春捲、燒餅和月餅都出現在宋朝的菜單上。茶館的傳統持續順利發展，但是館內不一定有點心。許多茶館變成與藝術文化有關的場所，或是社交、討論政治和喝茶的地點。牆壁上通常以書法和畫作裝飾。這些茶館漸漸對外開放，讓勞工、工匠、學者和藝術家都能在辛苦的工作結束後去放鬆一下。

杭州市的茶館以學術氛圍著稱，而四川省成都市的茶館以講故事、唱民謠和快板（有節奏的詩句，搭配竹板的節奏）而聞名。其他的茶館專攻戲劇表演或象棋，或者淪為妓女和嫖客約會的場所。直到一九四〇年代，四川省的茶館變成社交生活的中心。有些祕密社團的成員經常光顧茶館，並且將茶杯的擺放方式當作暗號。共產黨在一九四九年掌權後，茶館的生意日漸蕭條，因為大多數人都忙著工作或打造未來的生活。在文化大革命期間，茶館被當作是具破壞性的組織，因此大多數茶館都停業了。

　　從一九七〇年代晚期以來，人們以期待復興、更開明的態度去面對舊傳統的回歸，確保了茶館再度在中國蓬勃發展，但現在的許多茶館都與過去不一樣，變得更現代化，著眼點也不同。

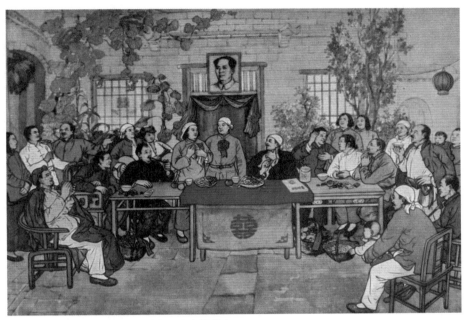

在毛澤東的管理下，村莊的合作社正在舉辦茶會。

　　雖然在中國各地都可以喝得到茶，但香港和廣東南部的品茗傳統最負盛名且深得人心。品茗的焦點不只是茶，也包括與茶一起上桌的點心。早在一八四〇年代，香港就出現了飲茶文化的茶館。但直到一八九七年，英國當局廢除了中國人的宵禁管制後，飲茶文化才開始盛行。從一九二〇年代到一九四〇年代，茶館如雨後春筍般地湧現，為戰後的經濟繁榮提供了重要的社交功能。茶館不但便利，消費也很便宜，在當時為居住環境狹窄、共用烹飪設備或缺乏設施的家庭供應膳食。同時，茶館還可以用於招待客人或洽談業務。

湖心亭茶館位於上海舊城鎮的豫園,以其「之」字形的九曲橋而聞名。該館也是中國的第一家茶館,吸引了許多名人來訪,例如英國女王伊莉莎白二世、外國領袖(比爾 · 柯林頓等)。許多有名氣的公眾人物和一般觀光客造訪那裡,不只是為了體驗歷史感,也是為了品嚐芳香的茶。

　　當然,點心可以在一天當中的任何時段食用,但是點心與西方的開胃菜不同,通常不會在正餐前吃。香港的許多茶館在早上五點就開始營業,讓上夜班的工作者可以吃點提神的食物,也讓在清晨上班的人可以先留下來吃早餐。有些一大早品茗的人會喝一壺茶、吃兩份點心,同時討論業務,也許就這樣一直待到午餐時間。不過,最常見的繁忙時段是從上午十一點到下午二點,也就是所謂的「午餐茶」。工人、商人、家庭主婦和學生都可以去茶館吃快餐,或悠閒地吃午餐。下午五點以後則不供應點心。全家人或六人、八人,甚至十二人都可以在星期日的午餐時段去大型餐廳品茗,共同圍坐在大圓桌旁。

　　在十九世紀,隨著廣州和香港漸漸變成繁忙的貿易港,茶館也發展成

商業模式的餐廳或大樓裡的茶坊。這些地方都很吵，通常有年輕的女服務生沿著走道推著手推車，車上裝滿了用加熱器保溫的各種點心。餐點的烹調方式往往是清蒸或油炸，有鹹味也有甜味，所有的手推車都裝著不同種類的餐點。知名廚師兼美食作家譚榮輝（Ken Hom）如此描述典型的茶點食用儀式：

一邊吃茶點，一邊喝茶是常態。在嘈雜、悠閒又不拘禮節的茶館內，觀察大家社交的互動方式是很有趣的事情。人們和朋友坐在餐桌旁。服務生端上客人精挑細選的茶點。中國的五千年茶歷史，使人們對這種飲料產生了恭敬的態度……無論客人偏好鐵觀音、龍井、白牡丹，還是其他具有特殊風味、烈度和香味的茶，都是經過深思熟慮的選擇。

一旦選好了茶，接下來就是吃點心的儀式。載著各種美食的推車靠近時，用餐者會聽到服務生喊著目前可供選擇的食物。他們可以指定想吃的餐點，然後服務生就會端上桌。用餐的氛圍很自在，從容不迫。商務和社交性質的談話，是大家去茶館的主要原因之一。在嘈雜聲方面，似乎每個人都是提高音量說話。所有的食物和飲料費用都是在最後統計；服務生有準確的記憶，能夠回想起客人的餐桌上放過哪些食物。他們看似神奇的計算技巧在於，他們會計算餐桌上的空盤子，同時敏銳地注意是否有盤子被移到別桌！

如今，茶館或餐廳裡的手推車變得不常使用了。顧客從菜單上挑選一些點心後，服務生會直接將做好的點心端到餐桌上。點心的份量通常不多，一盤只有三到四塊點心，因此同桌的客人很可能分著吃，可以品嚐到不同口味的點心。

廚師要花很多年，才能學會製作點心的技能。許多餃子都很難製作，做起來也很費力，因此手指的動作要很靈活。點心的種類多不勝數，光是餐廳的菜單就有幾十種。點心的配料組合不斷推陳出新，而餃子只是其中的一種。

在各種蒸餃中，燒賣有奇特的形狀，裝在小型的竹製蒸籠。這些餃子是用薄薄的圓形水餃皮包裹，常見的餡料有豬肉、蝦肉或兩者的混合，以及少量切片或切碎的蔬菜，例如竹筍、蘑菇和青蔥。蝦餃專用的半透明薄皮是以小麥澱粉和玉米澱粉製成，餃子內有蝦肉，整體呈新月形，有一邊會有多個精緻的皺褶。雞包仔的作法是，將用於製作麵包的麵團中裝進雞肉和廣式香腸，最後在頂端扭成麻花狀。這種點心來自中國北方的包氏，特點是包子皮很厚實，餡料豐富。起初，廣式包子在廣州的茶館出售，後來才在香港出現。根據傳說，在一千八百年前，三國時期的偉大戰略家諸葛亮發明了包子。他和軍隊需要越過洶湧的急流，但需要在渡河之前用四十九個人頭祭祀河神。他不願意犧牲士兵，於是派人製作包子，將肉餡捏成人頭的形狀，蒸熟後獻給河神。河神感到滿意後，河流變得很平靜，他們才能順利渡河。

叉燒包也是用麵粉製作的蒸包子，內餡有叉燒肉或烤豬肉。腸粉也是清蒸的食物，字面上的意思是腸子麵條，是將米漿蒸成大片的薄皮後，放上肉或蝦仁，接著捲成長條狀，看起來有點像麵粉製的腸子。許多人都喜歡腸粉的柔軟光滑質地。在切段和上桌之前，可淋上甜醬油。

鍋貼屬於中國北方的餃子，是一種用小麥麵團製成的薄煎餅，內餡通常有絞肉和高麗菜，頂端呈波浪形。鍋貼的名稱源自餃子底部煎到顏色

手推車上的點心，位於廣東省東莞市的餐廳。

加深時，會變成黏在鍋
子上的酥脆外皮。不
過，有些人認為鍋貼不
屬於傳統的廣式點心。

裝著各種點心的竹製蒸籠。

餃子通常都會沾上酸
甜的醬料。除了餃子，
還有其他的清蒸菜餚，
例如切成小塊的排骨
（用豆豉或梅子醬調
味）、橘子口味的蒸牛肉丸。有些點心的口感比風味更有特色，例如牛
肚或鳳爪。

熱門的油炸點心包括春捲、芋角、鹹水角（ham sui gok；用糯米粉製
成圓形的餃子，加一點糖，然後放入肉、蝦米、蔬菜等鬆散的混合物
後，用清淡的肉汁將餡料黏在一起。餃子呈長橢圓形，兩端微凸。用油
煎到餃子變成金黃色和膨脹為止。）

烤鴨等烤肉也備受歡迎。廣式烤鴨的份量通常是半隻或四分之一隻；
烤鴨有幾種類型，但無論是哪一種，鴨皮都相當酥脆，而鴨肉呈粉紅
色。在上桌前，鴨肉已切成片狀，但骨頭仍然保留在裡頭；整體拼湊起
來，呈現看似完整的樣貌。鴨肉可搭配醬汁，最常見的是甜梅子醬，與
鹹味多汁的鴨肉形成對比。

鳳爪深受中國人的喜愛，但西方人也漸漸愛上鳳爪的滋味。去除爪子
之後，烹調方式是先油炸，然後放入豆豉醬燉煮，直到鳳爪變得柔軟。

用蘿蔔、芋頭和荸薺製作的點心，也出現在點心的菜單上。蘿蔔糕是
由搗碎的白蘿蔔、蝦米和豬肉香腸混合製成，蒸熟後切成片狀，用平底
鍋油煎。口感爽脆的荸薺糕，則是晶瑩剔透的馬蹄糕。

257

有些甜點（包括芒果布丁和蛋塔）可能融合了英國或葡萄牙的風格，但是也有中式點心，例如用甜糯米製作的芝麻球（在油炸之前撒上芝麻），而且這些都可以是熱門的新年美食。月餅是為了慶祝

月餅和茶。

中秋節而特製，分為幾種類型：廣式月餅的餡料是以紅豆或蓮子製作，香甜又綿密。傳統月餅的頂端都有吉祥圖案的凸起花紋。

筷子是用來夾取點心的傳統餐具。點心的尺寸很小，用筷子吃很方便。喝茶和品嚐點心同等重要，服務生通常會先問顧客想喝什麼茶，例如綠茶（龍井）、烏龍茶（鐵觀音）、普洱茶、花果茶（菊花、玫瑰、茉莉花）；茉莉花茶則可說是飲茶餐廳中最有人氣的茶。

在茶館和餐廳喝茶，有既定的習俗或禮儀。第一個斟茶的人要先為別人倒茶，然後才為自己倒茶，留給人有禮貌的印象。廣東人向斟茶者表示感謝的常見方式是，用彎曲的食指輕敲桌面（適用於單身者），或同時用食指和中指輕敲桌面（適用於已婚者）。這是象徵著鞠躬的手勢，俗稱「叩指禮」。據說，這個手勢源於乾隆皇帝微服私訪的故事：他下江南時，與幾位太監走進一家茶館。為了保持低調，他先幫太監倒茶。太監們都嚇壞了，但他們不敢在公開場合叩首，因為這樣做會暴露皇帝的身分。最後，其中一位太監用三根手指輕敲桌面（一根手指代表叩首，另外兩根手指代表兩手伏地跪拜），機靈的皇帝便明白了他們的意思。從此以後，「叩指禮」變成慣例，也是一種表示感謝的實用方式，

畢竟在用餐期間需要倒幾次茶。在嘈雜的餐廳中，行叩指禮可以節省時間，因為接受斟茶服務的人可能正在與別人交談，或者嘴裡有食物。如果用餐者不想再續杯，可以有禮貌地揮手婉拒。若希望茶壺重新注滿，則應該打開茶壺的蓋子（或半開）。

茶餐廳

點心富有中國風味，茶也是傳統的中國茶。但從一九五〇年代開始，香港的另一種茶餐廳開始爆紅。在香港的早期，西餐被視為奢侈的享受，只有在高級餐廳供應，但大部分的高級餐廳不接待當地人。二戰結束後，香港漸漸走國際化的路線。受到西方思維影響的中產階級開始擴大品嚐的範圍，茶餐廳應運而生，廣受歡迎，尤其是在香港、澳門、台灣和廣東的部分地區。茶餐廳提供多樣化的口味，融合了不同流動人口的飲食，也被視為「廉價西餐」，有時候還被戲稱為「醬油西餐」。服務迅速高效，與香港的緊湊生活風格相似，而營業時間是從早上七點到晚上十一點。

顧客入座後，服務生會先上茶（通常是「清茶」：由便宜的紅茶製成的淡茶）。雖然茶是用來喝的，但有些顧客會先用茶沖洗餐具，然後才進食。不過，在這些茶餐廳中，最熱門的茶是港式奶茶（源自英國對香港的殖民統治）。根據英國的下午茶傳統，紅茶裡有加鮮奶和糖，而這種做法也逐漸在香港流行起來。然而，港式奶茶通常是由幾種紅茶、無糖的煉乳和糖混合製成（比例是商業機密），不加一般的鮮奶；顧客會把糖留到最後才加。「奶茶」的名稱是為了與不加鮮奶的中國茶區別開來。有時，港式奶茶也稱為「絲襪奶茶」，因為茶是在大濾網中沖泡和過濾而成。據說，濾網可以使茶的口感變得更滑順，加上由於長時間沖泡，茶逐漸呈現深棕色，看起來很像絲襪的樣子（也有些人說早期是用絲襪過濾茶葉）。此外，有些奶茶的原料含有加糖的煉乳和糖，因此茶有豐富又絲滑的多層次口感。有時奶茶是冰的，沒有加冰塊——作法是

將一杯奶茶放在一碗冰水中，讓奶茶自然地變冰，不被溶化的冰塊稀釋，亦稱「冰鎮奶茶」。

另一種也來自香港的飲料是咖啡和茶的混合物，稱為鴛鴦奶茶。根據中醫的解釋，咖啡屬於熱性，而茶屬於寒性，因此兩者混合後就是最佳的飲品。其他的飲料包括檸檬茶、咖啡和汽水。

顧客在茶餐廳用餐時，會面對很多選擇。四面牆、鏡子和桌面上的塑料架都有菜單。菜餚的種類繁多，包括方便的吐司（表面塗著煉乳、花生醬、果醬或奶油）、法式吐司、通心麵、義大利麵、蛋塔。法式吐司也有港式的版本，例如常見的油炸花生醬三明治（表面塗滿糖漿）、沙嗲牛肉片三明治、咖椰醬三明治（在兩片麵包之間塗上甜椰子醬，然後油煎）、總匯三明治（由稍微烤過的去皮白吐司和各種餡料組成，例如雞蛋、鮪魚、火腿或其他肉類）。炒飯和麵類（包括泡麵）以各種形式上桌，包括湯麵。套餐也是茶餐廳的特色。一天當中有供應不同的套餐：早餐、午餐、下午茶和晚餐。其他的套餐包括營養餐、常餐、快餐、特餐（主廚或經理推薦）。一般而言，每一種套餐都包含湯、主菜和飲料。

廣東人對詩歌的喜愛，體現在一些菜名上，例如將雞腳稱為「鳳爪」；菠蘿麵包則是因其外觀與鳳梨有相似之處而得名，但成分並不含鳳梨，純粹是表面有甜酥皮的普通麵包。

最近，香港的茶餐廳漸漸消失，主因是土地有限和租金高昂。後來，這些茶餐廳逐漸被連鎖餐廳取代了。

日本

在日本人的生活方式中，品茗和相關的儀式有重要的作用。他們以茶道的形式發展出獨特的下午茶時光。茶の湯（cha-no-yu）的意思是「熱

水茶」，也稱為ちゃどう（chado），意指「茶之道」。在日本文化中，茶道的獨特作用可歸因於禪宗僧侶。他們在八世紀和九世紀塑造了品茗儀式，使其成為佛學的媒介。僧侶們在菩提達摩的塑像前面，喝下在共用碗裡泡好的茶粉。在十五世紀，一位名叫珠光（Shuko）的禪宗僧侶創造了茶道，成為第一位茶道大師，同時讓備茶和飲茶的儀式結合了謙遜和寧靜的精神意識。這是一種對自然界的詩意回應，也是慶祝和欣賞自然環境的方式。在十六世紀，禪宗的茶道大師千利休（Sen no Rikyu，一五二二年至一五九一年）修改了茶道的原則，改成現代進行的形式，變得沒那麼精緻，而是注重和諧、尊重、純潔和寧靜。在深奧的層面，茶道是一種透過對泡茶和奉茶的奉獻，實現精神滿足的探索方式。有一位學徒問千利休，在追隨「茶之道」的過程中，有哪些重要的事情？他提出七條準則：

煮一碗美味的茶。

擺好木炭，把水加熱。

用花朵布置得像大自然的環境。

冬暖夏涼。

掌握每件事情的時間。

未雨綢繆。

細心地關心每位客人。

茶道影響了日本的所有藝術，包括園林設計、插花、建築、書法、繪畫、漆器和陶瓷藝術。在傳統的日式花園中，有特別建造的茶館。茶館的設計很簡樸，沒有家具，但有坐墊。牆壁是滑動式門板，門只有三十六英寸高，因此所有人都必須彎腰才能進入，這意味著大家在喝茶之前都是平等的。房間裡有當季鮮花的裝飾，大家吟誦著慶祝季節的詩歌。茶館內供應的食物都是當季的，在形狀和外觀方面也代表該季節。例如，秋季的餃子形狀很像栗子，春季的米糕外型很像竹筍。

第一家茶館是銀閣寺，由十五世紀的第八代幕府將軍足利義政（Yoshimasa）在京都建造。在晚年的退休生活中，他在銀閣寺實施了茶道的儀式。

茶道分為兩種。一種是茶會：不正式的飲茶活動，通常不超過一小時。抹茶（日本的綠茶粉）製作的薄茶（usucha）往往與和菓子一起端上桌。和菓子可以中和茶的苦澀味。

第二種茶道是茶事：完整的茶道流程，長達四個小時。由於得在空腹時喝下用抹茶製作的濃縮綠茶（不是用浸泡的方式，而是用茶刷在碗裡攪拌成「翡翠液般的泡沫」），所以在此之前有一頓餐點，稱為茶懷石料理。

進行茶道的地點是特別的茶室，路途中會經過蜿蜒的庭園小徑，象徵著山路。前餐是茶懷石料理，有許多道熱菜。首先是托盤上放著一碗飯、味噌湯、醋漬魚、蔬菜或生魚片。主人倒完清酒，接著端上煮物（燉菜）。根據使用調味料（清酒、醬油、蛋黃、生薑或味噌）的差異，主人端上的煮物略有不同，而這也是供應蔬菜和魚類的主要方式之一。然後，依序是燒物（例如烤魚）、白飯、吸物（清湯）和山珍海味。最後，主

銀閣寺，都。

人會用盛熱飯的漆器（形狀很像沒有把手的茶壺）端上漬物（醃菜）。
客人用完餐後，主人會分別提供生菓子（甜點）。

　客人吃完茶懷石料理後，可以走回庭園，讓主人有時間收拾餐桌，並
準備茶道的主要部分。儀式相當複雜，經過周密的策劃。茶具（放在茶
箱中）、茶碗和茶室的裝飾都經過精心挑選，很符合侘寂美學（低調的
美感）。

〈一年當中的第一泡茶〉，日式木刻，葛飾北齋繪，一八一六年。茶會中有兩個女人，
一個拿著茶壺，另一個坐在孩子旁邊。每年的第一泡茶亦稱「新茶」，象徵著春天的芳香。
根據收穫的時間點，日本茶農將茶為三種：新茶、二番茶（當年的第二泡茶）、三番
茶（當年的第三泡茶）。

木刻畫，安藤廣重繪，位於向島的平岩茶館（Teahouse Hiraiwa），一八三五年至一八三七年。這幅畫展現出茶館的外部景觀。三名女子觀賞完櫻花返回時，有兩名男子試著吸引她們的注意力。

　　主人會仔細地處理所需的器具，並在嵌入地板中央的炭爐上，將茶壺裡的水加熱。一切準備就緒後，客人再度受邀進入茶室飲用抹茶（綠茶粉）。首先，有一種濃稠得像麵糊的混合物稱為濃茶，是用抹茶搓揉製成。主人不品嚐，而是為每位客人衣序備茶。所有的茶碗都會清洗乾淨，並重複使用。客人要用雙手捧著碗，讓瓷器上的圖案朝向主人。茶有苦澀味和強烈的氣味，客人要當下喝光。此外，客人應該要針對美麗的環境、器具等，說出讚賞的評語。茶道儀式的結尾是，主人提供生菓子給每位客人，然後端上薄茶（用少量抹茶和大量的水製成起泡的茶，以另一個茶碗供應）——抹茶保存在上漆的茶葉盒；作法是用特殊的茶匙或茶勺，將抹茶舀入茶碗，加入熱水後，用茶刷大力攪拌，直到茶變成淡綠色，表面有些許泡沫。

學習如何進行茶道，需要漫長的訓練。指導者在成為合格的大師之前，必須經歷好幾年的實習期。

雖然至今仍有人實施茶道，但是在現代日本人的生活中，茶道顯然遇到了一些困難，例如：只能在符合特定比例和材料的私人茶室中進行，而且茶室要位於庭園中。然而，如果有專門用於茶道的房間，一般家庭的女主人也可以執行茶道。她們可以提前三到四週，以書面形式邀請客人前來慶祝櫻花盛開、歡迎某位朋友造訪該城鎮，或是一同賞月等場合。

四位商人參與日本茶道。

茶道的木刻印版，安達吟光（Adachi Ginko）繪，明治時代（一八九〇年）。一群穿著精美和服的女士參與茶道。

喫茶店

許多日本人仍然喜歡去傳統的舊式茶館，稱為喫茶店（字面意思為：喝茶的店）。但現在有許多人認為喫茶店已過時且破舊，尤其是年輕人。喫茶店似乎逐漸消失了！

店內的裝潢可追溯到二十世紀初至一九七〇年代中期；有些喫茶店具有優雅或復古的風格，或者顯得有點老舊，卻很吸引人。喫茶店是日本文化的一部分，不只供應茶（綠茶或紅茶），也有咖啡。菜單上列出了融合西方風格的日式食物，例如用日式生吐司（常見的白色方形麵包，質地鬆軟，可切片，有柔軟的外皮）製作的傳統三明治，包括炸豬排三

和菓子

　　日本的和菓子等同於糕餅、蛋糕、餅乾和糖果，不只出現在茶道，也會在任何時段與綠茶一併享用。

　　和菓子（wagashi）這個詞來自日文中的菓子（kashi）；wa＝和，代表日本的東西，而gashi是kashi的變音，意思是甜食。起初，「菓子」的字面意思是水果和堅果，也就是日本的早期點心，包括柿子乾、栗子和肉豆蔻。在古代（可追溯到公元前三〇〇年至公元三〇〇年的彌生時代），這些點心是在正餐之間的時段享用，但後來在一五〇〇年代被當作茶道中的甜點。

　　日本的糕點主要在開始接觸外國貿易時出現，他們與葡萄牙和西班牙之間的貿易，帶來了新的食材和食譜，包括和菓子的發展。葡萄牙人使糖的應用普及化，並宣傳了糖在製作糖果方面的實用知識，使傳統的鹹味點心得以增加甜度。

　　和菓子已經發展成一種精緻的藝術形式，尤其是在歷史悠久的京都。和菓子象徵著日本的美，以及日本文化的特色，其形狀、顏色和設計的靈感來自日本的文學、繪畫和紡織品。此外，和菓子代表大自然中的美好印象，令人賞心悅目。

各種和菓子。

人們欣賞和菓子的微妙香氣、口感和外觀，甚至在食用時發出的聲音也很悅耳。其藝術性的名稱源自古典散文或詩歌。有些和菓子的名稱反映出大自然的多樣面貌，例如花朵和動物。

和菓子的原料選擇很豐富（主要是傳統日式飲食中的各種豆類和穀物），作法也很多元（包括清蒸、烘烤和油炸），不但精巧又芬芳，口感也分為柔軟、濕潤和酥脆的類別。製菓師傅藉由改變和菓子的顏色和形狀，創造出許多變化，並持續做出新的樣式。

和菓子的種類包括生菓子、半生菓子和乾菓子。生菓子的字面意思是「生的糕點」，屬於濕潤的類型。除了使用精製糖，還有高度精磨的在來米粉、含澱粉的豆類製成的麵糊和糖，來使生菓子具有柔軟的口感。此外，生菓子的精美外型是手工製成，可以襯托出日本四季的特色，例如：梅花圖案代表二月，桃花圖案代表三月，櫻花圖案代表四月。金色的葉子、菊花和柿子圖案適用於秋季，而梅花圖案適用於冬季。

半生菓子的字面意思是「半生的糕點」，含水量比生菓子更低。乾菓子則是「乾燥的糕點」，作法是將在來米粉、糖和澱粉製成的麵糊壓入模具，經常出現於茶道。但是，乾菓子也可以指任何乾的糖果，例如太妃糖。

欣賞和菓子的藝術，在品嚐的過程中是重要的事，尤其是茶道。

櫻花下的品茗時光，日本東京。薄紙上的木刻畫，海倫·海德（Helen Hyde）繪，約於一九一四年。

明治（搭配甜味和鹹味的醬汁）。菜單上也有輕食，例如拿坡里義大利麵（以番茄醬、炒洋蔥、火腿和蕃茄糊製成）、蛋包飯、咖哩飯。另外還有融合西方風格的甜點，例如長崎蛋糕（葡萄牙人在十六世紀傳入日本的甜海綿蛋糕），已在日本受到幾代人的喜愛。由於當時的日本人沒有烤箱，只能臨時利用手邊的器具，結果做出了蒸糕般的質地；日式焦糖布丁也很搶手。

隨著喫茶店逐漸消失，咖啡館的生意變得越來越好，但兩者之間有很明顯的差別。人們認為咖啡館更現代化，有「很潮」的裝潢，還有吸引年輕人的流行菜單。喫茶店供應的咖啡可能依舊是傳統的濾泡式咖啡，而咖啡館的選項包括最新的咖啡種類，例如義式濃縮咖啡和卡布奇諾。現代人喝的茶以烏龍茶和紅茶居多，或是最近流行的花果茶和調味茶，通常從法國進口，稱為法式茶。

現在，人們可以在日本喝到各種茶，大多數是綠茶，但也有一些紅茶是從錫蘭和印度進口，並出現在高級飯店和餐廳的菜單，頗受歡迎。有些茶葉是從英國進口，包括在康瓦爾郡的萃格絲南（Tregothnan）莊園種植的茶葉可製成調和茶。紅茶經常以西式茶杯飲用，而綠茶是以日式茶杯飲用。茶粉，則是以茶碗飲用。

韓國

　韓國也有豐富的飲茶文化，在善德女王的統治時期（公元六三二年至六四七年），綠茶從唐朝引進韓國，直到興德王統治時期（公元八二六年至八三六年），遣唐使金大廉（Kim Taeryom）才從中國帶回了茶樹的種子。興德王下令在智異山的暖坡上種植這些種子；至今，此處仍然是韓國的茶葉栽培中心。

　起初，只有社會地位高的階層才能喝茶，例如皇室、武士、階級高的佛教僧侶。韓國人將茶當作冥想的輔助工具，因為茶具有藥用特性而受到重視，只用於特殊的場合，或者只提供給尊貴的客人。茶還是一種禮物，也是鍛鍊心智和身體的工具。此時，茶道的哲學已經開始形成了。品茗被視為一種精神性、宗教性的活動，即使不是徹底開悟，也可以引導人達到內在覺醒的更高層次。佛教的僧侶每天向佛陀供茶三次，並且在重要的儀式中奉茶。參觀寺廟的觀光客可以喝到茶，而非葡萄酒。為了提供大量的茶給僧侶喝，寺廟附近的村莊稱為「茶村」，因而出現。

　茶變成官方儀式的重要部分，特殊的「茶務處」專門處理與茶有關的事務，並在重要的國家大事中主持奉茶儀式，例如皇家婚禮、皇家葬禮、加冕典禮和外交接待會。

　皇室制定了一套精心策劃的品茗儀式，在皇宮及其他地方舉行的品茗典禮變得複雜又莊嚴，尤其是國王或皇太子喝茶時，都有音樂相伴。宮殿內也設立了亭子和花園，用途是為朝廷官員舉辦茶會和詩歌朗誦會。

　其他人則是以比較輕鬆的方式品茶，經常在風景優美的地點舉行茶會，例如貴族和官員。這些茶會往往伴有音樂、舞蹈、詩歌和葡萄酒。此時，讚頌茶的詩歌創作傳統開始形成。與品茗相關的典禮逐漸發展成後來的「茶道」，而一系列專用的器具隨之出現，例如煮水用的火盆、茶碗、茶匙和茶壺，也出現更多不同種類和品質的茶，以及用於分析味道的評分制度。

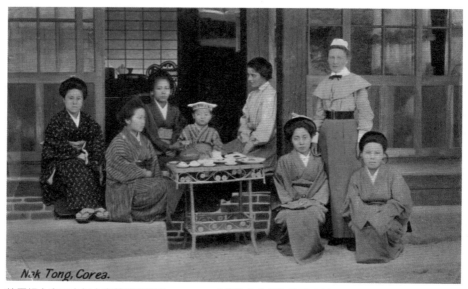

韓國婦女和西方婦女在韓國首爾的 Nak Tong（傳教士住所）外面喝茶，一九一〇年。這些西方婦女是來自福音傳播協會的傳教士。

茶道的禮儀非常重要，但儀式的關鍵是水和茶之間的和諧度。知名的僧侶兼茶道大師意恂（Uisun，一七八六年至一八六六年）寫道：「沏茶需要靈敏，保存需要乾燥，沖泡需要潔淨。靈敏、乾燥和潔淨都是茶道的要素。」在茶道的場合中，稱為「茶食」（dasik）的茶點可以中和茶的苦澀味。這種茶點是用兩種主要原料製成的一口大小甜食；一種是粉末狀的植物基底（在來米粉或綠豆澱粉），另一種是蜂蜜。作法是將原料壓入木製或瓷製的圓形模具中，印出花朵、中文字等圖案，象徵著長壽、財富、健康及和平。不同的顏色代表自然界的五大元素，有紅色、綠色、黃色、白色和黑色。天然的成分包括花朵的萃取精華。松花粉是昂貴的添加物，能讓茶點呈黃色。

其他在韓國受歡迎的「茶」，並不是純正的茶，一共分為三種類型：以人參或生薑製成的藥用花草茶；以棗子、枸櫞、李子、榲桲等水果製

成的水果茶；以穀類製成的茶，例如大麥茶。五味子茶（五味子具有甜、酸、苦、鹹、辣等五種風味），則是一種以五味子製成的水果茶，可當作熱飲或冷飲。這些飲品都有藥用的特性。大麥茶是以烤過的大麥和沸水調製，算是一種搭配餐點的標準飲料，可當作冷飲或熱飲。

雖然南韓近年來逐漸接受咖啡文化，但許多茶館仍然供應各式各樣的「茶」，例如在首爾、北村、仁寺洞。客人也可以點選各種佐茶的點心，像是蒸南瓜糕和紅豆湯。仁寺洞的著名Dawon傳統茶館位於韓屋（傳統的韓式建築），館內供應各種「茶」和傳統點心，例如什錦米糕、油菓（油炸的甜米糕）。

台灣

台灣（以前稱為福爾摩沙）生產一些在世界上受人追捧的茶葉，但最為人所知的是具有獨特風味和香氣的烏龍茶。其中，最著名且最稀有的茶葉是「東方美人茶」。據說，這是英國女王伊莉莎白二世收到英國茶商贈送的樣品時賜予的名稱。有時，這種茶稱為「香檳福爾摩沙」，液體呈深紅帶金的顏色，口感醇厚又滑順，深受行家的喜愛。其他的著名烏龍茶包括皇家烏龍茶、高級烏龍茶、凍頂烏龍茶、輕發酵烏龍茶（包種茶，通常有玫瑰花或茉莉花的香味）。

在十六世紀，第一批登上福爾摩沙海岸的歐洲人是葡萄牙水手。這個島嶼的美讓他們印象深刻，因此他們稱之為「福爾摩沙島」，意思就是美麗的島嶼。該島憑著地理位置、多山的地形和亞熱帶氣候的條件，成為種植茶葉的理想環境。直到一八五〇年代中期，來自福建省的中國移民帶來茶樹的幼苗，並開始大規模種植茶葉。他們不只帶來種植茶葉和加工的技術，也帶來了獨特的茶文化。

愛喝茶的台灣人有豐富的文化，包括茶道和茶館。在台灣人的社交生活中，茶有重要的作用。在商業談判、婚禮和葬禮的場合中，都少不了

茶。「進來喝杯茶」是主人對客人說的典型問候語。政府設立了茶葉博物館，也定期舉辦與茶相關的競賽和活動。

　　台灣人發展出了獨特的茶儀式。與中國和日本的茶道相同的是，台灣的茶道也在安靜的環境中進行，有助於人們細細品嚐茶的風味。儀式中的各個階段都要保持恭敬。聞香杯於一九七〇年代出現，有著特別的圓筒形狀，可以增強茶的香氣。聞香杯與小型品茗杯可配成一對。這種備茶的器具特別適合用來品嚐芬芳的台灣烏龍茶。

　　先用沸水預熱聞香杯、品茗杯和茶具（茶壺、蓋碗等）。沖泡茶葉片刻後，將茶倒入聞香杯，接著將品茗杯蓋在聞香杯上，讓兩個杯子呈現蘑菇般的樣子。接著用一隻手的拇指和中指托起兩個杯子後，迅速翻轉，讓茶流入品茗杯。然後，輕輕地將聞香杯拿起來，聞一下茶的香氣，接著用品茗杯喝茶。

　　近年，這種儀式漸漸沒落了。許多人在泡茶的時候，只聞了茶壺蓋子或蓋碗的香氣。有很多台灣人喜歡在茶館中品茶，而這些茶館的宗旨是遠離都市生活的繁忙步調和喧囂，供客人享受放鬆的寧靜環境。館內可能沒有對外窗，但建築物圍繞著中央庭院，庭院裡通常有一個很大的養魚池，人們可以在茶館逗留，在聊天的同時，品嚐一壺又一壺香醇的烏龍茶，還可以觀賞魚兒。茶館也是富有文化氣息的場所，經常用於推廣傳統藝術，比方說展示書法和畫作，或者舉辦傳統音樂會。

　　紫藤廬是台北的著名茶館，結合了優質茶葉、歷史和懷舊情懷。這座迷人的木製建築是在一九二〇年的日治時期建造，當初是為了海軍人員而建的宿舍。一九八一年，該建築進行整修後，變成一家供不同政見者聚集、交流的茶館。從那時起，許多藝術家和作家持續光顧該茶館。館內的裝潢具有一九三〇年代的風格，並供應優質的烏龍茶、綠茶和稀有的普洱茶。另有各式各樣的佐茶點心，例如綠豆糕、椰子酥、鳳眼糕（用糖和糯米製作的糕點）、茶梅。

台灣人對茶的喜愛也促成了「珍珠奶茶」的流行趨勢。這款飲料不只在許多有無數華人的地方流行（例如北美洲和菲律賓），也在其他的地方廣受歡迎，包括英國。起初，在一九八〇年代晚期，口渴的兒童會在放學後，到學校外面的茶攤購買提神的茶。後來，某位有創意的經營者為了取悅顧客，開始在冰的茶中添加不同風味的水果糖漿，然後大力搖晃杯子，讓食材混合在一起，產生出有泡沫浮在表面上的飲品。孩子們都很喜歡喝這種又甜又冰涼的茶，因此其他的經營者也紛紛效仿。後來，有人想出了在茶裡添加粉圓的主意。許多粉圓沉到杯底後，攪拌時也會形成泡沫。珍珠奶茶通常以透明的塑膠杯或容器盛裝，並附上很粗的吸管，讓客人方便吸食柔

無為草堂，位於台灣的台中市。「無為」的意思是順其自然，無為草堂的宗旨是保持經典中式茶館的風格。整棟木製建築有兩層樓高，周圍有魚池。

軟又有嚼勁的粉圓。部分孩童甚至會用吸管把粉圓吸起來、吹出去，射向目標，藉此取樂。珍珠奶茶有很多名稱，包括波霸奶茶、QQ奶茶（意思是有嚼勁），在西方則稱為booboo。

珍珠奶茶可以用不同種類的茶來製作，例如紅茶、綠茶或白茶。不同的風味茶包括芒果、草莓、荔枝、椰子，以及其他非水果的口味，例如巧克力、大麥、杏仁、薑和玫瑰。有些珍珠奶茶是用咖啡製作，比方說

香港的珍珠奶茶是由一半紅茶、一半咖啡組成。現在，客人還可以選擇不加鮮奶，有些咖啡館提供非乳製品的替代品（如豆漿），讓無法吃乳製品的人多了一個選項。

雖然珍珠奶茶起源於台灣，但「混搭」版本越來越暢銷──靈感來自其他菜系或口味，例如印度的番紅花和豆蔻、波斯的玫瑰水、墨西哥的木槿。現在，其他的原料也可以用來取代粉圓，比如方塊、星星造型或條狀的果凍。另一種是不含茶或咖啡的雪酪（snow bubble），基底是混合冰塊的調味飲料，成品很像冰沙，配料也包含粉圓。珍珠奶茶的種類繁多，有望持續得到世界各地的人支持。

各種色彩繽紛的調味珍珠奶茶。

其他地區的下午茶時光

Other Teatimes from Around the World

☕

　　就像泡茶有不同的方式，品茗儀式和下午茶時光在世界各地也都不一樣。隨著茶從東方傳入，品茗儀式受到不同國家的影響，漸漸形成不同的風格和用途。下午茶時光的習俗也是如此，各種食物佐茶有不同的方式。以下的簡短介紹是關於非洲、印尼、南美洲等其他地區的下午茶文化。

摩洛哥和北美洲

　　在北非，沒有任何國家生產茶葉，而且摩洛哥的品茗歷史仍有爭議。有些作家在書中提到一八五四年，裝載中國綠茶葉的英國船原本要開往斯堪地那維亞和波羅的海國家，卻遭到拒絕，無法靠港卸貨；例如約翰・格里菲斯（John Griffiths）寫的《茶：改變世界的飲品》（Tea: The Drink That Changed the World，二〇〇七年）就曾記錄這段歷史。為了尋找其他的市場，這些船最終抵達摩洛哥的港口，順利地將茶葉賣出，卻也因此在當地傳播了品茗文化。長期以來，摩洛哥人飲用草藥茶，後來漸漸愛上了喝綠茶，並用獨特的方式調配提神的茶；通常是使用新鮮薄

荷（天然香草，可用於浸泡）調味的珠茶，然後加入大量的糖。大多數人使用綠薄荷，並且視之為唯一合適的薄荷屬植物。

他們在一天當中的各個時段喝薄荷茶，包括吃完正餐後。許多人將品茗儀式中的薄荷茶視為是一種藝術：一般而言，薄荷茶由一家之主沖泡。按照傳統，他得把綠茶葉放入精美雕刻的銀茶壺，加入一塊蔗糖和一把薄荷後，倒入沸水，讓茶葉浸泡片刻。技巧在於，要將茶壺中的茶由上往下倒入小型的彩色玻璃杯（通常放在華麗的銀托盤），讓液體的表面形成泡沫。根據傳統，每個人都要喝三杯茶。茶葉的浸泡時間能影響每杯茶的風味，正如馬格里布（Maghrebi）流傳的諺語：

第一杯像生命般地柔和，
第二杯像愛情般地強烈，
第三杯像死亡般地苦澀。

甜點往往與茶一併上桌，例如內餡有杏仁和肉桂的瞪羚角餅、用杏仁製作的圓形摩洛哥酥餅，夾心椰棗也很熱門。

摩洛哥薄荷茶裝在漂亮的杯子，旁邊有糕點和椰棗。

276

加入薄荷的茶漸漸從摩洛哥傳播到阿爾及利亞、突尼西亞、利比亞，以及柏柏人的遊牧部落、撒哈拉沙漠的圖阿雷格部落。此外，有些人喜歡喝不加鮮奶的甜味濃紅茶，有時候也會加入薄荷調味。在埃及，茶稱為shai。綠茶算是很新的飲品，因此在當地沒那麼流行。埃及人比較喜歡喝甜味的濃紅茶，不加鮮奶，但時常加薄荷葉；咖啡館內也經常供應花草茶。

在炎熱的氣候中，用薄荷調味的茶喝起來很清爽，這種茶在伊拉克等其他的阿拉伯國家也很有人氣。在阿拉伯人舉辦的盛宴中，茶通常留到最後才上。在海灣國家，客人有時候會受邀喝一壺融入番紅花的淡茶。不同地區的口味都不一樣。調味茶往往含有香料和香草，例如肉桂、萊姆乾。

東非

衣索比亞主要是生產咖啡的國家，國民也喜歡喝咖啡，但他們也很常喝茶，並搭配辛辣的全麥麵包或炸餡餅。在肯亞，茶是主要的出口商品之一，大部分出口到英國。下午茶時光是從英國殖民時期遺留下來的慣例，但茶的類型受到印度的影響，含有鮮奶和糖，偶爾以肉桂、豆蔻和薑等香料調味。茶是烏干達的國民飲料，也是主要的出口商品。他們的品茗文化反映出受到英國、東印度和阿拉伯的影響。富裕的烏干達人會仿照英國人的做法，在茶裡添加鮮奶和糖，並用瓷杯和茶碟啜飲。至於有東印度文化背景的烏干達人，則喜歡喝含有鮮奶和糖的茶。有些烏干達人習慣喝加入許多糖的紅茶，這一點反映了阿拉伯的影響。佐茶的點心包括咖哩餃、花生和麵包。

印尼

在印尼的許多地區，都有種植芳香的茶葉。高品質的茶葉會出口到日本、北美洲和歐洲，通常用在調和茶或製作茶包上。

巴塔哥尼亞的下午茶時光

　　你可以在巴塔哥尼亞體驗到威爾斯的下午茶傳統。這個地區位於南美洲的南端，主要位於阿根廷境內，小部分屬於智利。在一八六五年，總共有一百五十三位威爾斯男性、女性和兒童登上一艘叫「含羞草」的茶葉快船，從利物浦啟程，行駛了八千英里。他們逃離了文化和宗教的迫害，期許找到新的家園，以便用自己的方式敬拜神祇、說威爾斯語，以及保留民族認同感。

　　經過八週的航行，他們抵達巴塔哥尼亞東北部的新灣。原本，他們期待看到像威爾斯一樣綠意盎然的肥沃土地，最後卻看見貧瘠的大草原。在這裡，他們得面臨嚴寒的冬季、洪水、作物歉收、缺水、食物短缺、沒有森林掩蔽等問題。然而，這些移民堅忍不拔，不但在丘布特河谷建立了殖民地，也實施灌溉和水資源管理，因此這一小群威爾斯移民能夠存活下來。

　　如今，大約經過了一百五十年，在巴塔哥尼亞的偏僻處，有五萬多人自稱擁有威爾斯血統，蓋曼鎮是重要的景點，那裡有許多傳統的威爾斯茶館。這些茶館供應優質的下午茶，還附上威爾斯蛋糕（含有堅果、糖漬水果、糖蜜、香料和酒的香濃水果蛋糕）。下午茶的其他招牌茶點，包括巴塔哥尼亞鮮奶油塔、巴塔哥尼亞紅蘿蔔布丁、威爾斯茶麵包、甜司康、鹹司康、熱奶油吐司、自製果醬和蜜餞。當然，還有一壺清香可口的茶。

茶是主要飲品，而飲用習慣因地區而異。有些印尼人喝的茶不加糖（苦茶），但是爪哇島有許多糖廠，所以當地人習慣喝加糖的茶。有時，他們會把鮮奶或甜煉乳加入茶裡，並且用陶杯或玻璃杯喝茶。

當地的下午茶時間不固定，他們可以一整天品茶。基於健康因素，許多餐廳會免費供茶，以茶代替水，畢竟印尼的部分地區缺乏優質的水源，人們必須先將水煮沸，才能泡茶。在繁忙的公共場所，攤販們出售香氣撲鼻的甜茶或含糖的冰茶，像是在火車站或公車終點站。在炎熱的天氣，這些茶都很暢銷。大約下午四點半左右，人們會在家裡喝茶和吃點心。米糕類的點心很熱賣，分為許多種類，包括香蕉蒸糕、椰絲球。此外，炸香蕉、椰香西米捲、甜椰子煎餅（用斑蘭葉製作，有甜椰肉餡）也是熱門的茶點。

南美洲

雖然南美洲的某些國家現在也生產茶葉，但茶並不是常見的飲料。巴西是全球最大的咖啡生產國，主要以咖啡為飲品。但從一九七〇年代初期以來，茶漸漸受到中產階級的喜愛，茶館在大城市中紛紛湧現，女性可以約朋友一起喝茶和品嚐蛋糕、餅乾、巧克力或麵包。有些茶館還供應沙拉、三明治和輕食。客人點茶時，可以選擇不加鮮奶或糖，冰茶和綠茶也很熱門。

相比之下，在安地斯山脈的另一邊，智利的下午茶時光是已確立的傳統，起源於一八〇〇年代定居於智利的英國人（為了開採硝石）。他們通常在傍晚喝茶，大約介於下午四點到晚上八點之間。如今，他們的傍晚茶點仍然像一個世紀前一樣流行，食物包括茶和餅乾或蛋糕的簡單組合，也就是茶和一些烤豬仔包*（marraqueta）的豐盛組合。還有一種

* 「豬仔包」為傳統的智利麵包，有時候也稱作法式長棍麵包，由一對相連的軟麵包捲組成，再加上另一對麵包捲一併烘烤，表面塗著奶油、酪梨泥、果醬、起司或焦糖牛奶醬。

叫sopaipilla的油炸糕點，表面可以放上各種醬料或配料，例如酪梨、起司、焦糖牛奶醬，或者稱為chancaca的甜醬。另外，愛吃甜食的智利人也很喜歡一種內餡有焦糖牛奶醬或焦糖，表面塗著糖霜，叫Chilenito的熱門傳統智利薄餅。

現在，智利的人們也可以在戶外享用傍晚茶點。在城鎮和都市裡，咖啡館如雨後春筍般湧現，讓人們可以約朋友相聚，一起聊天和討論當天的新聞，共同享用傍晚茶點。

食譜

Recipes

茶飲

　　茶是一種富有變化的飲料。根據茶的種類（白茶、黃茶、烏龍茶、紅茶、紫茶和普洱茶）、地區、場合和個人口味，有許多不同的備茶方式。在英國和愛爾蘭，大多數人比較喜歡喝加鮮奶的紅茶。俄羅斯人喝的茶不加鮮奶，但會加一片檸檬。美國人喜歡喝冰茶。在印度和中亞地區，茶通常含有香料。北非人喜歡喝加入薄荷的茶。中國人和日本人偏愛綠茶。關於這些不同種類的茶，我已經在書中的相關章節提過了。

　　水的品質和溫度也很重要。有些人會利用瓶裝水和溫度計；有些茶葉的浸泡時間最好不要太長，而某些茶葉的浸泡時間則需要長一點。

　　茶經常拿來當作熱潘趣酒、冷潘趣酒或水果酒的原料。

俄羅斯茶

　　十九世紀中葉，俄羅斯茶漸漸在美國流行起來。瑪麗恩·哈蘭德在一八八六年寫下食譜：

　　將新鮮多汁的檸檬切成片狀後，小心地削皮。將每一片放在各個杯子的底部。撒上白砂糖，然後倒入燙的濃茶。

或者，你可以把切好的檸檬片放在每一個茶杯旁邊，讓大家親自擠出檸檬汁。有些人喜歡保留檸檬皮，因為能產生苦味。其實，他們喜歡喝這種流行的茶，純粹是出自後天的喜好。你最好讓客人自己決定是否保留檸檬皮。即便是潮流，有些人還是無法接受檸檬皮泡在沸水後所產生的特殊味道。

俄羅斯茶通常不含鮮奶油，但含有大量的糖。在傍晚茶點和午後茶會中，很多人都喜歡喝俄羅斯茶。有些人說，對女性而言，茶就像溫和的麻醉劑，晚餐後的黑咖啡並無法取而代之。

印度拉茶

許多人喜歡喝印度拉茶。這種茶有很多不同的作法，但都有共同的必要成分和基本方法。原料包括：印度濃紅茶；甜味劑（糖、糖蜜、蜂蜜或人工甜味劑）；鮮奶、鮮奶油或煉乳；豆蔻、肉桂、茴芹、丁香、胡椒、薑、香菜等香料。這些香料的使用量可根據個人口味調整。

關於調製印度拉茶的基本方法，通常是先將香料和甜味劑放入水中煮沸，然後加入茶葉和鮮奶，再次煮沸。讓茶葉浸泡幾分鐘後，就可以泡出氣味濃郁的茶。

遵循以下的食譜，可製作五到六杯茶：

四粒丁香
二個荳蔻莢
二根肉桂棒
一撮研磨黑胡椒
一公升（四杯）水
180毫升（四分之三杯）鮮奶
三湯匙蜂蜜（最好含三葉草或柳橙）或糖
三湯匙紅茶葉

將香料壓碎，與黑胡椒混合放入鍋子。加水煮沸後，將鍋子移開，靜置五分鐘。加入鮮奶、蜂蜜或糖，再次煮沸。將鍋子從火爐取下後，加入茶葉並攪拌，接著蓋上鍋蓋，浸泡大約三分鐘。

將過濾茶葉後的茶倒入預熱的茶壺，或直接倒入茶杯。

凝脂奶油茶

這種茶與喀什米爾的粉紅香料茶十分相似，在阿富汗的特殊場合中很常見，例如訂婚。原料裡的凝脂奶油在味道和口感方面與中東不盡相同，但可以用作替代品。

〔凝脂奶油的食材〕

450毫升全脂鮮奶

二分之一湯匙玉米澱粉

75毫升重乳脂鮮奶油

將鮮奶倒入鍋子。煮沸後，調低火力，加入重乳脂鮮奶油並攪拌。加入過篩的玉米澱粉，先用人力攪拌，然後用攪拌器打成起泡狀。保持最小的火力。鮮奶的表面會結成厚皮，偶爾需要挑起，收集到另一個鍋中，直到最後只剩少量的鮮奶。接著，將你收集到的凝脂奶油放回第一個鍋子，維持低火力幾個小時，然後把鍋子放到陰涼的地方冷卻。

〔茶的食材〕

680毫升水

六茶匙綠茶葉

四分之一茶匙小蘇打

280毫升鮮奶

四到八茶匙糖（依個人口味調整）

一到二茶匙研磨荳蔻

八茶匙凝脂奶油

冰塊

將水倒入鍋子後，煮沸。加入綠茶葉，再度煮沸，直到茶葉展開（大約五分鐘）。加入小蘇打後，持續煮沸幾分鐘。此時，茶葉會浮到最上方。你要在茶葉每次浮上來的時候加一個冰塊，以便降低溫度。

取下鍋子，讓茶葉沉澱。過濾後，丟掉茶葉。

將一個冰塊放進另一個鍋子，從上往下倒入茶（可使用長柄杓）。請分次執行這個動作，每次都要加入一個冰塊，直到茶呈現深紅色。

將鍋子放回火爐上，加入鮮奶。等到茶的顏色變成略帶紫色的粉紅色後，慢慢加熱到接近沸點，然後根據個人口味加入糖和荳蔻。

將茶倒入茶杯，每一杯都要放上兩茶匙凝脂奶油。

茶味潘趣酒

喝茶味潘趣酒的傳統，是由東印度公司的軍官從印度傳到英格蘭。在印度的茶會中，這種提神飲料很常見。據說，「潘趣酒」這個名稱來自波斯文中的panj或印地文中的panch，意思是「五」，指的是此飲品的五種成分：糖、烈酒、檸檬汁或萊姆汁、水和香料。後來出現了一些增加變化的飲品，包括綠茶、紅茶、薩戈達俱樂部網球酒。潘趣酒在北美洲也很熱門，尤其是在南部各州。在盛大的茶會和查爾斯頓市，奧特蘭托俱樂部潘趣酒很有名（原料包括濃綠茶、檸檬和大量的酒，例如水蜜桃白蘭地酒、牙買加蘭姆酒、黑麥威士忌酒），聖則濟利亞潘趣酒也很有名（作法是將黑蘭姆酒、香檳酒和蘇打水混合在一起，加入泡過白蘭地酒的檸檬片和鳳梨片，以及用綠茶調製的糖漿，然後攪拌）。

並不是所有的潘趣酒都含有酒精，例如查爾斯頓市的迪克西潘趣酒（Dixie；原料有茶、檸檬、柳橙和丁香）、仙女潘趣酒（請參考一九六一年出版的《美國南方的食譜》〔Recipes from the Old South〕；原料有茶、新鮮的鳳梨、葡萄汁、柳橙、檸檬、香蕉、糖、幾顆櫻桃、汽水和冰塊）。以下是茶味潘趣酒的食譜，來自印度，改編自沙瓦克沙（Gool K. Shavaksha）寫的《才華俱樂部食譜》（The Time and Talents Club Recipe Book，一九六二年）：

四杯（一公升）水
四茶匙紅茶葉
八茶匙糖
二根肉桂棒

六粒丁香

十片薄荷葉

薑汁汽水或檸檬汽水

幾枝裝飾用的薄荷

切碎的水果，例如蘋果、草莓、水蜜桃（選擇性）

將水煮沸後，倒在茶葉上，讓茶葉浸泡幾分鐘。過濾後，將茶倒入大罐子，趁熱加入糖。將肉桂棒、丁香和薄荷葉都綁進紗布袋，放進已加糖的茶罐。靜置大約六小時，等茶冷卻。當你準備上茶時，可根據個人口味加入薑汁汽水或檸檬汽水。如果你想要，也可以加入切碎的水果。攪拌均勻後，將茶倒入已加冰塊的高腳杯。每一杯都要用一小枝薄荷裝飾。（共四杯）

下午茶點心

佐茶三明治

佐茶三明治是指下午茶時光常見的小巧三明治，傳統的原料是使用白麵包，但也可以使用其他的種類，例如黑麵包、德國黑麥麵包、酸種麵包或一般黑麥麵包。麵包的紋理要密實，並切成薄片。在麵包上塗一層薄薄的奶油，可以防止潮濕的餡料影響麵包的口感。餡料應該要輕盈細膩，並且與麵包的數量相稱。其他的常用餡料包括鮮奶油乳酪和美乃滋。熱門的餡料有很多種，包括雞蛋、水芹、黃瓜、番茄、蘆筍、起司、煙燻鮭魚、火腿和雞肉。在組裝三明治的時候，要先切掉麵包皮，然後將三明治切成所需的形狀，例如狹長的手指狀三明治、半個三角形三明治，或者使用餅乾切割器做出其他的漂亮形狀。三明治要讓食用者方便拿取，可以在兩口內吃完。

黃瓜三明治

　　黃瓜三明治被視為典型的下午茶三明治。佐茶三明治的精緻度與英國貴族或上流階級有關，象徵著閒暇和特權。有些作家在小說和電影中提到的黃瓜三明治，是用來暗示上流階級的身分。在奧斯卡・王爾德寫的《不可兒戲》（The Importance of Being Earnest，一八九五年）中，阿爾吉儂・蒙克里夫（Algernon Moncrieff）貪婪地吃光了所有的黃瓜三明治。原本，這些三明治是為阿姨奧古斯塔（Augusta，布拉克內爾夫人）即將來訪而訂購和準備。他得到管家的默許後，撒謊說：「今天早上，市場上沒有黃瓜……即使有錢也買不到。」

　　在愛德華七世在位時期，黃瓜三明治的熱門度達到顛峰。當時，廉價的勞動力和豐富的煤炭使得黃瓜能夠在玻璃溫室中全年生產。現在，黃瓜三明治依然流行，尤其是在夏季舉辦的正式下午茶、板球茶會和野餐活動。

　　黃瓜三明治的傳統作法是，在兩個去邊的白麵包薄片上塗奶油，然後將薄如紙張的黃瓜片夾在這兩片麵包之間。現代的常見作法是使用黑麵包，可選擇加入其他的配料，例如鮮奶油乳酪、切碎的香草（蒔蘿或薄荷）、香料。食譜如下：

　　一大根黃瓜
　　鹽
　　一點醋
　　八片黑麵包（切成薄片）
　　110克無鹽奶油（先軟化）
　　少許白胡椒粉
　　一到二茶匙切碎的新鮮薄荷或蒔蘿（選擇性）

　　麵包最好先放一天，隔天切起來比較順。將黃瓜削皮後，切成薄如紙張的片狀，撒上一點鹽和醋，放進濾盆靜置十五分鐘。瀝乾水分後，用紙巾擦乾。

　　在每一片麵包上塗奶油。接著，在最下方的麵包片放上兩片黃瓜，撒上適量的鹽和白胡椒。

你也可以加上薄荷或蒔蘿。然後，蓋上另一片已塗奶油的麵包，用手掌輕輕壓平。

用鋒利的刀切掉麵包的硬皮後，切成四個三角形或三個長方形。將黑麵包和白麵包整齊地放在盤子上，交錯排列。蓋上濕布，直到準備食用的時候才掀開。

雞蛋水芹三明治

以下的食譜摘自海倫・格雷夫斯（Helen Graves）寫的《一○一種三明治》（101 Sandwiches: A Collection of the Finest Sandwich Recipes from Around the World，二○一三年）。當然，你可以把三明治切成三角形，也可以使用黑麵包。你還可以多加一些水芹，或者在完成的三明治上撒一些裝飾用的水芹。

二個冷卻的熟雞蛋
一湯匙美乃滋
一茶匙剪碎的細香蔥
三撮水芹

適量的海鹽和一撮白胡椒粉
四個切成薄片的白麵包

剝掉蛋殼，用叉子搗碎雞蛋。加入美乃滋、細香蔥和水芹後，攪拌均勻。用海鹽和白胡椒調味。將餡料塗在兩片麵包上，接著放上其餘的麵包片。切掉麵包皮後，將麵包切成狹長的小三明治。（共六塊）

煙燻鮭魚和鮮奶油乳酪迷你三明治捲

美食作家兼記者比・威爾遜（Bee Wilson）寫過《三明治的全球史》（Sandwich: A Global History）。她讓我了解到，該如何製作適合下午茶派對的小巧三明治。

一條四百克已切片的麵包（白麵包、全麥麵包或黑麥麵包）
170克鮮奶油乳酪，搭配細香蔥
280克煙燻鮭魚（切成薄片）

切掉麵包片的邊緣，不留硬皮。用擀麵棍向下按壓，並來回滾動成柔軟的薄麵包片。用濕毛

巾蓋住麵包片，以免變乾。在麵包片上塗抹鮮奶油乳酪後，鋪上所有的煙燻鮭魚片，再用鮮奶油乳酪塗抹在鮭魚片的表面。用刀子的鈍邊在每片麵包的一端壓出凹槽，以便你將三明治緊密地捲起來。現在，從另一端開始捲，直到最後貼緊你剛剛壓出的凹槽。將你完成的每個三明治分別用保鮮膜包裹，放進冰箱冷卻，使三明治變得挺實，比較容易切割。當你準備上菜時，從冰箱取出三明治，移除保鮮膜後，用鋒利的刀子切出大約0.5公分厚的圓捲。將所有的三明治捲排列在大淺盤上，用歐芹裝飾。（約四十八份）

德里三明治

在英國統治印度的時期，下午茶聚會中的三明治通常結合了印度食物的辛辣味和更常見的成分。許多英國人把這種融合不同元素的食品帶回祖國。德里三明治就是典型的例子。以下的食譜摘自萊爾（C. F. Leyel）和奧加・哈特利（Olga Hartley）合著的《烹飪的柔和藝術》（The Gentle Art of Cookery，一九二九年）：

六條鰻魚
三條沙丁魚
一茶匙酸辣醬
一個雞蛋
一撮辣椒粉
一條吐司
一盎司奶油
一茶匙咖哩粉

先將沙丁魚和鰻魚去骨，在魚肉上塗抹酸辣醬和奶油，然後搗碎。將蛋黃打散，與魚肉混合，加入一撮辣椒粉。加熱後，攪拌成光滑的糊狀。

這是很適合放在吐司之間的餡料。你要先將吐司切成厚片，再切成兩半，然後在柔軟的部分抹上奶油。

威爾斯乾酪

威爾斯乾酪一直都是熱門的茶點，其名稱的起源不明確，也沒有證據表明威爾斯人發明了這道點心。有些人說，可追溯到人們無法取得肉類的時期。一七八五

年，rarebit這個詞首次獲記載，這道點心開始有貼切的名稱。

有許多不同版本的威爾斯乾酪，各個食譜使用的乳酪種類不同，酒類也不一樣（啤酒、麥芽啤酒或葡萄酒）。加入乳酪的混合物可以單獨與吐司一起上桌，或者倒在吐司的頂端，烤成金黃色並起泡的狀態。其他的作法還包括：在吐司最上方放荷包蛋，或者搭配培根和荷包蛋一起食用。

225克切成小塊或磨碎的切達乳酪

二茶匙現成的英式芥末醬

少量伍斯特醬

25克奶油

三到四湯匙棕色艾爾啤酒

少許辣椒粉（選擇性）

吐司

除了吐司，將所有的食材放入平底鍋，用小火慢慢加熱，直到乳酪融化成光滑的質地。將煮好的配料倒在吐司上，或搭配吐司食用。

愛爾蘭薯餅

愛爾蘭人很喜歡吃馬鈴薯，因此有多樣化的馬鈴薯佳餚，例如馬鈴薯煎餅、馬鈴薯泥、馬鈴薯蔬菜泥等。在愛爾蘭各地的早餐或下午茶時光，愛爾蘭薯餅受到了許多人的喜愛。利用吃剩的馬鈴薯泥，也是很流行的料理方法。以下的食譜摘自塞克斯頓寫的《愛爾蘭飲食史》（A Little History of Irish Food，一九九八年）：

450克馬鈴薯

一茶匙鹽和一撮鮮磨黑胡椒

25到55克奶油

110克中筋麵粉

一點奶油或培根油（用於煎炸）

刷洗馬鈴薯，但先不要削皮。在水中加一點鹽，並確保水量足以蓋過馬鈴薯。煮沸後，確認馬鈴薯變軟。等馬鈴薯不燙後，瀝乾並削皮。最好趁熱處理馬鈴薯，這樣才能做出美味的薯餅。

將馬鈴薯搗成光滑的泥狀，並確認沒有塊狀。加入鹽、鮮磨黑胡椒，接著倒入已融化的奶油。加入適量的中筋麵粉，揉捏成柔軟的圓球（不要過度揉捏，否則最後做出來的薯餅口感偏硬）。

在揉麵板上撒一點麵粉，用擀麵棍將圓球滾壓成大約0.5至1公分厚的圓形，然後切割成三角形或圓形，放到淺鍋上煎熟，直到兩面呈金黃色。或者，你可以先將融化的奶油或培根油放進平底鍋，接著煎薯餅。

趁熱食用；可以塗上奶油、蜂蜜或糖漿，撒上一點薑粉，並搭配煙燻培根和煎熟的蘑菇。

炸雜菜

這種美味的小吃在印度北部、巴基斯坦和阿富汗各地都很熱賣。炸雜菜可用許多不同的蔬菜製作，例如切片的馬鈴薯、茄子、甜椒、洋蔥和花椰菜。以下的食譜摘自科琳・森（Colleen Sen）與我合著的電子書《薑黃：奇妙的香料》（Turmeric: The Wonder Spice）：

準備一小顆花椰菜（已分切）
〔粉漿的食材〕
一百二十克鷹嘴豆粉
四分之一茶匙辣椒粉
二分之一茶匙薑黃粉
四分之一茶匙泡打粉
二分之一茶匙鹽
225至450四百五十毫升植物油（根據需求）

將粉漿的材料放進碗中，攪拌均勻，同時分次加水，直到粉漿變得細膩光滑（可用湯匙確認是否能輕易地滴落）。先開中火，再調成大火加熱炒菜鍋或煎鍋內的油。將花椰菜的每株小花球沾上粉漿後，輕輕地放到油中，直到炸成稍微酥脆且呈金黃色。你可以配上番茄醬、酸辣醬或其他的醬料。

提醒：別讓粉漿滴到衣服，否則很難清除汙漬。

印度辣炒蛋

這是帕西人的招牌菜，經常出現於印度大城市的伊朗咖啡館。

六到八個雞蛋

鹽和黑胡椒

一湯匙植物油

六根青蔥（切碎）

一到兩個青椒（去籽並切碎）

一茶匙薑泥

四分之一到半茶匙薑黃粉

四分之一到半茶匙孜然粉

一個去皮和切碎的大蕃茄（選擇性）

一湯匙新鮮的香菜（切碎）

在碗中打散雞蛋後，加入鹽和黑胡椒調味，攪拌均勻，靜置備用。

用中火加熱煎鍋內的植物油。加入洋蔥，不斷拌炒到軟化。加入青椒、薑泥、薑黃粉、孜然粉和大蕃茄後，拌炒幾分鐘。

將蛋液倒入煎鍋並攪拌，接著加入一半切碎的香菜。將火力調到最小，不斷攪拌，使蛋液結塊。不要煮得太久。最後撒上剩餘的香菜。趁熱搭配印度的麥餅、波羅吒餅或烤麵包。

甜點：蛋糕和餡餅

貝德福公爵夫人的茶蛋糕

以下的食譜摘自拉諾弗（Llanover）夫人的《好廚師的首要原則》（The First Principles of Good Cookery，一八六七年）：

兩磅精緻麵粉

三盎司糖粉

四盎司奶油

四個雞蛋（打散成蛋液）

一湯匙酵母

一品脫鮮奶

將奶油放進熱鮮奶。奶油融化後，加入其他的食材，混合成麵團，並靜置一小時。然後，將麵團放入每個抹上奶油的小型圓烤模，等待充分發酵。放進預熱的烤箱，烘烤二十分鐘左右。

維多利亞海綿蛋糕

這是一種夾著果醬的海綿蛋糕，以十九世紀中期維多利亞女王的名字命名。據說，她很喜歡在下午茶時光吃這種蛋糕。不過，也有人表示此蛋糕最初起源於托兒所的下午茶點。後來，圓形的維多利亞海綿蛋糕開始流行，而且可以切成楔形。如今，蛋糕的餡料變得多樣化，甚至有一層奶油霜和果醬，而頂部通常塗著糖霜。

以下的食譜摘自比頓夫人寫的《比頓夫人的家務管理手冊》（一八六一年，初版）：

〔食材〕

四個雞蛋；等量的糖粉、奶油和麵粉；四分之一匙鹽；一層果醬或柑橘醬。

〔作法〕

將奶油攪拌成乳脂狀後，加入麵粉、糖粉和鹽，充分攪拌。加入預先打散的雞蛋，再攪拌大約十分鐘。在約克郡布丁烤模（Yorkshire pudding tin）上塗抹奶油後，倒入麵糊，接著放進烤箱，以中溫烘烤二十分鐘。等蛋糕冷卻後，一半塗上果醬，並將另一半的蛋糕覆蓋其上，然後輕輕地按壓在一起。切成長條狀後，交叉疊放在玻璃盤上，即可食用。

巴摩拉蛋糕和巴摩拉水果塔

這些蛋糕和水果塔的名稱由來不明，卻與巴摩拉城堡（維多利亞女王的蘇格蘭住所）有關。

很多人會搞混巴摩拉蛋糕和巴摩拉水果塔。前者是維多利亞女王喜愛的甜點，以特殊的模具製作，形狀有點像尼森小屋。這種模具和鹿背蛋糕烤模很相似，而添加了葛縷子籽的蛋糕似乎是受到艾伯特親王的影響。當時，切片後的蛋糕通常會在火爐前烘烤。以下的食譜摘自羅伯特‧威爾斯（Robert Wells）寫的《糕餅烘焙師和熬糖助手》（The Bread and Biscuit Baker's and Sugar-boiler's Assistant，一八九〇年）。

〔巴摩拉蛋糕〕

三又二分之一磅麵粉

一磅奶油

一磅糖

五個雞蛋

一夸脫鮮奶

幾粒葛縷子籽

一盎司小蘇打和四分之三盎司酒石酸（混合）

將小蘇打和酒石酸充分混合到麵粉中，然後加入奶油和糖，攪拌均勻。加入葛縷子籽、鮮奶和雞蛋，將雞蛋打散後，揉捏成麵團。放進抹上奶油的烤模，撒上細砂糖，以中溫烘烤。

最早的巴摩拉水果塔大概是在一八五〇年代出現。克雷格在《宮廷最愛的點心》（Court Favourites，一九五三年）中寫下一八五〇年的巴摩拉起司蛋糕食譜，這與一九五四年十月的《好管家》雜誌中的巴摩拉水果餡餅食譜非常相似。以下是經過稍微改編後的食譜：

〔巴摩拉水果塔〕

175克甜酥皮

25克奶油

25克細砂糖

一個雞蛋（分離蛋白和蛋黃）

10克蛋糕屑

25克切碎的糖漬櫻桃（與糖漬果皮混合）

20克玉米粉

一茶匙白蘭地（選擇性）

將烤箱預熱到攝氏190度。在十到十二個糕餅烤模中鋪上酥皮，留一點空間用於裝飾。先將奶油和糖混合在一起，然後放進蛋黃攪拌。加入其餘的原料。將蛋白打發成濃稠狀後，拌入混合物。將餡料倒入酥皮，並在頂端放上細細的酥皮條。放進烤箱，烘烤大約二十分鐘。

水果司康

司康起源於蘇格蘭，其名稱來自荷蘭文中的schoonbrot，意思是「美味的白麵包」。司康包括多種小型的軟扁餅，通常以泡打粉、小蘇打和酸性成分（酸乳或白脫牛奶）做為發酵劑，可用烤箱或淺盤烘烤。有些司康是鹹的（添加香草精或起司），有些則是含有馬鈴薯，全都在蘇格蘭和愛爾蘭很熱賣。還有一些司康是甜的，通常添加了水果乾。許多人都知道傳統的下午茶有司康，因為司康很適合配果醬、凝脂奶油或生奶油。以下的食譜來自我的母親：

她說，要做出蓬鬆輕盈的司康，祕訣在於烘烤前不要過度揉捏麵團。她很喜歡在司康剛出爐時，抹上奶油、鮮奶油或草莓果醬。

200克自發麵粉

半茶匙鹽

50克奶油

25克糖

兩湯匙黑葡萄乾或無籽的白葡萄乾

一個雞蛋（打成蛋液，加入適量的鮮奶，調整成四分之一品脫的液體）

將烤箱預熱到攝氏220度。將麵粉和鹽混合均勻，拌入奶油、糖和葡萄乾。加入蛋和鮮奶（留一點用於最後塗抹司康的頂端）。

輕輕揉捏麵粉，並且用擀麵棍將麵團滾成大約1公分的厚度。切割成許多圓形後，剩餘的麵團也是重複同樣的流程，切割出更多圓形。

將這些圓薄片放在已塗油的烤盤上，並且在司康的頂端刷上蛋液和鮮奶。放進預熱的烤箱，烘烤十分鐘左右。

趁熱配上凝脂奶油、生奶油或果醬。（大約可製作十個司康）

侍女塔

這是一種小巧的杏仁風味塔，不但有許多不同的食譜，也有各種與之相關的傳說。據說，伊莉莎白一世很喜歡吃侍女塔。她會派侍女們離開宮殿，前往里奇蒙鎮的麵包店買很多侍女塔。另一個傳說是，安‧寶琳（Anne Boleyn）在亞拉岡的凱薩琳身邊當侍女時，發明了這種點心。據說，亨利八世覺得很美味後，就稱之為侍女塔（侍女是指女王身邊的未婚女助理）。然而，這種點心在一七六九年才首次記載於印刷品——三月十一日，《大眾廣告》（Public Advertiser）稱之為「杏香檸檬起司蛋糕」、「侍女塔」和「甜塔」。這道點心很可能與皇室、以前在里奇蒙鎮的

宮殿或位於基尤區的宮殿有密切的關係。

如今，在基尤植物園對面的侍女茶館中，這道點心的食譜（仍然是商業機密）已在十九世紀中葉傳給了紐恩斯（Newens）家族，也就是現在的茶館經營者。當時，祖先在里奇蒙侍女茶館中受過實習訓練。以下是我寫的食譜：

200克酥皮

50克凝乳起司

25克軟化的奶油

兩個雞蛋（打成蛋液）

一湯匙橙花水或白蘭地

半個檸檬（榨汁，並將檸檬皮切碎）

一撮肉桂粉或肉荳蔻粉

50克杏仁粉

10克精緻麵粉

25克細砂糖

一些黑醋栗（選擇性）

將烤箱預熱到攝氏200度。用擀麵棍將麵粉滾成薄片，然後用直徑7.5公分的切割器切出許多圓

形。將這些圓薄片鋪在烤盤上，並且放在冰箱或陰涼的地方。這時，你可以開始準備餡料。

將凝乳起司和奶油混在一起攪拌。加入蛋液和橙花水（或白蘭地），拌入檸檬汁、檸檬皮、杏仁粉、麵粉、細砂糖和香料後，充分攪拌。

在烤模中鋪上酥皮後，將大約一茶匙的餡料倒入酥皮。如果你想要，可以在頂部撒上一些黑醋栗。放進烤箱，烘烤二十到二十五分鐘，直到麵團膨脹且呈金黃色。從烤箱取出侍女塔後，靜置冷卻幾分鐘，接著小心地移到冷卻架。（可製作約十八個）

女王蛋糕

這是從十八世紀開始流行的小蛋糕，原料有麵粉、奶油、糖和雞蛋，可另外加入黑醋栗，並以橙花水和肉豆蔻的外皮調味。當時，女王蛋糕是用小烤模或小烤盤製作。後來的新食譜加入了切碎的杏仁、檸檬皮和玫瑰水。這款蛋糕在美國很熱門。根據《萊斯利小姐的新烹飪書》（Miss Leslie's New Cookery Book，一八五七年），作者建議在女王蛋糕上塗檸檬或玫瑰風味的糖霜。以下是我寫的食譜：

100克奶油

100克糖

兩個雞蛋

100克自發麵粉

一撮切碎的肉豆蔻外皮（選擇性）

一茶匙橙花水

50克黑醋栗

將烤箱預熱到攝氏190度。將碗中的奶油和糖攪拌均勻，直到呈現輕盈蓬鬆的狀態。分次加入雞蛋，每次都要加入一點麵粉並攪拌。將剩餘的麵粉和肉豆蔻外皮一起過篩，輕輕拌入混合的餡料，接著拌入橙花水和黑醋栗。拌勻後，將餡料倒入紙模或已塗油的烤模，只需倒到半滿的高度。放進烤箱，烘烤十五到二十分鐘，直到蛋糕變成金黃色且堅挺。

從烤箱取出女王蛋糕，靜置冷卻幾分鐘，然後移到冷卻架。如果你想要，可以塗上糖霜。（大約可製作十二到十六個）

薑餅人

薑餅的歷史悠久，有許多不同的類型和食譜。下方的簡單食譜很適合兒童的茶會。

350克自發麵粉

二分之一茶匙小蘇打

三茶匙薑泥

100克奶油

100克紅糖

三湯匙糖漿

三湯匙鮮奶

黑醋栗和櫻桃

用於裝飾的糖霜

將烤箱預熱到攝氏190度。將麵粉、小蘇打和薑泥混合在一起，拌入奶油和紅糖。取出另一個碗，將糖漿和鮮奶拌勻後，加入乾性成分。結合兩個碗裡的混合物，攪拌並用雙手搓揉成一個麵團。

將麵團放在撒上麵粉的揉麵板，用擀麵棍滾壓（不要把麵團滾壓得太厚或太薄）。用薑餅人造型的切割器裁出餅乾的形狀後，放在已塗油的烤盤上。如果你想要，可以用黑醋栗或櫻桃裝飾。放進烤箱，烘烤十五分鐘左右。

許多兒童都喜歡用彩色的糖霜裝飾烤好的薑餅人，例如畫出髮型、服裝等。

什魯斯伯里餅乾

一五六一年，什魯斯伯里餅乾首次出現於某份文件的敘述中。關於這款餅乾的故事，已收錄在一九三八年出版的小冊子：《什魯斯伯里餅乾：著名的美食故事》。在十八世紀末和十九世紀初，糕點師帕林（Palin）先生在什魯斯伯里鎮經營糕點店，以獨特的配方著稱，其中包括香料和玫瑰水。在《英戈爾茲比傳奇》（The Ingoldsby Legends，一八四〇年，初版）出版後，這款餅乾開始爆紅。書中提到：

帕林，鼎鼎大名的糕點師！

大家一聽到你的名字，口水直流！

在比例、原料和調味方面，不同烹飪書中的食譜各不相同。瑪莎‧布拉德利（Martha Bradley）偏好肉桂和丁香；伊莉莎白‧拉法爾德（Elizabeth Raffald）偏好葛縷子籽；漢娜‧格拉塞（Hannah Glasse）偏好玫瑰水；朗德爾（Rundell）夫人偏好肉桂、肉豆蔻和玫瑰水。你可以參考下方的食譜：

將一磅糖過篩後，加入一點肉桂粉和肉豆蔻粉、三磅精緻麵粉、一點玫瑰水、三個打散的雞蛋，攪拌均勻。接著，倒入已融化的奶油，這樣做能讓麵團比較容易擀平。

揉捏麵團後，擀成薄片。切割成你喜歡的形狀。

另外，朗德爾夫人並沒有提供我烘焙的操作指示。餅乾需要以烤箱攝氏170度，烘烤十二到十五分鐘，直到餅乾呈金黃色且變硬。許多人會趁熱撒上細砂糖，然後移到冷卻架。

英式奶油餅

英式奶油餅介於司康和岩石餅之間，也稱為泥炭餅。北約克郡沼澤地帶的作法很簡單，原料只需要麵粉、豬油、鹽、泡打粉、鮮奶油或牛奶。在豐收時期（或屠殺豬的時候），當地人會在原料中加入黑醋栗和糖，並且用有鍋蓋的大煎鍋烹飪。餅乾的厚度是1公分，在煎熟的過程中只翻面一次。這種餅乾的優點在於，如果有不速之客到訪，主人可以快速製作餅乾。英式奶油餅的其他名稱還包括「暖餅」、「翻餅」、「草地餅」和「石頭餅」。英格蘭東北部也有類似的餅乾，在下午茶時段很常見，稱為「哼歌欣尼餅」——hinny是暱稱，而singin'指的是在煎麵團時，豬油或奶油會嘶嘶作響。

如今，英式奶油餅通常是為個

人製作，並且用烤箱烘烤。約克郡的貝蒂茶館使這種餅乾變得有名氣。英式奶油餅的食譜是機密，但你可以參考下方的相關版本：

225克中筋麵粉

二分之一茶匙鹽

一茶匙泡打粉

二分之一茶匙肉桂粉（選擇性）

100克奶油

50克糖（最好使用金黃細砂糖）

50克黑醋栗

一個柳橙或檸檬的果皮屑

一個雞蛋（打成蛋液）

四到五湯匙全脂鮮奶

一個蛋黃（加入一湯匙水，打成蛋黃漿汁）

〔用於裝飾〕

糖漬櫻桃或葡萄乾

柳橙皮或杏仁

先將烤箱預熱到攝氏220度。接著，將麵粉、鹽、泡打粉和肉桂粉一起過篩。拌入奶油，直到

混合物變得像細碎的麵包屑。拌入糖、黑醋栗、柳橙皮（或檸檬皮）。加入蛋液和鮮奶，揉捏成麵團。在揉麵板上撒一點麵粉，用擀麵棍將麵團滾壓成大約2.5公分的厚度，然後切割成直徑7到8公分的圓形，放在已塗油的烤盤上。在麵團上刷蛋黃漿汁。根據你的喜好創造表情：用黑醋栗或糖漬櫻桃裝飾眼睛，用柳橙皮裝飾嘴巴，或者用杏仁裝飾牙齒。烘烤十五分鐘左右，直到餅乾呈金黃色，然後移到冷卻架。（可製作五到八片；取決於你使用的切割器尺寸）

圓奶油酥餅

奶油酥餅是一種烤成圓形的蘇格蘭餅乾，外觀有點像鐘形襯裙。在烘烤之前，要先在餅乾的中央切出一個小圓形，然後將餅乾切成尺寸相同的楔形，以免每塊楔形餅乾的尖端有破損。

關於圓奶油酥餅的起源，有許多不同的說法。哈特利在

一九五四年出版的《英格蘭的飲食》中提到，該餅乾最早可追溯到十二世紀，稱為petty cotes tallis——petty的意思是「小」，cotes的意思是「圍牆」，tallis的意思是「在木棍上切割的圖案，用於測量或計數」。這個名稱的由來是，餅乾中央的圓形部分被移除後，形狀變得像女性的襯裙。不過，也有人推測該名稱是petits gateaux tailes的變體，意思就是小型的法式蛋糕。據說，瑪麗一世在一五六〇年從法國將這種蛋糕帶到蘇格蘭後，不久就出現圓奶油酥餅了。

克里斯蒂安・約翰斯通（Christian Isobel Johnstone）在《廚師和家庭主婦的手冊》（The Cook and Housewife's Manual，一八二六年）中，以筆名「瑪格麗特・多德（Margaret Dods）夫人」談到圓奶油酥餅：「在蘇格蘭的烹飪術語中，有許多變體，但我們認為圓奶油酥餅的名稱起源於蛋糕的形狀，外觀很像古代宮廷女士穿的鐘形襯裙。」食譜如下：

250克中筋麵粉

75克細砂糖（你可以多準備一點，撒在餅乾上）

175克奶油

葛縷子籽（選擇性）

將麵粉和糖放入碗裡混合，拌入奶油後，揉成光滑又結實的麵團。如果你想要，可加入一些葛縷子籽。用擀麵棍將麵團滾壓成厚度1公分的圓形，並且用手指沿著邊緣捏緊。

用圓形的小切割器從中央切下一小塊。將麵團分成八等分後，沿著邊緣輕輕捏出花邊。用叉子在麵團的表層戳出裝飾性的孔洞。

放在已塗油的烤盤上，以攝氏160度烘烤二十五到三十分鐘，直到餅乾呈金黃色。如果你想要，可撒上一點細砂糖，然後移到冷卻架。

種子蛋糕

在維多利亞時代，種子蛋糕非常熱門，其濃郁的葛縷子籽風味吸引了許多人當成茶點。然而，種子蛋糕其實可追溯到好幾個世紀前，尤其以蘇格蘭為代表。傳統上，種子蛋糕是為社交聚會、農作物豐收節和播種時期而製作。在葛縷子籽初次加入蛋糕的原料時，是以糖衣包裹的形式。直到十七世紀末或十八世紀初，普通的葛縷子籽才被當成製作蛋糕的原料。從二戰開始，種子蛋糕被視為過時的冷門糕點。現在，製作種子蛋糕的人已經不多了，但這種蛋糕的口感濕潤又美味，還可以保存好幾天。如果你想在喝茶的時候品嚐傳統的種子蛋糕，或者想在特殊的茶會中招待來賓，不妨參考比頓夫人在一八六一年寫的食譜：

〔美味的種子蛋糕〕

食材：一磅奶油、六個雞蛋、四分之三磅過篩的糖、適量的肉豆蔻外皮屑和肉豆蔻粉、一磅麵粉、四分之三盎司葛縷子籽、一杯白蘭地。

作法：將奶油打成鮮奶油狀，依序加入過篩的麵粉、糖、肉豆蔻外皮、肉豆蔻粉和葛縷子籽，攪拌均勻。將雞蛋打成蛋液，拌入白蘭地和上述的混合物，持續攪拌十分鐘。將抹上奶油的烘焙紙放在烤盤上，然後鋪上麵團，烘烤一個半小時至二小時。如果你用黑醋栗取代葛縷子籽，依然能烤出美味的種子蛋糕喔！

丹地蛋糕

丹地蛋糕是一種傳統的蘇格蘭水果蛋糕，具有濃郁的風味，呈深棕色，很適合傍晚茶點或特殊的場合，例如聖誕節。蛋糕的頂端通常裝飾著形成許多同心圓的杏仁，吸引著許多人的目光。在一八○○年代後期，這款蛋糕初次由基勒（Keillers'）果醬品牌和丹地的糕點工廠製作。當時，生產線從製造柑橘醬和果醬，轉而製造喜慶的仲冬烘焙食品。他們在製作這種水果蛋糕的過程中，

使用了柑橘醬製程專用的酸橙皮。最後，蛋糕的名稱以當地城鎮命名。

考慮到這是蘇格蘭蛋糕，我建議以威士忌酒調味。如果你想要，也可以改用甜雪利酒或白蘭地酒。食譜如下：

250克已軟化的奶油

250克細砂糖

一個柳橙和一個檸檬的果皮屑

五個雞蛋（打成蛋液）

280克中筋麵粉

450克無籽的白葡萄乾（或綜合水果乾）

二湯匙威士忌酒

一湯匙厚切柑橘皮果醬（搗成泥）

50克杏仁（鋪在表層）

將烤箱預熱到攝氏160度。在深度20.5公分的圓形蛋糕烤模上塗油，並鋪上烘焙紙。將奶油、糖、柳橙皮和檸檬皮攪拌成輕盈的奶油狀。分次加入蛋液，每次都要拌勻。倒入過篩的麵粉，輕輕攪拌。然後加入葡萄乾或水果

乾、威士忌酒和果醬，小力攪拌成柔軟的濃稠混合物。

將混合物倒入烤模後，均勻地往側邊攤開，並在中間做出一點凹陷。在糕體的表層上，將杏仁排列成許多同心圓。為了保護蛋糕，要用一張厚厚的牛皮紙（超過蛋糕的高度）包裹烤模的邊緣，然後用細繩或膠帶固定。

烘烤大約一小時後，檢查一下蛋糕。如果表層的顏色太快變成棕色，就要用防油紙覆蓋，並且將溫度調降到攝氏150度，再烘烤一個半小時，直到蛋糕變成深棕色。接著，用金屬叉插入蛋糕的中央，確認叉子能輕易取出。

從烤箱取出蛋糕後，放到冷卻架，讓蛋糕留在烤模內冷卻。將蛋糕儲存在密封罐，可以保存得比較久喔！。

威爾斯茶麵包

威爾斯茶麵包是不錯的佐茶點心，不同地區的款式都不一樣。這是含有香料的威爾斯傳統水果

麵包；Bara brith的意思是「有斑點的麵包」，而這些斑點指的就是水果。

如同其他的傳統蛋糕和麵包，威爾斯茶麵包在化學膨鬆劑出現前，也是一種酵母蛋糕。有些茶麵包含有奶油或豬油，許多食譜都包括這個步驟（如下方的食譜）：把水果乾泡在茶裡。你可以使用威爾斯紅茶或茉莉花茶，增添不同的風味。在麵包片上塗鹹味的威爾斯奶油後，吃起來更可口。

以下是經過改編的食譜，來自網站visitwales.com。

450克綜合水果乾

300毫升冷茶

175克黑糖

一個天然放牧雞蛋

二湯匙柳橙汁

一湯匙柳橙皮屑

一湯匙蜂蜜

450克自發麵粉

一茶匙綜合香料

另外留一點蜂蜜（最後淋在表面）

將水果乾放入攪拌碗，倒入茶，蓋上碗蓋，靜置一晚。隔天，將糖、雞蛋、柳橙汁、果皮屑和蜂蜜混合在一起，然後倒入昨天的碗。加入過篩的麵粉和香料，攪拌均勻。

將混合物倒入塗上奶油的烤模（1.2公升）。將烤箱預熱到攝氏160度，烘烤一個多小時。麵包應該呈金黃色，中間摸起來很扎實。趁熱淋上蜂蜜。等蛋糕完全冷卻後，才存放在保鮮盒。

檸檬糖霜蛋糕

檸檬糖霜蛋糕是許多咖啡館、茶館和家庭中的熱門下午茶點心。你也可以用柳橙汁製作，只需要以兩個小柳橙代替檸檬。

175克已軟化的奶油

175克細砂糖

二個無蠟檸檬的果皮屑和汁液

三個雞蛋

175克自發麵粉

少許鮮奶

100克白砂糖

將烤箱預熱到攝氏180度。在一公斤的烤模內塗油,並放上防油紙。

將奶油、細砂糖和一個檸檬的果皮屑攪拌成輕盈鬆軟的奶油狀。分次加入雞蛋,每次都要混合均勻。

加入過篩的麵粉,輕輕攪拌。倒入鮮奶,攪拌成濃稠的混合物(用湯匙挖取後,呈現滴落的狀態)。舀入預備的烤模,並且將表層鋪平。烘烤四十到五十分鐘。如果蛋糕的顏色太快變成棕色,就要將溫度調降到攝氏170度。用叉子插入蛋糕,確認叉子能輕易取出。

將另一個檸檬的果皮屑、兩個檸檬的汁液和白砂糖混合成糖霜。趁著蛋糕還很熱的時候,用叉子在頂部戳出許多洞,然後分次淋上糖霜,每次都要等待一下讓蛋糕吸收糖霜。將蛋糕留在烤模內,冷卻後才脫模。

瑪德蓮蛋糕

以下的食譜摘自《格羅爾丁‧霍爾特的蛋糕》(Geraldene Holt's Cakes,二○一一年)。作者在前言提到:「傳說中的小蛋糕是由弗朗索瓦絲烤製。孔布賴鎮的阿姨萊奧妮將這個蛋糕送給了年輕的馬塞爾‧普魯斯特。這有可能是根據十九世紀流行的烹飪書《都市美食》製作,作者是路易—尤斯塔西‧奧多。作法很簡單,不只很多人喜歡,我也很喜歡。當然,剛出爐的瑪德蓮蛋糕一定要配萊姆茶。」我則喜歡在蛋糕的表面輕輕撒上糖霜。

攝氏180度,烤十五分鐘

器具:貝殼造型的不沾烤模(刷上無水奶油)

60克奶油

150克細砂糖

半個檸檬(另將檸檬皮削成碎末)

三個雞蛋(分離蛋白和蛋黃)

一茶匙橙花水

120克低筋麵粉

一湯匙已融化的無水奶油

在預熱的碗中，將奶油攪拌到融化後，拌入糖和檸檬皮屑。用橙花水將蛋黃打散後，倒入剛剛的碗。將蛋白打發成濃稠狀，輪流將蛋白和過篩的麵粉拌入混合物。

在烤模內刷上無水奶油後，用圓形的茶匙將混合物舀進來，並抹平表層。

放進預熱的烤箱，將蛋糕烤成金黃色。蛋糕的體積會縮小。讓蛋糕留在烤模內冷卻一分鐘，然後移到冷卻架。

只用熱水清洗烤模。晾乾後，再刷上無水奶油，然後用剩餘的食材製作第二批蛋糕。（可製作二十四個）

蛋白糖霜餅

小巧的蛋白糖霜餅在茶几上特別吸睛，深受大西洋兩岸歡迎。萊斯利在一八五七年出版的《萊斯利小姐的新烹飪書》中列出了早期的美國食譜，她的作法是先挖除餅乾的基底材料，填滿果凍：「然後將兩半的餅乾基底結合在一起，用剩餘的糖霜沾濕邊緣。」

蛋白糖霜餅上的糖霜可以用花果茶（如下方的食譜）、檸檬汁、玫瑰水、橙花水或香草精調味。你也可以添加幾滴食用色素，例如在玫瑰風味茶裡加粉紅色素、在格雷仕女茶裡加淺藍色素。抹茶能增添綠色，別有風味。蛋白糖霜餅也能以生奶油當作夾心，變化無窮。

一湯匙茶葉（例如玫瑰包種茶或茉莉花茶）

110克細砂糖

二個雞蛋的蛋白

食用色素（選擇性）

生奶油（選擇性）

用紗袋包裹茶葉，埋在糖中，靜置幾個小時，最好放置久一點。如果放在密封容器內，並時常搖晃容器，則可保存長達兩週。在你使用糖之前，要先移除紗袋。

將烤箱預熱到攝氏130度。在烤盤上鋪不沾烘焙紙。將蛋白打發成濃稠狀後，加入已有茶葉香味的糖，並繼續打發，直到蛋白變成濃厚又光滑的蛋白糖霜。此時，你可以將一半的糖霜取出，添加你喜歡的食用色素。當你準備將糖霜放到烘焙紙上時，滴落的形式可以是勺狀、漩渦狀或星形。烘烤五十分鐘後，靜置冷卻，然後小心地取出。你可以使用生奶油，將兩半餅乾結合在一起，然後裝進小巧又漂亮的紙盒。

俄羅斯雪球餅

這些美味又輕盈的「雪球」因其粉狀白色球形的外觀、入口即化的口感而聞名，算是一種什錦點心，在中世紀的英格蘭很普遍。作法很簡單，通常由麵粉、奶油、碎堅果和糖粉製成，並以香草精調味。

在美國，雪球餅通常是在聖誕節前後製作。原料中的堅果可以是核桃、杏仁、榛果或胡桃。雪球餅的其他名稱包括「俄羅斯茶糕」（容易使人誤解，因為外觀是餅乾，也看不出來與俄羅斯有什麼關聯）、「奶油球」、「即溶酥餅」。如果是使用胡桃製作，雪球餅也稱作「胡桃泡芙」或「胡桃球」。

世界各地的雪球餅有大同小異的外型，例如墨西哥的婚禮蛋糕（或餅乾）、義大利的喜餅、波蘭的聖誕新月餅、西班牙的酥餅（polvoron）。

110克胡桃（或核桃、杏仁、榛果）

110克已軟化的奶油

二湯匙細砂糖

一茶匙香草精（或一湯匙蘭姆酒、威士忌酒、白蘭地酒）

125克中筋麵粉

糖粉（用於表層）

將烤箱預熱到攝氏170度。將堅果切碎或磨碎。將奶油攪拌成奶油狀後，加入糖，再攪拌成輕盈蓬鬆的狀態。依序加入香草精、

麵粉和堅果。將所有的食材混合在一起，直到麵粉吸收為止。從混合物中取出核桃大小的份量，用手掌搓揉成球狀，然後放在沒有塗油的烤盤上。在每個球體之間保留一點空間。放進烤箱，烘烤二十到二十五分鐘，直到呈淺金黃色。

同時，將過篩的糖粉放入深盤。從烤箱取出餅乾後，將餅乾放在糖粉中滾動，然後移到冷卻架。接著，再次撒上糖粉，確認每一面都有沾到。最後存放在密封容器。

紐芬蘭茶味餐包

有時，這種小餐包也稱為「葡萄乾餐包」，算是介於蛋糕和司康之間，分為許多款式。幾乎每個家庭都有獨特的「機密」食譜，大多數都含有蘭姆酒。在十九世紀，當商人將鹹鱈魚從加拿大運往加勒比海地區進行交易時，可以換到蘭姆酒。當兒童放學回家，肚子餓時，通常能吃到不含蘭姆酒的餐包。傍晚茶點也有餐包。據說，最優質的葡萄乾餐包是用無糖的煉乳製成，但是也可以用鮮奶製作。許多紐芬蘭人吃葡萄乾餐包時，很喜歡搭配福塞爾品牌的罐裝高脂鮮奶油。

下方的食譜是根據加拿大觀光局發布的食譜卡稍微改編：

150克葡萄乾

一到二湯匙蘭姆酒

300克中筋麵粉

二又二分之一茶匙泡打粉

四分之一茶匙鹽

110克糖

100克無鹽奶油

一個雞蛋（用一百一十毫升無糖的煉乳打成蛋液）

將葡萄乾放入蘭姆酒，浸泡幾個小時或一晚。

將烤箱預熱到攝氏200度。在大碗裡混合麵粉、泡打粉、鹽和糖。拌入奶油，直到混合物看起來像麵包碎屑。依序加入浸泡過蘭姆酒的葡萄乾、已混合煉乳的

蛋液，攪拌成柔軟的麵團後，放在撒著麵粉的板子上，揉捏四至五次。擀平成厚度1公分後，用圓形切割器裁切。

放在不沾烤盤上。烘烤十到十五分鐘，直到呈金黃色。移到冷卻架。食用餐包時，可搭配奶油（或高脂鮮奶油）和果醬。（可製作十二份）

納奈莫條

納奈莫條（簡稱NBS）是加拿大人最喜愛的點心之一，以英屬哥倫比亞省的納奈莫市命名。這種點心的起源尚不明確，或許可追溯到一九三〇年代，而當時的名稱為「巧克力冰糕」、「巧克力方塊」和「巧克力片」。在伊迪斯·亞當斯（Edith Adams）的獲獎烹飪書（第十四版，一九五三年出版）中，有最早的納奈莫條食譜。

這種免烤的三層點心很美味，基底鬆脆，往上一層是輕盈的卡士達奶油霜，而最上層是光滑順口的微甜巧克力。納奈莫條有許多不同的食譜。一九八五年，納奈莫市的市長格雷姆·羅伯茨（Graeme Roberts）舉辦過一場比賽，宗旨是要選出最佳的納奈莫條食譜。當時，總共有大約一百位參賽者。當地的居民喬伊絲·哈凱索（Joyce Hardcastle）最終獲勝，而且她的納奈莫條食譜現在仍然受到官方認可。

以下的食譜經過稍微調整，由霍華德提供。她回想起一九六五年，曾在每天下午拜訪蒙特婁的岳父和岳母；家政系畢業的岳母瑪麗·霍華德（Mary Howard）都會在四點左右端上茶、納奈莫條或餅乾，讓大家在晚餐時間之前不感到飢餓。

第一層

110克已融化的奶油或瑪琪琳

50克紅糖

四湯匙可可粉

一個雞蛋（打成蛋液）

225克夾心酥碎屑（或消化餅乾碎屑）

75克椰子粉

50克核桃碎屑

一茶匙香草精

混合上述的食材，放入23公分的方形器皿，冷藏半小時。

第二層

250克過篩的糖霜

50克軟化的奶油

60毫升鮮奶油或牛奶

二湯匙卡士達粉

將所有的食材混合在一起，攪拌成順滑鬆軟的狀態，然後塗抹在第一層上方。

第三層

三塊微甜的巧克力（75克）

50克奶油

將融化後的巧克力和奶油混合在一起，塗抹在第二層上方，然後冷藏。

將香濃的納奈莫條切成2.5公分的方塊。

阿富汗巧克力餅乾

這是一種在紐西蘭和澳洲很流行的傳統餅乾，其起源是個謎團。許多人認為該餅乾的名稱與阿富汗、阿富汗人都毫無關聯。不過，有些人認為這種餅乾最初是在十九世紀末（一八七八年至一八八〇年）送給在第二次英阿戰爭中服役的英國士兵。也有人表示，該餅乾的名稱來源是因外觀很像某位阿富汗男子，顏色也接近深膚色，彷彿巧克力霜代表頭髮，而核桃代表帽子或包頭巾。另一種說法是，製作這種巧克力餅乾是為了向造訪紐西蘭的某位阿富汗紳士致敬。但他是誰？沒有人知道。無論起源是什麼，我們可以確定的是該餅乾既可口又容易製作。

阿富汗巧克力餅乾的食譜曾出現於多個版本的紐西蘭暢銷書《埃德蒙茲烹飪指南》。下方的食譜經過稍微改編，摘自一九五五年的豪華版：

兩百克已軟化的奶油

75克糖

175克中筋麵粉

一湯匙可可粉

50克玉米片

巧克力糖霜（參閱下方的食譜）

核桃（切成一半）

將烤箱預熱到攝氏180度。將奶油和糖攪拌成鮮奶油狀。加入麵粉和可可粉，攪拌均勻。最後才加入玉米片，以免弄得太碎。

分次將混合物倒入已塗油的烤盤上，每次都是一湯匙的量。烘烤約十五分鐘。從烤箱取出後，靜置冷卻。

完全冷卻後，塗上巧克力糖霜，並在每個餅乾上方放核桃。

巧克力糖霜的食譜

一茶匙奶油

一茶匙開水

50克巧克力碎屑

225克糖霜

香草精

在煎鍋中加熱奶油。用水溶解巧克力後，倒入鍋子與奶油混合，然後加入過篩的糖霜，攪拌成光滑柔順的狀態。最後以幾滴香草精調味。

澳紐軍團餅乾

下方的食譜是由羅傑・艾特維爾（Roger Attwell）提供。他從小在紐西蘭長大，依稀記得母親和祖母經常根據《埃德蒙茲烹飪指南》中的食譜製作蛋糕。

50克麵粉

75克糖

50克椰肉

50克燕麥片

50克奶油

一湯匙糖漿

二分之一茶匙小蘇打

二湯匙開水

將烤箱預熱到攝氏180度。將麵粉、糖、椰肉和燕麥片混合在一起。用開水溶解小蘇打後，倒入已融化的奶油和糖漿。在麵粉的中央做一個凹洞，倒入已混合的液體，充分攪拌。挖取一茶匙麵糊，放到已塗油的烤盤上，周圍留一點空間，以便麵糊擴散（或者將麵糊捏成圓球狀，稍微壓扁）。烘烤十五至二十分鐘，直到餅乾呈金黃色。從烤箱取出

後，讓餅乾留在烤盤上冷卻五分鐘，然後移到冷卻架。

路易斯蛋糕

路易斯蛋糕是紐西蘭的傳統美食，由一層薄蛋糕或薄餅乾組成，上面塗著覆盆子果醬（或其他果醬），頂層鋪著椰子蛋白霜，以烤箱烘烤。紐西蘭的烹飪寶典《埃德蒙茲經典食譜》（Edmonds Classics）將路易斯蛋糕列為十大熱門紐西蘭食譜之一。下方的食譜改編自一九五五年出版的《埃德蒙茲烹飪指南》：

50克奶油

150克中筋麵粉

25克糖

125克細砂糖

二個雞蛋（分離蛋白和蛋黃）

一茶匙泡打粉

覆盆子果醬

50克椰子粉

將烤箱預熱到攝氏170度。將奶油和糖攪拌成輕盈蓬鬆的鮮奶油狀，依序加入蛋黃、過篩的麵粉和泡打粉，然後擀開或均勻地壓在已塗油的烤盤上（我使用20公分的方形烤盤）。塗上覆盆子果醬。將蛋白打發成濃稠狀後，加入細砂糖和椰子粉。輕輕攪拌後，鋪在果醬的上方。烘烤約三十分鐘，直到蛋白霜呈金黃色且堅挺。

讓蛋糕留在烤盤上冷卻。切成方塊或條狀後，即可食用。

果醬餡餅

這是南非的傳統茶點。

250克中筋麵粉

25克細砂糖

二茶匙泡打粉

四分之一茶匙鹽

125克奶油

三個雞蛋的蛋黃

一湯匙冷水

〔內餡〕

杏桃醬

三個雞蛋的蛋白

250克糖

160克椰子粉

將麵粉、糖、泡打粉和鹽一併過篩到碗中。用指尖輕輕將奶油拌入前述的乾性成分。用水打散蛋黃後，加到麵糊中，充分攪拌並揉捏成柔軟的麵團。你可以適時加一點冷水。蓋上保鮮膜，放在陰涼的地方靜置。

將烤箱預熱到攝氏180度。在烤盤上塗一點油。

在撒著麵粉的板子上，將麵團擀成五公釐的薄片，然後用切割器裁成許多圓形。將圓薄片鋪在已塗油的烤盤上，各用湯匙舀二分之一茶匙杏桃醬放在薄片的頂端。

將蛋白打發成濃稠狀後，分次加入糖，直到攪拌成蓬鬆的狀態。加入椰子粉，充分混合。用湯匙挖取混合物，放到杏桃醬的上方。

放進烤箱，烘烤二十到二十五分鐘。讓餡餅留在烤盤上冷卻，然後小心地移到冷卻架。

肉桂吐司

這是冬季的暖心茶點。最早的肉桂吐司食譜可追溯到羅伯特・梅（Robert May）寫的《廚藝精修》（The Accomplisht Cook，一六六〇年）。我們無從得知他是否在食用肉桂吐司的同時配茶，因為茶在當時才剛引進英國。他的烹飪指示很簡潔：「將吐司切成薄片，放到烤架上烘烤，然後排列在盤子上，裹上肉桂粉、糖和紅葡萄酒混合後的醬汁，再放到火爐上加熱。趁熱食用。」

在英屬印度，肉桂吐司是很常見的下午茶點心，但原料不含紅葡萄酒。

一茶匙肉桂粉

一湯匙糖

二湯匙無鹽奶油

四片麵包

將肉桂粉和糖混合均勻，放在一旁備用。稍微烤一下麵包，並趁熱淋上奶油。撒上混合後的肉

桂粉和糖，將麵包放到烤架上，烘烤幾分鐘，直到糖融化，即可食用。（四人份）

樂芙蛋糕

下方的食譜來自伊利諾州利伯蒂維爾村（Libertyville）的拿破崙茶店（Napoleona Teas），由寶琳·霍爾辛格（Pauline Holsinger）提供。該食譜在寶琳的斯里蘭卡家族中已流傳了一百多年。在下午茶的場合中，以及在努沃勒埃利耶市的茶園內招待客人時，樂芙蛋糕是很常見的美食。寶琳說：「祕訣在於慢慢烘烤，以及選擇合適的烤盤。」這是濃郁的甜蛋糕，最好先切成小塊再食用。

110克粗粒小麥粉
225克無鹽奶油
一個檸檬的果皮屑
450克腰果
10克香草精
二分之一茶匙杏仁精
30毫升玫瑰水
450克南瓜蜜餞
十個雞蛋的蛋黃
150克紅糖
四分之一茶匙肉荳蔻粉和肉桂粉
40克蜂蜜
四個雞蛋的蛋白（打發成濃稠狀）

稍微烤一下粗粒小麥粉，直到略帶棕色時，與奶油、檸檬皮屑混合均勻，放一旁備用。用木槌搗碎腰果後，加入香草精、杏仁精和玫瑰水，加蓋浸泡一小時。

將南瓜蜜餞切碎並攪拌到冒泡後，加入蛋黃和糖，打發成輕盈起泡的狀態，然後拌入肉荳蔻粉、肉桂粉、蜂蜜，以及上述的粗粒小麥粉和腰果混合物。

輕輕拌入濃稠狀的蛋白後，倒到已塗油且鋪著烘焙紙的25×30公分烤盤，以攝氏150度烘烤，直到蛋糕的表層呈淺棕色。（請注意：傳統的作法是先在烤盤上鋪兩層報紙，然後鋪一層已塗油的烘焙紙，才倒入麵糊。）

冷卻後，切成許多2.5公分的小

313

方塊，可冷凍保存長達三個月。可搭配錫蘭茶食用。

在雜貨店和超市中，很難找到南瓜蜜餞，但你可以在某些亞洲超市裡找到稱為puhul dosi的南瓜軟糖。不過，有些樂芙蛋糕的食譜不含南瓜蜜餞。

窗型餅乾（亦稱玫瑰花餅、蜂窩餅）

這種酥脆的油炸餅乾經常出現於伊朗和阿富汗的茶點中，以設計精巧的鐵模製作，通常呈花朵的形狀。鐵模先在高溫的油中加熱，緊接著浸泡在由麵粉、雞蛋、鮮奶製成的麵糊中，稍微以糖和香草精或玫瑰水調味，再重新浸入熱油，使鐵模的周圍形成一層脆殼。取出鐵模後，玫瑰花餅能夠分離開來，放在盤子上，食用前通常會撒上一點糖霜。

許多國家都有玫瑰花餅。印度人認為玫瑰花餅是由葡萄牙人引進；在英印混血的社交圈中，這種餅乾稱為rose或rosa。在基督教社區的傳統中，玫瑰花餅是聖誕節和特殊場合的點心。在印度的喀拉拉邦，人們稱之為蜂窩餅，而原料中的鮮奶是椰奶。在斯里蘭卡，這種餅乾稱為kokis，以在來米粉和椰奶製成；當地人認為該餅乾起源於荷蘭。

在瑞典、挪威和芬蘭，該餅乾稱為玫瑰花結（在擁有斯堪地那維亞血統的美國家庭中很常見）。此外，墨西哥人稱之為buñuelos，哥倫比亞人稱之為solteritas，土耳其人稱之為demir tatlısı。下方的食譜來自伊朗和阿富汗，當地人將這種餅乾叫作kulcha-e-panjerei，意思是窗型餅乾。

二個雞蛋

一茶匙糖

四分之一茶匙鹽

110克中筋麵粉

225毫升鮮奶

二茶匙已融化的奶油

用於煎炸的油

用於裝飾的糖霜

將碗裡的雞蛋打散後，加入糖

和鹽並充分攪拌，接著分次拌入麵粉，最後加入鮮奶和奶油，攪拌成順滑的狀態。

在大量的油中以攝氏200度油炸。先將鐵模浸入熱油，接著浸泡在麵糊中，同時確保麵糊沒有覆蓋鐵模的上端。再度將鐵模浸入熱油，停留二十到三十秒，直到氣泡消失、餅乾呈金黃色。從熱油中取出鐵模後，小心地取下餅乾（你可以使用叉子），放在廚房紙巾上瀝乾。重複同樣的流程，直到麵糊用完。冷卻後，撒上糖霜，即可食用。

聖誕鬆糕

這是一年四季都很熱門的下午茶點心，尤其適合夏季的茶會或寒冬時節。如果聖誕節的茶几上沒有鬆糕，就不算完整。

250克新鮮的蔓越莓

100克細砂糖

八到十二個小海綿蛋糕或瑪德蓮蛋糕

五湯匙香橙利口酒（例如Drambuie）

五湯匙新鮮的柑橘汁

十二到十六塊烈酒味餅乾

〔卡士達醬的食材〕

565毫升重乳脂鮮奶油

二湯匙細砂糖

六個雞蛋的蛋黃

二茶匙玉米澱粉

一茶匙香草精（選擇性）

〔乳酒凍的食材〕

一個檸檬的果皮屑和果汁

三湯匙白葡萄酒（乾型或甜型）

二茶匙橙花水

75克細砂糖

280毫升重乳脂鮮奶油

〔裝飾用的食材〕

蔓越莓、歐白芷、銀色糖果

將一部分的蔓越莓加入裝著150毫升水的鍋子，同時保留一些蔓越莓用於裝飾。煮沸後，轉小火，在不加蓋的條件下煮五分鐘。加入糖，再煮十分鐘，直到蔓越莓變軟。取出蔓越莓，靜置冷卻。

將海綿蛋糕排列在漂亮的玻璃碗中，加入柑橘汁和利口酒，並確認蛋糕浸濕。將蔓越莓撒在蛋糕的表面，接著撒上烈酒味餅乾的碎屑。放在陰涼處。

此時，開始製作卡士達醬。先將重乳脂鮮奶油放在平底鍋中加熱。然後，將大碗裡的蛋黃、糖和玉米澱粉混合在一起。將變熱的鮮奶油倒入混合物，不斷攪拌。接著，將拌勻的醬料倒進平底鍋，開小火，持續攪拌，直到卡士達醬變得濃稠。熄火，放一旁靜置冷卻（如果醬料開始凝固，請用力攪拌，直到恢復原本的狀態）。

將卡士達醬倒在蛋糕和蔓越莓上，靜置冷卻。

接下來，開始製作乳酒凍。先將檸檬的果皮屑放入檸檬汁中浸泡幾個小時。然後將鮮奶油攪拌成濃稠狀。在檸檬汁中加入糖、白葡萄酒和橙花水，輕輕拌勻，形成起泡的鮮奶油。將你做好的乳酒凍鋪在卡士達醬的上方。

根據個人喜好，用剩餘的蔓越莓、歐白芷和銀色糖果裝飾。

品茗、社交、吃美食，從絲路、大吉嶺到珍奶文化
由英國上流社會帶起的全球飲食風潮

下午茶
征服世界

作　　　　者	海倫·薩貝里（Helen Saberi）
譯　　　　者	辛亞蓓

責　任　編　輯	蔡穎如
封　面　設　計	兒日設計
內　頁　編　排	林詩婷

行　銷　主　任	辛政遠
資　深　行　銷	楊惠潔
通　路　經　理	吳文龍
總　編　輯	姚蜀芸
副　社　長	黃錫鉉
總　經　理	吳濱伶
首　席　執　行　長	何飛鵬

出　　　　版	創意市集Inno-Fair
發　　　　行	英屬蓋曼群島商家庭傳媒股份有限公司城邦分公司
	Distributed by Home Media Group Limited Cite Branch
地　　　　址	115 臺北市南港區昆陽街16號8樓
	8F., No. 16, Kunyang St., Nangang Dist., Taipei City 115 , Taiwan

城邦讀書花園	www.cite.com.tw
客戶服務信箱	service@readingclub.com.tw
客戶服務專線	(02) 25007718、(02) 25007719
客戶服務傳真	(02) 25001990、(02) 25001991
服　務　時　間	週一至週五09:30～12:00、13:30～17:00
劃　撥　帳　號	19863813　戶名：書虫股份有限公司
實體展售書店	115 臺北市南港區昆陽街16號5樓

Ｉ　Ｓ　Ｂ　Ｎ	978- 626-7336-78-6（紙本）/ 978-626-7336-82-3（EPUB）
版　　　　次	2024年6月初版1刷
定　　　　價	新台幣560元 / 392元（EPUB）/ 港幣187元

製　版　印　刷	凱林彩印股份有限公司

Teatimes: A World Tour by Helen Saberi was first published by Reaktion Books, London,
UK, 2018. Copyright © Helen Saberi 2018

◎如有缺頁、破損、裝訂錯誤，或有大量購書需求等，都請與客服聯繫。

國家圖書館預行編目(CIP)資料

下午茶征服世界：品茗、社交、吃美食，從絲路、大吉嶺到
珍奶文化，由英國上流社會帶起的全球飲食風潮 /海倫·薩貝
里(Helen Saberi) 著；辛亞蓓 譯. -- 初版. -- 臺北市：創意
市集出版：英屬蓋曼群島商家庭傳媒股份有限公司城邦分公
司發行, 2024.06
　面；　公分
ISBN 978-626-7336-78-6（平裝）

1.CST: 茶葉 2.CST: 茶藝 3.CST: 文化 4.CST: 歷史

974　　　　　　　　　　　　　113001668

香港發行所　城邦（香港）出版集團有限公司
九龍土瓜灣土瓜灣道86號順聯工業大廈6樓A室
電話：(852) 2508-6231
傳真：(852) 2578-9337
信箱：hkcite@biznetvigator.com

馬新發行所　城邦（馬新）出版集團
41, Jalan Radin Anum, Bandar Baru Sri Petaling,
57000 Kuala Lumpur, Malaysia.
電話：(603) 9056-3833
傳真：(603) 9057-6622
信箱：services@cite.my

廠商合作、作者投稿、讀者意見回饋，請至：
創意市集粉絲專 https://www.facebook.com/innofair　　創意市集信箱 ifbook@hmg.com.tw